수묵화

출현과 선종의 영향

이 도서의 국립중앙도서관 출판예정도서목록(CIP)은 서지정보유통지원시스템 홈페이지
(http://seoji.nl.go.kr)와 국가자료공동목록시스템(http://www.nl.go.kr/kolisnet)에서
이용하실 수 있습니다.(CIP제어번호: CIP2017015656)

수묵화
출현과 선종의 영향

김대열 Kim, Dea-Yeoul

2017년 7월 10일 초판 1쇄 발행

지은이 김대열
펴낸이 조기수
펴낸곳 출판회사 헥사곤 Hexagon Publishing Co.
등 록 제 251002010000007호 (2010.7.13)
주 소 경기도 고양시 일산동구 숲속마을1로 55, 210-1001호
전 화 010-3245-0008
팩 스 0303-3444-0089
이메일 coffee888@hanmail.net
 www.hexagonbook.com

© 김대열 2017 Printed in Seoul, KOREA

ISBN 978-89-98145-85-9 93600

수묵화

출현과 선종의 영향

金大烈

머리말

 미술은 인류문화 창조의 한 현상으로 거기에는 많은 문제들이 우리들의 탐구를 수요로 한다. 예를 들자면 미술창조의 문화정신, 예술 언어의 표현형식, 미술 발전의 역사과정, 미술 존재의 사회적 작용, 등등. 이와 같은 문제의 탐구와 이해, 해석과 규명을 통해 미술의 문화발전과 예술창조에 도움을 얻는 것이다. 그러므로 미술연구는 과학연구의 범주이다. 이처럼 미술의 연구는 종합적이며, 인류경험의 각 방면을 규명, 분석하는 것이다.

 유사 이래 미술은 이처럼 물질과 정신의 이중의 특질을 가지고 인류사회 발전과정 중에서 끊임없이 휘황한 문화를 창출 하였다. 이처럼 풍부한 문화유산이 연구대상이며, 당시대 사회의 미술 문화를 창조하는 것이 예술 종사자의 역사적 책무이다.

 어떤 다른 학문도 우리를 역사와 현실의 광활한 시공 속에서 노닐게 하지는 못한다.

또한 어떤 다른 학문도 이처럼 강렬하게 과거와 현재의 지속을, 그리고 인류사의 밀접한 연관을 전달하지는 못한다.

우리는 예술에 대하여 정확히 설명하기 어려우며, '선(禪)'에 대해서 역시 명확히 말하기 어렵다. 그 원인은 모두가 인류 내면의 정신 활동이므로 이를 언어문자로 서술하기에는 그 한계가 있기 때문이다. 수묵화는 기술과 법칙을 초월한 최고 경지의 작품으로 시각적 형상과 객관적인 사고를 초월한 무심의 예술이다. 그러므로 그 미학적 특징은 바로 여기에서 찾을 수 있다.

예술은 설명하기 어렵지만 수묵화 작품 중에서 그 전형적인 예를 많이 찾을 수 있다.

예를 들면 옥간(玉澗)의 "산시청만도(山市晴巒圖)", 석각(石恪)의 "이조조심도(二祖調心圖)", 등이 그것이다.

선종은 당말과 오대(五代)의 시기로부터 중국 사상사에 많은 영향을 끼치기 시작하였고 동시에 수묵화도 이 시기로부터 북송을 거쳐 이후 중국 나아가 동아시아 미술사의 주류의 지위를 갖게 되었다. 이와 같이 수묵화와 선종은 서로 나란히 발전하였고 상호 교류를 하였기 때문에 수묵화가 선종으로부터 영향을 받게 된 것은 아주 자연스러운 것이었다. 송대 선종의 문자화 경향은 당시의 선승은

물론 문인 사대부로 하여금 시와 그림이 선의 경지에 이르기 위한 수행의 방법 혹은 행위로 인식되었다. 다시 말하자면 예술창작 활동이 깨달음을 추구하는 행위인 동시에 깨달음을 표출하는 매체로 활용하게 되었던 것이다. 이는 바로 공안을 참구하여 선의 오묘한 경지에 이르는 것과 같은 방법으로 여겼던 것이다. 송대에는 예술을 논하는 사람들 대부분이 예술과 선을 불가분의 관계로 생각하고 상호 연관시켜 논의 했으며, 이에따라 예술창작을 선에서의 사유방식(思惟方式)과 유사한 방법으로 행할 것을 주장하였다. 즉 선과 회화는 서로 상통 한다 거나, 이 모두가 '깨달음(悟)'을 통하여 '미(美)' 혹은 '묘(妙)'의 경계를 추구하는 것이라고 하였다.

 이 책은 필자의 박사학위논문을 학술서 형식으로 편집을 바꾸어 내놓는 것이다.
 학위논문이 통과되고 얼마 안되어 모 출판사에서 출판의뢰가 들어 왔다. 그러나 미비한 부분을 수정 보완하여 출판하겠다고 한 것이 20여 년이 지났다. 그렇다고 그동안 이를 다시 손볼 기회는 갖지

못했다. 그 후 "선종의 공안과 수묵화 출현에 관한 연구", "문인화와 선종과의 관계", "선종 미학의 초보적 탐색" 등의 논문을 통해서 그 미비점을 메울 수 있었다고 여겼기 때문이기도 하다. 그러나 이제 와 다시 보니 그때 내가 최선을 다한 흔적이 역력하고 지금 내놓아도 괜찮겠다는 용기를 얻었다.

말로도 글로도 다 하지 못한다는 '선'과 '예술'을 유한한 문장으로 서술하였다. 나는 시종 창작과 이론을 하나로 보아왔다. '예술'과 '학술'은 상보상성(相補相成)의 관계에 있지않은가? 예술의 길에는 당연히 독서와 사변(思辨)이 요구되고 그것이 바로 자기를 세우는 것이 아니겠는가? 이는 또한 교육자로서 학생을 가르치기 위함이며 내 개인의 예술 추구에서의 부족한 부분을 메꾸기 위함이기도 하다.

선학(先學) 동도(同道)들의 질정을 바란다.

김대열 2017. 5. 是得齋 墨禪室에서

목차

Ⅰ. 수묵화와 선종의 관계연구 동향

1. 연구의 목적과 동기

미술사의 연구방법은 크게 내재요소연구법(intrinsic methodology)과 외재요소연구법(extrinsic methodology) 두 가지로 분류할 수 있다. 전자는 예술현상 자체만을 연구대상으로 한 것으로 예술 이외의 사회·환경 등의 요소는 일체 고려하지 않은 것이다. 즉 감정학鑑定學·도상학(Studies Iconography)·양식 및 예술기능 혹은 목적 등의 연구가 여기에 포함된다. 후자는 전자와는 달리 예술작품의 창작은 그 시대의 환경을 뛰어넘을 수 없으므로 당연히 해당 시대와 시대적·공간적 제약을 받는다고 인식하는 것이다. 그러므로 예술작품을 효과적으로 이해하기 위해서는 반드시 예술작품이 생산된 시대와 사회를 토론의 대상으로 삼는 것이다. 즉 예술가의 전기 고찰·정신분석학·심리학·기호학記號學 등의 운용과 정치·경제·종교·사회·문화·철학 등 외재요소의 지식과 기교, 그리고 그밖에 예술창작의 동기·내용 나아가 양식의 형성 및 변천 등을 분석하고 규명해 내는 것이다.

실제로 예술창작은 예술가 자신의 예술관과 기법에 의해 결정되지만 예술가의 사상·관념 및 그 제재 등은 보이지 않게 해당 시대의 환경과 사회의 제약을 받고 있다. 그러므로 오늘날 미술사가들은 어느 한 유형의 연구법에 얽매이지 않고 시야를 넓혀 내재요소와

외재요소를 결합시킨 연구방법을 활용하고 있다. 이와 같은 통합연구법(Integrative methodology)은 오늘날 많은 미술사가들이 즐겨 쓰는 방법으로 많은 성과를 보이고 있다. 예술의 연구방법이 이러하므로 어느 한 화가나 어느 한 시대의 미술을 이해하기 위해서는 먼저 그 시대의 사회배경에 대한 인식이 있어야 하며 이와 아울러 그 시대의 심미의식의 탐구가 요구된다. 이처럼 광범위한 이해가 있을 때 비로소 그 미술양식의 출현의의를 정확히 규명할 수 있게 될 것이다.

특히 중국인의 사상과 예술은 종합적이며 융화적인 경향이 있기 때문에 우리가 중국의 사상과 예술을 연구함에 있어서 서양의 분석적인 방법만으로는 해결되지 않는 문제점이 적지 않게 발생한다. 중국 근대 이전의 화가들을 살펴보면 그들 대부분은 순수한 화가가 아니라 사상가 혹은 정치관료이면서 동시에 예술가인 경우를 쉽게 발견할 수 있다. 다시 말하면 과거 중국의 종교·예술·문학·정치 등의 행위는 별도로 구분되어 행해졌던 것이 아니라 하나의 사유구조 속에서 이루어지고 향유된 경우가 아주 흔하다. 그러므로 중국의 예술과 문학을 연구하고 이해하는데 있어서는 어느 한 측면으로 치우치지 말고 시간적·공간적으로, 종적·횡적으로 다방면에서 다루어져야 할 것이다.

중국의 문화를 살펴볼 때 각각 별개의 장르라고 생각되는 것들이 상호 융합되어 하나의 독특한 양식을 만들어 내고 이렇게 이루어진 양식이 사회적으로 호응을 받으며 발전해 나가는 것이 그 특징이다. 중국의 사상이 융화적인 특징을 지니고 있음은 중국 선진철학先秦哲學에서부터 외래의 불교철학에 이르기까지 공통적으로 발견

된다. 예를 들면 선종은 근본적으로 결코 불교의 자아해탈自我解脫의 출발점에서 이탈하지는 않았지만 여기에는 이미 중국적인 요소가 스며들어 있었으며 또한 현실생활과 밀착되어 있었다. 선종禪宗은 불교의 기본적인 교리와 관점 및 방법을 지키는 동시에 또한 노장의 자연주의 철학과 인생관, 유가의 성선설 등 심성학설을 선종 자신의 이론과 수행 그리고 해탈관에 융입시켰다.

선종은 노장현학老莊玄學의 우주 자연론으로부터 심성론으로 전향하였는데, 이는 또한 유가의 사상과 밀접한 관계가 있는 것이다. 선종에서 말하고자 했던것은 실제로는 노장의 도와 유가의 리(성)를 우주정신 혹은 자가성명自家性命으로 통일하는 것이었다. 선종은 유가의 충효 등의 윤리관을 강조하였을 뿐만 아니라 또한 그 사상 자체로 본다면 유가의 인간 및 인생에 대한 중시태도와 성선설性善說, 사맹학파思孟學派의 '진심지성지천盡心知性知天'및 『주역』의 '생생지위이生生之謂易'등의 사상은 모두 선의 정신 속에 스며들어 있다고 할 수 있다.[1] 현학은 본질적으로 노장을 기본 골격으로 하여 유도가 합류한 것으로 현학과 불교의 교융과 합류는 불교로 하여금 현학을 통하여 한 걸음 더 나아가 도가의 자연주의 인생철학 및 유가의 명교名教와 서로 교류하는 계기를 갖게 하였다.

이처럼 삼교가 융합하고 삼교가 합일되면서 중국 특유의 불교 종파인 선종이 형성되었다고 말할 수 있다. 이와 같은 삼교합일은 당말 이후 점차 천여 년간의 중국학술사상은 물론 문화예술 전반을 발전시켜 주는 사상적 주류가 되었다. 특히 송대에 이르러서는 유가의 윤리사상을 핵심으로 삼고, 각가의 학설을 종합하고 유·불·도

1 洪修平 著, 金鎭戊 譯, 『禪學과 玄學』, 서울, 운주사, 1999, pp.290-291.

삼교를 혼합하여 풍부한 내용과 광대한 규모의 학술사상체계를 형성하게 되는데 이것이 바로 신유학新儒學인 이학이다.

 이학이 형성되고 최고의 권위를 차지하게 된 이후, 선종사상을 포함하여 현학 등 중국의 각종 사상과 문화는 모두 이학 속으로 융입되었다.[2] 그러므로 이학은 불교의 이름을 지칭하지 않은 중국적인 불교, 선종이 변화되어 나타난 것이라고 말할 수 있을 것이다. 예컨대 남송의 대유大儒 주희朱熹(1130-1200)가 불교비판에서 거론하고 있는 지식은 거의 모두가 선에 관한 것이며, 그의 견성과 작용에 대한 논의는 당대 종밀宗密이 마조계馬祖系의 홍주종洪州宗을 비판한 내용의 연장에 지나지 않는다고 볼 수 있다.[3]

 이학에서의 이理는 우주만물의 보편적인 이치를 의미한다. 선종이 이학으로 융입된 사실은 선종에서 말하고 있는 깨달음이 결국 세상 사람들에게 진실을 제공한다는 것보다는 우주와 존재의 인식방식에 관계가 있다는 것을 표명하는 것이다. 물론 당시의 사회와 역사적 조건 아래에서 선종에서 구상하던 깨달음은 피동적인 의미를 갖는 자기위안이면서 동시에 상당히 능동적인 자아선택의 성분을 포함하고 있다. 왜냐하면 당시 사람들이 직면한 것은 거의 어떠한 희망을 찾을 수 없는 고난과 험악한 현실인 동시에 일체의 불합리한 것들이 모두 합리적인 것처럼 존재하고 있었고, 다른 한편으로 사람들이 본능적으로 현실의 고난 속에서 필사적으로 벗어나려고 시도하면서 자신의 합리적인 노력을 통하여 일체의 불합리한 것들을 해결하고자 하였기 때문이다. 최종적이고 또한 유일한 출로는 다만 인간 자신에게로 귀결되는 것인바 선종은 바로 그러한 사회의 역사

2 위 책, p.296.
3 鄭性本,『禪의 歷史와 思想』, 서울, 불교시대사, 2000. p.445.

적 현실에 계합하였기 때문에 이러한 구상이 가능하게 되었던 것이다.[4]

이처럼 선종은 중국 전통문화의 구성요소의 하나로써 비록 그 체계 속에 유·도 양가문화의 요소가 융입되었지만 이학과 다른 경향이 분명히 나타난다. 이학이 인간관계 중심의 도덕성에 대한 강조와 존중이라고 말한다면, 선종이 추구하는 깨달음은 결코 도덕의 참여를 주장하는 것은 아니라는 것이다. 그 과정인 점漸과 오悟에는 도덕의 개입이 없을 뿐만 아니라 그 결과도 도덕을 승화하는 의미를 지니고 있지 않다. 깨달음 자체도 일종의 승화를 강조하였지만 그것은 다만 선종의 깨달음이 추구하는 승화였지 결코 도덕적 승화와 같이 다른 사람의 동의 혹은 인정을 필요로 하지 않았다. 선종에서 보면 깨달음의 승화는 다만 한 개인이 자기 자신만이 누리는 일종의 완전한 자유와 완전한 평정으로 어떠한 느낌도 없는 느낌일 뿐이다.[5] 이러한 비도덕적인 품격은 인간관계의 윤리도덕을 통하여 모종의 이상적인 인격을 지향하는 것과는 다르다.

선종에서 말하는 『깨달음』은 일종의 시공의 한계를 초월한 초연성을 가지고 있다. 선종의 입장에서 만약 깨달음을 일종의 경계로 본다면 이러한 경계는 바로 일체의 사물을 보다 초월하는 형태인 것이다. 이는 만약 어떠한 시공의 국한성이 깨달음에 있어서 다시 존재하지 않는다고 한다면 누구나 깨달음의 경계에서 자기가 우주 전체를 껴안고 있다는 것을 충분히 느낄 수 있음을 의미하는 것이다. 선종에서 깨달음을 하나의 과정으로 본다면 그 과정도 시간을 초연한 것이다. 왜냐하면 시간의 근본적인 특성의 하나인 연속성은 어

4 洪修平, 앞 책, p.111.
5 위 책, pp.112-113.

느 일순간에 돌파되는 것이기 때문이다. 여기서 말하는 돌파라는 것은 선종에서 묘사하고 있는 찰나의 깨달음 속에 생명이 영원하다는 것에 대한 그러한 파악을 가리키는 것이다. 바꾸어 말하면 한 사람이 깨달음의 순간에 생명이 영원히 존재한다는 것을 체험하는 것이라고 할 수 있다.

이러한 관점에서 볼 때 선은 영원에 대한 순간적이고 직접적인 깨달음을 중시하고 우주에 대하여 무목적적인 태도를 취하므로 심령의 경지 혹은 우주와의 합일적 체험이 장자보다도 더욱 깊고 선명하게 되는 것이다. [6]따라서 선종에서 강조하고 추구하는 것이 이학의 그것보다 문예상의 정취에 상당히 부합되는 것임을 알 수 있다. 문예의 창작과 감상은 어떤 분야보다 대상과 자아의 융화 및 합일을 추구한다. 예술구상과 감상의 많은 부분은 대상과 자아의 융화와 합일에 관한 논의를 벗어나지 않는다. 이러한 이유로 중국 사대부들은 예술의 구상과 감상방법을 선적 자각을 얻는 방법을 통하여 논의하고 있는데, 본 논문의 논의 대상이 되고 있는 『문인화』와 『문인화론』 역시 여기에서 기인한 것이라고 할 수 있다.

중국예술에 있어서 심미적 취향은 선종사상이 출현한 당대 중기를 기점으로 이전과 이후가 서로 상당한 차이를 보이고 있다. 즉 선종이 출현하면서 많은 중국의 문인사대부들이 이에 호응하고 받아들임으로써 이후 선종은 당말 오대의 시기를 거치면서 중국사상사에 많은 영향을 끼치기 시작하였고, 특히 송대에 이르러서는 정점을 이루게 되었다. 수묵화水墨畵도 역시 이 시기로부터 출발하여 송대에 이르러 수묵문인화론의 정립과 함께 중국 회화사상 정종화파로

6 李澤厚 著, 權瑚 譯, 『華夏美學』, 서울, 동문선, 1990, p.240.

서의 지위를 갖게 되었던 것이다. 이와 같이 선종과 수묵화는 서로 나란히 발전하였고 상호 교류를 하였기 때문에 수묵화가 선종으로부터 영향을 받게 된 것은 아주 자연스러운 현상이었다고 할 수 있다.

본고에서 연구의 대상으로 삼고자 한 선종과 수묵문인화의 관계는 바로 이처럼 복합적인 요인에 의해 형성된 상호 융화적 관계에 있다. 그러므로 이에 대해 많은 미술사가들이 주목을 하였지만 이 문제에 대한 상세한 비교와 연구는 아주 희소하다. 대부분의 연구가 문헌 기록의 해석 혹은 회화사의 사적고찰의 시각에서 진행되었으며, 선종과 수묵화의 융합형식에 대한 본질적인 배경과 의의, 작가의 심미의식 및 수묵문인화 양식의 형성과 그 특성의 규명 등에 대한 깊이 있는 연구는 그렇게 활발하지 못한 것이 사실이다.

그러므로 본 논문의 연구 목적과 동기도 바로 이를 보완하여 문인화의 내용에 대한 진일보한 이해를 얻는데 있다. 나아가 20세기 서구미술사조에 밀려 과거와 같이 높은 평가는 받지 못하고 그 세력을 잃어갔던 수묵화의 이상과 존재가치를 되돌아보고 새롭게 생명을 획득할 수 있는 계기를 마련해 보고자 한다.

2. 연구의 범위와 방법

연구의 목적을 원만히 달성하기 위하여 다음과 같은 범위와 방법으로 검토를 진행하였다.

연구의 시대범위는 앞서 지적한 바와 같이 선종의 종파가 형성되고 그 세력이 확장되면서 중국의 문인사대부들이 이러한 사상을 받아들이기 시작한 당대 중기인 8세기 중반으로부터 선종의 흥성과 더불어 문인화 이론이 이룩된 북송, 즉 11세기 중반까지이다. 이와 아울러 그 영향이 작품의 내용과 형식상에서 확실히 드러나고 있다고 보여지는 남송의 작가와 작품도 포함하여 다루었다. 문인화의 출현시기에 대해서는 논자마다 각기 다른 견해를 보이고 있으나 대부분의 논자들은 문인화 개념이 나타나기 시작하여 하나의 양식으로 형성되기까지의 과정 전체를 출현시기로 보고 있기도 하다.[7]

본 연구의 시간적 범위가 이러하다면 공간적 범위는 어떻게 설정해야 하는가? 이 점에 대해서는 아직까지 문인화의 개념이나 정의가 명확하지 않으므로 그 범위를 규명하기에는 많은 어려움이 따른다. 그러므로 여기에서 역대 문인화의 개념이나 정의에 해당하는 논지를 살펴보고 나아가 본고의 공간적 범위를 제시 하고자 한다.

『문인화』라는 용어가 최초로 문헌기록에 나타나는 것은 명대明代 동기창董其昌의 『화안畵眼』과 『화지畵旨』 등이다.

> 문인화는 왕유王維에서 시작하였으며 그 후 동원董源·거연巨然·
> 이성李成·범관范寬이 적자嫡子가 되었다. 이공린李公麟·왕선王詵·
> 미불米芾과 미우인米友仁 부자가 모두 동원과 거연을 따랐으며 원

7 石守謙,『中國文人畵究竟是什麼?』,『美術史論壇』第4號, 韓國美術研究所, 1996, pp.11-39에서는 文人畵의 개념이 9세기 張彦遠의 『歷代名畵記』에서 출현했다고 보고 이것을 文人畵 개념발전의 제 1단계로, 蘇軾을 대표로 하는 文人畵에 관련된 견해와 실천이 나타난 11세기 후반을 文人畵 발전의 제 2단계로, 그리고 13세기말에서 14세기초를 文人畵 양식의 비약적인 발전시기로 보고 있다; 蕭燕翼,『論文人畵的史必然性』,『朵雲』34期, 1992, pp.5-13에서는 文人畵의 출현시기를 六朝時代의 顧愷之나 漢代까지 올려 보는 견해도 있으나 이것은 文人畵의 특이한 회화표현 방식을 가정하지 않은 견해라고 하겠다.

4대가인 황공망黃公望 · 왕몽王蒙 · 예찬倪瓚 · 오진吳鎭에게 직접 전해졌고 이들이 모두 바른 계보이다. 명의 심주沈周와 문징명文徵明 또한 멀리 의발衣鉢을 전해 받은 것이다. 그리고 마원馬遠 · 하규夏珪와 이당李唐 · 유송년劉松年과 같은 이들은 대이장군大李將軍(이사훈李思訓)의 일파로써 오조吾曹가 배워서는 안 되는 것이다.[8]

그는 여기서 '문인지화'라고 지칭하면서 이에 대한 구체적인 정의나 개념의 설명이 없이 다만 역대 작가들을 두 가지 계보로 나누어 기술하였다. 그는 또 이와 같이 나눈 계보를 선종의 남북종에 비유하여 설명하기도 했는데, 즉 왕유에서 시작되었다고 하는 '문인지화' 계열은 남종으로, 이사훈 계열은 북종으로 나누면서 이에 대한 근거로 화법상에서의 선염과 착색의 차이를 지적하고 있다.

그러나 이러한 남북 분종의 구분근거가 반드시 부합하는 것이라고 말하기는 어렵다. 이점에 대해서는 본문에서 비교적 자세히 다룰 것이다. 여기서는 다만 문인화의 개념을 살펴보는데 있어서 동기창이 말한 "남종은 선염을 쓴다", 즉 문인화는 표현방법에 있어서 구륵법鉤勒法보다는 선염법渲染法을 쓰는 것임을 지적하고자한다. 동기창이 비록 『문인화』란 용어를 맨 처음 사용했지만 이에 대한 명확한 정의를 내리지 않았으므로 문인화의 개념에 해당하는 것은 대개 북송의 소식蘇軾·문동文同·황정견黃庭堅 등의 견해에서 찾고 있다. 소식은 문인화의 특징에 대하여 다음과 같이 피력하였다.

8 董其昌, 『容台集』 別集 卷6 『畫旨』. "文人之畫自王右丞始. 其後董源巨然李成范寬爲嫡子, 李龍眠王晉卿米南宮及虎兒皆從董巨得來, 直至元四大家黃子久王叔明倪元鎭吳仲圭皆其正傳. 吾朝文沈則又遠接衣鉢. 若馬夏及李唐劉松年又是大李將軍之派, 非吾曹當學也."

사인의 그림을 보는 것은 마치 천하의 뛰어난 말을 고르는 것과 같다. 즉 그 기상이 어떠한가를 살펴야 하는 것이다. 그러나 화공의 그림과 같은 경우는 주로 채찍이나 털가죽 그리고 구유나 여물과 같은 부수적인 것만 취하여 그림에서 준수함을 찾을 수 가 없는 것이다. 즉 몇 자만 보아도 곧 지치게 된다. 송자방의 이 그림은 진정한 사인화라고 할 수 있다.[9]

　그는 여기서 '사인지화'라는 용어를 사용하면서 사인화에는 의기나 준발俊發(빼어남)이 있다고 지적하고, 화공의 그림과는 다르다고 말하고 있다. 이외의 글에서는 '천공天工'·'청신淸新'·'신사神似'·'화중유시畵中有詩'등으로 문인화의 의미를 토론하고 있다. 북송 시대의 많은 문인들도 이와 유사한 견해를 드러내고 있는데 구양수歐陽修의 '소조담박蕭條淡泊'·미불의 '평담천진平淡天眞'·등춘鄧椿의 '문지극文之極'등이 그러한 예이다.

　이처럼 역대 많은 이론가들이 문인화의 성격을 말하고 있으나 그 정의를 명확히 제시하지는 않았기 때문에 근현대의 여러 미술사가들이 이에 주목하고 문인화에 대한 정의를 새롭게 시도하고 있다. 진형각陳衡恪은 문인화의 현상이 '부구형사'의 의식이 있는 행위이며, 또 작가의 사상과 감정을 펼쳐내는 기탁의 수단이라고 말하였다.[10] 등고滕固는 문인화의 양식 특징에 대하여 당대의 왕유, 송대의 미불, 원대의 4대가 그리고 명대의 심주와 문징명 등을 실례로

9 蘇軾, 『東坡題跋』 卷下 『跋宋漢傑畵山』. "觀士人畵, 如閱天下馬, 取其意氣所
10 陳衡恪, 『文人畵價值』, 『近代美術論集』(何懷碩 編), 臺北, 藝術家, 1991,
p.49.

하여 문인화의 각 단계의 발전양상을 점검한 다음 그 작품양식을 총괄하여 '고답형식'으로 정리하였다. 그들의 유유자적한 생활태도로 인하여 작품상에서도 "형식을 숭상하지 않고 자연스런 아취를 숭상하며 격식을 숭상하지 않고 참신함을 숭상하는 현상이 드러난다"고 지적하였던 것이다.[11] 그는 또 화가의 신분이 문인인가 아닌가의 사회적 제한 요소를 뛰어 넘어, 동기창의 남북종론이 제기된 이후 이제까지 문인화의 구성원으로 생각된 적이 없는 남송 화원출신의 이당과 하규 등의 작품 속에 문인화 양식의 본질이 있음을 지적하였다.[12]

본고에서도 이들 남송 화원화가인 마원과 하규의 작품은 물론 동시대의 선승화가 양해, 목계, 옥간 등의 그림을 논의의 대상으로 포함하고자 한다. 즉 작가의 신분에 따라 문인화의 한계를 정의하는 입장[13]에서 나아가 작품에서 드러나는 선과의 영향관계를 규명하고자 한 것이다.

특히 많은 논자들은 기본적으로 문인화가 지니고 있는 부분적 특질에 대해 설명을 시도하기는 하였지만, 방대한 역사적 사실 속에서 불시에 나타나는 특별한 예들을 완전히 포괄하지는 않았다. 문인화에 대한 많은 정의들은 어찌하여 모두 역사적 사실로부터 비롯된 문제라고 할 수 있는가? 그 원인은 다름 아니라 문인화가 근본

11 滕固, 『關於院體畵和文人畵之史的考察』, 『近代美術論集』(何懷碩 編), 臺北, 藝術家, 1991, pp.23-29.
12 滕固, 『唐宋繪畵史』, 北京, 新華書店, 1958, pp.106-107.
13 兪劍華, 『中國山水畵的南北宗論』, 『近代美術論集』(何懷碩 編), 臺北, 藝術家, 1991 에서 文人畵의 畵法과 樣式의 문제에도 주의를 기울였지만 風格의 背後에 있는 畵家의 社會階級의 작용을 보다 중시하고, 文人畵는 文人의 그림 이라고 그 한계를 명확히 구분하였다. 즉 畵員 이외의 화가로써 宮庭이나 政治·宗敎의 목적으로 그림을 그리지 않고, 자기만을 위하여 그림을 그리며 개인의 暢神(정신의 표출)을 창작동기로 한 그림을 文人畵로 보았다.

적으로 하나의 이상적 형식에 놓여있는 관념이지 역사적 사실이 아니기 때문이다. 문인화가 역대의 문헌 속에서 보이는 것은 확실한 사실이며 그 내용도 모두 그 당시에 알고 있었던 회화의 역사와 연관되어 있다.

 그러나 문인화는 매번 제기될 때마다 그 의도가 역사적 진실을 제시하는데 있지 않았으며 하나의 이상적 형식ideal type을 상징하는데 있었다.[14] 만약 문인화의 의의를 충분하고 합당하게 파악하고자 한다면 이와 같은 역사적 사실에 주의를 기울이지 않으면 안될 것이다. 이러한 관점에서 본 논문에서는 다음과 같이 나누어 살펴보았다.

 먼저 제 2장에서는 선종과 문인화의 관계를 규명하기 위하여 우선 선법의 전래와 중국에서의 수용과정 및 선의 본질적 의미를 파악하고, 나아가 종교와 예술과의 관계 및 선적 사유방식과 미적 인식의 방법을 상호 비교분석함으로써 그 연관관계를 밝혀보고자 한다. 또한 선적禪的 사유방식思惟方式을 받아들인 문인 사대부들의 심미의식審美意識의 변화에 대하여 살펴봄으로써 문인화 출현원인을 규명하는데 도움을 얻고자 하였다.

 제 3장에서는 선종의 출현과 함께 나타난 것으로 보고 있는 문인 수묵산수화의 의의와 특징을 규명하고, 당시 수묵산수화를 직접 그린 것으로 전해지는 왕유와 장조를 중심으로 그들과 선종과의 관계 및 그들의 작품에서 이러한 측면들이 어떻게 반영되고 있는지를 살폈다. 다만 왕유의 것으로 전해지는 소수의 작품들이 모두 진적으로 보기 어려운 것이고, 더구나 장조의 경우는 남아있는 작품이 전

14 石守謙, 앞 글, p.18.

무하기 때문에 부득이 문헌기록에 의존하여 검토하는 방법을 취하였다. 실제 작품을 중심으로 검토가 이루어지지 못한 점이 연구의 어려운 점이었음을 밝힌다.

다행히 수묵산수화의 성숙의 시기로 볼 수 있는 당말·오대에 활동한 형호荊浩는 그의 예술적 견해를 표출한 『필법기筆法記』와 작품으로 『광노도匡盧圖』 등이 현존하고 있으므로 이를 바탕으로 당시 산수화의 이론과 실천에 대하여 보다 깊이 있는 이해가 가능하였다. 나아가 형호와 동시대의 작가인 관동·동원·거연·이성·범관 등의 작품을 통해서 수묵산수화의 양식적 특징을 밝혀 보았다.

제 4장은 본 연구의 주요 부분으로 문인화론의 출현 계기와 그 내용을 살폈다. 문인화의 이론적 견해를 제시하고 직접 그림을 그린 소식과 문동, 그리고 그림을 그리진 않았지만 그림에 대한 수준 높은 심미안으로 스스로의 견해를 표출한 황정견을 논의의 주요한 대상으로 하였다. 이들 3인의 생애와 이론적 견해를 보다 깊이 있게 살펴보고, 나아가 이들이 주제에 따라 공통적인 관점을 가지고 있었을 뿐만 아니라 각자의 인식 차이에 따라 서로 다른 견해를 표출하였음에 주목하고, 이러한 점들을 비교 분석하였다.

제 5장에서는 제 4장에서 살펴본 3인의 이론적 견해를 뒷받침하고 있는 공통의 사상적 기반을 밝혀보고 이를 통하여 당시의 시대적 심미의식에 대한 이해를 얻고자 하였다. 이들이 제기한 이론적 견해는 선·시詩·화畵의 합일 혹은 '시정화의詩情畵意'의 표출로 집약되는데, 기존연구에서는 이러한 내용이 실제 작품 속에서 어떻게 적용되고 반영되었는가 하는 점에 대해서 구체적인 연구가 미비하였다. 본 논문에서는 당시의 작품을 통해서 이러한 내용들을 찾아

분석함으로써 대상에 대한 인식과 표현의 문제, 작가와 작품과의 관계 등에 관한 이해를 심화하고자 하였다.

II. 선종의 흥기와 문인의 심미의식

 선종은 중국 문화의 토양 위에서 형성된 중국불교 종파 가운데 하나로써 선정으로써 불교의 모든 수행을 총괄한다고 주장하여 얻은 명칭이다. 선종은 '전불심인傳佛心印'을 주장하여 이른바 중생이 본래 가지고 있는 불성의 깨달음을 목적으로 하고 있다. 불교가 중국에 전래된 이후 중국 전통문화와 반야학般若學 및 불성론佛性論과 융화 섭취하고 중국화 과정을 겪으면서 하나의 종파, 즉 선종이 형성된 것이다.[15] 이는 동한 시대 중국에 전래된 불교가 당대에 이르기까지 600여 년의 시간을 거치면서 이룩된 성과인 것이다.

 선종의 발전은 불교 교리의 집성과 중국문화의 정수를 새로운 단계로 끌어올린 육조六祖 혜능慧能의 시대에 이르러 파격적인 종교혁명을 거치면서 비롯된 것이다. 혜능은 중국불교사상 중요한 인물로 인도적 선정을 무시하고 돈오를 강조하는 혁명적인 주장을 하였다. 번쇄煩瑣한 열반불성설涅槃佛性說을 사람들이 모두 실행할 수 있는 실천철학으로 간화하였으며, 이에 따라 선적 수행방법을 보다 많은 사람들이 받아들일 수 있게 하였다. 즉 '즉심卽心'·'즉불卽佛'·'자재해탈自在解脫'의 선종이론을 확립시켜 마음과 부처에 대한 집착을 제거하고, 돈오견성頓悟見性의 수행방법을 설정하여 번

15 洪修平 著, 金鎭戊 譯, 『禪學과 玄學』, 서울, 운주사, 1999, p.22.

잡하고 형식에 치우친 금욕고행적禁慾苦行的인 수행방식을 개조하여 배고프면 밥 먹고 졸리면 잠자는 등의 일상적인 생활에서 안심을 찾는 생활실천의 불교로 변형시켰던 것이다. 또한 세간을 떠나지 않는 자성자도自性自度의 해탈론解脫論으로 붇다의 구원을 갈망했던 피동적인 존재인 인간을 부처와 동등한 위치로 제고시키는 데 커다란 역할을 하였다.

이러한 변화는 단지 불교의 종교의식과 교리수행방법 등의 종교적 내부의 변혁뿐만 아니라 외래문화 수용에 인색했던 중국문화에 새로운 변혁을 가져오게 하였다. 즉 선종의 출현은 불교의 혁명화가 아니라 불교의 중국화였다.[16] 이렇게 출현한 선종을 문인사대부들이 받아들임으로써 선종의 명성과 세력을 제고시키게 되고 또 한편으로는 그들이 주도하는 문학과 예술을 새롭게 이해하도록 하였다.

이와 같이 중국화된 선종은 인간의 본성을 직관으로 탐색하는 윤리학이었으며, 기지로 응대하고, 삼매로 유희하여 깨달음을 표현하는 대화의 예술이었으며, 깨끗하고 자연스러운 생활방식과 인생정취의 결합이었다.[17] 당시의 문인들은 이러한 내용을 시와 그림을 통해서 표출하고자 하였는데 그 결과 시·화·선을 하나로 융합한 『문인화』라는 새로운 장르의 회화를 출현시켰다. 그렇다면 선종과 미美와 예술은 어떠한 관계를 가지고 있기에 문인화라는 새로운 장르의 회화를 이룩할 수 있었는가?

본 장에서는 문인화 출현원인을 규명하기 위해 다음과 같이 몇 가

16 皮朝綱·董運庭, 『六祖'革命'與中國美學傳統的完形』, 『四川大學學報』1989年 4期, p.43.
17 葛兆光, 『禪宗與中國文化』, 上海, 上海人民出版社, 1988, p.37.

지 방향에서 살펴보고자 한다. 먼저 선종의 본질적 의미를 파악하여 이에 관한 이해를 얻고자 하며 다음으로 종교와 예술과의 관계 및 선적 사유방법과 미적인식의 방법을 비교 분석하여 그 연관관계를 밝혀보고자 한다. 나아가 선종의 사유방식을 받아들인 문인 사대부들의 심미의식의 변화에 대하여 살펴봄으로써 문인화 출현원인을 규명하는데 도움을 얻고자 한다.

1. 선법의 수용과 전개

선의 기원은 인도에서 비롯되었지만 선사상은 중국에서 형성되었다. 선은 요가(yoga)라고 불리는 명상법으로 고대 인도에서는 불교가 성립되기 이전부터 있었으며 점차 인도의 여러 사상이나 종교 및 철학 등 모든 사유의 근간이 되었다. 선은 산스크리트어의 dhyana, 발리어의 jhana의 음역音譯이며, 의역意譯으로는 구역舊譯에서는 사유수思惟修라 하였고 신역新譯에서는 정려靜慮라고 하였는데 후자가 원래의 뜻에 더 가깝다고 생각한다. 음과 의를 합쳐서 『선정禪定』이라고도 하는데 여기서 정은 마음을 하나의 대상에 전주專注하여 고요하게 한다는 의미이다.

선은 불교도 수행의 한 내용으로 그 형식에 있어서는 신체를 안정하고 정신을 통일하는 것이며, 그 방식은 좌선을 기본으로 하고 있다. 이러한 좌선의 자세와 외형적인 방법은 고대 인도의 요가와 다

를 바 없으나, 문제는 그 사고방식에 있어서는 각 시대와 지역에 따라 큰 변화가 있었다는 점이다. 여기서는 인도에서 발생한 선이 중국에 전래되어 독자적인 불교사상으로 형성되어 중국인의 생활은 물론 문화예술에까지 큰 영향을 끼친 선의 수용과 전개에 대해 살펴보고자 한다.

불교 교의상 선의 기원은 석가모니의 념화미소拈花微笑의 고사에서부터 시작되고 있다. 즉 석가모니 부처님은 영산靈山에서 대중들에게 설법을 베풀던 중 꽃 한 송이를 들어 청중 앞에 보이면서 아무 말씀도 없었다. 대중 가운데 누구도 그 뜻을 알지 못하였으나 오직 가섭迦葉 존자만이 회심의 미소를 지었다. 부처님은 기뻐하면서 다음과 같이 선언하였다.

> 나는 정법안장正法眼藏과 열반涅槃에 이르는 미묘한 통찰력을 가지고 있는데 바로 실상은 무상無相이자 미묘微妙한 법문이며 문자로써 말할 수도 없고 모든 경전 밖의 방법으로 전달된다는 점이다. 이 비전祕傳을 마가摩訶 가섭迦葉에게 부촉付囑하고자 한다.[18]

이처럼 선은 한 송이의 꽃과 한번의 미소를 통해서 나타났는데 이 위대한 불법이 바로 '이심전심', 즉 마음에서 마음으로 전하는 선종의 종지가 되었다. 이렇게 하여 가섭 존자는 인도 선의 시조가 되었으며 이후 27대까지 계승되었다고 전해진다.

보제달마菩提達磨(Bodhidharma)가 제 28대 조사가 되면서 인도 선에서는 마지막 조사가 되며 중국으로 건너와 중국 선의 시조가

18 『指月錄』卷1. "吾有正法眼藏, 涅槃妙心, 實相無相, 微妙法門, 不立文字, 教外別傳, 付囑摩訶迦葉."

되었다. 달마達磨는 불법천자佛法天子로 불리는 양梁 무제武帝와 만나 '무공덕無功德'이란 한 마디를 토한 후 숭산崇山 소림사少林寺에서 9년 간 면벽面壁했으며, 설중에서 단비구법斷臂求法의 의지를 보인 혜가慧可에게 법을 부촉하였다. 혜가는 그 법을 승찬僧璨(?-606)에게 전하였고 이후 승찬을 이어 도신道信(580-651)-홍인弘忍(602-675)-혜능慧能(638-713)으로 6대조까지 전해졌다. 달마에서 홍인에 이르는 1세기 남짓한 시기(위진魏晉에서 중당中唐에 이르는 시기)가 선법이 하나의 종파로 형성되는 초기단계였다면, 홍인 이후 여러 파로 나뉘어지면서 남송 말년에 이르는 시기는 선종의 전성기라고 말할 수 있을 것이다. 이때 형성된 대표적인 종파로는 신수神秀(606-706)의 북종과 혜능(638-713)의 남종이 있는데 그 특징을 요약한다면 북종은 신수가 북방에서 전한 가르침으로써 예로부터 내려온 전통을 그대로 지키며 좌선을 통해 마음을 가라앉힐 것을 주장한 것이고, 남종은 혜능이 남방에서 가르친 것으로써 형식에 구애받지 않고 명사의 개념에 집착하지 않으며 좌선을 중시하지 않는 마음이 곧 부처(卽心是佛)라고 주장하는 것이다. 남종은 마음으로 돈오頓悟를 얻으면 곧 부처가 될 수 있다고 말하는 것이다.

역사적으로 이 두 파를 '남능북수南能北秀', '남돈북점南頓北漸'이라고 부르며 혜능의 방법이 비교적 간편하고 쉽기 때문에 세력이 갈수록 커져 지금까지 전해지고 있는 선종은 모두 남종선에 속한다고 하겠다. 혜능의 출현으로 중국불교는 파격적인 혁명을 거쳐 선종의 전성기를 맞이하게 되었고, 이와 아울러 중국의 문화를 정수의 단계로 끌어올리는 계기가 되었다.

혜능은 중국불교사상 중요한 인물중의 하나이다. 그는 "보리는 본래 나무가 없으며 명경明鏡도 원래 받침대가 없는 것, 불성은 항상 청정한 것이니 먼지가 앉을 곳이 어디 있으랴."[19]라는 게송偈頌으로 제 5조 홍인의 의발을 전수 받음으로써 선종의 제 6조가 되었다고 한다. 그의 이러한 게송을 통해서 볼 때 그는 반야성공론般若性空論에 대하여 철저하게 깨달았음을 충분히 짐작할 수 있다.[20] 즉 '불립문자', '명심견성明心見性'의 선종의 취지를 더욱 충실히 실현한 것이다.

혜능 당시에는 남종의 영향력은 크지 않았다. 오히려 북종의 신수가 낙양洛陽과 장안長安의 법주法主로 있으면서 중종·측천무후則天武后·예종睿宗의 국사國師로 추앙되었다. 신수는 "몸은 보리수이고, 마음은 명경태와 같은 것이니 때때로 부지런히 털고 닦아서 먼지와 때가 끼지 않게 하라."[21]라는 게송으로 중국불교사에 이름을 드러냈다. 그가 창립한 북종 역시 혜능의 남종과 마찬가지로 중국 선종의 형성과 발전에 큰 공헌을 하였다고 하겠다.

현존하는 사료에 따르면 북종선의 가장 큰 공헌은 '직지인심直指人心'의 선종 종지를 이론상으로 자세하게 논증한 것이고, 이러한 논증은 북종의 창립자인 신수가 저술한 『관심론觀心論』이 대표적 예라고 할 수 있다. 신수는 『관심론』에서 "마음은 만법의 근본이다, 일절의 제법은 오직 마음에서 생생生生하는 것이다. 만약 마음을 능히 요지하면 만행이 구비된다. 마치 큰 나무의 모든 가지와 열매 등은 모두 뿌리에서 연유한 것과 같다."[22]고 논하였다. 중국문화의 품

19 "菩提本無樹, 明鏡亦非臺, 佛性常清淨, 何處有塵埃."
20 洪修平, 앞 책, p32 참조.
21 "身是菩提樹, 心如明鏡台, 時時勤拂拭, 莫使惹塵埃."
22 神秀, 『觀心論』. "心者, 萬法之根本也. 一切諸法, 唯心所生. 若能了心, 萬行具備. 猶

성에 대하여 북종선은 상당히 철저하게 파악하고 있다. 신수는 선법의 논증에 있어 중국문화의 기본범주를 사용하고 있기 때문이다. 예를 들면 "나의 도법道法은 체용體用 두 글자로 모두 귀결된다."[23] 는 구절에서 살펴볼 수 있다.

그런데 여기에서 사용한 체용이 중국전통문화의 체용과 다른 점은 "생각을 떠남이 체이고, 보고 듣고 느끼고 아는 것이 용이다. 고요함이 체이고 비추어 봄이 용이다."[24]라고 해석한 부분이다. 이러한 사상은 북종선이 남종선과 마찬가지로 중국문화의 핵심을 깊이 탐구하였고, 북방에 군림하여 남종과 함께 선종의 기초를 다지기에 노력하였다는 것을 보여주고 있는 실례인 것이다.

여기에서 다시 설명을 해야 할 것은 사람들이 북종과 남종을 다르게 생각하는 부분이다. 그것은 돈오와 점수의 분야인데 이른바 '남돈북점'에 대한 것이다. 사실상 이러한 분류는 불확실한 것이다. 왜냐하면 북종은 점수를 제시하는 동시에 결코 돈오의 가능성을 부정하지 않으며, 심지어는 돈오를 제시하여 논증하기도 한다. 예를 들어 신수는 『관심론』에서 "일상을 초월하여 성의 경지를 증득하면 흔들림이 없음을 보게 된다. 깨달음은 순간에 있는데 어찌 번뇌로 괴로워하겠는가?"[25]라고 설명하고 있다. 당연히 북종선에서 말하는 돈오는 수행자가 점수의 바탕에서 도달하는 상태를 가리키는 것이지만, 이것은 북종선이 점수를 강조하는 동시에 결코 돈오의 가능성과 의의를 배척하지 않는다는 점을 보여주는 것이다.[26]

如大樹, 所有枝條及諸花果, 皆悉因根."
23 『楞伽師資記』第7 『神秀章』. "我之道法總會歸體用兩字."
24 神秀, 『大乘五方便』. "離念是體, 見聞覺知是用. 寂是體, 照是用."
25 神秀, 『觀心論』. "超凡證聖, 目擊非遙, 悟在須臾, 何煩皓首?"
26 洪修平, 앞 책, p.34.

혜능의 제자 신회(670-762)가 돈오를 제창하며 신수가 펼친 점수를 공격함으로써 북종선과 격렬한 논쟁을 하였고 마침내 남종이 우위를 차지하면서 그 세력은 더욱 강해졌다. 혜능의 많은 사법제자嗣法弟子 가운데 가장 유명한 사람으로 신회神會 외에 회양懷讓과 행사行思가 있는데 이들은 혜능 입적 이후 각자의 종파를 일으켰다. 신회 계열은 하택종荷澤宗을 형성하였는데 이 종파의 선법에 대한 공헌은 그다지 뚜렷하지 않았다. 당 말기에 있어서 행사·회양의 두 종파와 비교해본다면 그 세력은 미약하였다고 할 수 있다. 행사와 회양은 청원靑原과 남악南岳의 두 지방에서 남종의 세력을 확대하였다. 당 말 및 오대에 남악南岳과 청원靑原 두 계열은 오종五宗으로 분화되었다. 즉 양개良价·본적本寂으로 대표되는 조동종曹洞宗, 문익文益으로 대표되는 법안종法眼宗, 문언文偃으로 대표되는 운문종雲門宗, 영우靈祐·혜적慧寂으로 대표되는 위앙종潙仰宗, 의현義玄으로 대표되는 임제종臨濟宗 등이 그것이다. 오종五宗 가운데 조동·법안·운문종은 청원계열에서 분파된 것이고, 위앙·임제종은 남악에서 분파된 것이다.

임제종은 송대에 황룡黃龍·양기楊歧의 두 종파로 나뉘어 졌는데 이 모두를 합쳐『오가칠종五家七宗』이라고 한다. 남송 말년에 이르는 시기는 선종의 전성기라 말할 수 있으며 선종의 주요한 종파도 바로 이 시기에 형성되었는데 소위 일화오엽一花五葉으로 불리는 조동종·운문종·법안종·위앙종·임제종과 제4조 도신道信에서 사출嗣出한 우두종牛頭宗이 그것이다. 남송 말년에 이르러 선종의 유학화儒學化와 더불어 이학의 성행은 선사상이 중국사상계를 깊이 점유하고 있음을 말해 주고 있는데 그 배경은 송대 이학이 선을 흡수

하고 비판하면서 조화를 이루어 유학에 새로운 생명과 기상을 부여한 것이다.[27] 선종은 중당中唐부터 시작하여 점차 중국의 모든 불교 종파를 대체하고 중국불교 사상 최대규모로 형성되어 그 영향력은 주도적인 위치에 있게 되었다. 불교가 중국에 전래되면서부터 나타난 여러 종파 즉 삼론종三論宗·천태종天台宗·법상종法相宗·화엄종華嚴宗·율종律宗·밀종密宗 등이 모두 선종에 흡수되거나 동화되었다.

 이처럼 선종은 중당 이후로 황금시기를 맞이하게 되는데 이때 많은 문인사대부들이 선종에 대하여 깊이 있는 인식과 적극적인 예찬을 펼침으로써 선종은 점차 중국의 사상이나 문화예술 뿐만 아니라 사회생활의 여러 영역에까지 침투되고 지식계층의 정신적 지주가 되었다. 소위 양유음불설陽儒陰佛說에 대한 근거는 바로 여기에서 연유하고 있는 것이다. 선종의 명성이 더해 가면서 사대부들과의 결합 추세도 가속되었으며 이후부터 불교는 곧 선종을 지칭하는 것이 되었다.

2. 선의 본질

 선은 삶의 진리를 직접적으로 실현하려는 불교적 방법 가운데 하나이다. 이에 대해 스스끼 다이제스鈴木大拙는 "선의 근본이념은

27 錢穆, 『中國思想史』, 臺灣, 學生書局, 民國66(1977), p.171.

우리들 인간의 내면 깊숙한 곳에 있는 생명활동 그 자체를 느껴보는 것이다. 뿐만 아니라 그것을 아무런 외적인 혹은 부가적인 것에 의존하는 일이 없이 될 수 있으면 직하에 해내고 싶은 것이다."[28]라고 하였다. 즉 선은 실재에 대한 생생한 경험과 언어나 사고를 통해서는 이해될 수 없는 삶 그 자체를 인식하는 것이며, 선은 또한 삶이 지니고 있는 신비한 아름다움을 순수한 객관성으로 완전하게 그리고 직접적으로 감수할 수 있는 독특한 인식상태를 지향하는 것이다.

이러한 내용은 달마의 교의를 후대 선사들이 원칙화한 것으로 알려진 『사구게四句偈』, 즉 경전 밖으로 따로 전하고(教外別傳), 문자에 의존하지 아니하며(不立文字), 사람의 마음을 직접 가리키고(直指人心), 견성하여 성불한다(見性成佛)[29]라는 것으로 요약될 수 있다. 이 사구게四句偈는 혜능의 생존시에는 없었으나 그의 사후 얼마 뒤에 나타난 것으로 달마보다는 혜능의 정신을 잘 드러내고 있다. '직지인심, 견성성불'의 핵심적인 의미는 혜능의 '즉심즉불卽心卽佛'의 불성론에서 찾아질 수 있는 것이다.

불성이란 산스크리트어의 Buddhata의 음과 의의 병역幷譯으로 불장佛藏·불계佛界·여래계如來界·여래장如來藏이라고도 하며 원래는 불타의 본성을 말하는 것이다. 넓은 의미로 성불의 가능성·인성因性·종자種子 등으로도 쓰이고 있다. 이는 곧 깨달음의 요인 혹은 불성의 가능성을 말하는 것으로 불성을 깨닫는 다는 것은 만법의 근원인 각자의 주체를 자각하는 것이며 이것은 자아가 무한한

28 鈴木大拙 著, 趙碧山 譯, 『禪佛教入門』, 서울, 弘法院, 1991, p.30.
29 善卿, 『祖庭事苑』五「懷禪師前錄」. "傳法諸祖, 初以三藏教乘兼行, 後達磨祖師單傳心印破執顯宗, 所謂不立文字, 教外別傳, 直指人心, 見性成佛."

실재와 일체가 될 때 비로소 가능해진다. 혜능은 "우리의 본성이 바로 부처이며 이 본성을 떠나 부처가 따로 있는 것이 아니다."[30]라고 하였다.

혜능에게 견성은 곧 성불을 말하는데 그는 모든 사람에게는 성불의 가능성이 있다고 하였다. 그렇기 때문에 혜능은 마음을 지니고 있는 중생이 성불하는 방법을 설파했는데 그것은 깨닫지 못하면 부처조차도 중생이며 깨달으면 중생이라 하더라도 부처라는 것이다. 즉 "내 마음에 스스로의 부처가 있으니 이 자불이야말로 참 부처이다."[31]라고 하였던 것이다. 그는 인간의 성품인 진여자성은 항상 자재하다고 하였다. 비록 우리의 감관이 보고 듣고 말하지만 그렇다고 해서 진성이 생멸하는 것은 아니며 진성은 변하지 않는데 단지 우리가 모르고 있다는 것이다. 그리고 부처의 지견이란 우리의 마음이지 다른 것이 아니기 때문에 우리는 자심에서 부처의 지견을 열어야 한다는 것이다. 이처럼 혜능은 마음의 깨침을 중시하고 있다. "보제자성이 본래 청정하니 다만 마음을 쓰면 곧 성불할 것이다."[32]라고 하며, 마음이 곧 부처이고 일체중생이 모두 불성을 갖추고 있음을 설파하였던 것이다.

혜능이 말하고 있는 자성·심성·인성은 모두 중생의 본성으로 성불의 근거이며 또한 우주의 실체로서 만법의 근원이 된다. 그는 만법의 근원인 각자의 주체를 자각하는 것이 불성을 깨닫는 것이며 진여眞如는 바로 본성중에 있다고 하였다. 즉

30 『壇經』「疑問品」第3. "佛向性中作. 莫向身外求."; 般若品 第2. "本性是佛 離性無別佛."
31 위 책 「付囑品」第10. "我心自有佛, 自佛是眞佛."
32 위 책 「行由品」第1. "菩提自性, 本來清淨, 但用此心, 直了成佛."

세상 사람의 성품이 본래 깨끗하여 만법이 본래 깨끗한 자기성품(自性)을 따라 생겨나니 모든 악한 일을 헤아리면 악한 행이 생겨나고 모든 착한 일을 헤아리면 착한 행이 생겨나 이러한 여러 법이 자신의 성품 가운데 있는 것이다. 그것은 마치 하늘이 늘 맑고 해와 달이 늘 밝으나 뜬구름이 덮으면 위는 밝지만 아래는 어두워졌다가 문득 바람이 불어 구름이 흩어지면 위아래가 함께 밝아져 만 가지 것이 모두 나타나는 것과 같으니 세상사람의 생활이 늘 들떠 있는 것도 저 하늘의 구름과 같은 것이다. 선지식이여. 지智는 해와 같고 혜慧는 달과 같으니 지혜智慧가 늘 밝지만 밖으로 경계를 집착하면 자기 생각의 뜬구름이 자신의 성품을 덮어버려 밝게 빛나지 못하게 된다. 그러나 만약 선지식을 만나 참되고 바른 법을 들으면 스스로 헤매어 허망함을 없애고 안과 밖이 명철明徹하므로 자신의 성품 가운데서 만법이 모두 나타나니 성품을 본 사람도 또한 이와 같다. 이것을 청정법신淸淨法身이라 하는 것이다.[33]

라고 말하였다. 여기서 "자신의 성품가운데서 만 가지 법이 모두 나타난다(於自性中, 萬法皆現)."라고 한 것은 자성이란 바로 본래부터 가지고 있는 진실을 말하는 것으로 진여라고도 불린다. 만법이란 우주만유를 말하는 것으로 이것은 바로 각자의 마음에서 일체만법이 현현한다는 것이다. 그러므로 각자의 불성에 구족되어 있는 붓다와 똑같은 지혜와 인격, 즉 청정법신을 구현하게 된다는 것이다.

33 위 책「懺悔品」. "世人性本淸淨, 萬法從自性生, 思量一切惡事, 卽生惡行思量, 一切善事, 卽生善行, 如是諸法在自性中. 如天常淸, 日月常明, 爲浮雲蓋覆, 上明下暗, 忽遇風吹雲散, 上下俱明, 萬象皆現. 世人性常浮遊, 如彼天雲. 善知識, 智如日, 慧如月, 智慧常明, 於外著境, 被自念浮雲蓋覆自性, 不得明郞, 若遇善知識, 聞進正法, 自除迷妄, 內外明徹, 於自性中萬法皆現, 見性之人, 亦復如是, 此名淸淨法身佛."

다시 말하자면 혜능은 자심과 자성의 관계를 자심이 자성에 귀의하는 관계로 보고 있는데 즉 자심은 자성을 둘러싼 심성의 역할을 하고 있는 것이다.

모든 존재는 자성 가운데에 있고 지혜 그 자체는 항상 밝기 때문에 만약 선지식을 만나 바른 가르침을 받고 스스로의 미망을 떨쳐버리면 자성 가운데의 모든 존재가 함께 모습을 그려내게 된다는 것이다. 청정법신이란 자심을 가진 우리가 자성에 귀의한다는 것이고, 그것이 곧 참 부처에 귀의하게 된다는 것이다. 그러면서 그는 우리에게 진심을 전제로 할 것을 요구하고 있다. "일행삼매一行三昧란 걷거나 서거나 앉거나 눕거나에 있어서 집착이 없는 곧은 마음이다."[34] 따라서 "우리에게 이런 곧은 마음이 있다면 한 번 듣고 대오大悟하여 단박에 진여본성眞如本性을 볼 수 있다. 이 곧은 마음으로 도를 배우는 자는 보제를 돈오하게 되고 이것은 곧 자심 가운데 있는 자기의 본성을 돈오하는 것이다."[35]라고 말하고 있다.

이처럼 선종의 기본정신은 『반야경般若經』 등 대승불교경전大乘佛敎經典에서 한결같이 주장하는 것처럼 일체중생이 모두 각자의 불성을 깨닫고 붓다와 똑같은 반야의 지혜를 체득하여 일체에 무애자재無碍自在한 지혜의 힘으로 자아 규명은 물론 중생구제의 보살도를 행하는 것이다. 『화엄경』에서 "일체의 모든 법은 오직 마음이 조작하는 것(一切唯心造)"라고 하였으며 『대승기신론大乘起信論』에서도 한 마음이 일어나면 일체의 법이 일어나고 한 마음이 일어나지 않으면 만법이 일어나지 않는다고 말하고 있다. 이와 같이 선종

34 위 책(敦煌本), p.338b. "一行三昧者, 於一切時中, 行住坐臥, 常眞直心是, 但行直心, 於一切法上, 無有執著, 名一行三昧."
35 위 책, p.340c. "我於忍和尙處, 一聞言下便悟, 頓見眞如本性是以將此敎法遊行. 會學道者, 頓悟菩提, 各自觀心, 自見本性."

에서는 언제나 각자의 불성을 깨닫도록 강조하고 있다. 선의 실천 또한 각자의 불성을 깨닫기 위한 기본적인 수행으로 경직된 일상적인 사유방식이나 개념에 얽매이지 않고 생기 발랄한 일상생활과 결부시키고 있다. 그래서 마조도일馬祖道一은 다음과 같이 "평상심이 그대로 도"라고 말하였던 것이다.

> 도는 닦을 필요가 없으며 다만 오염되지 않는 것이다. 오염이란 무언인가 하면 사심이 생겨 무언가를 조작하는 것으로 이것이 전부 오염인 것이다. 만약 정통으로 진리를 알고 싶다면 평상심이 바로 도인 것이다. 무엇이 평상심인가 하면, 조작도 없고 시비도 없고 취사도 없으며 순간적인 것과 영원한 것을 생각하지 않으며 범인과 성자의 구별이 없는 것을 말한다. 경전에서 말하길 "범인의 생활도 아니고 성자의 생활도 아닌 것이 수행자의 생활방식이다."라고 하였다. 바로 그대들이 지금 실제로 행동하고 쉬기도 하고 앉기도 하고 눕기도 하면서 물건을 대하고 사람들과 접하는 것이 모두 진리의 생활이다.[36]

여기서 주장하고 있는 것은 무엇보다도 평이하고 새로운 생활실천에 의해서 일관되고 있다. 진리는 배우거나 수행하는 것이 아니라 이미 우리들의 생활 속에 자명한 것으로 있으며, 이것이 특별히 의식되지 않는 데에 진정으로 기초가 튼튼하고 견실한 작용을 발휘하는 것이라고 하는 것이다. 마음의 미혹과 깨달음을 포함하는 근본

36 『景德傳灯錄』卷二十八 「江西大寂道一禪師語錄」. "道不用修, 但莫汚染. 何爲汚染? 但有生死心, 造作趣向, 皆是汚染. 若欲直會其道, 平常心是道. 何謂平常心? 無造作, 無是非, 無取舍, 無斷常, 無凡無聖. 經云: '非凡夫行, 非聖賢行, 是菩薩行.' 只于今行住坐臥, 應機接物, 盡是道."

지혜라고 하기보다 가장 구체적인 평범한 마음으로서 주체적으로 일상화되고 있는 것을 말하는 것이다. 그것은 본래적인 눈뜸이라든가 절대적인 깨달음이라든가 하는 전통의 사유를 철저히 주체화하고 행동화한 것이라고 말할 수 있다.[37]

여기서 마조가 말하고 있는 평상심平常心이란 평온무사平溫無事하여 사물에 동하지 않는 존재, 즉 조작도 없으며 시비도 없고 취하고 버림도 없으며 끊어짐과 항상 함도 없는, 즉 범인과 성자가 따로 없는 마음인 것이다. 이에 대해 임제의현은 다음과 같이 구체적으로 말하고 있다.

> 수행자여! 불법은 노력하고 애쓰는 그러한 것이 아니다. 지극히 평범하여 무어라고 할 수도 없는 것이다. 옷을 입거나 밥을 먹기도 하며 똥을 싸거나 오줌을 누기도 하며 피곤하면 잠자는 그러한 것이다. 어리석은 사람은 나를 비웃겠지만 지혜로운 이는 바르게 깨닫는다. 옛 사람도 '외면적인 노력을 하는 것은 모두 어리석은 사내의 짓이다'라고 말하였다. 그대들은 어디서나 그 주인공이 될 일이다. 그렇게 한다면 그대들이 서 있는 곳이 모두 진리가 되는 것이며, 어떠한 상대가 주어지더라도 그대들을 끌고 다닐 수는 없을 것이다. 가령 전생의 번뇌의 뒤에 남은 여습餘習이나 무간지옥無間地獄에 떨어지지 않으면 안 되는 다섯 가지의 무거운 죄도 자연히 해탈의 큰 바다가 되는 것이다.[38]

37 柳田聖山 著, 안영길·추만호 譯, 『禪의 思想과 歷史』, 서울, 民族社, 1989, p.127.
38 『指月錄』卷14. "道流. 佛法無用功處. 只是平常無事. 着衣喫飯, 屙屎送尿困來即臥. 患人笑我, 智乃知焉. ……"

이처럼 선이란 체계의 논리가 아니라 가장 일상적인 행동에 철저한 것이며, 이 외에 사유의 형식을 남기지 않는 것이다. 진리는 밖에서 구해지는 것도 안에서 이상화되는 것도 아니며, 일상생활 속에서 힘차게 작용하여 그치는 일이 없다는 것이다. 마음 그 자체가 이미 깨달음의 장소이며, 그 외에는 아무 것도 아니므로 자기 자신을 잃어버리지 않고 자기의 주체가 주인이 되어 살아간다면 일체의 모든 곳이 그대로 진실세계, 즉 마음 자체가 바로 부처(卽心卽佛)라는 것이다.

이상에서 혜능을 비롯한 몇몇 조사들의 사상을 통해 선종의 본질에 대해 간략히 살펴보았는데, 우리는 여기서 중국에서 선종의 출현 이후, 사상사적으로 크나큰 변화를 가져왔음을 발견할 수 있다. 그래서 중국의 선종을 불교 역사상 가장 혁명적인 불교라고 말하기도 하는 것이다. 그 원인은 다름아니라 선종이 멀리는 붓다의 초기불교를 가깝게는 전통적인 중국의 교학불교를 마음의 종교 혹은 깨달음의 종교로 변화시킨 것에서 찾을 수 있다. 즉 선종의 혁명은 형이상학적으로 허공에 맴도는 마음을 인간 자신에게로 돌려, 현실적인 생활 속의 마음(자심·본심·자성)으로 변화시킨 것에 있다. 다시 말하자면 마음 밖의 부처를 마음속의 부처로 바꾸고, 부처를 우리가 눈으로 볼 수 있는 보통사람으로 바꾸어 보통사람의 지위를 부처와 동등하게 한 것이다. 그러므로 선종은 중생과 부처의 거리를 좁히고 재가와 출가, 세간과 출세간 뿐만 아니라 생사와 열반의 한계까지도 타파하였다. 이처럼 무엇보다도 평이하고 새로운 생활실천에 의해서 일관되고 있는 선종은 이전의 어떤 종파나 사상과는 다른 것이다. 즉 생활의 종교로써 평범한 일상생활 속에서 우주의

신비를 보게 하는 것이다. 이러한 선종은 쉽게 중국화·생활화되면서 사회문화의 각 영역으로 신속하고도 넓게 침투되어 문학·예술 등 각 분야에 새로운 변화를 가져오게 하였던 것이다.

3. 선과 미·예술

　중국미술사에 있어서 선종은 선진시대의 공자를 대표로 하는 유가사상과 위진시대 노장을 대표로 하는 현학사상 이후, 중국 미술의 내용과 형식을 새롭게 변화시킨 예술사상이라 하겠다. 엄격히 말해서 선종은 종교이며, 그 사상은 종교철학이라 말할 수는 있으나, 예술사상 혹은 예술철학은 아니다. 그렇지만 선종에서 논술하고 있는 많은 내용이 기본적으로 심미의식(Aesthetic consciousness) 및 예술과 상통하며 서로 상관관계와 유사성을 가지고 있으므로 선종의 출현은 곧 중국 예술에서 혁신의 계기가 되었던 것이다. 그렇다면 선종과 미·예술은 어떠한 관계를 가지고 있는가? 이에 대한 이해를 돕기 위하여 먼저 종교와 예술의 관계에 대해 살펴보고자 한다.

1) 종교와 예술

 종교와 도덕이 형이상학적形而上學的인 정신세계精神世界에 속한다면, 예술은 형이하학적形而下學的인 지각요소知覺要素, 즉 형상·색채·음향 등을 통하여 형이상학적인 개념이나 사상을 표출해 내고 있으므로 예술은 곧 형이하학적인 감각세계와 형이상학적인 정신세계를 다 포함하고 있는 것이다. 그러므로 예술은 추상적인 신성이나 신비의 역량과 존재까지도 시각화하여 우리가 능히 감지할 수 있는 감각의 존재로 드러내고 있다. 이는 우리에게 큰 감동을 불러일으키기도 하고 또한 우리의 감정과 정신이 거기에 의지하게도 한다. 사물에 대한 이론 체계의 형성에 대하여 왕수웅은 다음과 같이 말하고 있다.

> 어떤 사물에 대한 이론체계의 형성은 우리의 심리 내부에 유력한 가치관이 형성되었을 때 비로소 이루어지며, 가치관은 우리의 사고와 행위로 하여금 그에 대한 신앙을 유발하고 있다. 종교적 신앙이나 정치적 신앙을 막론하고 그 종교나 정치의 이론과 주장에 대한 이해가 있을 때 비로소 가치감價値感을 얻게 되며 가치감價値感은 신앙을 낳게 되는데 이 때의 모든 사고와 행위는 전적으로 신앙에 의거해 움직이게 된다.[39]

 물론 종교적 신앙이나 도덕적 행위의 역량을 크게 발휘하고자 하거나 신심을 놓이고자 할 때는 필히 상상(imagination)에 의지

39 王秀雄,『美術與教育』, 臺灣, 臺北市立美術館, 民國79(1990), p.118.

한다. 이러한 상상에는 두 가지가 있다. 즉 머리 속에서 이전에 이미 본 형상(images)을 다시 떠올리는 하나의 현상인 『추억적 상상(recall imagination)』과 이전부터 기억하고 있던 형상에 아주 새롭고 신기한 방법을 연결하여 창조력을 발휘하는 『창조적 상상(creative imagination)』이 있다.

우리가 만약 종교적 귀의나 어떤 도덕적 행위를 실행에 옮기기 전에 그 결과를 미리 창조적 상상으로 선악의 두 측면에서 예측한다면, 악의 측면에서는 경계심이 발생하고, 선의 측면으로 갈수록 안주의 심리가 더욱 강하게 나타날 것이다. 예술작품은 바로 예술가의 창조적 상상의 결과물이다. 예술가는 작품을 통하여 관중이나 신도의 선악의 두 측면의 상상을 불러일으키고 그들로 하여금 보다 더 종교적인 역량으로 경모와 신심을 가지게 하고 있다.

실제적으로 예술과 종교는 다 같이 인류활동 중의 비이성적 아니 초이성적인 행위에 속하며, 또한 원초적인 문화 활동의 하나이다. 앞서 언급한 바와 같이 예술은 상상이며, 종교적 믿음 역시 상상이라 하겠다. 초기 단계에서의 예술과 종교는 서로 구분하기 어려운데 비록 논리상으로 예술이 종교보다 우선한다고 하지만 두 가지의 발전과정을 살펴 볼 때 전후 관계의 구별을 하기는 쉽지 않다. 그러므로 아직 철학과 과학이 발전하지 못한 원시사회에서는 고도로 발전된 예술과 종교를 가지고 있었던 것이다.

예술과 종교는 여전히 초이성적이며 초논리적인 사고에 속하므로 종교에서는 인간의 나약한 존재를 초자연적 존재와 역량을 통해 구원을 받으려하고 있으며 예술은 감정을 그 무엇에 기탁하여 황홀하고 도취한 듯한 효과까지 얻으려 하고 있다. 예술과 종교의 유사한

점에 대하여 Carl G. Jung은 다음과 같이 설명하고 있다.

> 생명의 알 수 없는 측면인 무의식의 측면을 접촉할 수 있는데, 예술에 그 가능성이 있을 뿐만 아니라 선지자·예언가도 그것으로부터 아주 큰 영향을 얻는다. 그것은 원시인의 사고나 하나의 우주이며, 꿈·신화 및 예술 언어는 다 같이 무의식의 경계에 속한다. 이 세 가지의 사고와 감각은 모두 감각형상感覺形像(sensory images)에 의지하여 펼쳐지며 외재적 세계는 여전히 내재적 세계의 상징 존재인 것이다.[40]

확실히 예술에 있어서 생동하는 표현 내용을 얻으려면 예술가는 필히 심리의 심층에 있는 종교적 직관直觀과 생동적인 교류활동이 있어야 한다. 이처럼 종교는 예술에 있어서 아주 훌륭한 표출을 이끌어 낼 수 있게 하는 관건이므로 세상에서 위대한 예술가는 여전히 종교적 함의를 표출하고 있는 것이다.

신비하고 초월적인 역량이나 존재를 과학언어로는 펼쳐낼 수 없으며 그렇다고 통상적인 언어문자로도 다 전달할 수는 없다. 예술이 이를 대신하고 있으므로 만약 예술이 없다면 종교를 현현顯現하기 어려울 거이며 반대로 종교가 없다면 예술은 곧 그것의 최고 유력한 표현내용을 상실하게 될 것이다.

40 Jung, Carl G, Psychology and literature: An Introduction to literary criticism(New York: Capricorn Books, 1972), p.282.

2) 깨달음의 미

 이상에서 종교와 예술과의 관계를 살펴보면서 종교와 예술은 각기 소능을 충분히 발휘하는 상호협력이 있을 때 비로소 크나큰 역량을 얻게 된다는 사실을 알았다.

 우리는 예술내용을 '생의 자각' 혹은 '생의 성찰'이라고 한다. 다시 말하자면 예술이란 작가의 심미의식과 예술적 창조성을 발현하여 인생의 새로운 가치를 발견하는 것, 즉 자기실현에 그 목적이 있으며 선종 역시 인생의 본성 및 그 본성과 기타 속성의 관계를 탐구하여 완전한 인간성 즉 불성에 이르도록 하는 것이 궁극적인 목표이다. 우리는 여기서 예술과 선종은 그 표현 형식은 서로 다르나 그 내용에 있어서는 하나로 합일하고 있음을 발견할 수 있다.

 선종이 사물에 대한 본질을 통찰하여 새로운 관점, 즉 깨달음을 얻는 것이라면, 예술은 사물에 대한 미적 인식을 통해 새로운 예술형상을 만들어 내는 것이다. 그렇다면 우리는 대외 사물과의 접촉에서 나타나는 '인식의 태도(Attiude)'를 통해서 선종과 예술의 유사성을 찾아보아야 할 것이다.

 사물에 대한 인식의 태도를 '일반적 인식태도'와 '미적 인식태도'로 나누어 볼 수 있다. 일반적인 인식 태도에 있어서는 우리가 한 송이의 연꽃을 보고 '이것이 연꽃이다'라고 여김으로서 비로소 인식은 성립된다. 이때의 연꽃은 바로 개념이며 우리는 먼저 어떤 개념을 숙지하고 그 개념이 대상에 매개되어 결합되었을 때 비로소 하나의 보편적이고 필연적인 판단을 하게된다. 단순한 명사뿐만 아니라 과학적인 고도의 논리도 지식의 성립에 있어서는 당연히 자아

(Subject)와 대상(Object)의 발생관계가 있을 때 이미 습득하고 있는 보편개념을 매개로 대상을 접촉하게 된다. 그러므로 우리가 정확한 지식을 얻고 이를 전달하고자 할 때에는 먼저 보편개념을 습득하고 있는 것이 필수적이며, 아울러 이 매개물과의 약속을 함으로써 비로소 각개의 대상에 발생관계가 성립된다. 만약 우리가 먼저 모든 사람에게 약정된 어떤 개념을 습득하고 있지 못하다면 우리는 정확한 지식을 얻기 어려우며 더욱이 거기에 내포된 뜻을 올바로 전달하지 못할 것이다.

그러나 선은 대상에 대해 이야기하기보다는 대상의 실재를 보여주려한다. 그러므로 논리적 사유를 필요로 하는 개념·판단·추리 등의 단계를 뛰어넘는다. 선의 핵심적인 방법은 대상을 개념화하려는 일상적인 태도가 특정 목적을 위해서는 유용하나 이러한 태도는 실체를 잃게된다는 사실을 보여주는 것이다. 개념적인 세계를 뛰어넘어 물상의 한계·언어의 속박 등을 깨뜨리고 나면 실재를 직접 체험할 수 있으며, 이는 언어 문자로 표현할 수 없는 존재 그 자체인 새로운 발견 즉 깨달음의 경지인 것이다.

이처럼 선종에서 말하는 깨달음은 강렬한 비이성적인 요소를 지니고 있으며 혹은 깨달음은 절대적으로 이성을 배척하는 일종의 비합리성에 가깝다고 말할 수 있다.[41] 그러므로 선적 방법을 비이성적 직각의 체험이라고도 말한다. 선적 사유는 직관의 관조觀照 속에서 나와 자연이 하나로 용해되는데 그것은 나의 정감과 평소 감관을 통해 얻어진 외부세계의 감각이 서로 융합, 깊은 사색과 묵상 속에서 하나의 새로운 표상을 형성하여 대뇌 속에 다시 출현시키는

41 洪修平, 앞 책, p.111.

것이다. 이러한 표상은 외부세계를 사진처럼 반영하는 것이 아니라 하나의 심리적 재현이며 그것은 과거부터 집적되어온 심리능력에 의존하여 보이지 않는 사물을 다시 하나 하나 환기시키고, 그것들을 자기의 심미 요구에 의거하여 새롭게 조합한 것으로써 거기에는 자기의 정감이 스며들게 되는 것이다.[42]

이처럼 선적 사유방식은 분석과 논리에 의한 일반적인 이해가 아니라 직접적인 관조를 통해 사물의 본성을 바라보는 것이다. 이는 곧 다음에서 설명하고자 하는 미적인식의 태도와 아주 잘 부합한다. 미적인식의 태도를 심미적 심리활동이라고도 한다. 이는 자아와 대상의 발생관계에 있어서 기존의 개념에 구속되지 않는 무개념성無槪念性(Without concept)이자 대상의 실용성에 주의하지 않는 무관심성無關心性(disinteresting)이며 완전히 직관의 태도로 대상과 결합한 것이다. 이때 자아에 투사된 대상은 반복 대조되지 않고 자아의 감각·감정 혹은 상상에 의하여 의식의 영역 아래로 침잠沈潛하게 되는 것이다.

이는 Theodor Lipps(1851-1914)가 말한 감정이입感情移入(Einfühlung)과 같은 의미로 자아감정과 대상이 하나로 융합되고 이와 아울러 불지불식不知不識의 사이에 심물융합心物融合·주객상융主客相融의 미적 감정을 얻는 것을 말한다. 이로 미루어 볼 때 객관 대상에는 엄격히 말해 고유의 심미가치가 없으며 오직 심미주체의 쾌감 혹은 불쾌감의 원인이 이루어질 때 비로소 그 가치를 갖게 된다. 즉 미는 대상에 존재하는 것이 아니라 미적의식을 갖춘 자아와 대상이 하나로 융합될 때, 대상은 비로소 미적 모습을 드러내게

42 葛兆光. 앞 책, pp.144-145.

된다. 다시 말하자면 미는 지각중에 존재하지 다른 어떤 곳에도 존재하지 않는다.[43]

이는 곧 혜능이 말한 "자신의 성품 가운데서 만 가지 법이 모두 나타난다"는 의미와 상통하는데, 예술가의 미적인식의 태도나 대상에 대한 접근 방식은 바로 선적 방법과 같다고 하겠다.

우리가 세계를 인식하고 인생을 파악하는 방법 혹은 방식으로, 선종에서 말하는 깨달음이나 예술에서의 미는 다같이 인간 자체가 갖추고 있는 일종의 초월적인 감성적 역량을 발휘하여 세계 및 인간의 본성에 대한 직각관조를 의미한다고 하겠다. 이는 바로 인간이 우주 전체와 조화를 이루어 우주와 더불어 하나로 융합하고 자연스럽게 주체와 객체의 분리 혹은 대립이 존재하지 않는 것을 말하는 것이다. 이처럼 인간의 본성과 우주가 하나로 결합되는 깨달음의 경계라든가 주체와 객체가 하나로 융합되는 심물상융의 미적인식에 대해서 붇다의 염화미소拈花微笑의 고사故事를 통해서 살펴보고자 한다.

붓다는 생명의 도리를 전하는 인류의 스승으로써 항상 꽃피고 아름다운 숲 속에서 생명의 진체眞諦를 가르쳤다. 어느 때 법회 중에 돌연히 침묵으로 일관하다가 바닥에 떨어진 꽃 한 송이를 들어 대중에게 보였다. 모두들 그 뜻을 이해하지 못했으나 그 중에 가섭이란 제자만이 스승에게 미소로 답하였다. 스승은 기뻐하며 그 꽃을 가섭에게 전해주게 되는 데, 이는 바로 일체 생명의 진체를 언어문자에 의지하지 않고 마음에서 마음으로 전한 것이다. 이는 바로 꽃을 매체로 하여 생명의 진면을 이해시킨 최초의 한 예라 하겠다. 한

43 George Santayana, The sence of Beauty(New York, The Modern Library, 1955), p.44.

송이의 꽃을 통해 깨달음을 얻는 것은 깨달음의 미의 시작이며, 역시 깨달음의 예술의 시작이라 하겠다. 단순히 혹은 생물학적으로 말하자면 꽃은 식물의 생식기관에 불과하다. 꽃이 피는 것은 한 그루의 나무가 그의 생명이 성숙했음을 알리는 것으로 자아완성을 이룬 생명은 자기를 확대하고 연장하는 아주 중요한 의의를 가지는 것이다.

꽃은 바로 생명의 확대와 연장의 상징이며 사람들은 꽃의 형상·색채 그리고 향기에 대해 사랑을 느낀다. 만약 우리가 꽃의 형상·색채·향기를 좀더 자세히 관찰해 본다면 이는 모두가 생식을 위한 것임을 쉽게 발견할 수 있다. 꽃의 찬연한 색채는 벌, 나비를 끌어들여 화분을 전파시키기 위함이며 향기 역시 마찬가지 역할을 하고 있다. 꽃의 생명은 아주 짧아 어느 것은 2-3일, 어느 것은 길어야 1주일 정도 유지하다 시들어 버린다. 봄은 화분수정이 제일 적합한 계절이므로 모든 꽃들이 다투어 피어 선염鮮艷한 색채, 농후한 향기로 곤충을 유인하여 짧은 기간 동안에 자기확대·자기연장의 업무를 마치게 되는데, 이처럼 꽃이 기승을 부리며 아름다움을 뽐내는데는 생명존재의 노력이 숨어 있다. 가섭은 이러한 것을 꿰뚫어 보고, 직관의 사고·창조적 상상력으로 이것을 뛰어넘어 생명의 진체인 깨달음인 진여를 얻은 것이다.

이후 초조 달마에서부터 사조 도신에 이르기까지 그들의 제자에게 전한 전법게는 모두 꽃을 비유해서 설명하고 있다.[44] 그리고 스스끼 다이제스鈴木大拙도 선적 방법을 꽃을 예로 들어 다음과 같이 설명

44 初祖 達磨는 慧可에게 "吾本來兹土, 傳法救迷情. 一花開五叶, 結果自然成.", 二祖 慧可는 三祖 僧璨에게 "本來緣有地, 因地種花生. 本來無種, 花亦不曾生.", 三祖 僧璨은 四祖 道信에게 "花種雖因地, 從地種花生, 若無人下種, 花地盡無生.", 四祖 道信은 五祖 弘忍에게 "花種有生性, 因地花生生, 大緣與信合, 當生生不生."라고 하였다.

하고 있다.

> 선의 방법은 대상 그 자체로 바로 들어가서 그 내부에서 있는 그대
> 로의 사물을 보는 것이다. 어떤 꽃을 안다는 것은 그 꽃이 되어 그
> 꽃으로 있는 것이고, 그 꽃과 같이 피는 것이며, 꽃과 같이 비를 맞
> 고 햇빛을 받는 것이다. 이렇게 되면 꽃은 나에게 대화를 해오며,
> 나는 모든 꽃의 일체의 신비와 기쁨과 괴로움 등을 알게 된다. 이
> 것은 꽃 속에서 맥박치는 꽃의 생명 전체를 아는 것이다. 그것뿐만
> 이 아니다. 꽃을 알게 된 나의 인식에 의해서 나는 전 우주의 신비
> 를 알게 되며, 이 우주의 신비를 알게 됨으로써 실로 나 자신의 온
> 갖 신비를 알게 된다. 이 신비야말로 전 생애를 걸고 추구했음에도
> 불구하고 붙들지 못한 것이다. 왜냐하면 나 자신이 추구하는 나와
> 추구되는 나, 즉 사물과 그림자의 둘로 나 자신을 분리했기 때문이
> 다. 나 자신을 찾는 데 결코 성공할 수 없다는 것은 이상한 일이 아
> 니다. 이것은 얼마나 끝이 없는 놀이인가! 그러나 그 꽃을 알게 됨
> 으로써 나 자신을 알게 된다. 즉 그것은 꽃 속에서 나 자신을 잃어
> 버림(沒我)으로써 꽃뿐만이 아니라 나 자신을 알게 된다.[45]

 실상을 알게 되거나 보게 되는 이러한 길은 또한 의지적인 혹은 창
조적인 것이라고 부를 수 있을 것이며, 이처럼 사물 자체에 직접 진
입하여 직관의 사고로 그것의 내부로부터 그것을 보고자 함으로써
그것이 가지고 있는 모든 비밀·희열·고통 등을 알 수 있게 된다고
하는 것이다. 즉 그것의 내부에서 꿈틀거리는 생명의 모든 것, 우주

45 E. 프롬 외 2인, 金鎔貞 譯, 『禪과 精神分析』, 서울, 原音社, 1992, pp.134-135.

의 비밀, 자아의 비밀까지도 알게 되다는 것이다.

　이상에서 선적 사유방식과 미적인식을 비교하여 살펴보면서 종교와 예술은 다 같이 인류의 정신활동의 현상으로 모종의 동질적인 요소 혹은 성분을 가지고 있음을 알 수 있었다. 선종의 사상이나 그 독특한 사유방식에는 확실히 미적인식과 예술창작에 있어서 아주 중요한 성분과 특질을 함유하고 있음을 볼 수 있었다. 그러므로 선종의 출현이후 문인사대부들과의 교류가 날로 빈번해 지면서 선종의 사상이나 사유방식은 아주 자연스럽게 중국의 문학, 예술 방면에 스며들게 되며 문인의 심미의식및 예술창작의 내용과 형식에도 커다란 변화를 가져오게 하였다.

4. 사대부의 심미

　당 중기 및 후기에서 오대에 이르는 동안 선종은 문인사대부들의 환영을 받으면서 급속히 번성하였다. 당시 당은 성세로부터 쇠퇴기로 변화되는 시기였고 따라서 사회적 모순도 더욱 증가되던 시기였다. 토지제도인 균전제가 붕괴되면서 토지의 겸병현상이 날로 증가되었고, 혜능 사후 40여 년이 지난 시절에는 안사의 난이 발생하였다. 이러한 상황 아래에서 사대부 계층은 그들의 정신을 기탁하고 보호하는 출로가 필요하였던 것이다. 이 시기에 출현한 선종이 바로 문인사대부들이 요구하는 출로의 역할을 하게되었던 것이다.
　이때 문인사대부들은 선종의 깨달음이라는 자유롭고 인격적인 자

아심리와 선의 심오하고 미묘한 이치 등등에 강한 유혹을 느끼고 이를 통해 그들의 자아를 표현하려 하였다. 왕유·관휴貫休·소식·미불 등으로 대표되는 일군의 시승詩僧·화승畵僧 등 많은 예술가들은 선적 사유방식으로 예술의 미적인식을 설명하고 표출함으로서 중국의 문학과 예술사상은 이전에 볼 수 없었던 새로운 변화를 맞이하게 되었다. 따라서 위진 남북조 이래의 현학과 불교가 중국 사대부의 예술사유를 제 1차적으로 변화시켰다면 성당 이후 선종은 중국 사대부의 예술사유를 제 2차적으로 변화시켰던 것이다.[46]

혜능의 선사상은 마음과 부처가 원만한 결합으로 완성된 걸작이라고 할 수 있다. 혜능은 불성을 인심으로 이입시킨 동시에 또한 부처를 인간 자체로 끌어 내렸기 때문에 '즉심즉불'의 불은 단지 인심의 '자재임운'이며 인간의 본성이 자연히 현현한 것이다. 그는 "사람들의 인성은 본래 깨끗하고 만법은 자성에 있다."[47]라고 하였으며 또한 "깨닫지 못하면 부처가 중생이고, 한 생각에 만약 깨달으면 중생이 부처이다."[48] 라고 말하였다.

이처럼 선종은 중생과 부처를 대등한 관계에 놓았으며 그것은 결코 사람들을 초자연·초현실적인 경계로 끌어들이지 않았으며, 모든 사람에게 자아초월의 기회를 평등하게 나누어주었던 것이다.[49] 따라서 이에 호응한 사대부들은 평상심이 도라고 하였듯이 현실 생활에 만족하고 자연에 순응하며 물욕이 없이 한가히 즐기려 하였으며, 사물에 대한 인식은 직관直觀에 의해 체험하고 직감直感을 통해 파악하는 간결하고 명쾌한 돈오와 자아해탈自我解脫에 있

46 葛兆光, 앞 책, p.162.
47 『壇經』. "世人性本自淨, 萬法在自性."
48 위 책. "不悟卽佛是衆生, 一念若悟, 卽衆生是佛."
49 洪修平, 앞 책, p.248.

었다.[50]

 그들은 선의 맑고 고요한 사색과 명상을 생활에서 융합하려고 했는데 이는 생활 속에서 진리를 터득하고 구체적이고 가까운 사물을 통해서 심미적 정서를 얻으려고 한 것이다. 다시 말하자면 그들은 선적 경계를 통해 인생의 이상을 체험하고 자연 사물에 대한 선적 방법 및 관조의 체험을 이용하여 그 속에서 '물아일체'·'천인합일'의 경지에 도달하고자 하였던 것이다.

 이는 내심의 세계와 외재적 사물을 하나로 융합시킴으로써 선적 사유를 통해 미적 인식을 맛보는 희열을 얻게되었던 것이다. 이는 혜능이 말한 "일체 만법은 모두 자신에 있으며 자심을 좇아서 문득 진여본성을 드러내야 한다."[51]는 돈오성불에서의 '돈오'를 예술심리의 '묘오'로 전입시킨 것이라 하겠다.

 문인사대부들이 예술 창작에 선종의 사유방식을 받아들임으로써 중국의 문학과 예술은 날이 갈수록 사물의 외재적 표현보다 내재적 이치를 깨달아 표현하려는 경향이 강해졌다. 그들이 추구하는 것은 내심의 평정과 청정하고 담백한 현실생활이었으므로 예술창작의 목적 역시 자연과의 합일을 통하여 자연 그대로의 담담淡淡하고 그윽하며 한적閑寂한 정경을 표출하는데 있었다. 이처럼 자연스럽고 담담한 감정과 그윽하고 한유閑裕한 정경을 글로 쓰면 시가 되고 그리면 그림이 되었는데, 이러한 시와 그림 속에는 작가의 내심에서 한 순간에 나타나는 감정과 감각이 응축되어 있으므로 이는 곧 깨달음의 예술이며 돈오의 산물이라고 할 수 있다.

 이러한 내용 즉 대자연에서 찾은 미적 핵심과 물아상망物我相忘의

50 葛兆光, 앞 책, p.38.
51 『壇經』, "一切萬法盡在自身中, 何不從於自心頓現眞如本性."

선경을 표현함에 있어서 중국의 사대부 예술가들은 부수적인 것은 생략하고 핵심적인 요소만을 취하는 방법을 택하였다. 그들의 구상과 구도는 함축되어 의경으로 나타났으며 이때 화면에 드러난 형상은 단순한 자연의 모방이 아니라 그 스스로 존재하는 것이었다. 즉 화가의 몰입의 경지인 무아지경無我之境에서 드러난 또 다른 새로운 산수山水이었던 것이다.

당송의 많은 사람들이 "선으로써 시를 밝히고, 선으로써 그림을 밝힌다(以禪喩詩, 以禪喩畵)"고 하였고 이외에도 "선으로써 시에 들어간다(以禪入詩)."라든지 "선으로써 그림에 들어간다(以禪入畵)."라고 말하였으며 심지어 "선을 읊는다(詩禪)", "선을 그린다(畵禪)"등의 언급을 했는데, 이는 당시의 시나 그림의 창작이 선과 불가분의 관계이었음을 드러내는 것이다.

엄우嚴羽(1197?-1253?)는 선으로 시를 비유했는데, "선의 도는 오직 묘오에 달렸으며, 시의 도 역시 묘오에 있다."[52]라고 하였다. 그러면서 성당盛唐의 시에 대하여

> 영양의 뿔을 걸어 놓은 듯 흔적을 찾을 수 없다. 투철하고 영롱하여 다가 갈 수 없기에 이치의 길로 빠져들지 않으며, 공중에 울려 퍼지는 소리, 겉모습 속의 색깔, 물 속에 비친 달, 거울 속에 비친 모습과 같다.[53]

고 하였다. 당시 중국의 사대부들이 추구하는 것은 내심의 평정과

52 嚴羽 著, 郭紹虞 교석, 김해명·이우정 옮김, 『滄浪詩話』, 서울, 소명출판사, 2001, p.82. "禪道惟在妙悟, 詩道亦在妙悟."
53 위 책, pp82-83. "盛唐詩人惟在興趣, 羚羊挂角, 無迹可求, 透徹玲瓏. 不可湊泊, 不涉理路, 如空中之音, 相中之色, 水中之月, 鏡中之象."

청정하고 담백한 세속을 초탈한 생활이었으며 이러한 정신적 자아 해탈을 통한 내심의 담담하고 고요한 정서를 시와 그림을 통해서 토로하였다. 왕유는 어려서부터 불교의 영향을 받았으며 불교의 이치와 선적 사유를 시속에 끌어들인 시인이자 화가였던 것이다. 그의 시 『녹시鹿柴』를 보면 다음과 같다.

> 빈 산에 사람 모습 보이지 않고
> 말소리만 두런두런 들려 온다
> 저녁 햇살 숲 속 깊이 들어와
> 푸른 이끼에 닿고 있다[54]

여기서의 공空은 불교에서 상용하는 하나의 개념으로 세계의 허무를 말한다. 공허한 산, 사람은 보이지 않고 들려오는 그윽한 음성, 고요한 숲 속에 스며드는 한 줄기 저녁 햇살은 자연계의 적정을 드러나게 하고 있다. 여기에 다시 고요한 숲 속에 비춰드는 한줄기 석양을 반조함으로써 자연현상이 순식간에 변화하는 환각에 지나지 않는다는 것을 극력 강조하고 있다.[55] 이러한 정경에 대한 묘사는 마치 한 폭의 그림 같으며 거기에는 그가 독실히 추구했던 선종의 의취가 깔려있다.

소식이 "왕유의 시를 음미하면 시 가운데 그림이 있고, 그림을 보면 그림 가운데 시가 있다."라고 하였지만 왕유는 스스로 그림을 그렸으나 그 표현에 있어서는 시의를 구사했던 것과 같이 자유롭게

54 王維, 『王右丞集』「鹿柴」. "空山不見人, 但聞人語響, 返景入深林, 復照青苔象."
55 陳允吉 著, 一指 譯, 『중국문학과 禪』, 서울, 민족사, 1992, p.68.

도판1. 范寬, 「寒江釣雪」, 絹本水墨, 23.3×23.3, 臺北故宮博物院

드러나지는 못하였던 것 같다.[56] 진정한 의미의 시와 화의 결합인 시정화의詩情畫意는 송대에 이루어 졌다. 이러한 내용에 관해서는 다음 장에서 논하고자 한다.

당대 중기 및 말기의 시인들은 선종의 영향을 비교적 많이 받아 선적 분위기를 한껏 드러내려 하였다. 유종원柳宗元의 『강설』을 보면 다음과 같다.

　　　산에는 새들조차 날지 않고

56 拙稿, 「東洋繪畫의 詩와 畵에 關한 硏究」, 『文化史學』 第 10號, 韓國文化史學會, 1998.

길에도 사람자취 끊겼는데

외로운 배에 도롱이 삿갓 쓴 늙은이

홀로 낚시 드리우고 찬 강에는 눈이 내린다[57]

이 시 역시 왕유의 시와 같이 공허하고 고요한 적막감을 잘 표현하고 있는데 북송 시기 범관의 『조설釣雪』(도판1)를 그대로 보는 듯하다. 이처럼 그들이 고요하고 그윽하고 평온하고 담담한 아름다움을 표현하는 데 더욱 적합한 것은 산수나 전원이었다. 그러므로 산수시를 창작하였으며 산수화를 그리게 되었던 것이다.

이렇게 해서 나타난 산수화는 이후 인물화, 풍속화 그리고 화조화의 자리를 빼앗고 중국회화의 주류를 차지하게 되었다. 이에 대해 사조제謝肇淛는 다음과 같이 언급하고 있다.

지금 사람들은 산수를 그림에 있어 의취를 으뜸으로 하고, 인물이나 고사는 그리지 않으며 화조나 영모에 대해서는 천박하게 여기기까지 한다.[58]

당시의 인물화나 화조화 등의 표현은 세밀한 필치와 채색을 중시하고 있었는데, 이러한 표현 방법은 앞서 설명한 문인사대부들의 심미정취와 느낌을 표현하기에는 적합하지 못했던 것이다. 그래서 그들은 수묵의 특성을 발견해내게 되었다. 수묵은 그 자체가 단조롭고 미묘한 변화를 나타낼 수 있었는데, 객관대상의 처리에 있어

57 柳宗元, 「江雪」. "千山鳥飛絶, 萬徑人踪滅, 孤舟簑笠翁, 獨釣寒江雪."
58 葛兆光, 앞 책, p.126에서 재인용. "今人盡(山水)以意趣爲宗. 不復人物及故事, 至花鳥翎毛, 則輒卑視之."

서 약간은 감추고 약간은 드러나게 함으로써 오묘한 느낌을 갖게 한다. 즉 수묵은 사람의 감정을 드러나게 할 뿐 만 아니라 감정은 모호하고 애매하게 만드는 특징을 가지고 있었던 것이다.

 이러한 수묵의 특징은 그들이 표현하고자 했던 고요하고 적막하고 담담한 심정인 '물아양망物我兩忘'이나 '무념무상無念無想'의 청정한 본심과 같은 심미정취의 감정을 드러내는데 있어서 아주 적합한 수단과 방법이 되었다. 그래서 문인화는 수묵화로 집약되었던 것이다.

Ⅲ. 선종의 흥기와 수묵산수화의 출현

중국의 수묵산수화는 육조시대 이룩된 산수화론보다는 뒤늦게 수당·오대에 이르러 성숙하게 된다. 이에 대하여 지금까지 미술사학계에서 깊이 있게 연구되었으나 수묵산수화가 성숙하게 된 사회적 심미요소에 대해서는 지금까지 정론이 없이 도가사상의 영향이라는 견해가 지배적이다.

그러나 당시 성행한 불교의 영향에 대하여 소홀히 할 수 없다. 수당 시대의 예술은 위진남북조魏晉南北朝 시대에 형성된 자유롭고 생동적인 학술사상을 계승하고 있는데, 산수화의 발전과정을 살펴보면 위진남북조 시기에 싹트기 시작하여 수당·오대를 거치면서 그 풍부한 결실을 보게된다. 그 발전과정은 불교가 중국에 전파된 이후의 발전과정과 맥을 같이 하고 있음을 알 수 있다.

수당의 불교는 가히 극성시기라 말할 수 있다. 이와 같은 역사적 배경에서의 예술 또한 불교적 색채에 물들지 않을 수 없었는데, 문인사대부 대부분이 그 영향을 받았다. 당시 불교를 배척하던 한유韓愈까지도 만년에는 선승禪僧과 교우하며 불법을 토론하였고, 시성詩聖으로 불리는 두보杜甫와 시선詩仙으로 불리는 이백李白이 신도숭불信道崇佛했음은 공인된 사실이다. 그리고 불후의 명작 장한가長恨歌의 시인 백거이白居易(772-846), 고문운동의 대가 한유(768-824)등 많은 문인사대부들이 불교에 귀의하고 있었으며 특

히 이들은 선종과 합류하여 자연과 인생을 선의 깊고 무한한 대사유로 드러내려 하였다.

남종화의 시조로 불리는 시인 왕유(701-761)는 『유마경』의 주인공 유마힐을 자신의 이름과 호로 사용하면서, 선과 시 그리고 회화를 통해서 유마힐維摩詰의 길을 걷고자 했던 신불참선信佛參禪한 자였다. 당대 선종의 흥기와 더불어 당시는 중국문학사상 최고의 수준에 도달하고 있는데, 이는 당시의 정치, 경제 등 사회적 수준의 고양에도 있지만 문인사대부들의 심미의식을 크게 자극했던 선종의 영향을 배제할 수 없다.

이러한 상황 아래에서 산수화와 산수시는 서로의 심미영향을 주고받으면서 새로운 모습으로 나타나고 있다. 이전의 산수화는 인물과 배경의 산수풍경이 서로 어울리지 않는 즉, '인대어산人大於山'의 치졸한 표현이었으나 이 시기에 이르면서 인물이 화면에서 점철點綴되어 소위 '촌마', '분인'으로 표현되고 있다. 이는 곧 이 시기의 인간과 자연과의 관계에 있어 그 가치판단의 변화를 말해 주고 있는데, 다시 말하자면 상고시기가 자연숭배, 위진시기가 자연과의 합일이었다면, 당·오대에 이르면 인생을 삼라만상 중의 미미한 존재, 즉 창해지일속滄海之一粟의 새로운 방식으로 처리하고 있는 것이다. 여기에는 불교적 색채가 다분하며 또한 이 시기의 회화예술이 '성교화成教化'와 '조인륜助人倫'의 윤리적倫理的이고 정치적인 실용을 뛰어넘어 순수예술의 길을 걷고 있음을 의미하고 있다 하겠다. 화가는 우주자연에 얻은 감정을 아무 거리낌없이 초탈한 심정으로 표출하려고 한 것이다.

엄우嚴羽는 『창랑시화滄浪詩話』에서 "선도유재묘오禪道唯在妙悟,

시도역재묘오詩道亦在妙悟(선도는 오직 깨달음에 있으며, 시도도 역시 그렇다)"라고 했는데, 깨달음은 바로 인간과 자연의 대리, 인간과 우주의 대도를 깨우치는 것이며, 산수화에서 표현하고자 하는 것도 바로 인간과 자연의 그러한 관계였던 것이다. 그러므로 산수화가 정치적이고 실용적인 목적이 약해지고 인간의 감정을 표현하는 수단으로 되었으며, 화가는 화면 위에 '무아' 혹은 '유아'의 고도의 정신세계를 표출하고자 하였던 것이다. 이때 성행한 선이야말로 이것을 기탁하기 위한 가장 적합한 방편이었다.

선이 목표하는 것은 정신의 본성을 통찰하는 것이며 정신 그 자체를 단련하여 그 정신으로 하여금 자기 스스로의 주인이 되게 하는 것이다. 이러한 관점의 영향을 받은 화가들은 눈으로 보는 산수, 그림으로 그려지는 산수, 머릿속의 산수 모두가 그들의 영성을 드러내는 것으로 산수를 그리는 것은 곧 자기를 그리는 것이며 자기는 바로 그림 속의 산수인 것이다. 이처럼 자연과 합일하여 무한과 유한, 영원과 순간과의 관계를 처리하여 정신상에서의 자아만족을 이루고자 한 것이다. 뿐만 아니라 그림을 그리는 그 행위 자체에서도 자아로 하여금 각종 번뇌로부터의 해탈을 추구하였다.

1. 문인 수묵산수화의 발생

산수화의 발생은 이미 위진 시대부터 그 실마리를 찾을 수 있겠는데, 이 시기에 불교를 숭상했던 종병宗炳의 『화산수서畵山水序』와

왕미王微의 『서화敍畵』는 산수화 발생에 관한 중요한 문헌이다. 이는 산수화론의 효시로 화가의 자연에 대한 인식과 관찰, 그리고 그 표현 등에 대해서 기술하고 있으나 당시의 산수화는 그 내용을 드러내지 못하고 있다. 당대의 장언원은 다음과 같이 말하였다.

> 위진 이래로 사람들 사이에 있는 명적을 모두 보았는데 그 산수를 그린 것에 있어서는 곧 뭇 봉우리의 세가 마치 나전 세공한 무소 뿔 빗 같고 혹 물은 배가 뜰 것 같지 않으며 혹 사람이 산보다 크고 모든 나무와 돌이 땅을 덮었으며 줄지어 심어놓은 모습이 마치 팔을 뻗고 손가락을 펴놓은 것 같았다.[59]

이로 볼 때 위진 이후 당 이전의 산수화는 고졸한 초보적 단계임을 말해주고 있다. 장언원의 위진 산수화에 대한 이러한 평가는 미술사의 논문이나 저서에서 자주 인용되고 있는데 우리는 여기서 당대에 산수화가 발생한 그 실마리를 찾을 수 있다.

그러나 장언원張彦遠이 언급하고 있는 당시 산수화의 유명한 작가 오도현吳道玄·이사훈·이소도李昭道·왕유 등의 작품은 이미 보기 어려워 원작을 통해서 장언원이 언급한 바를 검증하는데 어려움이 따른다. 그는 "산수의 변화는 오도자에서 시작하여 이이(이사훈과 이소도)에서 번성하였다."[60]라고 말하고 있다. 그러면서 "아직 돌의 표현은 마치 얼음이 녹아 얇아져 도끼 날처럼 날카로우며 나무의

59 張彦遠, 『歷代名畵記』 卷1 「論畵山水樹石」. "魏晋以降, 名迹在人間者皆見之矣, 其畵山水, 則群峰之勢, 若鈿飾犀櫛, 或水不容泛, 或人大於山, 率皆附以樹石, 映帶其地, 列植之狀, 則若信臂布指."
60 위 책. "由是山水之変, 始於吳而成於二李."

도판 2. 展子虔,「遊春圖」, 絹本設彩, 80.5×43, 北京故宮博物院

묘사는 줄기는 솔로 쓸어 내리고 잎은 철판에 새긴 것 같다"[61]고 했다. 이러한 내용에 대해 초당 전후의 작품으로 전해지고 있는 전자건展子虔의 『유춘도遊春圖』(도판2), 이사훈 작품으로 전해지는 『강범누각도江帆樓閣圖』(도판3), 이소도의 작품으로 전해지는 『명황행촉도明皇幸蜀圖』(도판4)와 『춘산행려도春山行旅圖』(도판5) 등을 통해서 능히 발견할 수 있다. 이 시기의 청록산수는 필법의 운용이 변화가 없는 조륵선조釣勒線條로 구성되어 있어 이후에 전개되는 오대의 형호·관동·동원·거연의 성숙된 필법과 비교하면 여전히 위진시대의 '전식서즐鈿飾犀櫛'의 흔적이 남아 있음을 알 수 있다.

당대 주경현朱景玄의 『당조명화록唐朝名畵錄』을 보면 당시의 회화를 공덕功德·운룡雲龍·불상佛像·금수禽獸등의 70여종으로 분류하고 있는데, 산수도 그 중의 한 자리를 차지하고 있으며 산수를 전문으로 그리는 작가는 27명이라고 하였다. 그는 서문에서

61 위 책. "尙猶狀石, 則務彫透, 如冰澌斧刀, 繪樹, 則刷脈鏤葉."

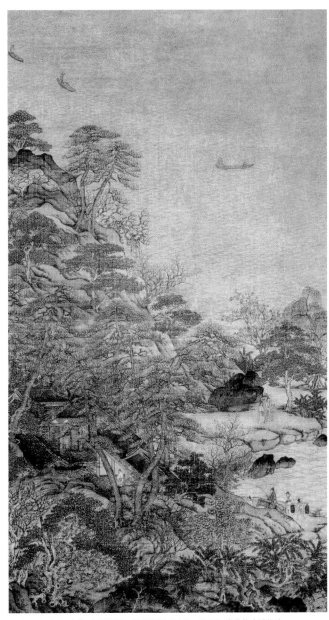

도판 3. 傳 李思訓, 「江帆樓閣圖」, 絹本設彩, 54.7×101.9, 臺北故宮博物院

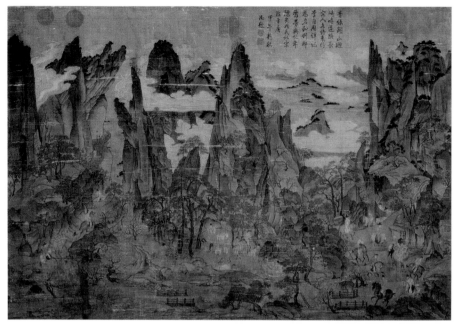

도판 4. 傳 李昭道, 「明皇幸蜀圖」, 絹本設彩, 81×55.9, 臺北故宮博物院

무릇 그림은 인물이 우선하고 있으며, 그 다음이 금수禽獸, 그리
고 산수, 누각樓閣, …인물과 금수는 다같이 이동하여 변화의 모습
이 다양하므로 정신을 응집해 살펴야 하므로 어려움이 있다.[62]

라고 말하고 있다. 산수화가 비록 화목중에 한 자리를 차지하고 있
고 이에 종사하는 화가가 증가하고는 있으나, 산수화에 대한 관념
은 아직 위진 시대 고개지 화론중의 "무릇 그림은 인물이 최고 어
렵고 그 다음 산수, 그 다음 개나 말 ……"[63]이라는 관념에 머물러
있다. 하지만 산수화는 인물화의 배경에서 벗어나 독립된 화목으로

62 朱景玄, 『唐朝名畫錄』. "夫畫者以人物居先, 禽獸次之, 山水次之, 樓殿屋木次之, …
皆以人物禽獸, 移生動質, 變態不窮, 凝神定照, 固爲難也."
63 張彦遠, 앞 책. "凡畫, 人最難, 次山水, 次狗馬 ……"

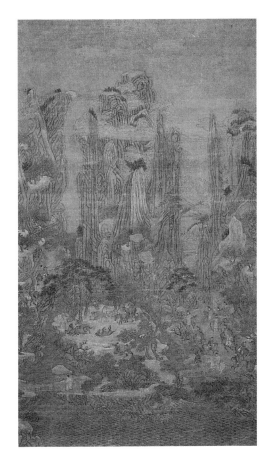

나타나는 변화의 과정을 겪으면서 사람들의 생각도 변하여 산수화의 서열을 인물화, 금수화의 다음에 놓고 있다.

이러한 과정을 겪은 산수화는 위진 시대의 '수부용범'이나 '인대어산'과 같은 구성상의 치졸함을 진일보시키고 있다. 『유춘도』(도판2)와 『명황행촉도』(도판4)을 통해서 보면, 당대의 청록산수는 이미 중국산수화의 초보적 구성을 갖추었을 뿐만 아니라 위진 시대 산수

화의 '수부용범', '인대어산'의 어려움을 해결하고, 아울러 중국의 산수화가 근본적으로 서양의 풍경화와는 다른 시야로 전개되고 있음을 밝혀주고 있다. 즉 중국의 산수화는 발생에서부터 물질 층차에 대한 풍경의 묘사가 아니라 시간과 공간의 제약을 뛰어넘어 우주의 의의, 중국인들이 자주 사용하는 강산과 천하에 대한 요한 흉금을 표출하려 하고 있음을 알 수 있다. 구륵의 청록산수 양식은 화원인 이사훈(651-716)과 그의 아들 이소도(675-741) 부자에 의해 창안된 것으로 전해진다.(『강범누각도』(도판3))

우리는 그들의 작품에서 당시 궁정회화宮庭繪畵의 변화 모습을 발견할 수 있다. 즉 '성교화', '조인론'의 정치적이고 윤리적인 것에 엄격했던 회화가 이 시기에 이르러 점차 작가의 감정을 자유롭게 펼쳐 가는 순수 예술작품으로 대체되어가고 있음이 그것이다. 8세기 이후의 미술작품들을 살펴보면 유미주의와 형식주의를 지향하는 경향이 보이는데, 이는 황실 후원자들과 궁정화가들이 갈수록 주제보다는 시각적인 효과를 중시하게 되었기 때문이다.[64]

이처럼 화원 화가들에 의해 기틀이 마련된 산수화는 중당을 전후하여 선종의 대흥과 함께 진일보의 발전을 보게된다. 대당제국의 성쇠가 교차되는 전환시기에, 사회적으로 위기가 심해짐에 따라 선종의 영향을 받고 이를 받아들인 문인사대부들이 현실을 이탈하여 산수전원의 자연 경물을 시로 표출하고, 때로는 그림으로 드러냈던 것이다. 그들은 대부분 은둔자로써 세속을 초탈한 삶을 살면서 그들의 청정하고 유한한 감정을 수묵을 빌어 표현했는데 이것이 바로 당시 화단에 큰 충격을 주면서 태동한 수묵산수화, 즉 문인화이다.

64 楊新 외 5인, 정형민 옮김, 『중국회회사 삼천년』, 학고재, 1999, p.64.

이렇게 태어난 중국산수화는 이후 오대를 거쳐 송대에 이르러 그 면모를 확실히 하고 오늘날까지 동양회화의 주류를 이루고 있다.

2. 수묵산수화의 창시와 왕유

1) 왕유의 생애 및 선종과의 관계

 그러면 남종화의 시조 혹은 수묵산수화의 창시자로 불리는 왕유에 대해서 살펴봄으로써 산수화 출현의의를 이해하는데 도움을 얻고자 한다. 왕유가 생존하던 시대에는 선이 신속하게 전파되어 남방에는 혜능慧能, 북방에는 신수神秀의 두 분파가 선의 정통성을 놓고 투쟁하던 무렵이었으며 선은 당시의 사회생활과 지식인들의 정신세계에 지대한 영향을 미치고 있었다. 당시 대부분의 지식인들은 선을 애호하였으며 선종 승려들과 밀접한 교류를 맺고 있었다.
 왕유는 독실한 불교신자의 가정에서 성장하였으므로 어려서부터 불교사상의 훈도를 받았다. 기록에 의하면 그는 "항상 채식하며 고기와 양념을 먹지 않았다(거상소식居常蔬食, 부여조혈不茹葷血)", "장안에 머물 때 항상 십여 명의 승려들에게 식사를 제공하며 현담을 나누는 것으로 즐거움을 삼았다(재경사일반십수명승在京師日飯十數名僧, 이현담위락以玄談爲樂)"[65]라고 한다. 이처럼 왕유는 선에 귀의하고 열심히 불교를 숭상하면서 특히 선종의 남북 양종파 승려

65『舊唐書』卷190 下.

이렇게 태어난 중국산수화는 이후 오대를 거쳐 송대에 이르러 그 면모를 확실히 하고 오늘날까지 동양회화의 주류를 이루고 있다.

2. 수묵산수화의 창시와 왕유

1) 왕유의 생애 및 선종과의 관계

 그러면 남종화의 시조 혹은 수묵산수화의 창시자로 불리는 왕유에 대해서 살펴봄으로써 산수화 출현의의를 이해하는데 도움을 얻고자 한다. 왕유가 생존하던 시대에는 선이 신속하게 전파되어 남방에는 혜능慧能, 북방에는 신수神秀의 두 분파가 선의 정통성을 놓고 투쟁하던 무렵이었으며 선은 당시의 사회생활과 지식인들의 정신세계에 지대한 영향을 미치고 있었다. 당시 대부분의 지식인들은 선을 애호하였으며 선종 승려들과 밀접한 교류를 맺고 있었다.
 왕유는 독실한 불교신자의 가정에서 성장하였으므로 어려서부터 불교사상의 훈도를 받았다. 기록에 의하면 그는 "항상 채식하며 고기와 양념을 먹지 않았다(거상소식居常蔬食, 부여조혈不茹葷血)", "장안에 머물 때 항상 십여 명의 승려들에게 식사를 제공하며 현담을 나누는 것으로 즐거움을 삼았다(재경사일반십수명승在京師日飯十數名僧, 이현담위락以玄談爲樂)"[65]라고 한다. 이처럼 왕유는 선에 귀의하고 열심히 불교를 숭상하면서 특히 선종의 남북 양종파 승려

65『舊唐書』卷190 下.

71

들과 밀접한 교류를 하였다.

 그러면 여기서 왕유의 시문과 기타 관련 사료를 통해 그가 선종 승려들과 어떤 교류관계에 있었는지 간략히 살펴보도록 하겠다. 여러 기록 중 『대천복사대덕도광선사탑명大薦福寺大德道光禪師塔銘』에는 "왕유는 10년 동안 꿇어앉아 수업했다. 욕심은 터럭만큼도 없고 도량은 완전히 비워서 어디에도 머물러 있지 않았으며 마음은 사리사욕을 완전히 버린 상태였다."[66]라고 하여 그가 도광선사道光禪師와 사승師承 관계를 맺고 있었음을 알 수 있다. 그리고 개원년간開元年間(714-740)에는 북종선에 가장 큰 영향력을 가진 신수의 정통사법제자 보적과는 직접적인 친교는 없었으나 그의 어머니가 30년간이나 보적普寂에게 사사했으며,[67] 그의 동생 왕진王縉도 『대증선사비大證禪師碑』에서 "진縉은 일찍이 관직에 나아갔으나 대조선사大照禪師에게 사사하였던 까닭에 그의 제자 광덕廣德과 더불어 지우知友였다."[68]라고 언급하고 있다.

 여기서 왕유의 가족과 보적과의 관계를 알 수 있으며 왕유는 젊은 시절 동생 왕진과 함께 보적이 머물던 숭산 일대에서 은거하며 불교를 공부하였는데 이러한 정황으로 미루어 왕유는 보적의 영향을 받지 않을 수 없었을 것이다. 그밖에 북종교단의 지도자였던 의복義福(658-736)과 고승이며 불교학자였던 정각 그리고 혜징 등과도 직접 교류하였는데 이들은 모두 당대의 종교정신을 대표하는 인물

66 王維, 『王右丞集』 卷5. "維十年座下, 俯伏受教, 欲以毫末, 度量虛空, 無有是虛, 誌其舍利所在而已."

67 王維, 「請施莊爲寺表」. "臣亡母故博陵縣君崔氏, 師事大照禪師三十餘歲, 褐衣蔬食, 持戒安禪, 樂住山林志求寂靜(臣의 亡母 故 博陵縣君 崔氏는 大照禪師의 門下에서 30여 년 간을 사사하였다. 臣의 어미는 거친 옷과 菜食으로 戒律을 지키고 參禪하였습니다. 산림에 즐거이 머물러 寂靜을 구하는 일에 뜻을 두었습니다)"(陳允吉 著, 一指 옮김, 『中國文學과 禪』, 서울, 민족사, 1992, p.125에서 재인용)

68 王縉, 「大證禪師碑」. "縉嘗官于登封, 因學大照, 又與廣德素爲知友."

들로 왕유가 이들로부터 받은 영향은 결코 낮게 평가될 수 없는 것이다. 이처럼 왕유는 생애 초기에는 북종선의 영향을 받았으나 개원 말엽 남양南陽에서 신회와 혜징惠澄의 토론에 참가한 뒤 신회에게 부탁 받은 『능선사비能禪師碑』를 썼으며 혜능의 남종선을 선양하기 시작하였다. 시기적으로 볼 때 왕유와 북종 승려들의 교류는 주로 개원開元 년간에 이루어졌다. 개원 말엽 이후에는 그와 북종 선승들과는 일정한 관련이 있었으나 그가 주로 교류한 대상은 남종의 선승들로 변화하였는데 이는 당대 선종 양가의 세력이 교체되는 상황을 보여주는 것이다.[69]

왕유는 어려서부터 불교의 영향을 받고 자랐지만, 그의 인생관 내지 심미의식이 확실하게 선적 사유방식으로 바뀐 것은 그가 장안 남쪽 남전藍田에 망천장輞川莊이라는 별장을 짓고 생활하던 때부터이다. 문학·음악·회화에 다재다능했던 왕유는 일찍이 22세(721년)에 진사로 입신하여 관리생활을 시작하였다. 그러나 왕유도 당시 정치사회적 상황 속에서 문인사대부들이 겪어야 할 시련은 피할 수 없었다. 중국 사대부들의 기본적인 인생관은 입신출세, 즉 벼슬길에 나가 이름을 떨치고 천하의 모든 사람들에게 봉사하는 것이었다. 그러나 혼란한 시대상황 아래에서는 그들은 두 가지의 고민으로 갈등하지 않을 수 없었는데, 즉 혼란한 사회에 뛰어들어 이 유한한 인생을 사회의 흥망과 같이 할 것인가, 아니면 사회의 흥망 성쇠와는 관계없이 스스로의 만족한 삶을 추구할 것인가의 문제였다.

당이 흥성기에서 쇠퇴기로 접어들면서 특히 정치적 이상이나 재능을 정당하게 인정받지 못하고 좌절하고 있던 많은 문인사대부들이

69 陳允吉, 앞 책, p.148.

선종을 호응하고 받아들이면서 선종은 황금시기를 맞이하고 있었으며, 그들의 재능은 바로 당시의 문학과 예술의 원천이 되었다.

왕유는 몇 차례의 좌천생활을 경험했지만 그 중에서도 가장 큰 시련은 755년 안록산安綠山의 난에 연루되어 받게 된 부역의 혐의와 수모였다. 안록산이 당 황실의 부패에 분개하여 난을 일으키자 현종은 사천성으로 피난하고, 수도 장안은 반란군의 수중에 들어갔는데, 장안에 남아 있던 왕유는 반란군에 의해 보제사에 구금되었다. 왕유는 설사 약을 먹고 이질을 가장했으나 반란군 측은 그를 낙양洛陽으로 이송하여 급사중給事中의 벼슬을 주었다. 반란이 진압된 후 왕유는 부역의 혐의로 중죄로 처해질 위기에 놓여 있었으나 반란의 평정에 공이 큰 동생 왕진王縉에 의해 화를 면하게 되었다. 이후 명예를 회복한 왕유는 우승상의 관직에 오르지만, 안록산의 난중에 겪은 곤욕과 정치에 대한 절망 때문에 관직에 대한 미련을 버리고 망천장에 은거하며 선에 심취하고 시와 그림으로 그의 정서를 표출하였다.

2) 왕유의 예술 및 미술사적 의의

왕유는 『산수결山水訣』에서 "손으로 벼루를 가까이 한 나머지 어느 때는 삼매의 경지에서 노닐게 된다."[70]라고 말하고 있는 것으로 보아 그가 선에 심취하여 시와 그림에 몰입했음을 알 수 있다. 그러나 그가 그린 그림들은 북송(960-1127) 이전에 이미 모두 자취를

70 王維, 『山水訣』. "手親筆硯之餘, 有時遊戲三昧."

감춰 그의 시에서 드러내고 있는 맑고 고요하고 유한한 감정, 선적 경계를 시각언어로 표현했다는 작품의 면면을 살피기에는 어려움이 많다. 그의 작품으로 전해지는 『설계도雪溪圖』(도판6), 『강간설재도江干雪齋圖』(도판7), 『산음도山陰圖』(도판8), 『복생수경도伏生受經圖』(도판9)등이 있으나 이 또한 신빙성이 부족하다. 다행히 왕유에 대한 기록들은 당대부터 많이 전해지고 있고 이러한 기록을 통해 그의 작품을 유추해 볼 수 있다.

장언원張彦遠은 『역대명화기歷代名畵記』에서

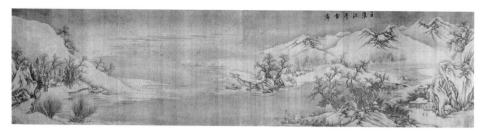

도판 7. 王維, 「江干雪霽圖」, 絹本淡彩, 117.2×28.8, 프리어갤러리

청원사清源寺 벽에 그린 망천輞川은 필력이 웅장하다. 그는 항상
자제시에서 말하기를 "현세에는 어찌하다 시인이 되었으나 전생에
는 분명 화사이었을 것이다. 어쩌다 그 남은 습관을 버리지 못하고
세상사람들에게 알려지게 되었네"라고 하였는데 이 말은 믿을만하
다. 내가 일찍이 왕유의 파묵산수破墨山水를 보았는데 필적이 강건
하고 시원스러웠다.[71]

라고 하였다. 청원사는 왕유가 자신의 별장인 망천장을 돌아가신
어머니를 기리기 위해 사찰로 꾸민 후 붙여진 이름이며, 그는 여기
뿐만 아니라 장안의 천복사千福寺 서탑원西塔院 경내에도 『망천도』
를 그렸다.[72] 이로 본다면 왕유는 최소한 두 가지 양식으로 산수를
그렸다는 사실을 짐작할 수 있다.
 그 하나는 "고금을 연결시켜 주고 있다(채섭고금体涉古今)"는 청
록착색 산수화 양식이다. 그는 당시 화단의 제일인자 이사훈의 화

71 張彦遠, 앞 책 卷10. "淸源寺壁上畵輞川, 筆力雄壯, 常自制詩曰, '當世謬詞客, 前身
應畵師. 不能捨餘習, 偶被時人知.' 誠哉是言也. 余曾見破墨山水, 筆迹勁爽.
72 朱景玄, 앞 책. "工畵山水, 體涉今古, 人家所蓄, 多是右丞指揮工人布色. 原野簇成遠
樹過於朴拙, 復務細巧翻更失眞."

도판 8. 王維, 「山陰圖」, 絹本設彩, 84×26.3, 臺北 故宮博物院

도판 9. 王維, 「伏生受經圖」, 絹本設彩, 45.5×22.5, 大板市立美術館

법을 배웠으며, 그의 작품은 청록착색 뿐만 아니라 필법이 정세하고 '각화'의 흔적이 있었다.[73] 이를 뒷받침 해주는 기록으로 송대 미불의 "왕유의 그림은 각화刻畵에 가깝다(왕유지적王維之迹, 태여각화殆如刻畵)"와 명대 동기창의 "대청록전법왕유大靑綠全法王維", 진계유陳繼儒의 "왕유지화필법정세王維之畵筆法精細", 사유제의 "이사훈·왕유지필개세입호망王維之筆皆細入毫芒(이사훈과 왕유의 필은 모두 가느다랗다)"과 같은 내용이 있다.

이러한 기록으로 미루어 보거나 그의 작품으로 전해지는 『산음도』(도판8)와 이사훈 작품으로 전해지는 『강범누각도』(도판3)를 비교해 살펴보면 착색과 필법에 있어서 서로의 유사성을 발견할 수 있

73 陳傳席, 『中國山水畵史』, 江蘇美術出版社, 1988, p.94.

도판 10. 吳道子, 「道子墨寶」, 絹本白描, 畵帖

다. 즉 왕유가 비록 후대에 남종화의 시조 수묵의 창시자로 불리지
만 그의 작품에서는 아직 이사훈 일파의 청록산수화 양식을 따르고
있음을 알 수 있다.

다른 하나로 '필력웅장筆力雄壯'과 '파묵산수破墨山水'의 파묵이나
발묵 기법의 강하고 활기찬 수묵화 양식은 오도자를 수용한 것으로
짐작되는데 이에 대해 주경현도 "산과 계곡이 울창하고 구름과 물
은 나는 듯 움직인다. 뜻은 속진 밖에 있으며 특이함이 붓끝에서 일
어난다."[74]고 하였다.

그러나 장언원이 보았다는 청원사清源寺 벽에 그려진 『망천도輞
川圖』와 주경현이 본 천복사千福寺 서탑원西塔院 경내의 『망천도』,

74 朱景玄, 앞 책. "畵山水松石, 蹤似吳生(吳道子)而風致標格 … 輞川圖山谷鬱盤雲水
飛動意出塵外, 怪生筆端."

이 모두가 이미 오래 전에 사라져 '필력웅장筆力雄壯', '파묵산수破墨山水', '필력경상筆力勁爽', '운수비동雲水飛動', '괴생필단怪生筆端' 등의 내용을 확인할 방법은 없다. 다만 오도자의 작품(도판10)을 통해서 본 다면 왕유 역시 필의 운용에 있어서 이사훈 일파와 달리 속도의 완급으로 선조線條에 약간의 변화를 가져와 이사훈 일파의 강건하고 획일적인 선조와는 차이가 있었으리라 추측해 볼 수 있는 것이다. 그리고 이들이 말하고 있는 '파묵산수'·'운수비동雲水飛動' 등은 벽화로써 표현하기 어려운 내용이다. 그러므로 여기에는 과장된 면이 없지 않다고 하겠다. 갈로는 왕유에 대하여 다음과 같이 평가하고 있다.

당대의 화가들은 동진東晉 이래의 청록산수화 양식을 계승한 이외에 수묵산수화를 창시했는데, 왕유와 장조는 대표적인 인물이다. 송대 사람들의 시각으로 보면 왕유가 수묵산수화의 시조인데, 이는 주로 송대의 일부 문인화가들이 왕유를 숭배하여 왕유의 지위를 높였기 때문이다. 당대에는 이렇게 보지 않았으며, 당대 사람들은 장조의 성취가 왕유 보다 밑에 있지 않다고 생각했다. 당대 문예가들이 제일 먼저 칭찬한 것은 장조이지 왕유가 아니었다.[75]

왕유에 대한 미술사적 지위는 명말에 막시룡莫是龍(1539-1587)·동기창(1555-1637)·진계유陳繼儒(1558-1639) 등이 제기한 남북종론에 의해 더욱 높아지게 되었는데 동기창은 『화설畵說』에서 막시룡의 견해를 소개하여 다음과 같이 말하였다.

75 葛路, 『中國古代繪畵理論發展史』, 上海人民出版社, 1983, p.63.

선가에 남북 이종이 있으니, 당에서부터 나뉘어졌다. 그림에도 남
북 이종이 있으니, 역시 당에서부터 나뉘어 졌다. 다만(그림을 그
린)사람에 따라 남북을 나누는 것은 아니다. 북종은 이사훈 부자의
착색산수로부터 송의 조간趙幹과 조백구趙伯駒, 조백趙伯에게 전해
졌으며, 마원과 하규에 이르렀다. 남종은 왕유가 선담을 사용한 것
이 그 시작으로 구작鉤斫만을 사용하던 화법이 변하게 되었다. 그
법은 장조, 형호, 관동, 동원, 거연, 곽충서郭忠恕와 미불·미우인부
자에게 전해졌다가 원 사대가(황공망黃公望, 왕몽王蒙, 예찬倪瓚,
오진吳鎭)에 이르렀다. 이 역시 육조 이후 마구馬駒, 운문雲門, 임제
臨濟 등의 자손이 성하고 북종이 미약해진 것과 같은 이치이다.[76]

이처럼 이사훈과 왕유를 서로 대립되는 개념의 남북종론을 제창
한 것은 동기창을 비롯한 명대 비평가들이 미술 자체보다는 자기
시대의 정책과 훨씬 더 연관된 이유 때문이며, 그들의 이론이 당대
의 회화보다는 명대, 즉 자기들의 회화에 더 빛을 던져준다는 이유
때문에 창안되었다.[77] 뿐만 아니라 이 남북종론의 이론 체계에는 여
러 가지 모순을 내포하고 있어 근현대의 학자들 사이에서 많은 논
쟁이 야기되고 있다.[78]

76 董其昌,『畵說』. "禪家有南北二宗, 唐詩始分; 畵之南北二宗, 亦唐詩分也. 但其人非南
北耳. 北宗則李思訓父子著色山水, 流傳而爲宋之趙幹, 趙伯駒, 伯以至馬(遠)夏(珪)輩. 南
宗則王摩詰(維)始用渲淡, 一變鉤斫之法, 其傳爲張璪荊(浩)關(仝)董(源)巨(然)郭忠恕米家
父子(米芾, 米友仁), 以至元之四大家(黃公望子久, 王蒙叔明, 倪瓚元鎭, 吳鏡仲圭). 亦如
六朝之后, 有馬駒(馬祖道一), 雲門, 臨濟(雲門, 臨濟兩宗), 兒孫之盛, 而北宗微矣."
77 Michael Sullivan 著, 김기주 譯,『中國의 山水畵』, 文藝出版社, 1994, p.78.
78 徐復觀은『中國藝術精神』, 臺北, 學生書局, 1969, p416에서 "南北宗을 논한 것 등
은, 단지 그가 만년에 책임 없이 漫興으로 한 이야기이다. 그의 명성과 지위가 높았기
때문에 그를 따르는 무리들에 의해 金科玉條로 받아드려 지면서 300여 년 동안 질곡
에 빠지게 하였다. 그래서 매우 좋지 못한 영향을 낳았다."라고 하였다. 兪劍華는「中

한가지 예를 들어 살펴보면 동기창이 "왕유가 구작을 변화 시켜 선담으로 하였다."라고 말한 것은 그가 확실한 근거를 가지고 그의 견해를 밝힌 것으로 보기는 어렵다고 생각된다. 왕유의 회화 기법에 대해서는 앞에서 살펴본 바와 같이 그가 배운 이사훈과 오도자의 한계를 크게 벗어나지 못하고 있기 때문이다. 즉 이사훈은 당시 인물화에서 활용되던 가늘면서 모나게 꺾여 강건하게 보이던 선조를 산수화에서는 운필이 원활하며 유연성 있는 선조로 바꾸었던 것이다(도판6 참조). 그리고 오도자는 운필의 효과에서 얻어지는 준擦·찰擦·점點·획劃 등을 활용하여 기세있는 선조로 작품을 표현하였다고 하는데, 이들 모두가 작품 창작에 있어서 그 특징은 선조의 변화에 있을 뿐 선담 혹은 파묵의 흔적은 찾아 볼 수 없는 것이다.

이러한 정황으로 미루어 볼 때 왕유에 대한 미술사적 의의는 기법상에서 산수화의 수묵 표현방법을 맨 처음 개척한 수묵화의 창시자로써 보다는 그가 산수화에서 '시정화의詩情畵意', '차물영정借物味情'을 맨 처음 시도했다는 점에 대해 더 큰 의의를 두어야 할 것이다.

國山水的南北宗論」,『近代美術論集』, 臺北, 1991에서 南北宗論은 위조된 것이라고 하였으며, 伍蠡甫는「中國畵論硏究 董其昌論」, 臺北,『近代美術論集』, 1991에서 "여러 가지 모순된 내용이 뒤섞여져 논리적 구조를 합리적으로 설명할 수 없다"라고 하였다. 李浴은『中國美術史綱』, 臺北, 華正書局, 1981, p332에서 南北宗論의 尙南貶北으로 "중국의 회화 현실과 유리되어 형식적인 경향으로 깊이 빠져들어 오늘날까지 그 폐해가 심하다."고 말하고 있다.

3. 수묵의 중시 및 심원과 심성

1) 수묵의 중시와 행위적 표현

왕유와 동시대에 수묵산수화를 그린 작가로는 필굉畢宏(742-756), 위언韋偃, 장조張璪, 왕묵王黙(墨), 항용項容등이 있는데 이들 모두가 학문을 겸비하고 있다. 그 중에 장조는 당대 문인 수묵산수화의 변화에 중요한 관건이 되는 인물이다. 중국 회화사에서 오도자가 필을 발휘하여 선조의 변화를 얻었다면 장조는 묵에서 자신을 발휘하고 있다. 장조의 그림에 대하여 형호는 그의 『필법기』에서 다음과 같이 언급하고 있다.

> 무릇 수류부채隨類賦彩는 예로부터 능했으나 수운묵장水暈墨章과 같은 것은 우리 당대에 와서 흥하게 되었다. 그러므로 장조는 나무와 돌등을 그림에 있어서 기운이 잘 갖추어져 있고 필묵이 적미하여 사고가 진실하고 확연하였다. 채색을 귀하게 여기지 않았으니 고금에 찾아 볼 수 없는 일이다.[79]

이 내용을 통해서 볼 때 장조는 이미 육조시대 사혁謝赫이 말한 수류부채, 즉 대상에 따라 채색을 한다는 한계를 뛰어 넘어 수묵을 활용하여 그림을 그리고 있음을 알 수 있다. 다시 말하자면 그는 물과 먹의 조절을 통하여 거기서 나타나는 농·담·건·습·묵 등의 수묵의 효과로서 오채를 대신하고 있다. 이러한 변화는 왕유에게서는 찾아

79 荊浩, 『筆法記』. "夫隨類賦彩, 自古有能, 如水暈墨章, 興我唐代. 故張璪員外, 樹石氣韻俱盛, 筆墨積微, 眞思卓然, 不貴五彩, 曠古絶今, 未之有也."

볼 수 없다. 당대의 장언원은 왕유의 그림에 대하여 필적경상筆迹勁爽이라고 평가하고 있는데 반하여 이 보다 2세기 후, 심미의식이 변화한 것으로 추측되는 송대의 미불(1051-1107)은 태여각화殆如刻畵이라고 평가하고 있다. 이는 곧 왕유의 작품이 아직 이사훈 계통의 구륵 선조 양식에서 벗어나지 못하고 있으며 그가 그렸다는 '파묵산수'역시 묵의 운용 보다는 여전히 용필에 치중하고 있었음을 말해 주고 있다. 그러므로 왕유의 작품양식은 수묵산수화의 과도기적 형태라고 말할 수 있을 것이다.

진정한 의미의 수묵산수화는 장조에 의해 이룩된다. 장조에 대한 기록으로는 장언원의 『역대명화기』 권10에서 비교적 자세히 기술하고 있으며, 그 스스로 저술했다는 『회경繪境』이란 책은 애석하게도 이미 소실되어 그 내용을 알 수 없다. 그리고 부재符載(?-813)의 『관장원외화송석서觀張員外畵松石序』와 백거이(722-846)의 『서기書記』, 주경현의 『당조명화록唐朝名畵錄』 등에서 장조의 작품을 칭송하고 있다.

부재는 장조의 작품제작 과정과 화풍에 대해 아주 생생하게 묘사하고 있다. 그는 장조가 어느 때 초대받지 않은 연희에 참석 주인에게 급히 흰 비단을 내올 것을 요구하여 거기에 그의 독특한 생각을 그려냈는데 이때 좌중에 있던 24명의 손님이 모두 일어나 이를 지켜보았다고 한다.

　장조는 방 한가운데 자리잡고 다리를 벌리고 앉아 기氣를 일으키니 신기가 분출되기 시작하였다. 그 자리에 있던 사람들은 번개가 하늘을 가로지르는 듯 태풍이 하늘로 말려 올라가는 듯한 현상을

보고 놀라워했다. 누르고 꺾고 빙빙 돌리다 끌어당기자 빠르게 그림이 드러났다. 붓끝이 나는 듯 묵을 뿜어내니 마치 손바닥을 쥐었다 피는 듯 흩어지고 합해 짐이 얼떨떨하며 홀연히 이상한 형상이 나타났다. 다 마치고 나니 소나무는 비늘 같은 준을 이루고 돌은 울퉁불퉁 물은 잔잔하고 구름은 길고 아득했다. 붓을 내던지고 일어나서 사방을 둘러보니 마치 폭풍 뒤에 하늘이 맑게 걷히고 만물의 성정을 드러내는 듯 했다. 장공의 예술을 보니 그림이 아니라 참된 진리이었다. 그림을 그릴 때 기교를 버릴 줄 알면 뜻이 조화에 영합하게 되니, 사물을 마음에 부합하게 되고 이목에 있지 않게 된다. 그러므로 마음에서 터득하면 손이 따르게 되며 뛰어난 형상이 붓끝에서 드러나고 기가 서로 부딪치며 심오한 정신세계를 이룬다. 만약 좁은 법도에서 길고 짧은 것을 헤아리며, 왜소한 안목으로 아름다움과 추함을 계산하고, 벼루의 먹을 핥는 일에만 오래 의지하고 망설이면 곧 이빨 사이에 낀 것 같은, 사물의 쓸데없는 군더더기만 그리게 되니 어찌 말로써 논하겠는가. …이는 곧 도가 묘하면 예술이 지극하게 되니 이는 현오에서 얻어질 수 있을 뿐, 조박糟粕에서는 얻을 수 없는 것이다.[80]

여기서 장조의 예술창작의 과정과 그 태도를 잘 서술하고 있다. 그는 그의 감정을 수묵이라는 매체를 통하여 즉흥적으로 표출하고 있

80 符載, 「觀張員外畵松石序」. "員外居中, 箕坐鼓氣, 神機始發. 其駿人也, 若流電激空, 驚飂淚天. 摧挫斡掣, 撝霍瞥列 毫飛墨噴, 捽掌如裂, 離合惝恍, 忽然怪狀. 及其終也, 則松鱗皴, 石巉巖, 水湛湛, 雲窈. 投筆而起, 爲之四顧; 若雷雨之澄霽, 見萬物之情性. 觀夫張公之藝, 非畵也, 眞道也, 當其有事, 己知夫遺去技巧, 意冥玄化; 而物在靈府, 不在耳目. 故得於心, 應於手; 孤姿色狀, 觸毫而出. 氣交沖漠, 與神爲徒. 若忖短長於隘度, 算研媸於陋目; 凝觚舐墨, 依違良久, 乃繪物之贅疣也, 寧置於齒牙間哉. … 則知夫道精藝極, 當得之於玄悟, 不得之於糟粕."

는데, 우리는 여기서 그의 창작의 태도가 대상의 외적형상에 대한 묘사에 있는 것이 아니라 예술 행위 자체에 있음을 발견할 수 있다. 이렇게 일반적인 규범을 거부하는 예술경향은 8세기 중반부터 이미 시작되었다. 주경현은 『당조명화록』에서 왕묵(?-805)에 대하여

> 그는 그림을 그리기 전에 술을 마시고 술에 취한 상태에서 묵을 펼쳐냈다. 혹은 웃으면서, 혹은 노래하면서 발로 차기도 하고 손으로 비벼대기도 하고 붓을 휘두르다 혹은 문지르다 혹은 담묵淡墨으로 혹은 농묵濃墨으로 손과 발의 흔적이 산, 바위, 구름, 물의 형상을 만들어 낸다. 손이 뜻을 따라 빠르게 조화를 이루어 구름과 안개를 그려내고, 비와 바람을 물들여 내니, 이는 곧 신의 기교와 같다 하겠으며, 전에 보지 묵오의 자취는 모두 기이한 것이다.[81]

라고 하였다. 그러면서 그는 이런 부류의 작가를 일품逸品으로 분류한 까닭은, "그들의 그림이 기본화법을 따르지 않고 있어, 이전의 어떠한 근거를 살펴보아도 그들의 작품에 적용되는 것이 없기 때문이다."[82]라고 하였다.

 이처럼 장조와 왕묵은 당시의 화법의 한계를 뛰어넘어 자유로운 상태에서 그들의 직관의 사고를 다만 의식에 의지하여 손에 따라 일 순간에 예술형상으로 드러내고 있는데(득어심得於心, 응어수應於手: 응수수의應手隨意), 이는 곧 선종의 돈오식頓悟式의 표현 방식, 혜능이 말한 '자심돈현진여본성自心頓現眞如本性'과 일관하고

81 朱景玄, 앞 책. "凡欲畵圖障先飲醺酣之後, 即以黑潑. 或笑或吟脚蹙手抹, 或揮或掃或淡或濃隨其形狀爲山爲石爲雲爲水應. 手隨意條若造化, 圖出雲霞, 染成風雨宛, 若神巧俯觀, 不見其黑汚之迹皆謂之奇異也."
82 위 책. "非畵之本法, 故目之爲逸品. 蓋前古未之有也故書之."

있다.

이와 같은 직관에 의한 예술사유와 표현방식은, 물론 위진남북조 시대에 이미 "깨달아 정신을 통한다(오대통신悟對通神)", "생각을 옮겨 절묘함을 얻는다(천상묘득遷想妙得)", "마음을 맑게 하여 형상을 음미한다(징회미상澄懷味象)"등의 회화의 이론이 출현했었지만, 실제적으로 예술 창작에 적용하고 구체화한 것은 오히려 당대 중기 이후, 문인들이 선종의 사유방식을 받아들이면서부터이다.

2) 장조의 중득심원中得心源과 심성

장조 스스로 "밖으로 자연의 조화를 배우고(외사조화), 안으로는 마음의 근원을 터득한다(중득심원)"고 말한 이 두 구절은 심미인식과 예술창조에 대한 고도의 개괄이며 위진남북조 이래 중국 산수화 창작 실천의 최고의 결정이라 하겠다. 장언원의 『역대명화기』에 다음과 같은 기록이 있다.

> 처음 필서자畢庶子 굉宏은 화단에서 이름을 떨쳤는데, 장조의 그림을 보고 경탄하였다. 장조는 기이하게도 오로지 독필禿筆을 사용했으며, 흰 천에 손으로 문지르기도 하였다. 그 이유를 장조에게 물으니, 장조는 …‘외사조화, 중득심원’이라 말하였다. 필굉은 그 말을 듣고 붓을 놓고 말았다.[83]

[83] 張彦遠, 앞 책 卷10. "初畢庶子宏擅名於代, 一見驚歎之, 異其唯用禿毫, 或以手摸絹素, 因問璪所受. 璪曰 … ‘外師造化, 中得心源.’ 畢宏於是閣筆."

만약 종병宗炳(375-443)의 '산수이형미도山水以形媚道'의 도道, 왕미王微(415-443)의 '산수유영山水有靈'의 영靈이 아직까지 객관 산수에 존재하는 외재적인 심리상태라면, 장조의 "외사조화, 중득 심원"의 사상은 이 외재적 도道를 인간의 본성, 중생의 심心으로 전화시킨 것이라 하겠다. 다시 말하자면 위진남북조 시기의 현불사상을 함유하고 있는 도와 법이 외재적인 자연 산수와의 조화에 있다가 이 시기에 이르러 널리 퍼진 선종사상의 영향으로 현실적 인격의 심으로 돌아온 것이다. 여기서의 이 심을 바로 혜능이

> 마음은 넓고 커서 허공과 같이 끝이 없으며 …세계 허공이 능히 만가지 것의 빛깔과 모습을 머금어 해와 달, 별자리, 산과 내 …자신의 성품이 능히 만가지 법을 머금은 것이 바로 큼이다. 만 가지 법이 모든 사람의 성품 가운데 있다.[84]

라고 말한 것처럼 만 가지 형상 본의를 포함하고 있는 인성중에 있는 광대한 심량이다. 우리는 여기서 혜능의 선종이 화가의 예술사상에 깊이 미치고 있음을 발견할 수 있는데, 심원이란 말의 기원 역시 선종에서 찾아 진다. 『오등회원五燈會元』 권4에서 "천백의 많은 법문이 방촌에 있으며 모래알 같이 헤아릴 수 없이 많은 묘덕이 모두 심원에 있다(천백법문千百法門, 동귀방촌同歸方寸, 하사묘덕河沙妙德, 총재심원總在心源)."라고 하고 있다. 송대의 곽약허는 '기운'을 논하면서 이러한 사상을 표명하고 있는데, "본래 심원으로부터 생각을 형상으로 이루는데, 형상과 마음이 결합하는 것을 심인

84 『壇經』「般若品」. "心量廣大, 猶如虛空 … 世界虛空, 能含萬物色象, 明星宿, 山河大地 … 自性能含萬法是大, 萬法在諸人性中."

心印이라 한다"[85]고 말하고 있다.

대부분의 논자들은 앞서 인용한 부재의 『관장원외조화송석서觀張員外瓙畵松石序』의 내용을 이해함에 있어서 장조의 예술관의 근원을 노장사상에서 찾으려하고 있는데,[86] 이는 편향적인 것이며 좀더 깊이 있게 살펴본다면 장조의 예술관은 장자의 도를 바탕으로 진일보하여 선종사상을 반영하고 있음을 발견할 수 있다.

부재의 서문 중에서 장자가 말하고있는 도 및 기예의 경계와 같은 묘사를 여러 차례하고 있는데, 이는 바로 심오 및 돈오의 상태를 강조하고 있는 것이다. 그러면 『장자莊子』 양생주養生主에 나오는 '포정해우庖丁解牛'의 내용을 살펴보고 장조의 예술 창작 행위나 부재가 표현한 문체와의 서로 다른 차이점을 지적하고자 한다.

포정해우의 고사는 이러하다.

> 포정이 문혜군文惠君을 위하여 소를 잡는데, 그 손을 놀리는 것이나, 어깨로 받치는 것이나 발로 딛는 것이나 무릎을 굽히는 모양이나 쓱쓱 칼질하는 품이 음률에 맞지 않음이 없었다. 따라서 그 행동이 상림의 춤에 맞고 경수의 장단에도 맞았다. 그래서 문혜군은 이렇게 말했다. '참 잘한다. 재주가 여기까지 이를 수가 있는가?'포정이 칼을 놓고 이렇게 대답했다. '제가 좋아하는 것은 도이며 그것은 기술에 앞서는 것입니다. 처음 제가 소를 잡을 때는 눈에 보이는 것이 소뿐이었습니다. 그러나 3년 후에는 소가 보이지 않았고 지금 저는 영감으로써 대할 뿐 눈으로 보지를 않습니다. 곧 감관은 멈춰

85 郭若虛, 『圖畵見聞志』卷1. "本自心源, 想成形迹, 迹興心合, 是之謂印."
86 徐復觀은 『中國藝術精神』에서 莊子의 '庖丁解牛'의 고사와 비유하고 있으며, 葉朗은 『中國美學史大綱』에서 老子의 '玄鑑', 莊子의 '心齊', '坐忘'과 같은 경계라고 말하고 있다.

버리고 영감만 작용하고 있습니다.'[87]

 부재가 말하고 있는 내용의 핵심은 장조의 창작 태도가 '포정해우'
와 유사하다는데 있는 것이 아니라, 장조의 창작 과정에는 모종의
신비한 심미사유와 체험을 통해서 이루어지고 있음을 우리에게 보
여주고 있는 것이라 하겠다. "그가 방 한가운데 다리를 벌리고 앉아
숨을 깊이 들어 마시고 신기神機를 분출하기 시작했다(원외거중員
外居中, 기좌고기箕坐鼓氣 신기시발神機始發)."라고 했는데 장자의
'포정해우'의 의미는 포정의 기교에 있으며, 즉 포정의 기교의 숙련
성을 강조하고 있는 반면에 부재는 장조의 내심적 돈오를 서술하고
있다.

 서문의 "사물이 마음에 부합하고 이목에 있지 않다(물재영부物在
靈府, 부재이목不在耳目)."와 포정해우중의 "3년 후에는 소가 보이
지 않았고 지금은 영감으로써 대할 뿐 눈으로 보지는 않는다."와는
서로 명확하게 구별되는데, 장조가 그려낸 송석운수는 현실의 객
관 세계 중에서 이목으로써 잡아낸 대상이 아니라면, 포정에게서
의 소는 현실에 존재하는 소이며, "영감으로써 보지 눈으로 보지
않는다."포정이 "좋아하는 것은 도로써 그것은 기술에 앞서는 것"
으로, 이는 장자가 추구하는 인격의 이상적 경계를 표현하고 있다
하겠다.

 그러나 부재가 강조하고 있는 것은 장조의 "당연히 현묘玄妙한 이
치를 깨우쳐야한다(당득지어현오當得之於玄悟)"이며, 즉 장조 스스

87 『莊子』「養生主」. "庖丁爲文惠君解牛, 手之所觸, 肩之所倚, 足之所履, 膝之所踦, 砉
然嚮然, 奏刀騞然, 莫不中音, 合於桑林之舞, 乃中經首之會. 文惠君曰.. '譆! 善哉! 技蓋
至此乎?' 庖丁釋刀對曰..'臣之所好者, 道也, 進乎技矣. 始臣之解牛之時, 所見無非牛者,
三年之後, 未嘗見全牛也. 方今之時, 臣以神遇, 而不以目視, 官知止而神欲行."

로 말한 '중득심원'이다. 이는 마음으로 감수하는 일종의 돈오의 경계이며, 외사조화外師造化는 일상 생활 중에서 드러낼 뿐 아니라 눈앞의 자연산수와 내심과의 감정작용, 즉 제 2장에서 설명한 미적 인식을 통해서 이루어진다.

장조의 심원이 나오게 된 것은 송석과 수운의 정신에서 비롯된 것으로 이는 그가 부단하게 허다한 객관의 송석과 수운을 흡수하고 소화하였기 때문이다. 객관적 송석과 수운은 주관적 심원과 영부에 진입하여 하나가 되었던 것이다. 이런 까닭으로 그의 회화는 자기의 심원과 영부이자 조화와 자연이었던 것이다.[88]

이처럼 '외사조화'는 반드시 '중득심원'을 관건으로 하고 있는데, '중득심원'은 곧 '당득지어현오'에 있다. 여기서 '현오'는 결코 현화의 동의어는 아니다. '의명현화意冥玄化'에서의 '화化'는 장자의 '형화形化'·'자화自化'·'물화物化'·'신화神化'의 사상을 내포하고 있는데 이는 인생의 유한한 생명을 영원한 우주에 귀납시켜 만물과 하나가 되는 것으로 이상적 인격의 추구를 의미한다.

그러나 '현오玄悟'에서의 '오悟'는 선종의 돈오사상과 직결시킬 수 있으며 이는 곧 본성의 직관에 의한 감수로서, 장조가 추구하는 것은 이상적 인격이 아니라 예술창작을 통한 내심의 해탈방식이며, 또한 인생에 대한 깨달음의 경계를 추구하는 것이었다.

도가와 선종의 철학적 차이점을 보면 선종철학은 단순히 도가철학에 불교의 외투를 입힌 것이 아니라 도가철학을 받아드렸지만 도가철학과는 다른 스스로의 면모를 이룩하였던 것이다. 선종은 개체의 마음에 관하여 대외사물에 대한 결정작용을 강조하고 있는데, 이는

88 徐復觀, 앞 책, p.266.

개체의 직관을 통하여 돈오에 이르는 절대 자유의 인생경계를 추구하고 있으며, 유심주의적 신비한 형태로써 거기에는 심미 및 예술 창조와 아주 유사한 심리특징의 깊은 뜻이 포함되어 있는 것이다.[89]

장조가 활동했던 시기는 혜능 사후 제자 신회가 법통을 이어받아 남종선이 정종의 자리를 굳히고 선종이 중국 사회에 널리 펼쳐지던 때이다. 장조의 생졸년대에 관해서는 정확한 기록이 남아있지 않지만 그와 연관된 근거를 통해서 살펴본다면, 그는 왕유와 동시대이거나 좀 늦은 시기의 인물로 추측된다. 안록산 난 중에 장조·왕유·정건 모두가 장안에 있다가 곽자의의 영도로 양경이 수복되자 세 사람은 적관의 죄로 같이 구금되었다. 당시의 실권자 최원崔圓이 그림을 좋아하여 이들에 그림을 그리게 했는데 정건 등은 최원의 뜻을 받아들임으로써 방면되어 죽음은 면하였다.

장조는 광덕廣德 원년(763년) 당시 재상인 왕유의 동생 왕진王縉이 추천하여 검교사원외랑檢校祠員外郎이 되었고 후세에 그를 장원외張員外라고 칭하였다. 후에 또 다른 원인으로 형주사마衡州司馬로 좌천되었으며 다시 충주사마忠州司馬로 옮겨갔다.[90] 장조가 처해 있던 시대적 상황과 왕유와의 관계, 그리고 그가 스스로 겪어야 했던 좌천생활의 시련 등으로 미루어 볼 때, 장조는 선종사상의 영향을 받지 않았다고 볼 수 없다.

89 李澤厚·劉綱紀,『中國美學史』第1卷, 中國社會科學出版社, 1984, p.42.
90 『新唐書』「鄭虔傳」.

4. 자연의 중시와 평상심

1) 자연에 대한 인식의 변화

위진남북조 이후 '자연'은 점차 중국인에게 심미의식의 중요한 범주가 되었다. 신비한 객체의 도를 반영하는 것이었지만 점차 내화의 과정을 거쳐 주관정신 주체의 본령으로 바뀌어 갔다. 당 중기 이후 선종사상의 유행과 더불어 자연은 이미 인간의 본성과 같은 말이 되었던 것이다.

노장은 자연의 끊임없는 운행을 상당히 강조하고 있다. "만물의 생겨남이 신속히 달리는 듯 하여 움직여 변하지 않음이 없으며, 때에 따라 바뀌지 않음이 없다."[91]라고 말하고 있다. 이러한 운행의 변화는 결코 인간의 의지로 바뀌는 것이 아니며 "천도가 운행하여 쌓이는 바가 없기 때문에 만물을 이룬다."[92]라고 하였던 것이다. 따라서 장자는 "인간은 땅을 본받고, 땅은 하늘을 본받고, 하늘은 도를 본받고, 도는 자연을 본받는다."[93]라고 말하고 있다.

장자도 "천지를 큰 화로火爐로 삼고, 조화를 큰 다스림으로 삼는다."[94]라고 하였으며, 그는 또 "천지에는 만물을 생성하는 큰 아름다움이 있어도 말하지 않는다."[95]고 말하고 있는데 이는 미가 자연 그대로에 있음을 제창한 것이다. 그리고 "행위 함이 없어도 높고, 소박하면서도 천하에 아무도 그와 더불어 아름다움을 다툴 수가 없

91 『莊子』「秋水」. "物之生也, 若驟若馳, 無動而不變, 無時而不移."
92 위 책「天道」. "天道運而無所積, 故萬物成."
93 『老子』 25章. "人法地, 地法天, 天法道, 道法自然."
94 『莊子』「天道」. "以天地爲大爐, 以造化爲大治."
95 위 책「知北游」. "天地有大美而不言."

다."[96]라고 하며, 미의 최고 경계를 박소에 두고 자연의 흐름에 순응할 것을 요구하고 있다. 그들은 모두 자연의 대화 자체는 바로 생명 대사의 끊임없는 체현이며, 도로 말미암아 결정되고, 도는 자연무위라고 하겠다. 함이 없기 때문에 비로소 함이 없지 않을 수 있는 것이다(무위無爲, 무부위無不爲). 천도의 자연무위 원칙을 인생에 운용한 노자와 장자는 특히 무위無爲·무사無事·무욕無欲 등을 강조하여 사람들에게 텅 비어 고요하며 담담함[97]을 요구하고, 이것이 비로소 장생長生의 도道임을 주장하였다.

그러나 노장이 지나치게 천도의 자연무위를 강조하고 인간생명의 주동성과 창조성을 무시함에 따라 우주자연의 조화와 인간 생명의 대사가 "같은 가운데 또한 다름이 있음(동중환유이)"을 이해하지 못하였다. 따라서 그들은 종종 일종의 소극적인 피동으로 자연의 정서에 적응함을 보였으며, 순자의 "제천명이용지"의 적극적인 진취정신은 결핍되었던 것이다. 장자는 "삶과 죽음, 막히고 통함, 부귀, 현명함과 어리석음, 비방과 칭찬, 굶주림과 목마름, 추위와 더위들은 모두 사事의 변화요, 명의 움직임이다."[98]라고 하고, 또한 "그 어찌 할 수 없음을 알고, 편안하게 명에 따름이 덕의 지극함이다."[99]라고 하여 일종의 숙명론의 관점으로 말하고 있는데, 이는 결코 이치에 맞지 않는 것만은 아니다.

노장의 자연지화自然之化에 관한 사상은 위진의 현학가들이 계승하였다. 특히 곽상郭象은 우주만물의 쉼이 없는 생멸변화生滅變化

96 위 책 「天道」. "無爲也而尊, (朴)素而天下莫能與其爭美."
97 위 책. "虛靜恬淡, 寂漠無爲."
98 위 책 「德充符」. "死生, 存亡, 窮達, 富貴, 賢不肖, 毁譽, 餓渴, 寒暑, 是事之變, 命之行也."
99 위 책 「人間世」. "知其不可奈何而安之若命, 德之至也."

를 반복하여 강조하고 있고, 이러한 생멸변화의 자연을 다음과 같이 말하고 있다.

그러므로 잠시도 머무르지 않아 홀연 새로움에 이르며, 곧 천지만물이 변화하지 않는 때가 없다.[100]

만물만정萬物萬情의 나아가고 버림이 같지 않다. 만약 그들로 하여금 그렇게 되게 하는 진재眞宰가 있어, 그의 흔적을 찾으려 해도 마침내 찾지 못하므로, 곧 만물이 모두 스스로 그러한 것(자연自然)으로 만물로 하여금 그렇게 되게 함이 없음을 밝히고 있는 것이다.[101]

몇몇 현학가들은 우주의 끊임없는 변화가 바로 생명의 실상을 체현하는 것이고, 인간은 다만 자연의 운행에 따르면 곧 생명의 과정 가운데 자유를 실현한다고 보았다. 그러므로 왕필王弼은 "자연을 본받는다는 것은 모난 데서 모난 것을 본받고, 둥근 데서 둥근 것을 본받으니 자연을 거스름이 없음이다."[102]라고 하였고, 곽상도 "물에 자연이 있고 이에 지극함이 있어, 그를 좇아 바로 이르면 곧 그윽하게 스스로 합해진다."[103]라고 말하고 있다. 즉 자연의 생화를 숭상하는 것이고, 또한 인간의 유한한 생명과 무한한 자연의 생화가 서로 합일하는 것을 인생의 최고 경계로 보았다.

100 郭象, 『莊子』 「大宗師」 註. "故不暫停, 忽已涉新, 則天地萬物無時而不移."
101 위 책, "萬物萬情, 趣捨不同, 有若眞宰使之然也, 起索眞宰之聯迹, 而亦終不得, 則明萬物皆自然, 無使物然也."
102 王弼, 『老子』 25章 註. "法自然者, 在方而法方, 在圓而法圓, 于自然無所違也."
103 郭象, 『莊子』 「齊物論」 註. "物有自然而理有至極, 循而直往, 則冥然自合."

완적阮籍도 "거역하는 자는 죽음이요, 순응하는 자는 삶이다(역지자사逆之者死, 순지자생順之者生)."라고 강조하면서, 자연에 순응하고 자연과 합일하는 이상적인 인격에 대하여 "대인은 바로 조물주와 동체이고 천지와 함께 나며, 헛된 세상에서 소요하여 도와 함께 이루되, 변화하여 모이고 흩어짐에 그 형形이 항상 하지 않는다."[104] 혹은 "성을 기르고 수壽를 늘려 자연과 함께 같이한다."[105]라고 묘사하고 있다. 완적이 생명과 자연제광의 이상만을 제시하였을 뿐이라면, 혜강은 바로 생명의 "천지와 함께 하여 썩지 않는다."[106]는 것을 동경하였고, 또한 자연지화의 양생에 수순함을 통하여 자기의 이상을 실현하고자 하였던 것이다. 혜강은 천지자연의 생화는 무궁하고, 인간의 본성은 자연과 둘이 아니지만, 인간의 사욕으로 말미암아 점점 자연의 질質을 상실하게 되었다고 하였다. 그러므로 만약 사욕을 극복하고 억제하여 자연에 따르고 대도를 위배하지 않는다면 능히 "하늘에 따라 조화하고, 자연과 도덕을 스승과 벗으로 삼으며, 음양의 변화에 자재하여 장생부사를 얻고, 자연을 따라 몸을 위탁하며 천지와 함께 하여 썩지 않는"[107] 경지에 이를 수 있다고 하였다.

노장과 현학의 영향을 받은 까닭에 선종도 또한 자연의 생화를 숭상하고 있다. 선사들은 항상 "비록 낙엽이 떨어짐을 한탄하나 또 버들가지의 푸름을 본다."[108]는 입장으로 불법의 대의를 설명하고,

"겨울에는 바로 추위를 말하고, 여름에는 바로 덥다고 말한다."[109]
는 것으로 자연의 생화에 따를 것을 제시하여 "행주좌와行住坐臥가
모두 이러한 도가 아님이 없으니, 법을 깨달은 자는 종횡으로 자재
하여 이러한 법이 아님이 없다."[110]고 하였다.

그러나 노장의 도가에서 중시하는 도는 이른바 천도자연天道自然
이고, 위진 현학가들이 중시하는 것은 본체本體로서, 많은 경우에
본체를 대신하여 자연으로 칭하고 있다. 선종이 중시하는 것은 오
히려 인심人心으로 자연은 종종 인간의 자연적인 마음을 가리키고
있다. 신회는 "승가의 자연이란 중생의 본성이다."[111]라고 말하였
다. 따라서 자연에 따른다고 해도 도가에서는 비교적 천도의 자연
무위의 입장으로부터 나아가고, 인간과 도의 합일 가운데 효법천
도效法天道의 필요성을 강조한 것이다. 나아가 현학은 시대적 요구
에 따라 명교와 자연의 관계를 탐구하고, 혹은 명교는 자연을 위배
한다고 하여 명교를 초월하여 자연에 따름을 주장하거나 혹은 명
교가 바로 자연이라고 하여 명교를 존숭尊崇하였다. 그리고 선종
들은 바로 우주론, 본체론으로부터 심성론으로 전향하여 본심무념
을 주장하면서 인연에 따라 마음을 운용하는 것을 자연으로 삼았
던 것이다.

노장과 현학은 모두 우주와 자연의 생화를 쉼이 없는 생명의 근원,
생명의 가장 높은 체현으로 보았다. 따라서 개인의 생명은 마땅히
자연의 생화에 융입融入하여 영원한 존재를 구해야 한다고 주장한
다. 그리고 선종에서는 내 마음이 바로 만물의 근본이고, 만화의 근

109 위 책 卷30. "冬卽言寒, 夏卽道熱."
110 위 책 卷3. "行住坐臥, 無非是道, 悟法者, 縱橫自在, 無非是法."
111 위 책 卷36. "僧家自然者, 衆生本性也."

원으로 보고 자신이 우주 가운데 가장 위대한 존재라고 보았다. 자연의 생화生化는 일종의 우주정신과 우주생명을 체현한 것이고, 우주생명은 바로 나의 생명의 체현이라고 보았던 것이다.

그러므로 다만 내가 무심으로 자연에 따르는 생활을 한다면 자아의 생명의 근원으로 돌아가고, 바로 자연스럽게 우주생명과 합하여 하나로 된다고 보면서도 사람들에게 본심을 좀더 자연스럽게 드러낼 것을 요구하였던 것이다. 선종은 항상 무엇이 부모로부터 태어나기 전의 본래면목本來面目인가를 가지고 학인들을 계시하였다. 일체의 언상言相을 초월하여 둘로 나뉘어 대립적인 청정심淸淨心의 본연, 또한 생명의 본연을 깨달을 것을 요구한 것이다. 선사 대매법상大梅法常은 마조가 말한 '즉심즉불'을 들음으로써 깨달음을 열게 되었다. 그는 "만일 본성을 알고자 한다면 오직 자심을 요달하여야 한다. 이 마음은 원래 모든 세간과 출세간 법의 근본이니 마음이 생하면 종종 법도 생하고, 마음이 멸하면 종종 법도 멸한다. 마음은 또한 모든 선악에 붙어서 나오는 것이 아니며, 만법이 본래 스스로 여여如如한 것이다."[112]라고 말하고 있다.

선종은 자연에 순응할 것을 강조하여 모두 '반관심원反觀心源', '수심자운隨心自運'의 태도로부터 입론立論하여 사람들에게 세속적인 물욕의 근심을 없애 자기의 본심으로부터 생명의 실상을 깨달을 것을 요구하고 있다. 선종은 다만 자신의 본래면목을 얻어서 육신의 한계를 벗어나 우주 생명과 합일하고, 생명의 영원한 경계에 도달할 것을 말하고 있는 것이다.

마조 이후의 선종의 특색은 무엇보다도 그 강렬한 생활의 체취에

112 普濟, 앞 책 卷3. "若欲識本, 唯了自心. 此心元是一切世間出世間法根本, 故心生種種法生, 心滅種種法滅. 心且不附一切善惡而生, 萬法本自如如."

있다. 신비한 명상이나 산에서 도를 닦는 은둔성은 이 시기에 이르면서 완전히 승화되어 버린다. 만약 선종이 노장사상을 바탕으로 한 변화발전이라고 한다면 이러한 변화는 곧 인간 밖의 신비존재로 머무르던 도를 현실의 자연과 평상平常의 생활 속으로 끌어내려 생기발랄한 현실 인간의 내심으로 돌려놓은 것이다.

2) 자연과 직관의 표출

선종의 흥기에 따른 혁신적인 시대의 분위기 속에서 위진남북조 이래 심미범주의 '자연'역시 필연적으로 새로운 함의를 가지게 되었다. 이에 대하여 장언원의 화론을 통해서 살펴보고자 한다. 장언원은 『역대명화기』에서 회화의 사회적 작용과 가치를 논하면서, 그 근저는 노장사상을 바탕으로 하고 있으나 또한 거기에는 위진남북조 이래의 심미의의와 시대정신의 요소가 흡수되어 있다. 그는 노장사상과 위진 이래의 자연에 관한 입장을 계승하고 아울러 당시 사회 심미심리의 측면에서 요구되는 '자연'을 회화심미의 첫째로 옮겨놓고 있다.

> 무릇 자연의 다음이 신이요, 신의 다음이 묘이며 묘의 다음이 정이다. 정의 병폐는 삼가고 세밀함에 있다. 자연은 상품의 상이며, 신은 상품의 중中이고, 묘는 상품의 하이다. 정이라는 것은 중품의 상이고, 삼가고 세밀함은 중품의 중이다. 나는 지금 다섯 등급을 세워서 육법을 포괄하고 이로써 모든 오묘함을 꿰뚫는다.[113]

113 張彦遠, 앞 책 卷2. "夫失於自然而後神, 失於神而後妙, 失於妙而後精. 精之爲病也, 而成謹細, 自然者爲上品之上, 神者爲上品之中, 妙者爲上品之下, 精者爲中品之上, 謹而

이와 같이 장언원은 회화의 분류에서 자연을 상품 중의 상에 놓고 있는데, 이는 회화미의 최고 표준을 자연으로 하고 있는 중국미술사에 있어서의 하나의 독특한 견해이다. 우리가 장언원의 심미의식이 당시 시대적 흐름, 즉 선종사상의 영향을 받아들였다고 보는 것은 정도상의 추측이다. 그 원인은 바로 그에 관한 문헌사료 중에는 아직까지 왕유나 장조 등과 같은 선종과의 교류 및 영향관계를 밝힐 만한 기록이 없기 때문이다.

그러나 장언원의 화론을 분석하고 그와 동시대의 작가와 미술사론가 그리고 후대 심미의식 변화의 맥락을 살펴본다면, 그가 선종사상의 영향을 받고 있음을 충분히 짐작할 수 있다. 먼저 장언원이 회화의 등급을 자연·신神·묘妙·정精·근세謹細의 다섯 가지로 분류하고 있는데, 이는 이전의 분류 방법 보다 진전된 것이다. 장언원과 동시대의 주경현은 그의 『당조명화록』 서序에서

> 장회권은 화품을 신神·묘妙·능能 삼품으로 나누어 상·중·하의 등격을 정한 이후 다시 셋으로 나누었다. 또한 이 이외에 보통의 법을 따르지 않는 것은 일품逸品으로 하여 그 우세로써 나타냈다.[114]

라고 하여 장회권張懷權의 견해를 인용하고 있다. 장회권은 당 현종 개원년간의 인물이며, 그가 말하고 있는 '부포상법不抱常法'의

細者爲中品之中. 余今立此五等, 以包六法, 以寬衆妙.”
114 朱景玄, 앞 책. “張懷權畵品』斷神妙能三品, 定其等格上中下, 又分爲三. 其格外有不抱常法, 有逸品, 以表其優劣也.”

일품이란, 어떠한 법도의 속박을 받지 않고 마음의 움직임에 따라 자연스럽게 이루어진 작품을 의미한다. 이는 바로 당시의 선종이나 그 영향을 받아드린 문인사대부들이 추구하던 바이다. 장언원은 법서法書에 관한 언급에서도 장회권을 깊이 있게 인식하고 있는데 그의『법서요록法書要錄』10권중 4권이 장회권에 대한 연구이다. 그러므로 장언원의 회화에 대한 5등급 분류는 장회권의 영향이라고 볼 수도 있다.

송초의 화가 황휴부黃休復는『익주명화록益州名畵錄』에서 일격逸格을 우선에 놓고 그 다음 신격神格·묘격妙格·능격能格으로 분류하면서, 일격은 "무어라 표현할 수 없이 의표에서 벗어나 있기 때문이다."[115]라고 하였다. 여기서의 일격은 바로 장언원의 자연과 같은 의미를 내포하고 있다 하겠다.

그 다음으로 장언원이 노장사상의 자연관을 받아드렸으므로 자연을 회화 품계의 수위에 놓았다고 하는 견해는 장언원의 자연 심미의식과는 차이가 있는 것이며, 거기에는 당대 선종의 심미적 특성이 드러나 있다. 장언원이 신과 묘의 위에 놓고 있는 자연은 이미 장자 도가에서 말하는 자연과는 다르다. 장자에서의 자연과 신은 같은 의미를 가지고 있으며, 그 자연관은 바로 이상적인 인격의 추구, 즉 소요유逍遙遊하는 성인·진인·신인이 되는 것이다.

우리는 이미 앞 절에서 종병과 왕미의 심미의식의 이해를 통해 이에 대한 인식을 얻을 수 있었다. 장자의 자연관은 지나치게 천도의 무위자연을 강조하고 인간 생명의 주동성과 창조성을 이해하지 못하였다. 따라서 그들이 소극적인 피동으로 자연의 정서에 적응하는

115 黃休復,『益州名畵錄』. "畵之逸格, 莫可楷模, 出於意表, 故目之名逸格耳."

것이라면, 장언원의 자연 심미의식은 인간 밖의 신비한 존재에 대한 추구가 아니라 인심이 주동적으로 작용하여 창조성을 발현한 것이다. 그는 고개지顧愷之의 그림을 감상하면서 다음과 같이 말하고 있다.

> 여러 그림을 두루 살펴보았으나 고개지 만이 옛 성현들을 그리면서 묘리를 터득하였다. 그의 그림은 하루 종일 보아도 싫증이 나지 않는다. 정신을 응집하여 큰 생각으로 자연의 오묘함을 깨닫고 있으며, 사물과 자아를 모두 잊으며, 형상을 버리고 지혜를 버렸다. 몸은 마치 고목과 같이할 수 있으며, 마음은 마치 식은 재와 같이 만들 수 있으니 또한 오묘한 이치에 이르지 않을 수 있겠는가! 이것이 바로 그림의 도이다.[116]

여기서 서술하고 있는 '응신하상凝神遐想(정신을 응집하여 큰 생각을 함)'은 선종의 사유방식인 깊은 사색과 명상 속에서 일반적인 논리의 단계를 버리고 완전히 자신의 내심의 체험과 직관에 의존하여 일체를 파악, 즉 새로운 관점을 얻는 것이다. 그리고 '묘오자연妙悟自然(자연의 오묘함을 깨닫는다)'은 직관에 의한 순간적 돈오이다. 대상과 자아의 상호 융합에 도달하는 경계가 결코 선종의 최종 목표는 아니며, 선종은 인간의 본래 자연적인 마음, 즉 본심의 청정을 돈오할 것을 요구한다. 이것은 마음의 자연청정自然淸淨한 희열과 해탈을 추구하기 때문이며, 따라서 그 궁극적인 경계는 '물

116 張彦遠, 앞 책 卷2. "遍觀衆畵, 唯顧生畵古賢, 得其妙理. 對之今人終日不倦. 凝神遐想, 妙悟自然, 物我兩忘, 離形去智, 身固可使如槁木, 心固可使如死灰, 不亦臻於妙理哉! 所謂畵之道也. 顧生首創維摩詰像, 有清羸示病之容, 隱几忘言之狀, 陸與張皆効之, 終不及矣."

아량망物我兩忘(대상과 자아를 모두 잊는 것)'인 것이다. 이리하여 '물아량망', '무념무상無念無想'의 청정한 자연 본심의 최고 경계에 이르고, 한 순간에 일체의 시공과 물아와 인과를 초월, 즉 '이형거지離形去知(형상을 떠나고 지식을 버림)'함으로써 세계는 분별할 수 없는 한 조각의 혼돈이며, 자신이 어디에 있는지도 어디로부터 왔는지도 모른다. 이러한 상태를 장언원은 '신고가사여고목身固可使如槁木(몸은 고목과 같고)', '심고가사여사회心固可使如死灰(마음은 식은 재와 같다)'라고 말하고 있다.

장언원이 말하고 있는 "응신하상, 묘오자연"은 선종의 직관체험, 즉 선적 사유방식과 평행하거나 일치하고 있다. 그러므로 '화지도야畵之道也'는 곧 선도라 할 수 있으며, 묘오란 말은 중국미학사에는 거의 최초로 사용된 용어로 당시의 시대적 심리의 반영이라 하겠다. 이러한 장언원의 심미의식 내지 예술관은 이후 엄우·왕부지·왕국유王國維 등에게 커다란 영향을 미치게 되었다.[117]

5. 수묵산수화의 실천과 이론

1) 형호의 산수체험과 예술창작

당초에 산수화의 골격과 격식이 갖추어진 이후 당말 오대의 시기는 중국 산수화 발전에 있어서 제 2단계의 중요한 관건을 지니고 있다. 산수화가 구륵채색에서 점차 수묵으로 전화함으로써 진정한

117 葉朗, 『中國美學史大綱』, 上海人民出版社, 1985, p.252.

의미의 수묵산수화의 실현을 보게 되는데, 그 개창자는 형호·관동·동원·거연 등이다. 이들에 의해 이룩된 산수화의 전형은 이후, 송대 이성·범관·곽희 등에 의한 제 3단계 발전의 기초가 되었다.

당이 세력을 잃어가던 900년경과 송이 건립된 960년 사이, 즉 오대 50여 년의 짧은 기간은 끊임없는 전란으로 인한 혼돈의 시기로, 이때 대부분의 문인들은 은거를 통하여 사회적 혼란의 소용돌이를 피하고 있었으며, 아울러 문인 수묵산수화의 실천과 이론에서 새로운 탐색을 진행하였다.

그 대표적인 화가가 바로 당말에서 태어나 오대 시기에 활동한 형호(약855-915)이다. 문헌에 의하면 그는 하남河南 심수沁水 사람 혹은 하내河內 사람이라고 하는데, 당시의 하남 심수는 지금의 산서성山西省 남부이며 하내는 지금의 하남성河南省 서북부 황하 이북의 심양沁陽 일대로써 이 두 지역은 모두 태행산太行山 남쪽 기슭에 위치하여 거리가 멀지 않은 동일 지역인 것이다. 그는 태행산의 홍곡에 은거하였기 때문에 호를 홍곡자洪谷子로 하였다. 『오대명화보유五代名畵補遺』에는 그에 대하여 "유가를 업으로 삼고 널리 경사經史에 통달하였다. …일찍이 산수를 그리면서 유유자적悠悠自適하였다."[118]라고 하였으며, 또한 거기에는 선승들과의 빈번한 왕래가 있었음을 기록하고 있다. 당시의 업도鄴都(지금의 하북성 임장현臨漳縣 서남쪽)의 청련사靑蓮寺 선승 대우大愚는 형호에게 그림을 그려 줄 것을 부탁하면서, 형호의 송석산수화에 대한 흠모의 정을 다음과 같이 시로 써서 보냈다.

118 劉道醇, 『五代名畵補遺』. "業儒, 博通經史. … 畵山水以自適."

육폭이 다 견고하므로 그대의 자유로운 필적임을 알겠다. 골짜기 물을 다 표현하지 않고 뜻은 두 그루의 소나무에 머물렀다. 나무 아래에는 반석이 있고 하늘가에는 먼 산봉우리가 솟았다. 가까이 있는 바위는 습기를 머금고 묵연이 짙게 드리워져 있다.[119]

이에 대하여 형호는 다음과 같은 답시를 보냈다.

자유롭게 종횡으로 휘둘러 산봉우리와 쭉 이어진 산을 차례로 이루어 냈다. 붓끝으로는 겨울나무를 수척하게 하고, 먹을 흐려 구름을 가볍게 그렸다. 암석과 폭포는 협착하고 산밑은 물에 닿았다. 이는 선방에서의 전개됨이며, 아울러 고공苦空한 감정의 표현이다.[120]

또한 그는 자신의 생활상에 대하여 "태행산에는 홍곡이 있는데, 그 사이에 몇 이랑의 밭이 있다. 나는 언제나 이를 경작하여 생활하고 있었다."[121]라고 하고 있다. 이와 같은 형호의 생활은 백장청규百丈淸規를 연상시키고 있다. 즉 백장회해선사百丈懷海禪師(720-814)는 사원제도를 개혁하여 승려들에게 경작 의무를 도입하였다. 그는 모든 승려들로 하여금 하루의 일부는 황무지를 개간하고 밭을 갈아 주로 자신의 노동으로 살아 갈 것을 요구하고, "하루 일하지 않으면 하루 먹지 않는다"[122]는 스스로의 말을 몸소 실천하였다. 그가 제정한 이 청규는 점차 모든 종파의 승려 뿐 만 아니라 일반에게까지

119 위 책. "六幅故牢建, 知君恣筆踪, 不求千澗水, 止要兩株松樹下留盤石, 天邊縱遠峰, 近岩幽濕處, 惟籍墨烟濃."
120 위 책. "恣意縱橫掃, 峰巒次第成, 筆尖寒樹瘦, 墨淡野雲輕, 岩石噴泉窄, 山根至水平, 禪房時一展, 兼称苦空情."
121 荊浩, 앞 책. "太行山有洪谷, 其間數畝之田, 吾常耕而食之."
122 『指月錄』卷8. "一日不作, 一日不食."

널리 퍼져갔다. 형호의 생활은 바로 선농병작禪農並作하는 선승의 생활과 같은 것이었다. 그의 이와 같은 생활은 대자연에 대한 관찰 분석, 그리고 그 인식을 깊게 하였다. 그는 『필법기』에서 신정산神鉦山에 오르면서 눈으로 보고 몸소 느낀 정경에 대하여 다음과 같이 말하였다.

> 사방을 둘러보며 바위로 된 문에 들어서니 이끼 낀 오솔길에 이슬이 맺혀있고 괴이하게 생긴 돌과 상서로운 연기가 감돌아서 급히 그곳에 가보니 모두 오래된 소나무로구나. 중간이 유독 아름이 큰 것은 껍질이 오래도록 푸른 이끼가 낀 것이다. 한가한 틈을 타 비늘이 날리듯 서린 형세라 은하수까지 뻗으려고 하는구나. 숲을 이루는 것은 시원한 공기에 거듭 빛난다. 그렇지 못한 것은 줄기를 안고 스스로 굽었다. 혹 뿌리가 돌아서 흙 밖으로 나오기도 하고 혹 쓰러져 큰물에 잘린 것도 있다. 시내 언덕에 휘감겨 걸려있으니 면이 찢어져 이끼가 펼쳐져 있는 것도 있다. 그 기이함에 놀라 두루 그것을 감상하였다. 다음날 붓을 가지고 다시 나아가 그것을 그리니 수만 폭에 바야흐로 그 진짜와 같았다.[123]

형호는 이와 같이 부단한 관찰과 체험을 통해 자연을 진실하게 묘사하고 거기에 자기의 감정을 기탁하였다. 그는 대자연을 진실하게 표현하는 과정 중에 수묵산수화의 기법을 '유필유묵有筆有墨'의 체제로 확립하였는데 다음과 같은 기록을 통해 이를 확인할 수 있다.

123 荊浩, 앞 책. "四望迴跡也. 入大巖扉, 苔徑露水, 怪石祥烟. 疾進其處, 皆古松也. 中獨圍大者, 皮老蒼蘚, 翔鱗乘空. 蟠虯之勢, 欲附雲漢. 成材者爽氣重榮, 不材者抱節自屈. 或迴根出土, 或偃截巨流. 掛岸盤溪. 披苔裂石. 因驚其異, 遍而賞之. 明日携筆, 復就寫之. 凡數萬本, 方知其眞."

그는 『필법기』에서

　　항용산인은 수석이 고루하고 완고하여 비록 모서리는 있으나 아
　　직 골격을 이루지 못했다. 용묵은 홀로 현묘의 경지를 얻었지만 용
　　필은 그 골기가 전혀 없다. 그러나 방일한 면에서 진실된 원기의 형
　　상을 잃지는 않았고, 아름다운 화법의 경지를 원대하게 창시하였
　　다. 오도자는 형상에 있어서 필이 뛰어나고 골기가 스스로 높은 경
　　지에 이르렀으며, 나무는 그림에서 말할 필요도 없다. 그러나 묵이
　　없는 것이 애석하다. 진원외 및 진원외급 승 도분이하는 보통의 화
　　격보다는 약간 위이지만 작품의 운용에 기이함이 없다. 필묵의 운
　　용에 있어서는 형적이 매우 많아서 지금 그 길을 제시하지만 다 갖
　　추어 말할 수는 없다.[124]

라고 하여 이전의 명가들을 평가하면서 자신의 견해 즉 필묵의 중
요성을 피력하고 있다. 그러면서 그는 오도자와 항용의 산수화에
대하여

　　오도자는 산수를 그리는데 필은 있으나 묵은 없고, 항용은 묵은 있
　　으나 필이 없다. 나는 마땅히 두 사람의 장점을 취하여 일가의 체를
　　이룰 것이다.[125]

124 위 책. "項容山人樹石頑澀, 稜角無槌, 用墨獨得玄門, 用筆全無其骨. 然於放逸不失
眞元氣象, 元大刱巧媚. 吳道子筆勝於象, 骨氣自高, 樹不言圖, 亦恨無墨, 陳員外及僧道芬
以下粗昇凡格, 作用無奇, 筆墨之行, 甚有形迹. 今示子之徑, 不能備詞."
125 郭若虛, 『圖畵見聞誌』卷2. "吳道子畵山水有筆而無墨, 項容有墨而無筆, 吾當采二
子之所長, 成一家之體."

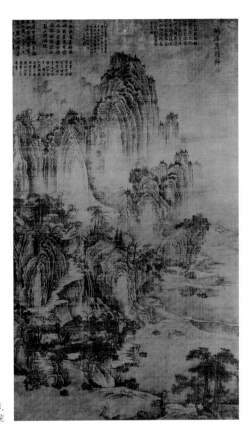

도판 11. 荊浩,「匡廬圖」, 絹本淡彩,
106.8×185.8, 臺北故宮博物院

라고 말하였다. 형호의 '유필유묵有筆有墨'의 체제는 오도자와 항
용의 필과 묵의 단순한 조합이 아니라 그가 말하는 필에는 구선鉤
線과 준皴이 있으며 묵에는 음양의 향배의 효과가 있어 산수화 기
법의 완전한 성숙을 보여 주고 있다.

그의 작품으로 현존하는『광노도匡盧圖』(도판11)는 진적 여부로
의문이 제기되고 있지만, 형호의 산수화 연구 및 초기 산수화의 발
전과정을 보여주는 실례이다. 이 작품의 소재는 비록 강남의 노산

이지만, 북방산수의 경견한 석질과 웅장하고 드높은 기세 등을 담고 있다. 높은 봉우리에서 폭포가 박진감 넘치게 떨어지고 험준한 봉우리 사이에 몇 그루의 소나무가 강한 생명력을 드러내 가지와 잎이 무성하다. 강가에는 집 한 채가 지어져 있고 다른 한 채는 더 높은 곳에 있으며 강에는 나룻배 한 척이 노를 젓고 있다. 그림의 중간에는 깎아지른 듯한 봉우리와 천애天涯가 중첩되어 있어, 미불이 "구름 사이로 산꼭대기가 보이며 사면은 높고 두텁다."[126]라고 말한 경지를 드러내고 있는 듯 하다. 형호는 오랫동안 태행산의 숭산 준령에 은거하면서 북방의 산세를 몸소 관찰하고 체험하였으므로 북방산세의 특징을 그의 화면으로 드러내고 있는 것이다. 형호의 산수화는 이전에는 볼 수 없었던 것으로 그는 북방산수화파를 열었을 뿐만 아니라 중국 산수화의 성숙을 보여 주고 있다.

2) 형호의 『도진圖眞』론과 선종의 진眞

형호에 대한 미술사적 의의는 앞서 설명한 그의 창작 경험과 실천에서 뿐 만 아니라 그가 제기한 이론에서도 찾아 진다. 그가 저술한 『필법기』의 중심 내용은 『도진圖眞』론이다. 여기 말하고 있는 진이란 자연물에 내재되어 있는 생명의 본질을 의미하고 있으며, 즉 대상의 진을 표현하기 위해서는 대상에 대한 깊은 관찰과 분석 그리고 확실한 인식이 있어야 한다는 것이다. 그는 사물의 화려함과 진실의 관계를 설명하면서 진을 얻게 되는 이치를 다음과 같이 말하고 있다.

126 米芾,『畵史』. "雲中山頂, 四面峻厚."

묻기를 '그림이란 화려한 것입니다. 단지 형상을 닮도록 하여 참된 것을 얻으면 되지 어찌 이처럼 (육요六要에 구애되어)번거롭게 합니까?'라고 하였다. 노인은 말하기를 '그렇지 않다. 그림은 그리는 것이니, 그 내면적 진리란 물상을 헤아려서 취하는 것이다. 물상의 화려함에서 그 화려함을 취하고, 물상의 진실된 실상에서 그 진실된 실상을 취하는 것이지 외면적 화려함에 집착하는 것이 진실된 실상이 될 수는 없다. 만약 방법을 모르면 형상에 근접하기는 하나 그림의 내면적 진리에는 미치지 못한다'라고 하였다. 나는 묻기를 '무엇이 형사形似이고, 무엇이 참입니까?'라고 하였더니, 노인은 말하기를 '형사란 형상을 터득하고 그 기氣는 버리는 것이지만 진이란 기와 형상의 근본인 질을 충분히 다 갖춘 것이다. 무릇 기가 화려함에 전해지면 형상을 잃게 되고, 형상만을 구하게 되면 그것은 죽은 것이 된다'라고 하였다.[127]

그는 사물의 외면적인 화려함만으로는 내면적인 실實의 경지를 표현할 수 없으므로 화華는 실實을 내포할 수 없다고 보았다. 즉 사물이 가지고 있는 외형적인 화려함은 그것에 대한 시각적인 아름다움만으로 감수되고 전달되는 것이며, 대상의 본질인 질이나 기, 진과 실 등을 내포할 수 없다는 것이다. 기가 화에 전달되면(기전어화氣傳於華) 그 형상은 껍데기에 불과하며, 죽은 형상이나 다름없다고 말하고 있다. 그러므로 대상의 본질인 기와 질을 갖추어야만 진실

127 荊浩, 앞 책. "曰'畵者華也, 但貴似得眞, 豈此撓矣.' 叟曰'不然. 畵者畵也. 度物象而取其眞. 物之華, 取其華, 物之實, 取其實, 不可執華爲實. 若不知術, 苟似可也, 圖眞不可及也.' 曰'何以爲似? 何以爲眞?' 叟曰'似者得其形遺其氣, 眞者氣質俱盛. 凡氣傳於華, 遺於象, 象之死也.'"

된 형상을 표현할 수 있다는 것이라고 말하고 있다.

이와 같은 형호의 도진론은 고개지의 전신론과 사혁의 기운론보다 한 단계 진일보한 이론이다. 즉 고개지에 있어서의 신(정신)의 문제는 아직 까지 심미 주체의 외재적 대상에 있으며 사혁이 말한 기운은 고개지의 전신론보다는 진일보 한 것으로 정신을 주체와 직접 연결시키고 있다. 그렇지만 여전히 정신이 주체의 내심으로 방향을 전환하는 과도의 상태라고 하겠다.

그러나 형호는 진을 기와 연계시키고 있는데, "진이란 기와 형상의 본질인 질을 충분히 갖추는 것이다(진자, 기질구성氣質俱盛)."라고 말한 것에서 알 수 있다. 아울러 진과 사似는 다르며 형호는 "사(외형의 닮음)는 형상은 얻을 수 있으나 기를 잃는다(사자, 득기형得其形, 유기기遺其氣)."라고 하여 사는 곧 사의 의미인 것이다. 이와 같이 형호의 진과 기의 결합은, 기의 바탕을 심에 두고 있는데 여기서의 기는 대상에 존재하는 것이 아니라 주체의 내심에 있는 것이다. 형호의 진은 『장자』『어부편』[128]에서 나오는 철학적인 진의 의미와는 다르며, 곧 자연의 진리라고 말할 수 있는 것이다.[129]

당 중기 이후 특히 당말에 이르러 시론이나 화론에서 진의 표현은 빈번히 사용되고 있다. 왕창령(698-757)은 시경詩境을 물경物境·정경情境·의경意境으로 나누고 물경은 사물을 정확하게 묘사하는 것이 중요하고, 정경은 사람의 희로애락을 전달하는데 중요하며, 의경 역시 생각에서 펼치고 마음으로 헤아리면 그 진제眞啼를 얻을 수 있다[130]고 설명하고 있다. 교연은 "반드시 간고함 속에서 생

128 『莊子』「漁父」. "眞在內者, 神動於外, 是所以貴眞也. 眞者, 所以受於天也, 自然不可易也."
129 張安治, 『中國畵與畵論』, 上海, 上海人民出版社, 1986, p.228.
130 王昌齡, 『詩格』. "意境, 亦張之於意而思之於心, 則得其眞矣."

각을 엮어내고 사물의 형상을 뛰어 넘어서 기이함을 포착해내며 날아 움직이는 풍치를 묘사해내어 참되고 깊은 생각을 그려내는 것이다."[131]라고 말하고 있다. 그밖에도 백거역의 『기화記畵』에 "학무상사學無常師, 이진위사以眞爲師"라는 귀절이 있고, 부재의 『관장원외화송석서』에는 "관장부공지예觀張夫公之藝, 비화야非畵也, 진도야眞道也", 장언원의 『역대명화기』에는 "수기신守其神, 전기일專其一, 시진화야是眞畵也. …화일획畵一劃, 견기생기見其生氣"라는 언급이 있다.

이처럼 시나 그림을 논하면서 진이란 용어를 빈번하게 사용한 것은 당시 널리 퍼진 선종의 사회 심미의식의 영향과 무관하다고는 말할 수 없을 것이다. 중국사상사에 있어서 진을 처음 제기한 것은 도가인데, 여기서의 진은 선인仙人과 본원本原의 두 가지 의미를 가지고 있다. 불교에서의 진인은 아나한阿羅漢이나 부처를 지칭하는 것으로 도가의 선인의 의미가 연화演化된 것이며 진여眞如는 도가의 본원의 의미가 연화된 것으로 본체本體·열반涅槃·적정寂靜·본심本心 등을 의미하고 있다. 선종에서 흔히 사용하는 진인은 본원의 의미를 가지고 있는데, 즉 만법의 근원은 각자의 마음에 있으므로 심법과 진심을 깨달음으로써 일체만법一切萬法을 깨닫게 된다는 것이다. 임제의현臨濟義玄(?-866)이 말한 '무위진인無位眞人'에의 '진眞' 역시 자심自心과 자성自性을 의미하고 있으며 이는 "곳에 따라 자각적인 자기가 주인이 되어 살아간다면 일체의 모든 곳이 그대로 진실의 세계이다(수처작주隨處作主, 입처개진立處皆眞)."라고 하는 것과 그 의미가 통하는 것이다. 이러한 사상을 당

131 皎然, 『評論』. "固當繹盧於險中, 采奇於象外, 狀飛動之趣, 寫眞奧之思."

시 문인사대부들이 받아들임으로써 그 영향이 시와 그림에서도 드러나고 있는 것이다.

형호는 산수화의 목적을 도진圖眞에 두고 있는데, 이를 이루기 위한 여섯 가지 중요한 사항으로 『육요六要』를 언급하였다.

무릇 그림에는 여섯 가지 요건이 있다. 첫째는 기氣이며, 둘째는 운韻이며, 셋째는 사思이며, 넷째는 경景이며, 다섯째는 필筆이며, 여섯째는 묵墨이다. …기란, 마음이 붓에 따라 움직이되 형상을 취함에 있어서 미혹됨이 없어야 한다. 운은 인위의 흔적을 없애고 모습을 드러내서 취하고 버리는 것이 탈속케 되는 것이다. 사란 삭제하고 제거한 요체이며, 생각을 집중하여 물상의 형을 이루는 것이다. 경이란 그림의 법도를 때에 따라 운용하고 기묘함을 찾아 진을 창조하는 것이다. 필이란 비록 법칙에 의거하지만 운용을 전환하고 변화하여 사용함으로써 본질이나 형상에만 치우치지 않고 나는 듯 움직이는 듯 하는 것이다. 묵이란 수묵의 운염暈染이 높고 낮아 물상이 깊고 얕음을 표현하는 것이며, 문체가 자연스러워 붓으로 그린 것 같지 않아야 한다.[132]

이와 같이 형호는 육요를 통하여 진을 표출하고자 하였다. 그는 기에서 '심수운필'이라고 하여 진·기·심을 서로 연계시키고 있는데, 이는 곧 심의 작용에 따라 운필을 하여야만 기를 표출할 수 있다는 것을 의미하는 것이다. 그렇다면 심의 작용과 운필의 관계는 어떠

132 荊浩, 앞 책. "夫畵有六要, 一曰氣, 二曰韻, 三曰思, 四曰景, 五曰筆, 六曰墨. … 氣者, 心隨筆運, 取象不惑. 韻者, 隱迹立形, 備儀不俗. 思者刪撥大要, 凝想形物. 景者, 制度時因, 搜妙創眞. 筆者雖依法則, 運轉變通, 不質不形, 如飛如動. 墨者高低暈淡, 品物淺深, 文彩自然, 似非因筆."

한 것인가? 그는 회화 작품을 신神·묘妙·기奇·교巧의 네 가지 품계로 나누어 설명하면서 마음을 잊은 상태에서의 필묵운용筆墨運用을 최고 수준인 신으로 표현하고 있다.

> 노인이 말하기를 신·묘·기·교이다. 신이라는 것은 하는 것 없이 운필에 맡겨 상을 이루는 것이다. 묘라는 것은 천지의 이치를 생각하고 만가지 성정에 깊이 들어가 문리를 행동과 습속에 부합하도록 하여 품물을 붓이 흘러가는 대로하는 것이다. 기라는 것은 방탕하여 헤아릴 수 없는 것이니 진경과 어쩌면 괴리되어 그 이가 한 쪽으로 치우친 것이다. 이렇게 되는 것은 필은 있어도 생각이 없는 것이 된다. 교라는 것은 작은 미를 다듬고 꾀를 내어 대경에 억지로 결합하는 것이다. 억지로 문장을 쓰게되면 기상이 멀어지게 된다. 이는 실이 부족하고 화가 넘치게 된다는 것을 말하는 것이다.[133]

형호는 신품의 작품을 창작하기 위해서는 하는 바 없이(망유소위亡有所爲), 운필運筆에 맡겨 형상을 이루어야 한다고 말하고, 작가의 주체적인 자유와 객관적인 이법理法을 동시에 중요시하고 있다. 그러면서 그는 한 걸음 더 나아가 마음은 운필할 수 없으므로 마음(심)과 필, 즉 주관과 객관을 초월하여야만 진이 창출되고 신품의 형상을 이룰 수 있다고 말하고 있다.

형호는 어떤 사람이 고송을 보고 그 기이함에 놀라워 이를 두루 관상(인경기이因驚其異, 편이상지遍而賞之)하였던 것은 한 예술가가

133 위 책. "叟曰, 神妙奇巧. 神者亡有所爲, 任運成象. 妙者思經天地, 萬類性情文理合儀, 品物流筆奇者蕩跡不測, 與眞景或乖異, 致其理偏. 得此者亦爲有筆無思. 有筆無思, 巧者雕綴小媚, 假合大經. 強寫文章, 增邈氣象此謂實不足而華有餘."

소나무를 통해 미적 충동을 얻은 것이며, 이는 그가 붓을 가지고 수만 번을 그리고 나서야 비로소 그 참모습(진)을 얻을 수 있는 것이라고 말하고 있다. 형호는 이와 같이 자연에 대한 부단한 관찰과 체험을 통하여 모름지기 물상지원, 즉 사물의 성정과 사물의 본질을 깨달아 그 진을 작품으로 표현해야 한다고 했던 것이다.

 예술창조는 형이상적인 미적 내용을 재료와 기법, 기교를 통하여 형이하적인 물질 형태의 작품으로 드러내는 것이다. 형호는 자연을 통해 얻은 그의 미적 내용인 사물의 성정인 진을 표출하기 위해서는 필묵의 운용, 즉 기법과 기교에 대한 부단한 노력(종시소학終始所學, 물위진퇴勿爲進退)을 해야 한다고 말하는 것이다. 그렇게 함으로써 기법과 기교의 한계로부터 벗어나 미적 내용을 자유롭게 표현할 수 있게 된다는 것이다. 그는 "열심히 익히고 필묵을 잊을 수 있어야만 진경이 있을 것이다."[134]라고 말하는 것이다. 이는 심수도 잊고 운필도 잃어버린 '물아량망'의 심미상태를 말하는 것인데, 이는 곧 선종의 '청정본심'과 같다고 하겠으며, '망필묵忘筆墨'은 '망심忘心'즉 '무심'의 상태이며 자연그대로가 바로 진경이라고 보는 것이다.

 형호는 당시 선승들이 실천한 선농병작의 생활을 하면서 묘를 찾고 진을 창조(수묘창진搜妙創眞)하고자 하였다. 이처럼 유유자적한 생활을 창작의 효용으로 삼는 태도와 객관 물상의 진을 중시하는 창작실천은 선종의 영향과 무관하다고 할 수 없으며 이는 초기 문인산수화의 특징의 하나인 것이다. 형호는 미적인식에서부터 표현에 이르기까지 수묵산수 창작의 이론을 비교적 완전하게 세웠다고

134 위 책. "顧子勤之, 可忘筆墨, 而有眞景."

하겠다.

6. 수묵산수화의 전개 - 작품분석

만약 당말에서 오대 시기에 활동한 형호의 산수화가 여전히 물상의 진실에 착안하고 있다면 동원(?-962)에서부터 시작하여 관동·거연(약960~985활동)·이성·범관에 이르기까지는 물상의 진으로부터 의상의 묘로 향하는 초보단계를 열었다고 하겠다. 형호와 관동은 태행산과 관중일대의 북방 산수를 그렸으며, 동원과 거연은 강남산수의 개창자이다.

그들은 당대 산수화의 요활遼闊한 시야와 구성은 계승하면서도 청록설색의 장식적인 요소를 제거하고 구체적인 사생에서 출발하여, 회화상의 필법과 묵법을 통하여 만물의 구조·본질·감각 등을 그려내려 하였다. 즉 산수화로 하여금 당대의 '원취기세遠取其勢'에서 '근취기질近取其質'로 바꾸고 이 양자를 종합하여 산수화의 최고 경지를 이루었던 것이다.

앞에서 이미 살펴본 바와 같이 당대의 산수화는 필법의 변화가 없었으며, 다만 선조의 구륵으로 장언원이 말한 '빙시부인(얼음이 녹아 도끼 날처럼 날카로운)'과 같은 표현이었다. 이러한 선조는 다만 사물의 윤곽에 대한 설명에 지나지 않는 것으로, 질감상의 의의는 찾아볼 수 없다. 그러나 오대의 산수화에 이르러서는, 우리는 천변만화한 필묵의 운용을 발견할 수 있다. 동원의 작품으로 전해지

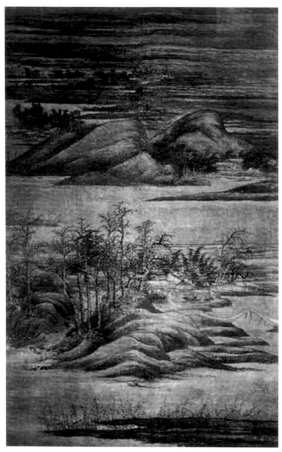

도판 12. 董源, 「寒林重汀圖」, 絹本設彩,
116.5×181.5, 日本兵庫縣 墨川 古文化硏究所

는 『한림중정도寒林重汀圖』(도판12), 『용숙교민도龍宿郊民圖』(도판
13), 『소상도蕭湘圖』(도판14), 거연의 작품으로 전해지는 『추산문
도도秋山問道圖』(도판15) 등에서 짧고 수윤秀潤한 피마준법披麻皴
法으로 토후석은土厚石隱의 강남 산수를 표현하고 있다. 초묵焦墨
으로 찍은 점의 무더기는 마치 총생叢生하는 관목灌木을 방불하여

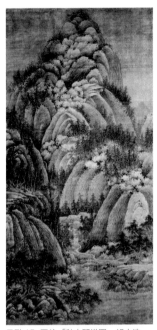

도판 15. 巨然, 「秋山問道圖」, 絹本淡彩, 77.2×156.2, 臺北故宮博物院

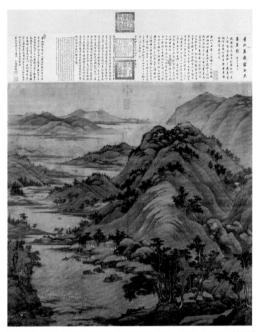

도판 13. 董源, 「龍宿郊民圖」, 絹本設彩, 156×160, 臺北故宮博物院

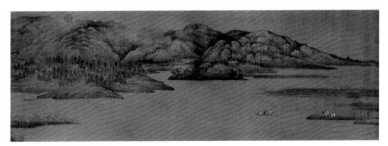

도판 14. 董源, 「蕭湘圖」, 絹本設彩, 北京故宮博物院

창망蒼茫중에 사람의 눈을 놀라게 하고 있다.

　여기서 보여지는 이와 같은 준과 점은 당대 산수화에서는 볼 수 없었던 것이다. 이는 오대의 화가들의 "붓을 들고 그리고 또 그리길

수 만 번하여 그 진실과 같게 된다."[135]와 같은 것으로, 그들은 자연에 대한 부단한 관찰과 체험, 그리고 반복적인 사생을 통하여 그 조직과 구성의 비밀을 찾아냈는데, 그 결과 그들은 토양과 암석 그리고 숲 등의 본질적인 특징을 화면상에서 준皴과 점點이라는 새로운 표현방법으로 드러내게 되었다.

1) 북방 산수화

형호의 창작경험과 실천을 통해 어렵게 이룩된 북방산수화 양식은 삼가산수인 관동·이성·범관에 이르러 그 진면목이 드러난다.[136]
관동은 명으로 동과 동을 쓰고 있으며, 오대 초(10세기)의 화가로 섬서陝西 장안長安 사람이다. 후세에는 형호와 병칭하여 형관荊關으로 불리기도 한다. 그는 처음에는 형호에게 배웠으며 훗날 당대의 유명한 화가들의 화법을 학습하기도 하였다. 만년에는 형호를 능가하였으며, 당시 많은 이들이 그의 작품을 구하기 위해 사방에서 몰려들었다고 한다. 그의 작품으로 추정되는 산수화가 여러 점 남아 있어 그의 양식을 살필 수 있다. 『오대명화보유』에는 관동의 작품에 관하여 다음과 같이 기록하고 있다.

135 위 책. "明日攜筆, 復就寫之, 凡數萬本, 方如其眞."
136 郭若虛는 앞 책 卷1「論三家山水」에서 다음과 같이 말하고 있다. "山水를 그리는데는 오직 營邱의 李成, 長安의 關소, 華原의 范寬이 지혜가 교묘하여 神의 경지에 들었으며, 재주가 뛰어나 뭇 사람들을 넘어섰는데, 세 사람이 鼎立하여 만세의 모범이 되었다. 예전에 王維, 李思訓, 荊浩의 무리와 같이 세상에 전하는 훌륭한 사람들이 있었지만 어찌 이들 3가에 필적할 수 있겠는가(畵山水唯營丘李成, 長安關同, 華原范寬, 智妙入神, 才高出類, 三家鼎峙, 百代標程. 前古雖有傳世可見者, 如王維, 李思訓, 荊浩之論, 豈能方駕)?"

높은 봉우리를 돌출하게 배치하고 밑에서 깊은 계곡을 바라보는 것으로 운필이 아주 뛰어나 일필로 그려 낸 듯 하다. 그 빼어난 모습은 문득 떠오르는 듯, 산과 바위는 푸름을 더하고 산기슭 토석, 평원한 지리, 아득히 사라지는 비탈길, 외나무다리와 산촌이 그윽함을 다하고 있다.[137]

이 내용은 현존하는 그의 작품 『관산행여도關山行旅圖』(도판16)를 그대로 설명하고 있는 듯 하다. 이 작품은 현재 대북臺北 고궁박물원故宮博物院에 소장되어 있는데 화면의 맨 위는 하늘을 이루고 하나의 암석거봉巖石巨峰이 하늘을 받치듯 솟아 있어 기세가 웅장하다. 산중의 기운이 불쑥 솟은 큰 바위, 겹쳐진 작은 봉우리 등에 어려있으며, 골짜기는 계류를 이루고 그 중간에는 작은 다리가 놓여있다. 산밑 물가에는 촌락이 있어 사람이 오가고 닭·개·말·나귀 등이 보이고 있다. 나무는 모두가 가지만 있고

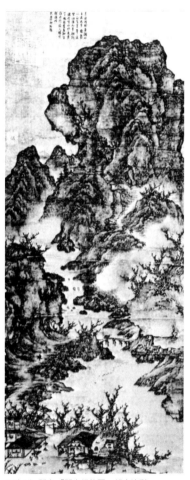

도판 16. 關仝, 「關山行旅圖」, 絹本淡彩, 56.8×144.4, 臺北故宮博物院

137 劉道醇, 앞 책. "坐突巍峰, 下瞰窮谷, 卓而峭拔者, 同能一筆而成. 其疏擢之狀, 突如涌出, 而又峰岩蒼翠, 林麓土石, 加以地理平遠, 磴道邈絶, 橋杓村堡, 杳漠皆備."

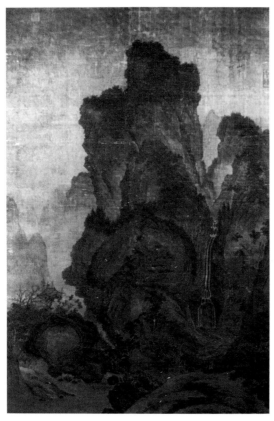

잎이 없어, 미불이 『화사』에서 관동의 나무에 대하여 '유지무간有
枝無幹'이라고 한 말과 서로 부합한다.

『산계대도도山谿待渡圖』(도판17) 역시 주봉을 화면 중앙에 배치하
여 주산이 돌출해 보이며, 아래에 폭포가 나뉘어 쏟아지고 있다. 더
밑에는 행인이 나귀를 타고 나루터에 이르러 이제 막 강을 건너려
는 모습이 보인다. 이 작품 명은 바로 여기서 유래한 것이다. 나루
터에는 배 한 척이 걸쳐있으며 옆으로는 현애가 기울어질 듯한 분

위기이다. 즉 "야도무인주자횡野渡無人舟自橫(나루터에는 행인은 없고 빈 배만 걸쳐있네)"의 시의를 떠올리고 있다. 산수 풍광의 응결 점을 대부분 포구 혹은 다리에 두고 있는데, 산수의 이러한 곳으로의 교회交會는 시정화의詩情畵意의 결합과도 같은 것이다.[138]

『추산만취도秋山晚翠圖』(도판18)는 이백의 『촉도난蜀道難』의 시구를 그대로 그림으로 옮겨놓은 듯하다. 어두운 절벽으로 오르는 가파른 길이 보일 듯 말 듯하고 주봉의 등 너머로 탑의 꼭대기 부분이 보여 주봉 너머 사찰이 있음을 암시하고 있다. 길은 있으나 험난하고 그 길의 끝은 역시 암시적으로 사라진다. 이처럼 관동의 작품은 산수의 의경으로 사람을 끌어들이고 있다. 그가 즐겨 그린 추산 한림·산촌·야도·유인일사 등은 모두가 세속을 초탈한 모습으로 그는 산수를 통해서 은사의 정취와 선적 경계를 표출하고 있는데 이는 그의 스승 형호의

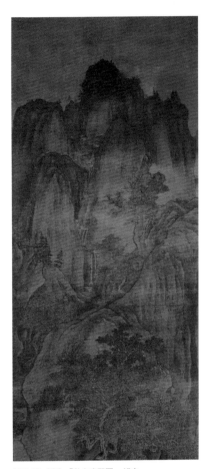

도판 18. 關仝, 「秋山晚翠圖」, 絹本水墨, 57.3×140.5, 臺北故宮博物院

138 李霖燦, 『中國美術史稿』, 臺北, 雄獅圖書公司, 1987, p.80.

영향이라 하겠다.

이성(919-967)의 자는 함희咸熙이고, 그의 가문은 당대 종실宗室
이었으나 당말 전란의 소용돌이를 피해 산동 지방 영구로 피신하
여, 이성은 그곳에서 태어나 생활했으므로 후세에 이영구李營丘라
고 불렸다. 그의 아버지와 할아버지는 뛰어난 학식과 관직생활로
이름을 떨쳤으며 이러한 가문에서 태어난 이성은 어려서부터 경사
를 섭렵하고 시를 좋아하며 거문고와 바둑에도 능하였다. 또한 성
격이 호탕하고 술을 즐겼으며, 산수화를 잘 그려 이름이 널리 알려
졌으나 스스로는 직업화가와 동렬에 위치하기를 꺼렸다. 이에 대하
여 다음과 같은 기록이 있다.

> ······일찍이 권세가 손씨孫氏가 있었는데 이성이 그림을 잘 그린
> 다는 것을 알고 이성을 초빙하고자 편지를 보냈다. 이성은 편지를
> 받고 분노하고 한탄하며 말했다. '자고로 사민四民은 뒤섞이어 거
> 처하지 않는 법이다. 나는 근본적으로 유생이거늘 비록 마음을 놀
> 려 기예에 손을 대었다 하나 그것은 어디까지나 자적하기 위한 것
> 이었을 따름이다. 어찌 사람을 귀족들의 저택에 묶어놓고 물감을
> 갈고 혀로 핥으며 화공이나 사관과 같은 잡배들과 동렬에 세우려
> 하는가?'[139]

이성의 작품에 대하여 곽약허는 『도화견문지圖畵見聞誌』에서 "무
릇 기상이 쓸쓸하고 안개 자욱한 숲이 해맑고 넓으며, 붓 놀림이 뛰

139 『宣和畵譜』卷11. "······ 嘗有顯人孫氏, 知成善畵得名故貽書招之. 成得書且憤且
嘆曰, '自古四民不相雜處, 吾本儒生, 雖游心藝事然適意而已. 奈何使人羈致入戚里賓館研
吮丹粉而與畵史冗人同列乎?'"

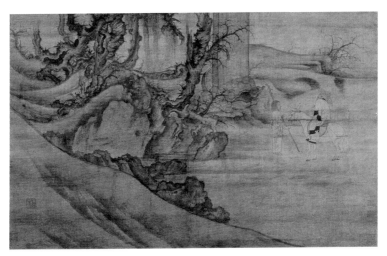

도판 19. 傳 李成,「觀碑圖」, 絹本水墨, 126.3×104.9

어나고 묵법이 정미精微한 것은 영구에 의해 제작된 것이다."[140]라고 말하고 있다. 앞에서 살펴본 형호나 관동의 산수화는 모두가 기봉이 우뚝 솟고 기세가 웅장하며, 특히 관동의 산수화는 필묵이 거칠다. 이는 관섬 일대의 산수를 표현한 것이며, 이성은 이와 다른 산동의 평원산수를 대상으로 하고 있다.

이성의 산수화는 마치 송 개국의 역사를 상징하는 듯 남북의 회화전통을 융합시키고 있다. 강남산수화의 담묵 및 엷은 안개와 북방의 기세 등등한 고산을 결합하여 균형감 있고 여유있는 산수화 양식을 만들었던 것이다.[141]

현존하는 이성의 작품으로는 『관비도觀碑圖』(도판19), 『청만소사도晴巒蕭寺圖』(도판20), 『군봉제운도群峰霽雲圖』(도판21) 등이 있는데 산석의 표현에 있어서 마르고 힘찬 선조로 구름을 형성한 다

140 郭若虛, 앞 책 卷一「論三家山水」. "夫氣象蕭疏, 烟林淸曠, 毫峰穎脫, 墨法精微者, 營丘之製."
141 楊新 외 5인 著, 정형민 譯, 『중국회화사삼천년』, 학고재, 1999, p.99.

도판 20. 李成,「晴巒蕭寺圖」, 絹本設色,
56×111.8, Nelson-Atkins Museum of Art.

도판 21. 李成,「群峰霽雪圖」, 絹本設
色, 31.6×77.3, 臺北故宮博物院

음 가늘면서 뚜렷한 짧은 선조로 준을 처리하고 있으며 착색 역시
맑고 담담하게 처리하고 있다.『관비도』는 두 사람이 나귀를 타고
묘비를 보는 정경을 묘사하고 있는데, 인적이 끊긴지 오래된 비석,
어지럽게 자란 잡목, 황량한 대지 등이 쓸쓸하고 황망함의 극에 달
하게 하고 있다. 그의『청만소사도』는 송초 산수화 가운데 뛰어난
걸작으로 손꼽힌다. 화면의 상반부에 높은 두 산이 중첩되어 있으
며 좌우에 낮고 작은 산들이 주봉을 에워싸고 있는 듯하다. 화면 중
앙에 하나의 누각(소사)이 돌출해 있으며, 그 주변에는 작은 건물과

나무로 둘러 싸여 있다. 화면의 하단에는 산에서 흘러내린 물이 계류를 이루고 이를 가로지르는 다리가 놓여 있으며, 산밑에는 누각과 정자가 있고 사람들이 오가고 있다. 심괄沈括은『몽계필담夢溪筆談』에서 이성은 "산에 정자, 관사, 누각, 탑 등을 그렸는데 모두가 추녀 끝이 치켜 올라가게 그렸다(화산상정관급누탑지류畵山上亭館及樓塔之類, 개앙화비첨皆仰畵飛檐)."라고 했는데, 이 작품에서 이러한 모습을 보여주고 있다. 이처럼 이성의 작품에는 다양한 인물과 사찰·마을·다리·탑·주막·누각 등의 건축물이 아주 세밀하고 정교하게 묘사되어 있는데, 이는 주변의 자연 풍경과 조화를 이루며 화면의 분위기를 더욱 고조시켜 주고 있다.

이성의 작품은 대체적으로 맑고 담아한 분위기를 드러내고 있는데, 미불은『화사』에서 이성을 범관과 비교하여 다음과 같이 말하고 있다.

> 이성은 먹이 담담하여 마치 흐릿한 안개 가운데 있는 듯하고 돌은 구름이 움직이는 듯한데, 꾸밈이 많고 진솔한 뜻이 적다. 범관은 기세가 비록 굳세고 뛰어나기는 하지만 깊고 어두워 마치 밤중의 어두컴컴한 것 같은데, 흙과 돌을 구분하지 않았다.[142]

범관(약967-약1027)의 자는 중립中立이고 화원華原(지금의 섬서성陝西省 요현耀縣사람이다. 그는 당시 유행처럼 세속의 관습에서 벗어난 은사임을 자처하던 허식적인 은사가 아니라, 낙양과 변량汴梁에서 멀리 떨어진 산중에 은거하며 술을 즐기고 도를 논하며

142 米芾,『畵史』. "李成淡墨如夢霧中, 石如雲動, 多巧少. 范寬勢雖雄傑, 然深暗如暮夜晦暝, 土石不分."

생활한 진짜 산인이었다. 그는 성품이 관대하고 후덕하며 기질이 대범하므로 범관이라 불렀다고 하는데, 그렇지 않다는 일설도 있다.[143] 산수 그리기를 좋아하여 처음에는 형호와 이성에게 배웠으나 나중에는 깨달은 바 있어 스스로 말하기를

> 앞사람의 법으로는 물을 가까이 취할 수 없으며, 다른 이를 스승으로 삼는 것보다는 물을 스승으로 삼는 것이 낫고, 물을 스승으로 삼기보다는 자신의 본질을 스승으로 삼는 것이 낫다.[144]

고 하였다. 그는 결국 구습을 버리고 스스로 일가를 이루었다. 그는 종남산鍾南山과 태화산太華山의 험준한 산악 지방에 은거하면서 항상 산의 진면모를 몸소 느끼고, 때로는 깊은 산 속까지 들어가 돌아올 줄 모르고, 산에 심취하여 산의 진실과 진정 그리고 진골을 체득하였다.

 그의 작품 『계산행여도谿山行旅圖』(도판22)는 세계적인 걸작으로 꼽히고 있는 산수화이다. 이 그림을 살펴보면, 세밀하고 첨예한 모필로 직접 점을 찍어 중국 북방의 건조하고 견실한 황토 고원지대 산석벽을 그려내고 있는데, 멀리 떨어져 보면 돌출한 대산의 웅혼함에 압도되고, 서서히 가까이 다가서서 보면, 계속해서 발견되는 폭포, 나그네의 무리, 수총 등에 끌려드는 듯하다. 이 웅혼雄渾하고 창망한 산천에 아물아물하는 생기와 생명감이 감돌고 있다. 또 계속해서 자세히 살펴보면, 암석의 표면, 땅의 질감, 나무의 껍

143 陳傳席,『中國山水畵史』, 江蘇, 江蘇美術出版社, 1988, p.160.
144 『宣和畵譜』卷11. "前人之法. 未嘗不近取諸物. 吾與其師於人者, 未若師諸物也. 吾與其師於物者, 未若師諸心."

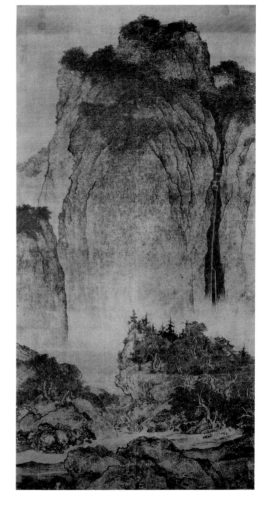

질 등의 미묘한 구성에 감동하지 않을 수 없으며, 사람의 손으로 표현해낸 것 같지 않다. 이 작품은 그가 은거하던 산천을 대상으로 하고 있지만, 자신의 본심을 스승으로 삼아 내면 깊숙한 곳에서 우러나온 또 다른 우주 산천이라 하겠다.

2) 강남 산수화

북방에서 형호와 관동 등이 활약하던 같은 시기에 남당南唐의 수도 김능金陵 주변의 번창했던 지역에서는 동원과 거연을 대표로 하여 북방의 산수화와는 다른 양식의 산수화가 나타났다. 이러한 양식을 후대에 남파산수 혹은 강남화풍이라고 했다. 강남이란 지금의 강소성江蘇省 남경南京인 김능金陵을 중심으로 회하淮河 남쪽 지방을 가리킨다. 남당南唐을 통치한 이씨 왕실은 미술문화에 대한 후원과 장려가 대단했으므로, 그 수준이 높았으며 후에 남당을 정복한 송은 남당 문화를 모범으로 삼아 그보다 앞서고자 하였다.[145]

동원董源은 동원董元이라고도 썼으며, 남당 이후주李後主 시대의 궁정화가로 북원北苑 부사副使를 역임하였다. 그래서 후세에 그를 동북원이라고 부르기도 했다. 그는 거연과 함께 그들이 생활하던 강남의 습윤한 산수 풍경을 그렸는데, 현존하는 『소상도蕭湘圖』(도판14) 등의 몇몇 작품을 통해서 그 면면을 살필 수 있다. 동원의 작품은 마치 강남의 어느 한 부분을 옮겨 놓은 듯 많은 물길이 양자강과 동정호洞庭湖 근처로 흘러들어 토지가 비옥하고 안개 그윽한 수향水鄕 택도澤圖의 모습 그대로이다. 『소상도』란 명칭은 동기창의 "동정장악지洞庭張樂地, 소상제자유蕭湘帝子遊(동정호에는 그물이 쳐있고, 소상蕭湘에는 제왕帝王이 노니네)."의 시구에서 붙여진 것이다.[146] 화면상에 강과 산이 어우러져 있고, 물가 모래 둔덕에는 갈대가 하늘거리며, 어부가 쳐놓은 고기잡이 그물, 악기를 연주하며 손님을 맞이하는 모습 등은 수향水鄕의 정취를 물씬 드러내 주고

145 楊新 외 5인, 앞 책, p.93.
146 李霖燦, 앞 책, p.81.

있다.

『용숙교민도龍宿驕民圖』(도판13)의 용숙교민은 천자天子 아래에서 행복한 백성을 의미하는 것으로, 이 그림은 금릉에 임해 있는 강과 산을 그린 것이다. 화면상의 산세는 평평하며 완만하지만, 『소상도』보다는 고준하다. 모든 산이 둥글둥글하고, 산봉우리는 밋밋하게 표현되었으며 화면의 좌측에 주산을 배치하고 그 전후좌측도 높이가 다른 작은 산들이 물을 가로지르고 있다. 수면은 멀리 가물거리며, 강과 산이 서로 어우러진 이 풍경은 바로 금릉의 진경이다. 산세의 표현은 길고 짧은 선조의 반복으로 드러나는 피마준을 사용했으며 산정의 나무는 묵점의 모임으로 이루어 냈다. 산석에는 비록 윤곽선이 있으나 용묵이 가볍고 용필이 유연하여 눈에 거슬리지 않는다. 이 작품은 필묵을 골격으로 청록착색을 하였는데 "착색산수에 명성이 있었으며, 경물이 풍성하고 화려함이 완연히 이사훈의 풍격이었다."[147]라는 말을 뒤받침 해주고있다.

당시에 이미 착색산수화는 그 세력을 잃어가고 있었으며 그래서 이사훈 양식을 따르는 화가도 드물었다. 동원의 착색산수화가 "필법이 웅위하고 산이 높고 가파른 기세, 중첩된 절벽"[148]으로 이루어졌으므로, 거기에 착색 산수화의 명성이 남아 있다고 보았던 것이다. 이처럼 그의 작품에서 착색의 흔적이 보이지만 그는 수묵을 통해서 그의 역량을 발휘하였다. 『하산도夏山圖』(도판23)는 자유롭게 찍은 습윤한 묵점과 넓고 부드러운 듯한 선염이 길고 짧은 선조로 형성된 피마준披麻皴과 어우러져, 고요하고 한가로운 강촌의 정경을 드러내고 있다. 이 그림은 앞의 작품들과 표현방법에 있어서

147 『宣和畵譜』卷11. "然畵家止以著色山水譽之, 謂景物富麗, 宛然李思訓風格."
148 위 책. "下筆雄偉, 有嶄絶崢嶸之勢, 重巒絶壁."

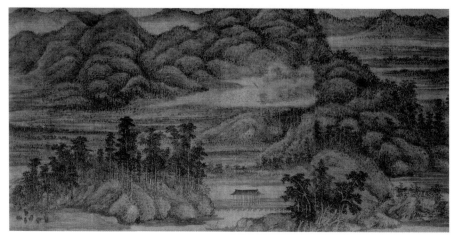

도판 23. 董源,「夏山圖」, 絹本水墨淡彩, 311.7×49.2, 上海博物館

큰 차이는 없지만 건필乾筆과 파필破筆의 흔적으로 비교적 거칠고 활달해 보인다. 『한림중정도寒林重汀圖』(도판12)는 횡권橫卷(두루마리)의 그림에서 흔히 보던 풍경을 종축縱軸의 화면으로 배치, 웅장하고 요활한 분위기를 자아내고 있다. 작품의 기법은 힘차고 대담하며 대범하면서도 간략한 재현방식은 인상파적인 포착에 가깝다.[149] 동원의 작품에 대하여 미불은 『화사』에서

평담천진平淡天眞이 두드러지며 ⋯높은 산과 낮은 산이 들쑥날쑥하고 안개가 드리워졌다 없어졌다 한다. 장식적인 기교가 없어 하늘에서 얻은 취향이다. 남색嵐色은 더욱 창연하고 나무 줄기와 가지는 힘차고 빼어나 살아 있는 듯 하다. 시내와 다리, 고기 잡는 포구, 모래톱이 들쑥들쑥, 일편의 강남이다.[150]

149 楊新 외 5인, 앞 책, p.95.
150 米芾, 『畵史』. "董源平淡天眞多, ⋯ 峰巒出沒. 雲霧顯晦. 不裝巧趣. 皆得天趣. 嵐色郁蒼. 枝幹勁挺. 咸有生意. 溪橋漁浦. 洲渚掩映, 一片江南也."

라고 하였다. 동원은 필묵의 운용에 있어서 대피마준大披麻皴과 점자준點子皴을 쓰고 있는데, 소밀농담疏密農談의 점으로 구성된 화면은 가까이 보면 단순히 하나의 점이지만 멀리 바라보면 물상으로 드러난다. 이는 강남의 기후가 습윤하며 풍광이 선명하게 드러나 보이지 않고, 가물가물 언듯언듯한 감각의 소치이며, 북방의 건조한 공기에서 물상을 선명하게 드러낸 부착斧鑿과 아주 다르다.[151]

　이와 같은 남북의 차이는 거연의 작품에서 더욱 두드러지게 나타나고 있다. 거연 역시 남당의 대화가로 그는 개원사의 승려 신분이었으며, 남당 멸망 후 북송의 변량으로 이주하여 생활하였다. 거연과 동원은 다같이 오대에서 북송으로 연결시켜 주는 교량적인 인물이다.

　거연은 동원에게 배웠으므로 기본적으로 준법과 태점이 서로 비슷하지만 동원이 평원의 경치를 즐겨 그렸다면 거연은 고산 준령의 산들이 중첩되어 있는 경치를 주로 그렸다. 거연의 작품에 대하여 곽약허는 『도화견문지』에서 "필묵에 생동감이 있으며 연남烟嵐의 기상이 뛰어나고 산천이 높고 광활한 경치를 잘 그렸다"[152]라고 했으며 미불은 『화사』에서 "남기嵐氣가 맑고 윤택하며, 경물의 포치가 아주 천진하다.", "거연은 젊은 시절에는 반두礬頭를 많이 그렸으며, 노년에는 평담을 좋아했다.", "거연의 작품은 아주 맑고 윤택하며, 상쾌한 분위기를 자아내고 반두礬頭가 많다."[153]라고 말하였다. 현존하는 그의 작품을 통해서 보면 이러한 내용들을 확실히 이

151 李霖燦, 앞 책, p.82.
152 郭若虛, 앞 책 卷4. "筆墨秀潤, 善爲烟嵐氣象. 山川高曠之景."
153 米芾, 앞 책. "嵐氣淸潤, 布景得天眞多. 巨然少年時多作礬頭老年平淡趣高. 巨然明潤郁葱, 最有爽氣, 礬頭太多."

해할 수 있다.

 거연의 작품은 비교적 많이 전해지고 있는데 그 중에서 대북 고궁박물원에 소장되어 있는 『추산문도도秋山問道圖』(도판15)를 대표작으로 보고 있다. 이 그림의 명명에는 두 가지 관련이 있는데, 여기서의 도는 도리를 의미하는 것으로, 화면 중앙의 초옥에는 두 사람이 다리를 포개고 앉아 도론道論을 하고 있다. 화면의 중앙에 꼬불꼬불한 길이 보이는 것은 거연의 작품에서 나타나는 특징중의 하나이다. 여기서 주의 깊게 살펴 볼 것은 산정의 반두와 피마준법이다. 반두는 산 정상에 있는 계란 모양의 돌무더기를 말하며, 피마준법이란 대마의 선조처럼 교차되면서 엮어낸 산맥의 조직을 말한다. 이러한 준법의 특징은 이 그림에서 더욱 현저하게 드러나고 있는데, 이는 남방의 준법을 대표하는 것으로 북방의 강건한 부벽준斧劈皴과는 아주 대립적이다. 이 외에도 『만학송풍도萬壑松風圖』(도판24), 『층암총수도層巖叢樹圖』(도판25) 그리고 『계산난약도溪山蘭若圖』(도판26) 등이 있는데 화면의 구성과 표현 방법에 있어서 『추산문도도』(도판15)와 많은 유사성을 가지고 있다.

 거연의 작품은 동원보다 성숙한 면을 발견할 수 있는데 어느 면에서는 동원을 초월하고 있다고도 볼 수 있다. 또한 거연은 승려의 신분이었으므로 당연히 불교적 심미관을 가지고 작품을 제작했다고 볼 수 있는데 그러므로 그와 관련된 그림들은 어느 정도 불교의 존재관을 반영하고 있다.

 불교의 정신적 우주관 속에서 현상계는 고정된 형태나 실체 또는 영원성이 없으며, 존재하는 모든 것은 끊임없는 변화과정 속에 있다. 동원은 불교와 관련이 없는 것으로 알려지기는 했지만 그의 화

풍은 확실히 이러한 사상과 부합된다.[154] 그리고 거연의 작품에서는 이러한 영향이 확실히 드러나고 있다. 송대 심괄은 『몽계필담』에서 다음과 같이 말하고 있다.

> 남당 중주시절 북원 부사 동원은 그림을 잘 그렸다. 특히 가을의 색이 짙은 원경을 잘했는데, 모두가 강남의 진산으로 기이하고 가파른 필법은 아니다. 그 후 건업의 승려 거연이 동원의 법을 이어받아 묘리를 다 계승했다. 대체적으로 동원과 거연의 그림은 대개가 멀리 본 것으로 그 용필이 초초하고 가까이서 보면 무슨 물상인지 구별할 수 없으나 멀리서 보면 물상이 찬연하다. 그윽한 감정과 깊은 사색을 끌어냄으로 이경을 보는 것과 같다.[155]

이로 미루어 보면 동원과 거연의 거친 필묵구사는 주관 감정의 표현과 관련이 있다고 볼 수 있으며 이는 산수화가 물상物象의 묘사에서 의상意象의 표현으로 바뀌어 가는 과도기적 모습이라 하겠다. 거연의 작품 『층암총수도』와 『계산난약도』는 비교적 의상의 표현에 충실하고 있는데, 화면에서의 형상은 고정된 형태나 경계선도 없으며 감각적으로 포착할 수 있는 실체도 불확실하다. 담묵의 처리와 유연한 필선은 내심의 정취를 표출하고 있으며 걷는 이 없는 아련한 산길과 인적 없이 비어 있는 집들은 고요하고 그윽함을 더해주고 있어 보는 이로 하여금 선경으로 이끄는 듯 하다.

그들이 추구한 수묵선담水墨渲淡의 기법은 물상의 형태를 완전히

154 楊新 외 5인, 앞 책, p.95.
155 沈括, 『夢溪筆談』, "江南中主時, 有北苑使張彦遠善畵, 尤工秋嵐遠景, 多寫江南眞山, 不爲奇峭之筆. 其後建業僧巨然, 祖述源法皆臻妙理. 大体源及巨然畵 筆, 皆宜遠觀, 其用筆甚草草, 近視之幾不物象, 遠視則景物燦然, 幽情遠思, 如睹異境."

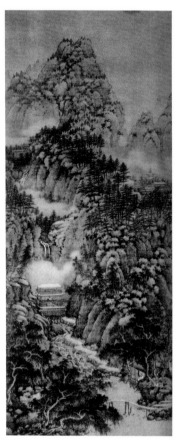
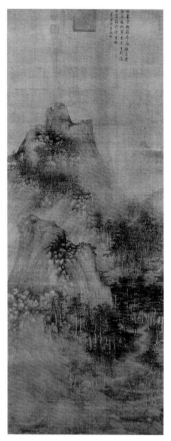

도판 24.
巨然,「萬壑松風圖」, 絹本水墨,
北京故宮博物院

도판 25.
巨然,「層巖叢樹圖」, 絹本水墨,
55.4×144.1, 臺北故宮博物院

도판 26.
巨然,「溪山蘭若圖」, 絹本水墨,
57.5×185.4, 클리블랜드미술관

바꾸어 나타낸 것이 아니라 약간은 감추고 약간은 드러나게 함으로
써 사색과 여유를 갖게 한다. 즉 수묵은 사람의 감정을 드러나게 할
뿐 만 아니라 감정을 모호하고 애매하게 만드는 특징을 가지고 있
다고 하겠다. 이렇게 출현한 수묵산수화는 이사훈 일파의 착색산수

화와는 아주 다른 심미정취를 가지고 있으며, 이는 중국의 회화를 실에서 허로, 번에서 간으로, 물상에서 의상으로 바뀌는 계기가 되었다고 하겠다.

IV. 선종의 흥성과 문인화론의 출현

1. 송대 선종의 변화와 문인과의 교융

선종과 문인사대부들의 제휴는 선종의 세력과 명성을 크게 제고시켰으며 이와 아울러 선종은 점차 중국화 되어갔다. 당과 오대의 선승 가운데는 사대부 출신이 적지 않았으며 그들의 가담으로 선종은 중국문화의 소양이 제고되고 선종의 사상과 방법도 중국적인 요소가 깊이 스며들었다.

그러나 당대의 사대부 중 대부분은 선종에 대하여 정확한 이해나 깊이 있는 공부를 하지 않았으며 그들이 배우고 존숭尊崇한 것도 선종이라는 한 종파만이 아니라 다만 불교에 대한 막연한 외경심畏敬心으로 선종의 문하에 몰려든 것이었다.[156] 이러한 현상에 대하여 유종원柳宗元(773-819)은 다음과 같이 말하였다.

> 지금 선을 담론하는 사람들은 폐단으로 흐르고 잘못된 것들을 서로 번갈아 가며 배우며 망령되이 헛된 말만 취하고 빠트리고 편한 대로하며 진실을 어그러트려 스스로도 이에 빠지고 남까지 빠지게 한다.[157]

156 葛兆光, 『禪宗與中國文化』, 上海, 上海人民出版社, 1988, p33.
157 柳宗元, 『柳宗元集』 卷25 「送沈上人南遊序」. "今人言禪者, 有流蕩傑誤. 迭相師用, 忘取空語, 而脫略方便, 顚倒眞實, 而陷乎己, 而又陷乎人."

이와 같은 당과 오대 시기에 나타난 선종과 사대부의 상호교류 및 영향관계는 송대에 이르러서는 완전한 밀착 관계가 되었다. 당시의 선종은 이미 그들의 취향에 맞도록 많이 변화되어 있었기 때문에 그들은 쉽게 선종의 분위기에 젖어 들 수 있었다. 사대부들은 현실의 세속적인 생활을 영위하면서도 선승과의 빈번한 내왕은 물론 그들의 의식 역시 상당부분 선승화禪僧化되었으며 이와 아울러 선승들도 문인사대부들과의 교류가 빈번해지면서 점차 사대부화士大夫化하는 경향이 뚜렷해졌다.

따라서 문인화의 이론적 견해를 제시한 소식·황정견·문동의 예술사상을 연구함에 있어 그들이 받아들이고 당시 성행한 선종사상을 주시하지 않을 수 없다. 일찍이 소식은 여러 사상을 섭렵한 끝에 최종적으로 불교를 통하여 원융무애圓融無得의 경지를 깨달았다고 술회하였고,[158] 황정견 역시 평생 동안 많은 선승들과 교류하면서 선사상에 심취했던 인물이다.[159] 또한 문동은 소식의 친척이자 지기이며 선사상과 인연이 깊은 사람이었다. 이들의 구체적인 사상궤적은 뒤에서 개별적으로 다루었다.

1) 선종의 변화

당대 선종의 뛰어난 사상과 유풍은 송대에 이르러 더욱 문화적인 체계화와 조직화가 되면서 송대 사대부들의 교양을 풍부하게 하였으며 많은 사대부들에게 참선할 수 있는 기회를 제공하였다. 즉 송

158 蘇轍, 『欒城集』「子瞻行狀」참조.
159 黃庭堅, 『豫章黃先生文集』卷19「與徐師川書」참조.

대 선종의 특징은 문인사대부와의 관계가 밀착되면서 사대부의 선승화(거사화)와 선승의 사대부화에서 찾을 수 있다. 이처럼 사대부들의 선종거사禪宗居士로의 변화는 인도적인 출가불교의 형태를 해소시킨 것으로 중국에서는 송초부터 시작되었다고 할 수 있다.

당말 오대에 형성된 선종 오가五家 가운데 위앙종潙仰宗은 비교적 일찍 쇠퇴하였고 법안종法眼宗도 영명연수永明延壽(904-975)의 활약 이후 세력이 미미해졌다. 송대의 선종은 임제·운문·조동의 3종이 있는데 송 태조太祖에서 철종哲宗에 이르는 시기(960-1100)에는 임제종과 운문종이 선종의 발전을 주도하였다. 임제종은 흥화존장興華存獎(?-924)에서 수산성념首山省念(926-993)에 이르면서 그 세력이 약해지다가 수산성념 제자 분양선소汾陽善昭(947-1024)에 와서 형세가 바뀌었다. 그는 송고頌古를 제창하면서 부고주의復古主義 형식으로 선을 문자현담文字玄談으로 해석하였다. 옛 선사들의 언어를 해석하면서 선경을 깃들이고 선을 사대부들에게 확산시키면서 새로운 길을 열었다. 임제종은 이로써 크게 흥성하였으며 아울러 전체 선종도 발전하게 된 것이다.

선소善昭는 유랑하는 듯이 당시의 선사를 배방拜訪하다가[160] 수산성념의 아래서 크게 깨닫고, 다시 남북으로 선사들을 찾아다니며 도를 묻기를 전후로 30여 년에 달했다고 한다. 양억楊億이 "여러 선재善財를 두루 방문·참배하여 배웠다."[161]고 말했듯이 그의 선법은 두루 돌아다니며 배우는 가운데 형성된 것이며 아울러 이 가운데에서 그의 이름도 퍼져갔다. 그는 여러 곳을 편참하기를 중시하였으며 제자들에게도 실천행각하기를 강조했다. 그래서 명가의 선

160 『禪林僧寶傳』. "歷諸方, 見老宿者七十有一人, 皆妙得其家風."
161 楊億, 「汾陽無德禪師語錄序」. "效遍參于善財"

설을 배우도록 한 것이다.

> 분주무덕선사汾州無德禪師는 문도들에게 설법할 때 동산선사東山禪師의 편정오위偏正五位와 임제선사의 삼현삼요三玄三要를 자주 이야기했으며, 『황지가黃智歌』를 지어 15가의 종풍을 밝혔다. 이는 참방參訪을 게을리 하고 적은 경지를 얻은 것만으로도 만족해하는 후학들을 보고서 많은 참방을 권유한 경책이 아니겠는가?[162]

선소가 행각하며 널리 배우기를 제창한 것은 명확한 목적이 있었다. 그것은 기봉機鋒으로써 응대應對하는 능력을 단련하여 선종의 정법正法을 내호內護하기 위한 것이며, 국왕대신들에게 확산시키는 것으로 외호外護하기 위함이었다.

> 나는 석가세존께서 다자탑 아래에서 자리의 반을 내어주시고 마하 가섭에게 말씀하시기를 '나는 정법안장正法眼藏과 열반에 이르는 미묘한 통찰력을 가지고 있다. 이 열반은 무형의 모습을 지닌 신비로운 형상을 여는 법문이며 문자로써 말할 수도 없으며 모든 경전 밖의 방법으로 전달되는 것이다. 이제 나의 이 비전祕傳을 마하 가섭에게 부촉하느니 그대는 마땅히 유포시켜 단절되지 않게 하라'고 하신 이유를 크게 깨달았다. 이와 같이 전전하여 서천의 28조사와 당의 6조가 있으며 제방의 노화상들께서는 각각 기봉을 펼쳐서 내호로 삼으셨고, 국왕과 대신들 및 유력한 시주들에게 부촉

162 慧洪, 『林間錄』卷下. "汾州無德禪師, 示徒多談全山五位, 臨濟三玄, 至作黃智歌, 明十五家宗風, 豈非視後進惰于參尋, 得少爲警之以遍參耶?"

하여 외호로 삼으셨다.[163]

『벽암집碧巖集』『삼교노인서三敎老人序』에는 조사의 가르침을 적
은 책을 공안公案이라 하고 이는 당에서 제창되고 송에서 성행하였
다고 말하고 있는데,[164] 당에서 시작되었다는 것은 황벽희운을 지
적하는 것이며, 송에서 성행하였다고 할 때 그 시작은 바로 선소이
었던 것이다. 이로부터 선사들은 문자언어로써 선을 드러내고 문도
들은 문자언어文字言語를 깨달음의 지름길로 여기게 된 것이다. 즉
고인의 어록語錄 속의 공안을 참구參究하는 것은 선의 진체를 깨닫
는 것과 같은 것으로 되어 이를 또 '참현參玄'이라고도 하였다. 그
러나 당연히 선소는 선종을 의학義學과 구별하였던 것이다.

　　무릇 참현參玄하는 사람은 의학義學과 달리 하나의 자성의 문을
　　단박 열고 만가지 근기根機의 길을 곧바로 벗어나야 한다. 마음이
　　밝은 즉 언어를 펼쳐 보이고, 지혜가 도달하면 언어를 반드시 기회
　　를 보아 던져야 한다. 만법을 한 마디에 끼치고 뭇 흐름들을 서해에
　　서 절단한다.[165]

선이 의학보다 나은 이유는 단박 깨치고 곧바로 벗어나는 데에 있
다. 일언지하에 만법을 요득하는 것이니 번뇌한 주소 같은 것은 필

163 楚圓,『汾陽無德禪師語錄』卷下. "我大覺世尊于多子塔前分半座, 告摩訶迦葉云, '
吾有淸淨法眼, 涅槃妙心, 實相無相, 微妙正法, 將付囑汝, 汝當流布, 勿令斷絶.' 如是展
展, 西天二十八祖, 唐來六祖, 諸方老和尙, 各展鋒機, 以爲內護, 及付囑國王·大臣·有方檀
信, 以爲外護."
164 善昭,『碧巖集』「三敎老人序」. "祖敎之書謂之公案者, 唱于唐而盛于宋."
165 위 책「三敎老人序」. "夫參玄之士, 與義學不同, 頓開一性之門, 直出萬機之路, 心明
則言垂展示, 智達則語必投機, 了萬法於一言, 截衆流於四海."

요가 없다. 그러나 선소의 이러한 주장은 중국 선종의 또 다른 변화를 대표한다. 즉 선경의 직각적인 체험을 추구하는 것에서 어록의 공안을 추구하는 것으로 바뀌면서, 언어의 운용과 이해가 승려들이 수행해야 할 첫 번째로 중요한 일로 된 것이다. 그래서 선소는 임제의현의 삼현삼요를 중시하여 이를 선어현언을 운용하는 모범으로 삼았던 것이다.

그런데 참현에서의 현은 삼현을 다 포괄하는 것이지만 특히 그 가운데서도 구중현이 강조되고 있다. 이는 현묘함을 지니고 있는 어록의 공안, 즉 그 공안의 현묘함을 뜻하는 것이다. 그는 『어록』에서 "언어의 현묘함이란 언어가 뜻의 묘함을 전달할 수 없다는 것이다(언지현야, 언부가급지지묘야)."라고 했는데, 언지현은 어휘의 표피에 머무르지 않아야 한다는 것을 강조하면서 선의 묘함에 이르게 하는 전체이며 동시에 언어의 현화 및 선을 언어에 깃들이게 하는 단서가 된다. 그래서 나아가 공안 속에서 옛 선사들의 뜻을 따로 구하게 되고, 그 중개가 되는 언어는 다만 깨달음을 보이고 전하는 부호로서의 가치를 지니게 되는 것이다.

그래서 선소는 『공안대별백칙公案代別百則』과 『시문백칙詩問百則』을 지어 공안들을 널리 강조하고 자신의 견해를 펼치면서 송초에 송고의 기풍을 조성하게 된다. "고인의 공안에 미진한 것이 있어 대신하길 청請하고, 언어에 격格이 맞지 않는 것이 있어 따로 말하고 청하기에 이름을 대별代別이라 하였다."[166] 고 한 것이 『공안대별백칙』을 지은 이유이다. 선사의 물음에 대답이 없거나 적합한 대답이 아닐 때 대신해서 대답하는 것이 『대어代語』이며, 물음에 대

166 위 책, "古人公案未盡善者, 請以代之. 誤不格者, 請以別之, 故目之爲代別."

한 답어答語가 있으나 작자가 또 다른 의미의 말을 덧붙이는 것을 『별어別語』라고 하는데, 서로 그리 큰 차이가 있는 것은 아니고 양자 공히 고인이나 타인의 선어에 대한 수정성修正性 해석이라고 말할 수 있을 것이다.

공안대별公案代別이나 힐문대답詰問對答이나 모두 선소가 현묘玄妙한 어구語句를 추구하며 공안에 대해 표준이 될만한 답어를 제공하려는 노력을 반영하고있다. 그러나 그 의미가 다 뛰어난 것도 아니며 동어반복도 있다. 이러한 풍조는 선사들에게 무리들과는 다른 자신의 신기한 어구를 사용함으로써 자신의 심지와 혜안慧眼을 현시顯示하게 하여 동일한 물음에 대해 수많은 답어들이 생기게 되었다. 그리고 다른 선사들의 비판을 받게 되었고, 사대부들도 이런 경향에 대해 불만을 토로하였다.[167]

선소는 또 처음으로 송고를 제창하며 『송고백칙』을 지었다. 송고는 공안에 대해 찬미성讚美性 해석을 더하는 어록語錄 형태의 운문韻文이다. 이는 공안을 연구하는 방법일 뿐 아니라 선을 배우고 가르치며 '명심견성明心見性'을 표현하는 수단이기도 했다. 북송 이후의 선사禪史에 있어서 그 송고의 영향은 대별이나 염고 등 다른 어떤 문체보다도 훨씬 컸다. 그리고 사대부들의 특별한 환대를 받았기 때문에 더 강한 생명력과 호소력을 가지게 되었던 것도 간과할 수 없는 일이다. 그는 그 후에 쓴 『도송』에서 공안을 선택한 원칙과 작용 및 목적을 밝히고 있다.

167 岳珂,『桯史』「解禪偈」. "지금 禪을 말하는 사람들은 隱語를 말하기를 좋아하여 서로 미혹하게 하고 크게 말함으로써 서로를 이기려고 한다. 하여 배우는 사람들로 하여금 갈팡질팡하게 하여 더욱 더 迷妄에 빠지게 하고 있다(今之言禪者, 好爲隱語以相迷, 大言以相勝, 使學者伥伥然益入於迷妄)."

선현들의 백가지 공안

천하에 기록되어 전해오고 있다

알기 힘든 것과 깨닫기 쉬운 것

분양선소가 밝게 송교하였노라

헛된 꽃은 헛된 열매 맺고

후도 아니고 또한 선先도 아니며

여러 개사에게 널리 알리나니

함께 제일현을 밝히세[168]

공안 중의 선지식들의 언행과 기연은 이해하기 어려운 것도 있고 쉬운 것도 있으나 송고의 문자는 그 내용을 명백하게 하였으니 배우는 사람들도 모두 이 송고를 통해 선의 제일의를 함께 밝히자는 것이다. 선이 이미 문자로써 배우는 사람에게 보고普告하고, 배우는 사람은 문자를 통해서 제일현을 밝히는 것으로 되었음을 명확하게 선언하고 있는 셈이다. [169]

선소의 제자는 저명한 석상초원石霜楚圓(986-1039)으로 산서에서 선소를 참방하고 하남일대를 유력하였으며 양억楊億·이준욱李遵勗 등과 교유하였다. 만년에 담주潭州(호남성湖南省 장사長沙)에서 가르침을 폈으므로 임제종의 활동무대는 남으로 옮겨지기 시작했다. 그의 제자 가운데 황룡혜남黃龍慧南과 양기방회楊岐方會가

168 善昭,『頌古百則』「都頌」. "先賢一百則, 天下錄來傳, 難知與易會, 汾陽頌皎然. 空花結空果, 非後歷非先, 普告諸開土, 同明第一玄."
169 善昭의 頌古와 같은 시기에 「拈古」가 유행하였는데, 이것도 역시 문자로 禪을 해석한 것이다. 圓悟克勤이 『碧巖錄』을 쓸 때 이 둘을 깊이 있게 구별하였다. "頌古란 다만 繞路說禪이요, 拈古는 대개 항목에 의거하여 공안을 짠것이다(大凡頌古, 只是繞路說禪, 拈古大綱, 據款結安而已)"라고 구분하였다.

143

가장 유명하였는데 각각 문호를 열어 황룡파와 양기파를 형성 당말 오대의 선종 5가에 이어 7종으로 성립되었다.

황룡파는 소식(1036-1101)과 황정견(1045-1105), 왕안석(1021-1086), 장상영(1034-1121) 등의 활약이 유명하며 조금 후대의 양기파에서도 많은 사대부들이 활동하였다. 혜남(1002-1069)은 강서 출신으로, 항상 강서 남창의 황룡산에서 거주하였고 황룡파의 시조가 되었다. 그의 선요禪要를 사람들은 '황룡삼관黃龍三關'이라 부른다. 그는 승려에게 항상 출가한 까닭과 고향과 내력을 묻고 난 후 "사람마다 태어난 인연처가 있는데 무엇이 그대의 태어난 인연처인가(인인진유개생연처人人盡有個生緣處, 개시상좌생연처哪個是上座生緣處)?", "내 손은 어째서 부처님 손과 같은가(아수하사불수我手何似佛手)?", "내 다리는 어째서 나귀다리와 같은가(아각하사려각我脚何似驢脚)?" 등을 물었다. 많은 사람들이 대답하였지만, 선사는 그저 눈을 감고 선정에 든 듯 하였을 뿐 한번도 맞다 틀렸다 하지 않았다. 만년에 혜남은 여기에 대해 다음과 같이 게송을 읊었다.

> 태어난 인연처에 길 있는 줄, 사람이면 다 알지만
> 해파리가 언제 한번 새우를 떠난 적이 있던가
> 동녘에 뜨는 해를 볼 수만 있다면
> 뉘라서 더 이상 조주의 차를 마시리
>
> 나의 다리와 나귀 다리가 가지런히 걸어가니
> 걸음마다 모두가 무생에 계합하네

구름 걷히고 태양이 나타나기만 하면
이 도는 바야흐로 종횡무진 하리라

나의 손과 부처님 손을 함께 드나니
선승들이여 곧바로 알아차리면
무기를 쓰지 않는 곳에서
자연히 부처와 조사를 뛰어넘으리[170]

 황룡삼관黃龍三關의 특징은 구체적인 형상을 사용하여 추상적인
이치를 그 속에 깃들에게 하고, 평범한 사리事理를 우회迂廻하고
함축含蓄시켜서 말함으로써 불교의 교의敎義를 생동감 있고 참신
하게 만들었다는데서 찾을 수 있다. 옛 공안을 인용하는 것이 아니
라 이제는 자신이 새로운 공안을 창출하였던 것이다.

2) 공안과 문자선文字禪

 공안의 창출은 당대 조사선의 불교를 집대성하면서 나타난 현상이
다. 그것의 발단을 이루는 것은 법안종의 천태덕소天台德韶(891-
972)와 그의 제자 영명연수永明延壽 및 승천직원承天直源에서 비
롯되고 있다. 천태덕소는 법안의 선을 이어받은 후, 오월吳越의 충
의왕忠懿王 전숙錢俶(929-988)의 귀의에 의해서 주로 천태산天台

170 "生緣有路人皆委, 水母何曾離得蝦, 但得日頭東畔出, 誰能更喫趙州茶, 我脚驢脚幷
行, 步步皆契無生, 直待雲開日現, 此道方得縱橫. 我手佛手齊擧, 禪流直下薦取, 不動干戈
都處, 自然超佛越祖."

山을 중심으로 교화를 펼쳤으며, 당말 오대의 전화戰火에서 잃어버린 책들을 고려와 일본에서 구하여 천태교학天台敎學의 재흥에 노력하였다.[171] 또한 영명연수는 『종경록宗鏡錄』 100권을 편찬하여 중국의 선종사상을 집대성하였으며 선과 염불의 겸수를 권장하는 그의 『만선동귀집萬善同歸集』은 송 이후 염불선念佛禪의 기초를 확립하는데 커다란 기여를 하였다. 영명연수는 또 『전등록傳燈錄』 30권을 편찬하여 선불교의 역사와 사자상승師資相承의 기연機緣을 집대성하였는데 이는 당 중기 『보림전寶林傳』 10권과 『조당집祖堂集』 20권의 뒤를 계승하여 중국 선종의 역사와 교의를 통합한 것으로 송 이후에의 공안선公案禪의 발전을 결정한 것이라고 말해도 좋을 것이다.[172]

이 『전등록』은 북송 진종眞宗의 경덕원년景德元年(1004)에 재상인 양억楊億(973-1020)에 의해 송의 제실帝室에 헌상獻上되었는데 당시의 연호를 책이름으로 사용하는 영광을 얻게 되었고, 곧 이어 칙勅으로 대장경의 일부로서 출판되어 널리 사대부들의 애독서가 될 수 있었다. 중국 선종의 역사는 『전등록』의 출현에 의해 한 획을 그었다고 할 수 있는 것이다. 『전등록』이 이렇게도 시대의 각광을 받으면서 등장한 것은 이 책이 당대 선종의 역사와 그 유래를 서술하면서 붇다 이래 인도의 전등을 기술하고 불교와 선종과의 관계를 내면화하였기 때문이다.[173]

당시까지의 선불교가 창조의 시기였다고 한다면 『전등록』의 출현은 발전의 시기로 볼 수 있고 결국 선종의 고전을 갖게되는 상황이

171 柳田聖山 著, 안영길·추만호 譯, 『禪의 思想과 歷史』, 민족사, 1989, p.248.
172 위 책, p.248.
173 鄭性本, 『선의 역사와 사상』, 불교시대사, 2000, p.439.

되었다고 하겠다. 이러한 사실은 송대의 『전등록』을 이어 속편續編의 편집이 계속 출현했던 것으로도 알 수 있다. 소위 오등의 전등사서傳燈史書가 그것인데, 남송 말에는 이 가운데서 오종五種의 전등사서를 모아 새롭게 편집하여 『오등회원五燈會元』 20권으로 종합하였던 것이다.[174] 『전등록』의 출현은 공안선 및 송고문학의 형성과 발전에 결정적인 작용을 하고 있으며 다음과 같은 몇 가지 상황을 야기하고 있다.

첫째, 송대의 선종은 이미 혜능이 창건한 '교외별전', '불입문자'의 초기 선종과는 다른 길을 가기 시작했다는 것이다. 전술한 바와 같이 초기 선종은 '직지인심'이나 '견성성불'을 강구하였으며, 그 방법은 참구 혹은 체득하는 것이었다. 그리고 쉴 새 없이 지껄이는 의론은 물론 많은 저술도 필요하지 않았다. 그런 원인으로 혜능에게는 근 40년간의 전교 생활에서 다른 사람이 기록한 1만 여자의 『단경壇經』이 남아있을 뿐인 것이다.

그러나 시대와 사회가 변화하자 참구와 체득의 방법으로는 충분하지 않아서 점차 다양한 공안과 기봉 및 동작과 행위들로 표현되는 선어와 선기가 생겨났다. 그래서 『등록』과 『어록』이라는 많은 저서들이 출현한 것이다. 전대의 학술이나 사상을 정리하고 회의하는 송인들의 의식이 선종에도 그대로 투영된 셈이다. 선종은 '불입문자'에서 문자와 떨어지지 않거나 문자를 크게 세우는 '불이문자不離文字' 혹은 '대립문자代立文字'로 바뀌었고, 내증선內證禪에서 문자선文字禪으로 바뀌었던 것이다.[175] 문자선이 발생하게 된 내적 원

174 「燈錄」과 「語錄」의 내용은 비슷한데 그 구별은 「燈錄」은 史傳, 즉 禪宗史의 성질을 겸하고 있다는 데에 있다.
175 여기에서 말하는 禪 분류는 정통적인 분류방법이 아니다. 다만 그 방법적인 면에서 편의적으로 분류한 것일 뿐이다. 대개 정통 분류는 圭峯宗密이 「禪源諸銓都序」

인은 당연히 선종 자체의 내부에서 이전 선사들의 언행을 기록하여
수행에 도움을 주려는 노력이며, 또한 외적 동인으로는 선승들이
점차 세속화 나아가 사대부화하는 것과 사대부들 속에서 선열禪悅
의 풍風이 성행하면서 선승화되어 갔으므로 점차 참선이 대중화되
어 갔다는 것을 빼놓을 수 없다.

 문자선은 문자를 통해 참선하는 것으로 이 문자선을 송인의 해석
과 송대 선종의 실제 정황으로 보아 대개 3가지 의미로 해석하고
있다.[176] 첫째가 불경을 읽고 연구하여 선리를 깨치는 것으로 "경
전에 이르기를 '문자에 집착하지 않고 문자를 떠나지도 않는다'고
했는데 문자가 없는 것이 아니다. …이르기를 '문자를 세우지 않
는다'고 했는데 이것이 곧 상황성에 반발하여 도에 합치되는 것이
다."[177] 이러한 관점은 선 수행이 문자를 떠나는 것이 아니고, 문자
와 선이 모순되지 않으며 불경을 읽고 연구하는 것이 선오의 중요
한 일환이 된다는 점을 강조한 것이다. 그 다음 시문을 빌어 깨달음
을 드러내고 선을 말하는 것으로 초기 불경속의 게송은 질박무문質
朴無文하여 압운도 하지 않았으며 대개 5언과 7언의 형식이었을 뿐
이다.

 선종이 흥기하자 당대 근체시近體詩의 영향을 받아 차츰 시가의
음운을 갖추기 시작했으며, 만당晚唐 오대에 선게禪偈는 시게詩偈

에서 내린 ①外道禪 ②凡夫禪 ③小乘禪 ④大乘禪 ⑤最上乘禪의 5종 분류를 따른다("教
三乘學人, 欲求聖道, 必須修禪, 眞性則不垢不淨, 凡聖無差, 禪則有淺有深, 階段殊榮, 謂
帶異計, 欣上厭下而修者, 是外道禪, 正信因果, 亦以欣厭修者, 是凡夫禪, 悟我究偏見之理
而修者, 是小乘禪, 悟我法二究所顯眞理而修者, 是大乘禪, 若頓悟自心, 本來淸淨, 元無煩
惱, 無漏智性, 本自具足, 此心卽佛, 畢竟無二, 依此而修者, 是最上乘禪, 亦名如來淸淨禪,
亦名一行三昧, 亦名眞如三昧, 此是一切三昧根本, 若念念修習, 自然漸得百千三昧, 達磨
門下展轉相傳者, 是此禪也.").
176 周裕鍇, 「文字禪與宋代詩學」, 『國際宋代文化硏討會論文集』, 成都, 1991, p.328.
177 『宋高僧傳』卷13「習禪篇論」. "經云, 不着文字 不離文字, 非無文字. … 云, 分立文
字, 乃反權合道."

로 발전하였다. 그리고 송대에 이르러 송고·염고하는 시계의 새로운 형식이 출현하여 선게에의 시정신의 침투 즉 의상 선택의 세속성, 제재의 전범성, 묘사의 수식화 등이 이루어지게 되었다. 마지막으로 역대 조사들의 어록과 공안을 참구하는 것이 있다.

이상 세 가지 종류의 문자선은 그 내용은 비록 다르지만 언어문자를 중시한다는 점에서는 일치한다. 제일의나 진여는 언어도단과 이언절려의 경지이지만 참선자를 위해 공안은 필요하다는 것이다. 즉 반권합도이다. 혜홍각범惠洪覺範은 선의 문자화 경향에 대해서 다음과 같이 변호하였다.

> 마음의 묘한 것은 언어言語로 전할 수 없으나 언어로 드러낼 수 있다. 언어라는 것은 마음에서 연유된 것이며 도의 표식이며 기치旗幟이다. 표식標識과 기치를 살피면 마음이 계합되고 그래서 배우는 사람들은 매양 언어를 득도得道의 깊고 얕음의 판단기준으로 삼는다.[178]

북송의 선승 원정元淨(변재辯才)은 "궁중의 대각과 산림은 본래 다를 바 없는 것이므로 문자로 응해도 선에서 멀어지지 않는다."[179]라고 했고, 혜홍은 그의 시문집 30권을 묶어서『석문문자선石門文字禪』이라는 이름을 붙였다. 이후 남송에 와서 문자선은 실로 구두선口頭禪이 되어 더욱 정채있는 표현이 되었다. 송의 승려 경순景淳은 이러한 인식을 그의『시평』으로 옮겨 다음과 같이 설

178 惠洪覺範,『石門文字禪』卷25「題讓和尙懷」. "心之妙, 不可以語言傳, 而可以 語言見, 蓋語言者, 心之緣, 道之標幟也. 標幟審則心契, 故學者每以語言爲得道淺深之候."
179 蘇軾,『蘇東坡集』卷68「書辯才次韻參寥詩」. "臺閣山林本無異, 故應文字不離禪."

명하고 있다.

> 시의 언어는 뜻의 껍질이 된다. 사람이나 과실이나 그 형상이 파괴
> 되지 않은 것은 바깥은 껍질이요 안은 육질이다. 납속의 금이요, 돌
> 속의 옥이며, 물 속의 소금이요, 색깔 속의 아교와 같은 것은 모두
> 볼 수 없는 것으로 뜻은 그 속에 있다.[180]

『문헌통고文獻通考』에 "애초에는 스스로 직지인심直指人心이니 불
입문자이니 하고 말했었는데, 지금의 사등 총120권 수천만 언은
바로 불이문자이다."[181]라고 한 것도 하나의 실례인 것이다. 이것은
송 이후의 선종이 초기 선종에 대해 성질상에서 확실히 변화가 발
생했다는 것을 단적으로 보여주는 것이다.

그러나 이러한 변화는 등록이나 어록에 그치지 않고 계속되어 평
창評唱과 격절擊節의 출현으로까지 이어진다. 북송의 선승 법연法
演의 문하로 삼불三佛 가운데 한 사람이었던 극근克勤이 2권의 책
을 썼는데, 그 가운데 하나는 『벽암록』 10권으로 설두중현雪竇重
顯이 송頌한 1백칙의 공안에 대해 격절擊節한 것이다. 평창이니 격
절이니 하는 것은 기실 일종의 선종식禪宗式의 주석註釋으로 『벽암
록』 권10 말미의 부록 중간원오선사重刊圓悟禪師 『벽암집碧巖集』
소疏에서 "설두송고백칙雪竇頌古百則, 환오중하주각圜悟重下注
脚"이라고 했던 것이다.

등록의 출현은 '불입문자'의 선종을 '불이문자'의 선종으로 변화시

180 景淳, 『詩評』. "詩之言爲意之殼, 如人間果實, 厥狀未壞者, 外殼而內肉也, 如鉛中金,
石中玉, 水中鹽, 色中膠, 皆不可見, 意在其中."
181 『文獻通考』 卷227 「經籍」 54. "本初自謂直指人心, 不立文字, 今四燈總一百二十卷,
數千萬言, 乃正不離文字耳."

켰고, 평창의 출현은 또 '교외별전'의 선종으로 하여금 다시 변화시켜 자신의 주석학이 있는 선종으로 만들었다. 그래서 선종은 갈수록 그 본래면목을 잃게 되었다. 어떤 선승은 이 점을 의식하고 평창과 같은 이러한 저술에 대해 깊은 불만을 표시하기도 했다. 극근의 『벽암록』이 세상에 나오자 그의 제자였던 남송의 대혜종고(1089-1163)는 후학들이 그 근본을 밝게 알지 못하고 오로지 언어를 숭상함으로써 말의 재빠른 재치만을 도모할까 하여 그 책을 불태워서 이 폐단을 구하고자 반대하였던 것이다.[182] 종고 본인도 6권의 『정법안장』을 펴냈는데 결국 자신의 글도 문자선에 다름 아니다. 종고의 문자선은 간화선이었다. 그는 처음에는 조동종을 배웠으나 뒤에 임제종을 배워 조동종의 묵조선黙照禪을 반대한 것이다. 그의 『정법안장』에서 나오는 화두話頭는 『벽암록』과 마찬가지로 후학들이 공안을 참구할 때 따를 만한 첩경을 제시하기 위함이었다. 대표적인 화두話頭로 조주의 '무無'자字를 들면서 간화선看話禪을 다음과 같이 설명한다.

　망령되고 전도된 마음, 사랑하고 분별하는 마음, 호생악사好生惡死하는 마음, 지견해회知見解會의 마음, 고요한 것을 좋아하고 시끄러운 것을 싫어하는 마음을 일시에 내리 누르고 그 내리누른 곳에서 화두를 본다. 어떤 스님이 조주에게 '개에게도 불성이 있습니까?'라고 물었을 때 조주는 무라고 했다. 이 무라는 하나의 글자가 수많은 나쁜 지해知解와 감각을 깨부수기를 재촉하는 이기利器요

182 元布陵, 『大正藏』 卷48 「重刻圓悟禪師碧巖集候序」, "慮其後不明根本, 專尙言語以圖口捷, 由是火之, 以救敗弊也."

법장法杖이다.[183]

언어는 비록 내면의 신비한 체험을 전달할 수는 없지만 적어도 마음의 활동이 진여(도)로 향하는 교량의 역할은 할 수 있을 것이다. 교량이 되는 언어가 없다면 어느 정도 오도했는지 어떻게 알 수 있겠는가. 어떻게 벙어리와 고승을 구별할 수 있겠는가. 종고의 이러한 반몽매주의적反蒙昧主義的[184] 관점은 송대 문자선의 이론적 기초가 된다고 할 수 있다.

그러나 송대 문자선의 중요한 부분은 시와 공안의 문자이며 그 중에도 선의 시화가 가장 중요하다. 이와 같이 송대의 선은 시의 정신을 떠나서 존재할 수 없었다. 그렇지만 시는 아무리 체험의 서술이라 하더라도 문자의 훈련 없이는 이루어질 수 없다. 당대의 선이 일상생활 속에서 숨쉬고 있었던 것에 비하여, 송대의 선은 의식적인 문자의 공부와 마음의 수양으로 나아가지 않을 수 없었다. 이는 곧 시를 창작한 당시 사대부들과 선종과의 상호침투에서 이루어진 것이라 하겠다.

3) 선종과 문인의 교융

송초의 불교는 우선 대대적인 고전의 편집으로부터 시작되었다.

183 宗杲, 『正法眼藏』. "但將妄想 願倒的心, 思量分別的心, 好生惡死的心, 知見解會的心, 欣靜厭鬧的心, 一時按下, 就只按下處, 看個話頭. 有僧問趙州, '拘子還有佛性也無?' 州云無. 此一無字, 乃是催破許多惡知惡覺的器杖."
184 이 말은 宏智正覺이 主唱한 黙照禪을 비판할 때 사용된다. 그의 「黙疎銘」에 "黙黙忘言, 昭昭現前"이라 했는데 기실 당시 일반화된 狂禪이나 狂狐禪을 糾正하는 방법으로, 결국 慧能의 禪風을 반대하고 達磨의 선풍으로 회귀하였던 것이다.

앞에서 살펴본 『전등록』·『종경록』·『고승전』 등이 그것이다. 무인武 人 출신으로 송을 세운 태조는 처음부터 문치주의文治主義를 완성 하기 위하여 불교보호정책을 세워 역경사업譯經事業의 재개와 수 도 개봉開封을 중심으로 사원의 부흥 등 여러 가지 불교사업을 강 력히 추진하였다.[185] 이처럼 전통적인 문화의 재건이 추진되면서 우 선해서 해결하여야 할 점들은 다름 아닌 유교와 불교의 조화문제였 던 것이다.

불일계숭佛日契嵩(1007-1072)의 『보교편輔教篇』 및 『심진문집鐔 津文集』 19권은 이러한 시대적 요구에 부응할 사명으로 만들어진 것인데,[186] 이 책은 중국 민족의 전통사상이자 국가주의적인 정치철 학인 유교를 보좌하는 것으로서의 불교의 역할을 변증한 것이다.[187] 계숭이 『보교편』을 저술하게 된 동기를 『명교대사행업기』에는 다 음과 같이 기록하고 있다.

> 이 시대에 천하의 선비들이 고문 정리하는 것을 배우며, 한퇴지韓
> 退之가 불교를 배척하고 공자를 존중하는 것을 사모하고 있다. 동
> 남에 장표민章表民·황오우黃鰲隅·이태백李泰伯 등의 뛰어난 학자
> 들이 이것을 근본으로 한다. 중령仲靈(계숭)은 혼자 『원교原教』·
> 『효론孝論』 10여 편編을 지어 유교와 불교의 길이 일관되고 있음
> 을 밝혀 그러한 견해에 항의하였다.[188]

185 鄭性本, 앞 책, p.441.
186 佛日契嵩의 전기는 陳舜兪의 「鐔津名教大師行業記」(『鐔津文集』), 『續燈錄』 第5 卷, 『禪林僧寶』 第27卷 등에 수록되어 있다.
187 柳田聖山, 앞 책, p.249.
188 鄭性本, 앞 책, p.441에서 재인용.

계승이 이 책을 저술한 동기는 본래 당 중기의 한유韓愈(780-824) 등에 의해서 야기된 배불운동排佛運動에 대항하여 불교존립의 정당성을 주장하려고 한 것이다. 그것은 일찍이 규봉종밀圭峰宗密 (780-841)에 의해서 해명된 심성의 입장에서 유교윤리를 포섭하고 종합하려고 한 것이라고 말해도 좋다. 그의 유불일치儒佛一致 주장은 뜻밖에도 불교를 유교에 의해서 뒷받침하는 것과 같은 결과로 되고, 더 나아가 송대에 있어서의 신유학新儒學의 형성과 상응하여 유불儒佛 항쟁이나 유불 교섭의 발단이 되었다.[189]

송이 건국된 이후 유·불·도 삼교의 관계는 새로운 변화가 있었다. 이학가들이 부흥시킨 신유학이 봉건사회의 강화된 중앙집권의 수요에 부응함에 따라 관방官方 정통사상의 의식형태로 형성되어 불교와 도교가 비록 각각의 발전이 있었으나 모두 의존적이고 종속적인 입장에 처하게 되고 봉건통치사상의 보완적인 역할을 하게되었다. 따라서 이 시기의 유학은 우월적인 입장에서 불교와 도교를 이용하였다. 대다수 이학가들이 한편으로 불교와 도교에서 자기에게 유용한 것을 대량으로 흡수하여 전통유학傳統儒學을 풍부하게 발전시켰으며 다른 한편으로는 유가 정통의 입장에서 불교와 도교를 폄하하였고 특히 불교를 반대하고 공격하였다.[190] 그러나 불교에 대하여 배척하는 이학가들은 사상에 있어서 거의 예외 없이 불교에서 깊은 영향을 받았다. 구양수歐陽修(1007-1072)는 『본론本論』을 써서 불교와 노장老莊을 반대하였지만 여산廬山 동림사東林寺의 불인선사佛印禪師와 한번 담화를 나눈 후 역시 숙연히 마음에 감복되었고 마침내는 벼슬을 그만두고 영상潁上에 머물면서 날마다 승려

189 柳田聖山, 앞 책, p.250.
190 洪修平, 앞 책, p.305.

들과 함께 노닐었으며, 육일거사六一居士라는 호를 쓰고 문집도 거사집居士集이라 이름하였던 것이다.[191] 전통적인 유교문화를 굳게 지킨 정치가이자 역사가이었던 사마광司馬光(1019-1086)도 『해선게解禪偈』6수를 써서 유교와 선의 같은 점을 지적하기도 하였으며, 남송의 유학자 주희(1130-1200)도 전하는 바에 따르면 대혜종고의 어록을 가장 즐겨 읽었으며 또 현재 선을 하지 않는 사람은 단지 그가 그 깊은 곳에 가보지 못한 것뿐이지, 그 깊은 곳에 도달하고 나면 반드시 선으로 나아간다고 인정하였던 것이다.[192]

이학의 개척자 주돈이周敦頤는 선종이 성행하던 시기에 활동하여 선승과 밀접한 왕래가 있었다. 그가 관리가 되기 이전에 윤주潤州 학림사鶴林寺 수애선사壽涯禪師에게 불교를 배웠다. 관리가 된 이후에는 또한 황룡산 혜남慧南과 조심祖心 등의 선사와 함께 참선을 하였고, 여산廬山 동림사東林寺의 상총선사常總禪師와도 매우 밀접한 왕래가 있었다. 그는 자칭 '선을 찾는 나그네(궁선지객窮禪之客)'라고 하였다. 이정도 비록 배불을 주장하였으나, 동시에 "석가모니의 학문은 또한 고상하고 심오함이 극진하다."[193]고 하였고, 그들은 모두 불교와 벗어날 수 없는 인연을 맺고 있다. 정호程顥가 15-6세에 불교를 연구하기 시작하여 정이와 함께 주돈이 문하에서 스승으로 모시고 도를 배웠으나 핵심을 얻지 못하였다. 이후 불교와 노자에 몇 십 년을 출입하고서 다시 육경을 공부하고서야 겨우 얻는 것이 있었다고 한다.

정이도 일찍이 선사를 방문하여 선리를 탐구하였다. 그는 황룡

191 『佛租通記』卷4. "致仕居潁上, 日與沙門遊, 因號六一居士, 名其文曰居士集."
192 『朱子語錄』. "今之不爲禪學者, 只是未曾到那深處, 才到深處, 定走入禪去也."
193 『二程全書』卷15. "釋氏之學, 亦極盡乎高深."

산의 영원유청선사靈源惟淸禪師와 서신을 왕래하면서 서로 의기가 투합하였다. 격렬하게 배불을 주장한 이학의 집대성자 주희노 15-6세에 선에 마음을 두었던 것을 인정하고 있다.[194] 반불이론反佛理論의 투사인 장재張載도 일찍이 불교와 도교를 방문하여 몇 년 동안 그 학설의 극치를 연구하였다.[195] 따라서 사상적으로 불교와 선종의 영향을 깊이 받았다고 할 수 있다.

선종과 유학의 상호융합은 특히 이학가들이 선을 취해 유학으로 입문하게 함으로써 선종의 심성론과 수행법이 유학속으로 흡수되어 유학으로 하여금 농후한 선종의 색채를 띠게 하였다. 때로는 이학가들이 사용한 용어도 선승들과 지극히 비슷하였다. 주희가 "장차 산하대지가 모두 무너진다 하여도 결국 이理만이 그곳에 있을 것이다."[196] 라고 하였는데 선종의 조주종심趙州從諗 선사는 이 보다 앞서 "아직 세계가 있지 않을 때, 일찍이 이 성性이 있었고, 세계가 무너질 때에도 이 성은 멸하지 않는다."[197]라고 말하였다. 우두종의 용아화상龍牙和尙도 "도는 중생의 체와 성으로 아직 세계가 있지 않을 때, 일찍이 이 성이 있었고, 세계가 무너질 때에도 이 성은 멸하지 않는다."[198]라고 하였다.

이로 본다면 이학은 이로써 성을 대체했을 뿐이며, 주희 사상 가운데 "성이 바로 이다(성즉시리性卽是理)"다 라고 하는 말은 성과 이가 둘이 아니라는 것을 말하는 것이다. 선종과 유학이 사상으로부터 용어에 이르기까지 서로 융합한 것이 비슷하여 어떤 사람은 "옛

194 『朱子語錄』卷104. "亦嘗留心于此"
195 『宋史』「道學傳」. "訪諸釋老, 累年硏極其說"
196 『朱子語錄』卷1. "且如萬一山河大地都陷了, 畢景理却只在這理."
197 『五燈會元』4卷. "未有世界, 早有此性, 世界壞時, 此性不壞."
198 『宗鏡錄』98卷. "道是衆生體性, 未有世界, 早有此性, 世界壞時, 此性不滅."

날에 이단으로써 선을 논하니 세인들은 오히려 선법을 알아 스스로 선을 하고, 유학으로써 선을 논하는 상황에 이르니 세인들이 그로 인하여 선을 유학으로 오인하게 되었다."[199]고 탄식하기에 이른다.

그러므로 신유학은 불교의 이름을 지칭하지 않은 중국적 불교라고 말해도 좋은 것이다.[200] 선종보다도 오히려 많은 선종사상을 흡수 소화하여 새로이 흥기한 신유학인 이학이 선종의 뒤를 이어 인간의 내심세계를 탐색하고 인간 행동의 새 준거를 규정하고 있었다.[201] 이러한 시기에 선승들이 선으로써 유학을 해석하고 선으로써 유학에 입문하였으며, 사대부들도 적극적이고 주동적으로 선을 취해 유학에 입문함으로써 선승은 사대부화되고 사대부는 선승(거사)화 되었다.

북송의 양억楊億·이준욱李遵勗·하송夏悚·범중엄范仲淹·장방평張方平·주돈이·장상영張商英 등과 남송의 장구성張九成·진여의陳與義·장자張鎡·진덕수眞德秀 등은 모두 선종의 거사이거나 선종사상의 영향을 받은 학자들이다. 그리고 앞에서 언급한 구양수·소식·황정견 등은 문인화론과 문인화의 출현을 주도한 인물로 그들이 받아들인 선종을 주시하지 않을 수 없다.

199『宋元學案』卷86. "向者以異端而談禪, 世尙知禪學自爲禪, 及其以儒者而談禪, 世因誤認禪學卽爲儒學."
200 柳田聖山, 앞 책, p.251.
201 葛北光, 앞 책, p.62.

2. 고문운동과 문인의 심미의식

　송대에 들어와 사대부의 회화에 대한 관심이 더욱 커지고 이에 따른 작품의 제작도 더욱 높아졌다. 이와 같은 사대부들의 그림에 대한 주목은 바로 그림이 자아의 발전과 관련된다는 긍정적인 이해 때문이었다. 즉 사람의 심성에 있어서 그림의 역할을 긍정적으로 생각하게 되었던 것이다. 형호의 "명현들이 금琴·서書·도화圖畵를 마음껏 즐기려고 하는 것은 이를 통하여 잡된 욕심을 없애고자 함이다."[202]는 이와 같은 인성과 그림과의 관계에 대한 당시 생각을 잘 드러내준다. 그렇다면 송대 문인들의 그림에 대한 이와 같은 인식 확대는 어떻게 나타난 것인가? 송대 고문운동古文運動의 전개를 살펴보면 문인들의 이와 같은 그림에 대한 인식의 확대가 자연스럽게 이해될 것이다.

　북송의 구양수에서 하나의 집약된 결과가 드러나게 되었던 고문운동은 실은 중당의 한유로부터 시작되었다. 남조이래 지속된 화려한 병려문騈麗文, 즉 운문韻文처럼 자수와 대구 등의 엄정한 규율과 형식미形式美를 중시하는 문풍文風을 반대하기 위한 것으로써 유학에서 정종으로 삼는 도통道統을 부흥하려는 의도가 숨어 있다고 하겠다. 한유는 고문운동이 도통의 부흥과 관계되는 것이라고 주장하면서 "내가 옛 것에 관심이 있는 것은 단지 옛 표현이 좋아서가 아니라 도를 좋아하기 때문이다."[203]라고 해명하기도 했다. 또 그는

　　　　내가 고문으로 짓는 것은 구두법句讀法이 지금과 달라서 이었겠는

202 荊浩, 『筆法記』. "名賢縱樂琴書圖畵, 代去雜欲."
203 韓愈, 「答李秀才書」. "愈之所志於古者, 不惟其辭之好, 一好其道焉而."

가? 옛 사람을 그리워하지만 그들을 볼 수가 없으니 옛 도를 배우려면 그 표현까지 아울러 통해야하기 때문이다. 그 표현에 통달하려면 근본적으로 옛 도에 뜻을 두고 있어야 가능하다.[204]

라고 말했다. 이렇게 볼 때 한유가 고문운동을 제창한 목적은 옛 도를 배우고자 하는 것이니, 바로 옛 도를 배우려면 고문을 필수로 배워야 하고, 고문을 배우기 위해서는 병려문을 산문으로 개혁시켜 제·량 시대이래 지속된 허영 되고 사치한 문풍을 일소하기 위해서였음이 확실하다.

북송 중기 구양수를 영수로 하는 고문운동은 한유의 부고운동의 연장선상에서 진행되었다. 다만 구양수는 사상적 주장이나 문풍의 면에서 한유보다 훨씬 더 멀리 나아갔다. 특히 문장 스타일 문제에 있어 구양수는 한유의 기이한 것을 숭상하고 좋아하는 괴벽한 스타일을 피하고 평이하고 활달한 스타일을 추구했다. 『시인옥설』 권 17에 다음과 같은 말이 있다.

사람들 가운데 육일거사 구양수의 시는 묘미를 다하지 못했다고 말하는 자가 있어 자화에게 이에 관하여 물었다. 자화는 육일거사의 시는 평이함만 추구했을 뿐이라고 답했다.[205]

이런 경향은 그의 『취옹정기醉翁亭記』에서도 마찬가지다.

204 韓愈, 「題歐陽生哀后」. "愈之爲古文, 豈獨取其句讀, 不類於今者耶? 思古人而不得見, 學古道則欲兼通其辭. 通其辭者, 本志乎古道者也."
205 吳可, 『詩人玉屑』卷17. "或疑六一居士詩, 以爲未盡妙, 以質於子和. 子和曰, 六一詩只欲平易耳."

저주滁州를 두르고 있는 것은 모두 산이다. 그 서남쪽 여러 봉우리와 숲과 골짜기가 특히 아름답다. 그 쪽을 바라볼 때 나무가 우거지고 깊고 빼어난 것은 랑야산琅琊山이다. 산 속으로 6~7리를 가면 점점 물소리가 뚜렷해지다가 두 봉우리를 감싸고 철철 흘러나오는 것이 양천釀川이다. 봉우리를 감싸고 길을 돌아가면 정자가 있는데 나는 듯이 샘물 위에 솟아 있다. 이것이 바로 취옹정이다. 정자를 지은 사람은 누구일까? 산 속에 사는 승려 지선智僊이다. 정자에 이런 이름을 붙인 사람은 누구일까? 태수太守 자신이 붙인 것이다. 태수가 손님들과 이곳에 와서 술을 마실 때면 조금만 마셔도 늘 취하고 또 나이가 가장 많았기 때문에 스스로 취옹이라 호를 지었다. 취옹의 뜻은 술에 있는 게 아니고 실은 산수의 아름다움에 있다. 산수의 즐거움을 마음으로 깨달아 그것을 술에 기탁한 것이다. 해가 뜨면 숲 속의 안개가 걷히고, 구름이 되돌아오면 바위 동굴이 어두워진다. 어둠과 밝음의 변화는 산의 아침과 저녁을 알려준다. 들꽃이 피어 그윽한 향기가 퍼지고 아름다운 나무가 높이 자라 무성한 녹음이 생기고, 바람이 높은 하늘에 불며 서리가 깨끗이 내리고 물이 줄어들어 바위가 물위로 솟아나는 것이 산 속 사계의 모습이다. 아침에 나갔다가 저녁에 돌아오면 사시사철 경치가 다르고 즐거움은 끝이 없다.[206]

이 글의 첫머리는 정경이 상호 융화되어 있고 필묵이 안정감 있고

206 歐陽修, 『醉翁亭記』. "環滁皆山也. 其西南諸峰, 林壑尤美. 望之蔚然而深秀者, 琅琊也. 山行六七里, 漸聞水聲潺潺, 而瀉出于兩峰之間者, 釀泉也. 峰回路轉, 有亭翼然臨于泉上者, 醉翁亭也. 作亭者誰? 山之僧曰智仙也. 名之者誰? 太守自謂也. 太守與客來飮于此, 飮少輒醉, 而年又最高, 故自號曰醉翁. 醉翁之意不在酒, 在乎山水之間也. 山水之樂, 得之心而寓之酒也. ……"

활달하며 한 번 읽으면 세 번의 감탄이 나올 만큼 청신하고 자연스럽다. 아울러 구양수는 한유의 뻣뻣하고 껄끄러운 시풍詩風에도 문제를 제기하며 부드럽고 아름답고 함축적이고 소담疎淡하고 청려淸麗한 시풍을 강조한다. 구양수는 그와 동시대 시인 매요신梅堯臣의 시에 대해서 다음과 같이 말했다.

> 그의 초기 시는 청려하고 한가롭고 거리낌이 없고 평담한 시풍을 즐기고 있는데, 후기 시는 담고 있는 뜻이 깊고 그윽하다. 간간이 조탁을 한 것도 눈에 띄지만 그럼에도 불구하고 기묘한 멋이 드러난다.[207]

구양수는 또 "시에서는 예나 지금이나 평담함이 최고로 어려운 경지다."라고 하였다. 실제로 그의 시를 볼 때 비록 간간이 기이한 기교를 부리고 있는 것이 더러 있기는 하지만 대부분 작품의 기조는 평담이다. 그의 시 "봄바람은 아직 하늘가까지 오지 못했나 보다. 2월의 산성에는 아직 꽃이 피지 않았으니."[208]는 청담과 공교함을 다 갖추고 있다. "평평한 잡초 밭 너머에는 춘산인데, 행인은 또 춘산 밖에 있네."[209]는 청려하고 맑고 아름다워 말은 평이하지만 정감은 깊다.

그런데 그림에 대한 그의 심미관도 바로 이러한 고문의 문풍과 함께 어우러져 나타난 것으로 판단된다. 다음은 『반거도盤車圖』의 한 대목으로 그의 심미관이 잘 드러나 있다.

207 歐陽修, 「梅聖兪墓志銘」. "其初喜爲淸麗, 閑肆平淡久則涵演深遠. 間亦琢刻以出怪巧."
208 歐陽修, 「戲答元珍」. "春風疑不到天涯, 二月山城未見花."
209 歐陽修, 「踏莎行」. "平蕪盡處是春山, 行人更在春山外."

옛 그림에서는 뜻을 그렸지 형상을 그리지 않았고 매의 시는 사물을 읊음에 드러내지 못한 마음이 없네. 형상을 버리고 뜻을 얻음을 아는 자는 드물고 시를 그림 보기와 같이 할 줄 모르는구나.[210]

위의 시 가운데 매는 매요신을 가리키는 것이다. 구양수는 매요신의 시에 대해서도

반드시 묘사하기 어려운 경물을 묘사해서 마치 눈앞에 있는 것 같이 만들어야 하고, 끝없는 의미를 머금어 언어의 바깥에서 드러나게 해야 한다.[211]

라고 하여 그림과 시에서 모두 전신傳神을 중시하고 형사를 중시하지 않는 측면을 보이고 있다. 『화감畵鑑』에는 그림에 대한 구양수의 주장이 좀더 구체적으로 드러난다.

적막함(소조蕭條)과 담박함을 그림으로 그리기는 어렵다. 화가가 설사 그것을 그림으로 그려낸다 해도 막상 감상자가 그것을 알지 못하는 경우도 있다. 그러므로 날아가는 모습이나 달리는 모습, 느릿한 모습이나 잽싼 모습 등과 같이 뜻이 얕은 것을 그리기는 쉽다. 하지만 한가롭고 온화하고 엄숙하고 고요하고 뜻이 심원한 마음을 형상으로 그려내기는 어렵다. 높낮이나 방향이나 원근이나 겹침과

210 歐陽修, 『歐陽文忠公文集』 卷6 「盤車圖」. "古畵畵意不畵形, 梅詩詠物無隱情. 忘形得意知者寡, 不若見詩如見畵."
211 歐陽修, 위 책. "必能狀難寫之景, 如在目前, 含不盡之意, 見于言外."

같은 것을 나타내는 것은 화공의 재주일 따름이지 정심한 감상하는 자의 몫이 아니다. 나의 이런 생각이 틀렸을지도 모르겠다. 나는 그림을 잘 모르는 자이니 억지로 이렇게 말을 만들어 본 것이라 반드시 이렇지만은 않을지도 모를 일이다. 하지만 세상에서 자칭 그림을 안다고 하는 자들도 반드시 그림을 아는 자라고 동의할 수 없다. 이런 말이 세속 사람들에게 상처가 되지 않을지 모르겠다.[212]

위에서 구양수는 그림이 표현해낼 수 있는 경지 중 가장 높은 경지는 소탈하면서 담박한 경지라고 하였고, 한가롭고 장엄하며 심원한 마음을 형상화하는 것이 중요하다고 보고 있다. 이러한 심미관은 이상적인 그림의 경지와 시의 경지가 서로 상통한다고 보는 태도로써 평담이나 평이함의 강조는 그의 시에 대한 다음의 말에서도 그대로 드러나고 있는 것이다.

시를 지을 때는 고금이 따로 없다. 오직 평담을 드러내는 것이 어려울 뿐이다.[213]

나의 감정과 인성에 맞도록 읊조리고 싶어 평담의 경지에 이르고자 조금 노력하여 보았다.[214]

구양수는 스스로 탁월한 문학적 소질을 발휘했고, 정치적 지위에

212 歐陽修, 『試筆』 卷一 「鑑畵」. "疏條淡泊, 此難畵之意. 畵者得之, 覽者未必識也. 故飛走遲速, 意淺之物易見, 而閑和嚴靜趣遠之難形. 若乃高下響背, 遠近重複, 此畵工之藝耳, 非精鑑者之事也. 不知此論爲是否? 余非知畵者, 强爲之說, 但恐未必然也. 然世自謂好畵者, 亦未能知此也. 此字不乃傷俗耶."
213 梅堯臣, 『宛陵集』 「讀邵不疑學士詩卷」. "作詩無古今, 惟造平淡難."
214 위 책 「依韻和晏相公」. "因吟適情性, 稍欲到平淡."

있어서도 상당한 위치에 있었으므로 시와 화를 서로 상통하는 것으로 보는 심미관은 이후 많은 영향을 발휘하였다고 볼 수 있다. 즉 '적막함과 담박함(蕭條淡泊)', '한가하고 온화하고 엄숙하고 고요하고 뜻이 심원한 마음(한화엄정취원지심閑和嚴靜趣遠之心)'등은 이후 후세 문인들의 심미관 형성의 중요한 요소로 작용하였다고 하겠다.

나아가 송은 문인 우대정책이 전대에 비해 그 폭이 넓어져 지식인의 역량이 강화된 시기였고, 그러한 사회 문화적 환경으로 인하여 지식인들의 예술에 대한 참여가 좀더 적극 이루어질 수 있었다. 다시 말하자면 당시의 문인사대부들은 인생철학과 심미적 정취가 융합된 선종의 그윽하고 유담幽淡한 세계를 발견하게 됨으로써 그들은 온유돈후溫柔敦厚한 유가의 정통 심미관의 표준을 소리 높여 강조하면서도 여전히 한쪽으로는 소조담박하고 청유광원清幽曠遠한 정취를 시와 그림으로 표출하고자 하였다. 비록 양한 시대이래 유가 정통의 입세入世철학과 공업功業을 이루겠다는 염원이 여전히 의식의 한 층에 있으면서 문인사대부의 언행을 지배하고 이들 문인사대부들이 이전처럼 유가 학문을 따르고 학문에 뛰어나면 벼슬하는 우군우민憂君憂民의 길을 가기는 했지만, 내심으로는 어지럽고 먼지 낀 세속을 벗어나 고요하고 담백하게 자기만의 즐거운 세상을 가지기 위해 마음을 쓰고 있었다. 이 때문에 사대부들이 산수초목이나 아름다운 연못이나 달 등에 더욱 큰 감정과 상상력을 부여하였다. 그리고 그렇게 적막하고 사람의 그림자가 없는 고요하고 소담한 대자연은 이들의 마음이 유심청원幽深清遠한 선종의 의경에 사로잡히도록 만들었다.

이처럼 자연에 도취되면서 문인사대부들은 일종의 친화적이고 즐거운 안정감에 기대어 내면의 정감과 인생을 충분히 투사해 내었다. 반천수潘天壽는 『중국회화사』에서 중국역대 회화의 특징에 대해서 정확히 개괄해내고 있다. 그 중에서 우리는 역대 문인사대부의 심미적 가치관을 살펴볼 수 있다. 그는 당의 회화에 대해서 이렇게 말했다.

> 중당 이래 불교의 각 종파는 논리적으로 현란하고 주장이 번잡해져서 당시의 시대적 분위기에 적합하지 않았다. 오직 선종의 종지만이 높고, 심원하고 간결해서 맑고 참되고 시원스러운 느낌을 주었다. 간소하고 고요하며 맑고 오묘한 특이한 정조의 어록은 당시 문인사대부들의 문아한 사상과 풍격에 잘 어울렸고 마침내 회화라는 측면에서는 당시 시대사조의 변화를 타고 왕유·노홍일·정건 등 당대의 문사들이 사상적으로 상통함에 기대어 자연스럽게 흥에 따라 감정을 그려내는 화풍이 흥기하여 순박하고 빼어나며 그윽하고 담담한 수묵담채의 대법문을 열었다.[215]

고원하고 간명하며 맑고 참되고 시원한 선풍의 정조는 문인사대부의 심미적 취향과 맞았고, 문인사대부는 그윽하고 맑은 수묵산수 안에서 흥에 따라 정감을 그려내고 象상을 통해서 도를 깨달았다. 이것이 바로 당시 선종 예술의 정신이고, 이것이 남북조 이래 산수화에 새로운 활력을 불어넣었던 것이다. 송대의 회화가 당대에 비해서 훨씬 융성하게 되었던 이유에 대해서 반천수는 다음과 같이

215 潘天壽, 『中國繪畫史』, 上海, 中華書籍, 1988, p.59.

말하고 있다.

> 회화의 풍격이 형사를 가볍게 여기고 정신을 중시하며 ⋯점차 순
> 수한 심미적 참 예술의 길로 달려갔다. 이러한 사조를 따른 것은 선
> 진 시대로부터 시작해서 문화의 원류에 기대어 송대까지 전해져서
> 한순간에 성행하는 시기를 만들었다. 곧 세상을 초월하고 도피하
> 는 정신이 널리 퍼져서 살아가는데 있어 물질적 경쟁을 중시하지
> 않은 것이 송의 큰 특징이 되었다. 이러한 사조를 만들어 낸 것에는
> 불교와 노장 철학사상에 기인한 당시 문화적 배경 때문이다. 예를
> 들어 회화에 있어 꽃이나 대나무를 그릴 경우 꽃과 대나무가 식물
> 의 상징이면서 동시에 방안의 장식물이기는 하지만 이들 그림 속
> 의 사물도 자연스럽게 대자연의 생동감을 무한히 담고 있는 것으
> 로 간주되었다. 이 때문에 형사나 채색을 초월하여 기운생동한 생
> 기를 전하기 위해서 노력하였던 것이다.[216]

이른바 순수한 심미적 참 예술은 형사를 가벼이 여기고 정신을 중
시하는 사의화를 가리킨다. 이의 사상적 기원은 당시 성행하던 선
종사상이다. 위진 시대 이후 중국 예술의 자각시대가 열렸다고 본
다면 송대 이후에 와서야 중국회화는 비로소 자각적 성숙이 최종
적으로 완성되었다고 볼 수 있었다. 심지어 엄숙한 종교적 성향의
『나한도』와 『불보살상』 조차 송대에 이르면 그것의 종교적 특징인
신성하고 장엄한 모습은 사라지고 거리의 보통사람으로 나타나고
있다.

216 위 책, p.85.

북송 말에서부터 남송에 이르기까지 일종의 거칠고 소략한 수묵화가 유행하였다.[217] 이러한 감필 수묵화가 유행한 것은 남송과 북송 교체기에 양기파의 승려이었던 대혜 종고가 제창한 『간화선』의 영향과 관련이 깊다고 생각된다. 종고가 제창한 간화선은 "문자로 만들어 문자를 전할 수 없는 경계로 나아간다(以文字試造文字不傳之境界)"라는 것이다. 이는 문자의 간략화로 감필을 극단으로 이끌었으며 회화에서의 번잡한 표현은 멀리하게 하였다. 이 감필화법은 회화의 구도 상에 있어서 공백의 비례를 크게 차지하고 필묵의 운용이 형상의 모방에서 벗어나 수묵화의 절정을 이루었다.

우리는 여기서 당대 중기 이후 회화의 변화발전이 문인사대부들의 심미의식의 변화와 상당한 영향관계에 있음을 알 수 있다. 즉 선종의 흥기와 세력확장이 당대 중기이후 문인사대부들의 심미의식에 변화를 가져와 송대에 이르러 그 절정을 이루었다. 당시의 문인들은 이러한 그들의 심미의식을 시나 그림으로 표출하려 함으로써 이는 자연스럽게 『문인화론』과 『문인화』로 나타났다. 그들이 이룩한 문인화론에 대해서는 여러 관점이 있겠으나 그것은 '시정화의'의 표출로 집약된다. 소식·문동·황정견 등은 이러한 심미관을 심화시켜간 대표적 인물이자 실재로 그림을 그리면서 '시정화의'을 실천에 옮겼건 인물이었던 것이다. 송대에 뛰어난 산수화 작품이 나오고 소양 있는 화가가 늘어나게 된 배경에는 이와 같은 요인들이 크게 작용하였던 것이다. 다음절에서 이들의 심미의식을 구체적으로 살펴보고자 한다.

217 위 책, p.85.

3. 문인의 회화인식과 문인화론의 제기

　문학과 회화와의 상호 연관성은 당대에 이르러 점차 문인의 심미관을 대신하는 형태가 되기 시작하였고, 송대에 이르러 이에 대한 견해가 더욱 두드러지게 제기되었다. 남송의 등춘鄧椿은 『화계畫繼』에서 이러한 상황을 다음과 같이 구체적으로 말해주고 있다.

> 　그림은 문의 극치이다. 그러므로 고금의 문인들은 그림을 통하여 뜻을 펼치려는 이들이 아주 많았다. …당의 소릉은 시를 지어 읊을 때 곡진하게 형용을 그렸으며, 창려는 글을 쓸 때에는 털끝만큼의 작은 일도 버리지 않았다. 송대의 구양수·소순·소식·소철 3부자, 조보지·조설지 형제, 황산곡·후산·완구·회해·월암 그리고 만사·용안 등은 그림에 대한 품평이 정아하고 높았으며 혹은 붓을 들어 그림을 그려도 다른 이들보다 뛰어났다. 그렇다면 그림을 어찌 단순한 예술이라 할 수 있겠는가. …학문적 수양이 높은 사람이 그림을 깨닫지 못한 경우가 있다 하더라도 많지는 않으며, 학문이 낮은 사람이 그림을 깨우친 사람이 있다 하더라도 매우 적다.[218]

　하지만 이들 가운데 실제로 시와 그림의 연관성을 직접적이고 구체적으로 언급한 사람은 많지 않다. 대부분 시와 그림의 하나만을 논하는 정도였고 앞서 살펴보았듯이 구양수의 그림에 대한 이론도 그러한 입장을 잘 보여주는 것이다.

218 鄧椿, 『畫繼』 卷9 「論遠」, "畵者文之極也. 故古今文人, 頗多著意, … 唐則少陵題詠, 曲盡形容. 昌黎 作記, 不遺毫髮. 本朝文忠歐公·三蘇父子·兩晁兄弟·山谷·后山·宛邱·淮海·月巖, 以至漫仕·龍眼, 或品評精高, 或揮梁超拔. 然則畵者, 豈獨藝之云乎. … 爲人也多文, 雖有不曉畵者寡矣. 其爲人也無文, 雖有曉畵者寡矣."

그림 애호가였던 소순과 소철 부자가 남긴 자료도 그림을 감상하고 난 후 쓴 몇 편의 제화시가 있을 뿐이고, 시와 그림과의 관계에 대해서는 구체적으로 말한 경우가 매우 적다. 조보지·조설지 형제와 진사도·진여의 등도 시인으로써 그림에 관심을 갖고는 있었지만 시와 그림과의 관계에 대해서는 직접 거론한 실례가 많지 않다.

하지만 소식과 황정견 등은 시와 그림의 연관성에 대한 이해가 깊었고 이론적 연구에도 적극적인 입장을 드러냈다.[219] 소식의 종표제從表弟이자 한평생의 지기이었던 문동은 비록 시나 그림에 대해 밝힌 자료는 많지 않지만 소식이 자신의 문장 가운데서 문동의 회화에 대한 생각을 자주 피력하고 있어 그의 회화관을 간접적으로나마 확인할 수 있다. 따라서 본 절에서는 그러한 시정화의적 입장을 적극 드러낸 소식·문동·황정견의 견해를 대표적으로 살펴보고자 한다.

1) 소식의 시화일률론詩畵一律論

(1) 생애

소식은 자가 자첨이며 호가 동파이다. 인종 경우 3년(1036)에 사천 미산에서 태어나 휘종 건중 정국 원년(1101)에 상주에서 향년 66세로 사망하였다. 부 소순과 제弟 소철과 함께 당송 8대가에 속

219 蘇軾과 黃庭堅에 대한 연구자료로는 특별히 문예에 대한 감상과 견해를 중심으로 편성된 『東坡題跋』과 『山谷題跋』이 있다.

하였다.[220] 소식은 구양수·매요신·한기·부필·범중엄 등을 존경하였다.

소식은 21세 되는 인종仁宗 가우嘉祐 원년(1056) 동생과 함께 과거에 급제하였고 본격적인 관직생활은 26세인 가우 6년부터 시작되었다. 많은 지식인들이 과거에 급제하여 관직생활을 시작하면서 패기와 꿈에 부풀어 있었던 점에 비한다면 그는 시작부터 세상사에 대해 상당한 회의를 보여주고 있는 듯 하다. 소식이 관직에 나아갔던 초기의 시에서 그러한 것을 짐작할 수 있다.

> 인생이란 결국 무엇과 같은 것일까
> 날아가는 기러기 잔설 위에 발자국 남기는 것과 같으리
> 눈밭 위에 우연히 발자국이 남지만
> 기러기 날아감에 어찌 동서를 헤아리랴. ……[221]

여기에는 인생이 개척되기보다는 우연에 의해 정해지는 일이 많다는 점을 말하고 있다. 대부분 사람들이 관심을 두었던 출세는 소식의 절대적인 인생 목표는 아니었던 것 같다. 오히려 무한한 우주 속에서 인간의 유한성을 보면서 인위적인 노력을 통하여 얻어질 수 있는 가치보다 영원한 삶의 가치를 추구하려고 하였던 것 같다. 다음의 시에서도 이러한 것을 더듬어볼 수 있다.

> 술을 마신 것도 아닌데 왜 이리 어지러울까

220 『宋史』列傳 第97「蘇軾傳」.
221 蘇軾, 『蘇東坡集』卷5「和子由澠池懷舊」. "人生到處知何似, 應似飛鴻踏雪泥, 泥上偶然留指爪, 鴻飛那復計東西. ……"

내 마음 어느새 돌아가는 너의 말머리 쫓는다

돌아가는 너는 오히려 집을 생각하겠지만

지금 나의 쓸쓸함 달래줄 것은 무엇인가

…

인생 길에 이별도 있어야 함을 알고 있지만

다만 두려운 것 세월이 훌쩍 흘러 가버릴까 봐

차가운 등불아래 얼굴을 맞대었던 지난날을 기억하느냐

소슬히 내리던 밤비소리 언제 다시 들을 수 있을까

그대 아우야, 이 생각 잊어서는 안 된다

진정 높은 관직 너무 좋아하지 말자던 얘기[222]

자유는 동생 소철의 자이다. 동파가 처음으로 관직을 받아 임지인 봉상부로 떠날 때 동생 자유가 정주 서문까지 배웅을 나왔었는데 이들 형제간의 우애는 미담으로 전해지고 있다. 명성과 출세에 대한 절실한 의욕보다는 오히려 이러한 것들에 의해서 인간 사이의 따스한 정과 순수함이 상처받고 약화될 것을 염려하고 있다. 이와 같은 소식의 인생태도는 입신출세위주의 전통 유가의 인생태도와 상당한 차이를 보여주고 있다.

소식이 그림을 좋아하기 시작한 것은 사천四川의 어린 시절이었던 것 같고, 부 소순도 그림에 정통하였던 것 같다. 동생 소철이 쓴 다음 글에서 이를 짐작할 수 있다.

나의 부는 평생동안 그림을 좋아하셨으나 가세가 빈한하여 그림

222 위 책 卷7 「辛丑十一月十九日, 旣與子由別於鄭州西門之外, 馬上賦詩一篇寄

을 사는 일은 엄두도 내지 못하셨다. 나의 형 소자첨(소식)은 어려서부터 그림을 알아 배우지 않아도 붓을 다루는 이치를 알았다. 나도 어느 정도 아버지의 영향을 받아 비록 깊은 조예는 없지만 약간은 안다고 할 수 있다.[223]

소식의 고향 사천성 미산眉山은 당 황실이 황소黃巢의 난을 피하여 잠시 거처하였던 사천성 성도成都와 가까운 거리에 있다. 성도로 천도한 당나라는 이미 기울어 가던 시절인지라 황실에 소장되어 있던 많은 명화들이 민간으로 흘러나오는 중요한 계기가 되었다.[224] 이에 따라 사천 지방 지식인들 가운데 당말 오대에 그림과 서예에 정통한 사람들이 많이 나오게 되었다.[225] 소식은 아버지를 회고하여 다음과 같이 말하였다.

선친께서는 일찍이 물욕이 없고 평소에도 몸가짐을 바로 하셨으며 언행을 조심하셨다. 그러나 제자 문인 가운데 그림을 좋아하지 않는 자가 있으면 반드시 그림을 좋아하도록 이끌어 놓고서야 얼굴을 피셨다. 그러므로 비록 초야에 묻혀 계셨지만 그림에 관한 한 공경公卿에 비길 만하다.[226]

223 蘇轍,『欒城集』卷21「汝州龍興寺修吳畫殿記」. "余先君宮師平生好畫, 家居深貧, 而購畫尚若不及, 余兄子瞻, 少而知畫, 不學但得用筆之理. 轍少聞其餘, 雖不得深造之, 亦庶幾焉."
224 마이클 설리반 著, 김경자·김기주 譯,『중국미술사』, 지식산업사, 1981, pp.42-44.
225 王伯敏,『中國美術通史』第4卷, 山東, 山東敎育出版社, 1987, p.4.
226 蘇軾,『經進東坡文集事略』卷54「四菩薩閣記」. "始吾先君於物無所好, 燕居如齊, 言笑有時. 顧嘗嗜畫, 弟子文人無以悅之, 則爭致其所嗜, 庶幾一解其顏. 故雖爲布衣, 而致畫與公卿等."

이미 부친이 그림에 조예가 깊은 인물이었으므로 우리는 소식이 그림을 배우고 감상한 시기는 매우 이른 시기부터였음을 알 수 있다. 실제로 소식이 그림을 논한 것은 27세 때 봉상鳳翔에서 쓴 『왕유오도자화王維吳道子畵』가 있다. 다음은 그 내용의 일부이다.

오도자의 그림이 절묘하긴 해도
오히려 화공의 솜씨로서 논할 수 있을 뿐
왕유의 그림은 형상의 너머에서 터득한 것이니
선계의 새가 조롱을 벗어난 듯
나 보기에 두 사람 모두 신묘한 솜씨지만
왕유 그림 앞에서는 옷깃을 여밀 뿐 군말할 수가 없어라[227]

소식은 21세 때 과거에 급제한 후 바로 다음 해에 어머니를 여의었기 때문에 고향에서 3년 상喪을 마치고 상경上京하였을 때는 24세 되는 해 겨울이었다. 26세에 봉상현鳳翔縣 첨판簽判으로 처음 관직을 갖게 되었으므로 27세는 봉상에 부임하여 처음 관직생활을 하던 때라고 할 수 있다. 특히 이미 화공과 문인의 그림을 구분하여 평하는 입장을 갖고 있다.

위에서 언급된 오도자는 성당때의 유명한 직업화가로 인물화에 뛰어났는데 필선의 묘사가 정밀하고 힘찬 것이 특징이었다. 이에 비해 왕유는 성당의 유명한 시인이었지만 그림에 대한 당시의 평가는 대단하지 않았다. 몇 점 남아 있는 모본으로 보건대 왕유의 그림은 실제 풍경을 주로 그렸을 뿐이다. 이에 반하여 오도자는 당 화단에

227 蘇軾, 『蘇東坡集』 前集 卷1 「王維吳道子畵」. "吳生雖絶妙, 猶而畵工論. 摩詰得之于象外, 有如仙界謝籠樊. 吾觀二子皆神俊, 又於維也斂衽無間言."

서 독보적인 평가를 받던 인물이다.[228] 그러나 소식은 완벽한 필선을 보였던 오도자의 그림을 낮게 평가하고 '마힐득지우상외摩詰得之于象外'를 이유로 왕유의 그림을 높이 평가하고 있다. 즉 '상외象外'를 평가의 기준으로 보려는 입장을 보여주고 있다.

이 외에 33세에 그림을 논하여 쓴 것으로 『서대숭화우書戴嵩畵牛』·『서황전화書黃筌畵』·『발조운자화跋趙雲子畵』 등이 있는데 여기에서 그는 그림은 치밀한 관찰정신이 선행되어야 하고 목적의식 없이 순수한 마음으로 창작해야 한다는 견해를 피력하였다. 또 소식은 봉상에서 근무하던 중 오도자의 네 폭 보살상을 구하게 되는데, 부친이 돌아가시자 무덤에 이것을 안치하기도 하였다. 소식 집안은 불교집안이었기 때문이다.

또 신법당新法黨에 의해 실각失脚당하기 전 1년 여 되는 기간 동안 소식은 개봉부추관開封府推官을 지냈는데 당시 문인화가 문동이 원외랑비서교리員外郞祕書校理로 개봉에 있었기 때문에 소식과 문동의 교유가 잦았다. 두 사람은 함께 시를 쓰고 그림을 그리며 시와 그림에 대한 많은 대화를 나누었는데 이때 쓴 것으로 『정인원화기淨因院畵記』·『문동묵죽발文同墨竹跋』·『문동화죽발文同畵竹跋』 등이 있다. 이 세 편의 글은 작품 구상과 창작에 관한 논의를 주로 다루고 있다. 이들에 대하여는 뒤에서 다루고자 한다.

소식은 정치적으로 많은 우여곡절이 있었던 자이다. 이러한 것은 봉상 첨판을 마치고 상경하였던 34세 때부터 시작되었다. 당시는 이미 왕안석王安石이 참지정사參知政事에 있으면서 신정을 시행 중에 있었다. 소식 형제와 아버지 소순은 구법당舊法黨에 속했

228 鄭橋彬, 『有聲詩與無聲畵』, 上海, 上海社會科學院, 1993, p.100.

으므로 소식은 왕안석의 정책에 불만이 많았다. 특히 소식의 아버지 소순은 왕안석을 일찍부터 싫어하여 왕안석이 자신의 모친이 죽었을 때 소순에게 부음을 전했음에도 불구하고 불참했을 뿐 아니라 『변간론辨姦論』을 지어 왕안석을 비판하였다. 소식 또한 1070년과 1071년 두 차례에 걸쳐 신정新政에 반대하는 상소를 올리고 왕안석의 청묘법青苗法을 단도직입적으로 공격하였다. 그러나 1071년 신정파新政派가 정권을 완전히 장악하게 되고 구양수는 파면되었다. 이때 동파는 외직外職을 청하고 희령熙寧 4년(1071) 그의 나이 36세 되던 해에 항주통판杭州通判으로 가게되는데 이때 쓴 『유금산사游金山寺』[229]에서 은퇴의 심정을 피력하고 있다.

그리고 이 시기에 들어와 소식은 사詞를 많이 쓰게 된다. 이전까지는 소식은 늘 시를 빌어 자신의 심정을 피력하였는데 이 시기부터 사를 많이 짓게 되었던 것이다. 항주杭州·밀주密州·서주徐州를 오가며 외직 생활을 할 때 지은 『랑도사浪淘沙, 작일출동문昨日出東門』·『강성자江城子, 봉황산하우초청鳳凰山下雨初請』·『심원춘沁園春, 고관등청孤館燈青』·『강성자江城子, 십년생사양망망十年生死兩茫茫』 등이 대표적이라 할 수 있다.

하지만 서주태수를 지냈던 신종 원풍 원년(1078) 43세에 평담과 운외지운韻外之韻을 강조한 『서황자사시집후書黃子思詩集後』를 쓰게 되는데 이는 시에 관한 입장을 피력한 지금까지 알려진 최초의

229 蘇軾, 『蘇東坡集』 卷5 「游金山寺」. " …… 끊어진 정상에 올라 고향 땅 바라보니 강남 강북엔 청산만 가득하다. 시름 속 나그네 날 저물어 돌아갈 길을 찾는데, 山僧은 만류하며 落照를 보자 한다. … 강산도 이러한데 어찌 고향 산천으로 돌아가지 않으리? 江神이 괴이함을 보여주어 나의 완고한 마음을 놀래키려고 하나보다. 터만 있다면 어찌 돌아가지 않으리? 돌아가고픈 마음 흐르는 강물과 같은데(…… 試登絶頂望鄉國, 江南江北青山多. 羈愁畏晚尋歸楫, 山僧苦留看落日. … 江山如此不歸山, 江神見怪驚我頑. 我謝江神豈得已, 有田不歸如江水)"

글인 동시에 평생의 견해를 대변하는 글이라고 할 수 있다. 이 글에서 소식은 천진스럽고 '운외지운'이 가득한 시를 높게 보면서 이백李白과 두보杜甫를 낮추어 평하였다.

항주통판杭州通判 이후 외직으로 있는 동안 소식은 신법 집행자들을 비판하는 풍자시諷刺詩를 자주 지은 바 있고 특히 1079년 3월 호주에서 신종에게 올리는 글 가운데 신법세력을 비판하는 글이 있었다. 소식이 외직에 있는 동안에도 그에 대한 황제의 신임이 계속되었으므로 신법세력들의 불안은 고조되어 있었다. 따라서 이정李亭을 중심으로 한 신법세력들은 소식의 문건이나 시 가운데 정부를 비난하는 글이 있다고 하여 억지로 구설수를 만들어 탄핵하였다.

이들은 자신들의 세력을 이용하여 소식을 사형에 처하기 위해 갖가지 문서를 날조하여 황제 조차 어찌할 수 없도록 만들었다. 이 당시 소식과 가까이 지냈다고 하여 불순분자로 거론된 인물이 39명이나 되었으며 조사대상에 오른 동파의 시는 약 100여 편 이었다. 그 후 인종태후仁宗太后의 유언으로 소식은 구사일생으로 목숨을 건지기는 하였지만 이 후 그는 관료로서 공문 비준권을 박탈당하고 활동 제한구역을 지정받게 되었다.

그 후 소식의 인생은 갖가지 시련의 연속이었다. 황주의 귀양지에서 먹을 것이 없어 직접 땅을 개간하여 농사를 지었으며 항주에서는 서호에 제방을 쌓아 백성들의 식수난을 해결하기 위해 애를 썼다. 지금도 항주에 가면 항주 사람들은 소식이 항주사람이라고 주장할 만큼 소식은 항주를 비롯하여 외지를 전전하며 살았다.

특히 철종哲宗 집권 초기에는 구법당이 득세하였으나 이후 다시 신법당이 득세하므로 구법당을 탄압하기 시작하여 소식을 포함한

30여명의 구법당은 다시 한번 거센 탄압을 받게되었던 일이 있다. 이 당시 탄압 규모는 더욱 커져 830명이 검거되었는데 가장 멀리까지 귀양간 사람은 다름 아닌 소식이다. 그는 혜주惠州로 귀양을 가게 되었는데, 중국 역사에서 오늘날의 광주廣州 밖에까지 귀양을 간 최초의 인물이 되었다.

그러나 그는 혜주에서도 생활의 즐거움을 버리지 않았다고 한다. 그 곳에서 소식은 송풍정松風亭을 세우고 직접 술을 빚으며 백성들을 위하여 대나무로 만든 수도관을 설치하고 앙마기(秧馬機)를 개발하는 등 바쁜 생활을 보냈다. 소식이 여전히 즐겁게 생활하고 있다는 사실을 안 신법당의 장돈은 소식을 다시 여족黎族이 사는 해남도海南島로 추방시켰다. 그러나 그는 여전히 촌로들과 어울려 즐거운 인생을 보냈을 뿐이다.

소식이 그림과 시에 대한 견해를 활발히 말하고 『적벽부赤壁賦』와 같은 유유자적의 글을 남긴 시절은 오히려 그 자신의 생애에서 가장 험난한 때였다.

(2) 시와 화에 관한 견해

소식의 문학과 예술에 대한 생각은 주로 『동파제발東坡題跋』에서 찾아볼 수 있다. 따라서 이를 기본으로 하고 『소동파집蘇東坡集』을 보충자료로 하여 그의 시·서·화에 관한 생각을 논하고자 한다.

소식은 일찍이 문동의 묵죽화를 감상하고 나서 쓴 발문에서 시·서·화의 관계를 다음과 같이 말하고 있다.

시에서 다 표현하지 못한 것이 넘쳐서 서가 되고, 서가 변하여 화가 되는데 이것들은 시의 부분이다.[230]

화를 시의 부분이라고 하면서 시·서·화가 서로 합치된다고 생각하고 있다. 그는 또 북송 장선張先(990-1078)의 사에 대하여 다음과 같이 논하였다.

청아한 시는 속기가 끊기고 상당히 전아하고 아름다우며, 사물의 심정을 찾아내고 연구하여 드러나지 않은 것을 갈고 닦아 드러내는 것이다. 미묘한 사들은 그 맛이 울리니 모두 시의 후예다.[231]

즉 사를 시의 후예라고 하면서 극찬하고 있다. 이와 같은 합일은 시사와 서화가 모두 속기가 없이 전아典雅한 아름다움을 드러내는 것이라고 생각하였기 때문인 것 같다. 그런데 소식이 말한 합일관점은 특히 시화에 논의가 집중되어 있다. 이것은 그가 관심을 가진 부분이 주로 시화인 까닭일 것이다. 소식은 좋은 시와 그림은 모두 속기없는 예술가가 외물 속에 잠재된 본질을 밝혀내는 것이라는 전제에서 출발하였기 때문에 시와 그림의 창작과 감상, 예술가의 자질에 관해 다양한 견해를 피력하였다. 이것은 때로는 그림을 평하는 형식으로 때로는 시를 평하는 형식으로 적절한 때에 소재를 자유롭게 선택하여 말하고 있다. 따라서 소식이 그림을 논한 것은 시

230 蘇軾, 『東坡題跋』卷5 「書文同墨竹屏風」. "詩不能盡, 溢而爲書, 變而爲畫, 此詩之餘."
231 위 책 卷5 「祭張子野文」. "淸詩絶俗, 甚典而麗, 搜硏物情, 刮發幽翳. 微詞宛轉, 皆詩之裔."

에 적용할 수 있고 시에서 논한 것은 그림에 적용할 수 있다.

송대의 문인들은 대부분이 이학에 심취해 있었다. 이론의 전개에 있어서 이와 관련시켜 궁리·초리 등의 용어를 자주 사용하고 있는데 그 목적은 여전히 이취를 발현하여 회화예술의 '전신' 혹은 '기운생동'의 효과를 얻는데 있었다고 하겠다. 대표적으로 소식의 상리常理에 대하여 살펴보도록 하겠다. 소식은 『정인원화기』에서 다음과 같이 말하고 있다.

> 내가 일찍이 그림을 논할 때 인물·날짐승·길짐승·궁궐·가옥·기물 등은 모두 일정한 형상이 있다고 여겼다. 그리고 산석·대나무·물결·안개·구름 같은 것은 비록 형상은 없지만 일정한 이치가 있다. 일정한 형태를 잃는다면 사람들은 곧 알아보지만 상리에 합당하지 않은 것은 비록 그림을 아는 사람이라 하더라도 잘 모르는 수가 있다. 그러므로 무릇 세상을 기만하여 이름을 얻으려는 자들은 형상이 없는 것에 기탁하게 된다. 비록 상형의 잘못은 부분적인 오류에 그치고 말지만, 만약 상리가 잘못되었을 때에는 그림 전체를 망치고 만다. 그 상형이 무상하기 때문에 그 이치를 삼가지 않으면 안된다. 세상의 공교한 그림을 그리는 사람은 혹 그 형상을 극진히 묘사할지 모르나 그 이치에 있어서는 거인일사가 아니고서는 제대로 처리하지 못한다. 문동의 죽석·고목의 그림은 진정 그 이치를 터득하였다고 말할 수 있다. 이와 같이 생겨나서 이처럼 죽어가고, 이와 같이 휘감아 오르다 시들어 버리고, 곧게 뻗은 나무들이 무성한 숲을 이루는 이치, 뿌리와 줄기, 잎과 마디의 맥락이 통하듯 천변만화의 시작도 끝도 없이 뒤엉켜 있어도 각기 그 적절한 처소에서 하늘

의 조화에 합치되어 사람들의 뜻에 만족을 주니 달사가 함축시킨
바가 아니겠는가?[232]

　여기서 그가 말하는 핵심은 모든 사물에는 상리가 있으며 상리常
理는 사물의 본질적인 것이기 때문에 매우 중요하다는 것이다. 만
약 그림에 상리가 잘못되면 곧 작품 전체를 버리게 되는데, 이는 부
분적인 형상의 잘못이 단지 부분에만 한정되지 않는다는 것이다.
즉 형사의 측면에서만 치중해서는 아니 되고 묘사대상의 상리 즉
내재적인 예술의 본질적 측면에 주의를 기울여야 한다는 말이다.
　그가 말하는 상리는 합어천조, 즉 '천지조화'의 자연법칙에 의해
이루어지는 사물의 본질적인 이치에 부합되어야 한다는 의미로
『장자』『양생주』에서 포정이 말한 "관지지이신욕행官知止而神欲行,
의호천리依乎天理", 즉 감각은 멈추고 정신만이 행해지며 하늘의
이치를 따를 뿐이라는 사상과도 같은 내용이다. 다시 말해서 자연
적인 생명구조에서 나온 자연적인 상황과 상태를 말한다.[233]
　이처럼 소식이 말하는 상리는 주로 자연사물에 대한 법칙을 가리
키는데 때로는 예술자체를 논하면서 '이'의 문제를 다음과 같이 말
하였다.

　　　만물의 이치는 하나이므로 그 뜻을 통하면 맞지 않는 것이 없다.

232 蘇軾,『蘇東坡集』前集 卷31「淨因院畵記」."余嘗論畵, 以爲人禽宮室器用, 皆有常
形. 至於山谷竹木, 水波煙雲, 雖無常形而有常理. 常形之失, 人皆知之. 常理之不當, 雖曉
畵者有不知; 故凡可以欺世而取名者, 必託於無常形者也. 雖然, 常形之失, 止於所失, 而不
能病其全. 若常理之不當, 則擧廢之矣. 以其形之無常, 是以其理不可不謹也. 世之工人, 或
能曲盡其形; 而至於其理, 非高人逸士不能辨. 與可(文同)之於竹石枯木, 眞可謂得其理者
矣. 如是而生, 如是而死, 如是而擘拳𤸱蹙, 如是而條達遂茂, 根莖節葉, 我角脈絡, 千變萬
化, 未始相襲, 而各當其處, 合於天造, 厭於人意, 蓋達士之所寓也歟?"
233 徐復觀, 앞 책, p.409.

과가 나뉘고 의술을 행하면 의술이 쇠퇴하고, 색만을 가지고 그림을 그리면 그림이 졸렬하다. 진나라의 화씨와 완씨의 의술은 노소를 구별하지 않았고, 조부흥과 오도자의 그림은 사람과 물건을 가리지 않았다. 그가 이것에 특출하다고 말하는 것은 가능하지만 할 수 있다, 할 수 없다고 말하는 것은 불가하다. 세상의 글씨에 전서를 쓰지만 예서를 겸하지 않고, 행서를 익혔지만 초서에 미치지 못하면 그 뜻을 통할 수가 없다. 군모(채양蔡襄) 같은 이는 진·행·초·예서가 뜻에 어긋남이 없었고 남은 힘은 비백에 담았다. 글씨를 좋아하나 배움이 없어 그 뜻을 알지 못 한자가 어찌 채양과 같겠는가?[234]

여기서 말하는 전체적인 의미는 사물의 이치는 하나이므로 사물의 근원적 바탕인 이 또는 의를 깨닫게 되면 모든 일을 막힘 없이 잘할 수 있다는 것이다. 즉 하나를 통하면 곧 백 가지를 다 통할 수 있다는 말과 같이 조부흥과 오도자가 인물이나 사물을 가리지 않고 그리는 것은 의학의 이에 정통한 의원이 어느 한과에만 뛰어나도 각과의 모든 병을 다 볼 수 있다고 하였다. 그러면서 채양은 서예의 이치에 통달했으므로 모든 서체를 두루 쓸 수 있었다고 말하고 있다.

이와 같은 내용은 장돈례張敦禮의 화론에서도 나타나고 있다.

그림에 조화의 이치를 담을 수 있는 사람은 물성 자체에서 신묘함

234 蘇軾, 『東坡題跋』 卷4. "物一理也, 通其意則無適而不可. 分料而醫, 醫之衰也, 占色而畵, 畵之陋也. 和緩之醫, 不別老少, 曹吳之畵, 不擇人物. 謂彼長於是則可, 曰是不能是則不可. 世之書, 篆不兼隷, 行不及草, 殆未能通其意者也. 如君謨, 眞行草隷, 無不知意, 其遺力餘意, 變爲飛白, 可愛而不可學, 非通其意者, 能如是乎?"

을 찾아낼 수 있고 심신이 융합하여 사물의 동정을 꿰뚫어 어떤 작은 사물이라도 그 특성을 살필 수 있다. 만상의 의기가 투합되면 곧 형상과 본질이 어우러져 기운이 전체에 가득하게 된다.[235]

이는 앞서 소식의 상리에 대하여 설명한 바를 증명해 주고 있다. 송대 화론에서의 이에 관한 언급은 고개지의 전신론과 맥락을 같이 하면서 종병의 '질유이취영質有而趣靈'의 '영靈'내지 사혁의 '기운생동'중의 '기운', 또는 '이진성리盡性'의 '성性'과 같은 의미이다.[236] 즉 객관사물에는 그 고유의 발생·발전·변화의 법칙이 있으므로 사물의 이치를 깨닫고 나서 예술작품의 바탕으로 표현해 낼 수 있을 때 상형이 바뀌어도 흔들림이 없다는 것이다. 다시 말하자면 사물의 본질적 특성, 생명의 의의를 그려낼 때 거기에 정감이 어리고 그 감정이 전달된다는 것이다.

이와 같이 이취의 추구를 중시한 송대의 화론은 문인화가들로 하여금 구상과 구도를 함축시키고 내용을 선명하게 표현하도록 하였다. 이는 자연스럽게 시정화의의 이론으로 나타났으며 그림에서 시의 표출이 곧 그들의 이상이며 예술의 목표였던 것이다.

중국에서 실제적인 시와 화의 결합 즉 시는 '소리 있는 그림(유성화)'이고, 그림은 '소리 없는 시(무성시)'라는 의미의 결합 형식은 당대의 시인 왕유로부터 시작되었다. 그러나 왕유 자신은 결코 이러한 결합을 의식하지 못했으며, 이론적으로 이러한 결합형식의 영향을 고양시키고 확대시킨 것은 소식이다.[237] 소식은 다음과 같이

235 聖祖敕 撰, 『佩文齋書畵譜』第1冊 「張懷論畵」. "惟畵造其理者, 能因性之自然, 究物之微妙, 心會神融, 黙契動靜, 察於一毫, 投乎萬象. 則形質動蕩. 氣韻飄然矣."
236 徐復觀, 앞 책, p.360.
237 葛路, 앞 책, p.87.

말하였다.

> 마힐(왕유)의 시를 음미하면 시 가운데 그림이 있고, 그림을 보면
> 그림 가운데 시가 있다.[238]

이와 같은 왕유에 대한 소식의 평가 즉, '시중유화 화중유시'의 견
해는 당시는 물론이고 이후 회화창작과 비평의 기준이 되어 현재까
지 그 영향이 끊이지 않고 있다. 그렇다면 왕유의 시와 그림이 어떠
했기에 소식은 그렇게 평가했는가? 왕유의 시 몇 귀절을 인용하여
그 면모를 살펴보도록 하겠다.

> "늙어가며 시 짓는 것도 게을러져 오직 늙음을 서로 따를 뿐이네
> 현세는 어찌하다 시인이 되었지만 전신은 분명히 화가이었으리
> 여습餘習을 끝내 버리지 못해 우연히 세상에 알려졌네
> 이름이란 본래 다 그러한 것 이 마음은 아직 알지 못하네."[239]

이로 미루어 보아 왕유는 스스로 그림을 그렸으나 그 표현에 있어
서 자신의 시의의 구사처럼 자유롭게 드러내지는 못한 것 같다. 그
리고 그는 여기서 시와 화의 관계에 대해서는 어떠한 견해도 드러
내지 않았다. 그렇지만 그의 다음과 같은 시구를 보면 그림 같은 정
경을 자아내고 있다.

238 蘇軾, 『東坡題拔』 卷5 「書摩詰藍田煙雨圖」. "味摩詰之詩, 詩中有畵, 觀摩詰之畵,
畵中有詩."
239 王維, 『王摩詰全集箋注』 卷5 「偶然作六首」. "老來懶賦詩, 惟有老相隨. 當世謬詞客,
前身應畵師. 不能舍餘習, 偶被世人知. 名字本皆是, 此心還不知."

빈 산에 사람 모습 보이지 않고, 말소리 두런두런 들려온다
저녁 햇빛은 숲 속 깊이 들어와 푸른 이끼와 닿고 있다[240]

중년부터 불도를 좋아했더니 늘그막에 남산 기슭에 오두막을 지
었다
흥 일면 늘 홀로 나서서 즐거운 일 나만 알 뿐
개울물이 다한 곳에 이르러선 앉아서 구름 이는 것 본다
우연히 나무꾼 노인 만나 웃고 얘기하며 돌아갈 줄 모른다[241]

 이처럼 그는 자연의 미를 관찰하여 회화적인 수법으로 서정을 나
타내고 있어 그의 시는 마치 한 폭의 산수화를 보는 듯 하며 소식이
말한 '시중유화'의 경계를 확실히 드러내고 있다 하겠다. 소식은 자
신의 시와 그림에 대해서도 "내가 지은 시는 마치 그림을 보는 듯하
다."[242]고 말하였으며 시가예술과 회화의 공통점을 다음과 같이 말
하였다.

 예로부터 화가는 속된 선비가 아니며, 물상을 그리는 일은 시인과
 같다.[243]

 그는 왜 회화에 있어서 사물의 묘사가 시인과 같다고 했는가? 이
견해는 다음과 같은 그의 시구를 살펴봄으로써 그 의의를 알 수 있

240 王維,「鹿柴」. "空山不見人, 但聞人語響. 近景入深林, 復照青苔上."
241 위 책「終南別業」. "中歲頗好道, 晩家南山陸, 與來每獨往, 勝事空自知, 行到水窮
處, 坐看雲起時, 偶然值林叟, 談笑無還期."
242 蘇軾,『蘇東坡集』前集 卷8. "蘇自作時如見畵."
243 위 책 卷2. "古來畵史非俗士, 摹寫物象略與詩人同."

을 것이다.

> 형사로 그림을 논하는 것은 식견이 어린아이와 다름없다. 시를 짓
> 는데 반드시 이 시이어야 한다고 말하면 바르게 시를 아는 사람이
> 아니다. 시와 그림은 본래 하나의 가락이니 자연스럽고 교묘하며
> 산뜻하고 새로워야 한다.[244]

여기서 말하는 "시와 그림은 본래 하나의 가락이다"라는 견해는
바로 앞에서 언급한 "물상을 그리는 일은 시인과 같다"라는 것과
일치하는 것이다. 그렇다면 '본래 하나의 가락'즉 본일률本一律에
서의 률律은 무엇인가? 아마도 당시唐詩에 대하여 알고 있다면 쉽
게 이해가 되겠는데, 여기서의 률은 바로 비比·흥興의 기법인 것이
다. 중국의 고전 시가는 아주 일찍부터 '비'와 '흥'의 기법을 응용하
였다. 유협劉勰은 『문심조룡文心雕龍』에서

> 비는 '부가시킨다'는 뜻이고 흥은 '일으킨다'란 뜻이다. 이치에 '부
> 가시킨다'고 한 것은 동류의 것을 절실하게 하여 사태를 설명한 것
> 이고, 심정을 '일으킨다'라고 한 것은 미묘한 마음에 의해서 사고를
> 종합하는 것이다.[245]

라고 하였다. 이 말은 바로 시의 묘사에 있어서 어떤 자연물의 형상

244 위 책 卷16. "論畵以形似, 見與兒童鄰. 賦詩必此詩, 定非知詩人. 詩畵本一律, 天工
與淸新."
245 劉勰, 『文心雕龍』「比興」第36. "詩文宏奧, 包韞六義, 毛公述傳, 獨標興體豈不以風
通而賦同, 比顯而興隱哉, 故比者附也. 興者起也. 附理者, 切類以指事, 起情者, 依微以擬
義, 起情故興體以立附理故比例以生, 比則畜憤以斥言, 興則環譬以託諷, 蓋隨時之義不一,
故詩人之志有二也."

을 직유直喩 혹은 은유隱喩의 방법으로 감정을 표출하는 것, 즉 '사물을 빌어 감정을 읊는다(차물영정)', '사물을 사람에 비유한다(이물유인)'는 의미가 된다. 이러한 표현방법은 당대의 시에서 아주 성숙했으며 왕유의 산수시 중에서도 잘 나타나고 있다. 앞에서 인용한 그의 시 "빈 산에 사람이 보이지 않고(공산부견인) ……"에서 사람을 묘사하지 않았으나 사람이 없는 것이 아니다. 여기서의 사람은 바로 왕유 자신과 같은 은사이다. 이러한 유미적 자연형상은 그들의 은일한 생활의 의경을 반영하고 있는 것이다. 이것이 바로 소위 '비', '흥'의 오묘한 활용이다. 작자의 사상 감정을 표출함에 있어 직접 드러내는 것이 아니라 일정한 거리를 두고 자연형상의 배후에 함축되고 침잠시켜 표현함으로써 감상자로 하여금 음미의 즐거움과 여운을 가지게 한다.

 소식은 시와 그림의 창작에 있어서 아주 자연스럽게 '비', '흥'의 기법을 잘 활용하고 있다. 그가 읊은 산수시 한 수를 살펴보면 다음과 같다.

> 산은 구름에 휩싸이고 상천의 바람은 눈발을 날리네
> 먼 숲 속 집은 스산하고 오리 울음소리 들린다
> 꿈속에서 고향을 다녀왔는데 깨어나 남쪽을 바라보니 천애일세
> 달빛은 천리평사를 비추고 있네[246]

 이 시에 묘사된 자연형상은 마치 속진을 씻은 듯 맑고 깨끗하며 넘치는 감정의 정서를 예술의 경계로 드러내고 있다. 이러한 관점에

246 蘇軾,「浣溪沙」. "山色橫侵蘸暈霞, 湘川風靜吐寒花, 遠林屋散尙啼鴉, 夢到故園多少路, 酒醒南望隔天涯, 月明千里照沙."

서 그의 그림을 본다면 그 내용을 쉽게 이해 할 수 있을 것이다. 다행히 그의 작품으로 전하는『고목도枯木圖』(도판27)가 있어 그 면면을 살필 수 있으며 미불은 소식의 그림을 다음과 같이 평하였다.

> 자첨(소식)이 그린 고목은 단아함이 없이 규룡처럼 뒤틀려있으며 돌의 준은 생경하고 또한 아주 기괴하여 마치 그의 울적한 가슴속과 같다.[247]

그가 이처럼 '단아하지 않고 뒤틀리게(규굴무단)'그린 것은 곧 '가슴속의 울적함(흉중반울)'에 대한 하나의 표현으로 이는 바로 소식이 말한 시화본일률의 주체적인 예증例證이라 하겠다. 그리고 여기에서 또한 그가 말한 상외[248]에 대한 의미를 파악할 수 있을 것이다. 즉 그의 작품 중에 묘사된 고목枯木·죽竹·석石과 같은 자연물의 형상은 감상자로 하여금 형상 자체에 대한 감정보다도 오히려 그 배후에 숨어있는 의미 '상외지의象外之意'를 연상시키고 있다. 다시 말하자면 상를 빌어 감정을 표출(차물서정借物抒情)함에 있어서 화면에서의 고목·죽·석, 즉 형사는 바로 작품의 목적 달성을 위한 수단이다. 이를 앞에서 설명한 '비'와 '흥'의 기법으로써 이를 살펴본다면 '상'과 '의'혹은 시와 화를 회화예술 속에 하나로 결합시킨 것이라 하겠다.

　시와 화의 결합에 있어서 서예와의 관계를 밝히지 않을 수 없다. 당시 문인들은 시·서·화의 겸비를 최고의 미덕으로 여기고 이 삼절

247 蘇軾,『蘇東坡集』前集 卷1. "子瞻作枯木, 枝幹虯屈無端, 石皴硬亦怪怪奇奇無端, 如其胸中盤鬱也."
248 위 책, "吳生雖妙絶, 猶以畵工論, 摩詰得之於象外, 有如仙翮謝籠樊." 蘇軾은 이 밖에 여러 곳에서 "象外"의 문제를 제기하였다.

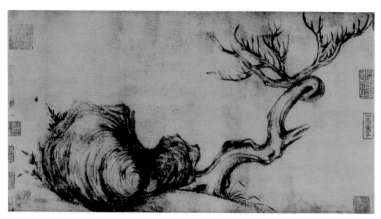

의 경지를 일체화하고자 하였다. 그들은 서의 필법으로 그림을 그렸는데, 앞에서 예로 든 소식의 『고목도』를 보면 그 분방한 필치는 모두가 서예의 용필 방법에서 비롯되고 있음을 알 수 있다. 그의 유창하고 시원스런 필묵은 색채를 완전히 제거했으며, 고목·죽·석의 유아한 구성과 스산한 형상은 바로 필묵의 효과에 의해 이루어진 것으로 예술내용의 표현 또한 고목·죽·석의 자연물질 형상을 뛰어넘어 그 너머에 두고 있다. 이와 같이 시·서·화를 하나로 융합시켜 시의 즉, 예술내용을 한껏 드러내어 전달하였던 것이다. 이렇게 볼 때 소식이 말한 시와 그림의 동질성 문제는 크게 아래의 세 가지로 분류할 수 있다.

첫째로 정해진 틀에 집착하지 않고 작가의 체험을 중시한 입장을 들 수 있다. 앞서 인용한 "형사로 그림을 논하는 것은 식견이 어린 아이와 다름없다. 시를 짓는데 반드시 이 시여야 한다고 말하면 바르게 시를 아는 사람이 아니다. 시와 그림은 본래 하나의 가락이니

자연스럽고 교묘하며 산뜻하고 새로워야 한다.”고 한 언급은 바로 진정한 시와 그림이라면 의미를 탐구하는 시이거나 그림이어야 하지 정해진 틀을 모방해서는 안 된다는 점을 지적하는 것이다.

일찍이 소식은 묵죽화를 그릴 때 대나무의 마디를 따라서 그리지 아니하고 땅에서부터 한 줄로 머리까지 그어버림으로써 대나무가 마치 직선의 막대기인 것처럼 그렸다. 당시 옆에 있던 미불은 소식에게 대나무의 마디를 나누어 그리지 않은 이유를 물었다. 그러자 소식은 “대나무가 나올 때 마디로 나누어서 나오던가?”[249]라고 하였다. 또 소식은 서에 대하여 다음과 같이 말하였다.

> 일찍이 안진경顔眞卿의 글씨를 평함에 있어 안진경의 서법은 두자미의 시와 같다고 말한 바 있다. 즉 그의 서체가 한 번 세상에 출현한 이후 이전 사람들의 서체는 모두 없어지게 되었다. 그러나 나의 서법은 안진경과 비슷한 경지이긴 하지만 이전 사람들의 서체를 모두 없애버리지는 않는다.[250]

소식이 그린 마디 없는 대나무 이야기와 자신의 서법에 자긍심을 느끼는 위의 두 인용문에서 공통으로 드러나는 의미는 바로 작가의 자기 체험이다. 작가가 자신의 체험을 통하여 자신의 인식을 써내고 그려내는 것이 진정한 예술이라고 본 것이다. 즉 그림은 대상을 닮게 그려야 하고 시는 두보 시처럼 써야 한다는 종래의 고정된 관념을 뛰어넘어 작가의 자유로운 창의성을 그만큼 강조한 것이라고

249 米芾, 『畵史』. “竹生時何嘗逐節生?”
250 蘇軾, 『蘇東坡集』 卷8 「記潘延之評予書」. “嘗評魯公書, 與杜子美詩相似, 一出之後, 前人皆廢. 若予書者, 乃似魯公而不廢于前人者也.”

할 수 있다. 다음의 글에서 이러한 그의 입장을 잘 엿볼 수 있다.

　　나는 술이 거나해진 후 문득 초서 열댓 줄을 썼다. 갑자기 술기운
이 솔솔 열 손가락 사이로부터 솟아 나오는 것을 느꼈다.[251]

둘째로는 예술가의 고상한 인격을 강조한 입장을 들 수 있다. 소식
은 그의 문학과 예술이론 전반에서 작가의 인격을 매우 강조하고
있는데 다음의 글은 이를 잘 반영하고 있다.

　　송릉松陵 사람 주상선朱象先 군은 글짓기에 능하지만 벼슬을 구하
지도 아니하며, 그림에도 능하지만 팔거나 명예를 얻고자 하지도
않는다. 그러면서 그는 이렇게 말한다. '글로써 나의 마음을 표현해
내면 그만이오 그림으로써 나의 뜻을 적당하게 표현하면 그만이
다.'[252]

　이와 같이 예술창작에서 작가의 인품을 중시하는 것이 소식 예술
관의 핵심적 부분일 뿐만 아니라 중국 예술론의 보편적인 요소이
다.
　셋째로 작품을 구상할 때 관조와 정신집중을 강조한 점을 들 수 있
다. 불가의 비유 가운데 '줄탁동시啐啄同時'라는 말이 있다. 이것
은 본래 아기 병아리가 달걀 껍질을 깨고 나오기 위해 긴 세월을 기
다리다 달걀 안에서 달걀 껍질을 입으로 쪼는 순간 어미 닭도 아기

251 위 책 「跋草書後」. "僕醉後輒作草書十數行, 便覺酒氣拂拂從十指間出也."
252 위 책 「書朱象先畫后」. "松陵人朱君象先, 能文而不求擧, 善畫而不求售, 曰'文以達
吾心, 畫以適吾意而已.'"

병아리가 완전히 성숙되어 세상으로 나오려는 것을 알고 달걀 껍질을 밖에서 동시에 깨는 것이다. 따라서 줄은 아기 병아리가 달걀 안에서 껍질을 깨는 소리를 형용한 것이고 탁은 어미 닭이 밖에서 달걀 껍질을 깨는 소리를 형용한 말이다.

이는 바로 순간에 서로가 완전히 일치한 것을 이름인데, 특히 불가에서는 깨치기 직전의 단계까지 나아간 사람이 마침 그에게 맞는 스승을 만나 한 순간에 깨침을 얻는 것을 가리킨다. 소식은 예술작가가 머리에 가득한 고정관념을 버리고 일종의 텅 빈 상태에서 집중하여 한 순간에 대상과 작가 정신이 동시에 하나로 통일되어 '줄탁동시'를 이룰 것을 거듭 강조한 것이다. 다음은 이러한 입장을 엿보게 하는 내용이다.

자못 특이한 승려 삼요參寥는 언덕의 우물에 자신을 비추어 보듯하네. 쇄락한 노인처럼 맑고 담담함에 부치니 그 누가 그에게서 호기를 불러일으킬 수 있으리? 곰곰이 생각해 보니 또한 그렇지 아니하다. 그의 것은 진정한 기교이지 그림자가 아니다. 시어를 오묘하게 만들려면 마음을 비우고 고요히 하기를 주저하지 말라. 마음이 고요한 고로 삼라만상의 움직임을 받아들일 수 있으며 마음이 비어 있는 까닭에 삼라만상의 모습을 받아들일 수 있는 것이다.[253]

소식은 시어를 오묘하게 만들려면 마음을 비우고 고요히 하기를 주저하지 말라고 하였다. 여기서 마음을 고요히 하고 마음을 비운다는 것은 바로 참선과 같다. 선은 인간이 살아오면서 자신도 모르

253 위 책「送參寥師」. "頗怪浮屠人, 視身如丘井. 頹然寄淡泊, 誰與發豪猛. 細思乃不然. 眞乃非幻影. 欲令詩語妙, 無厭空且靜. 靜故了群動, 空故納萬境."

게 쌓게 되는 고정관념과 무의식이 허망한 것이며, 그것이 자신의 망상에 의한 것임을 깨닫고 머리 속에서 무의식의 고정관념을 완전히 비우는 작업이기 때문이다. 고정관념이 허망한 것임을 알고 알을 깨고 나올 수 있는 그 순간에 바로 돈오가 일어난다. 여기서 소식이 승려 삼요를 일컬어 말하고자 하는 것은 바로 물상의 관조와 물아의 합일을 말하는 것이며 선종의 사유방식과 일치하는 것이라고 할 수 있다.

2) 문동의 시정화의

(1) 생애

문동은 진종 천희天禧 2년(1018)에 사천 재주군에서 태어났다. 이름은 동同이며 자는 여가與可이고, 소소선생笑笑先生이라 자호自號했다. 문동이 출생한 이듬해에 사마광이 태어났고 또 그 다음해에 왕안석이 태어났으므로 그는 사마광·왕안석과 비슷한 연배다. 또한 평생을 지기로 지냈던 소식은 사실상 문동보다 19세 연하이다. 서로의 뜻만 통하면 나이의 차이를 불문하고 벗으로 지냈던 것이다. 동파는 여러 편의 글에서 문동에 대해 나의 벗이라는 표현을 자주 써온 바 있다. 이에 대한 실례를 두 토막 소개하면 다음과 같다.

> 고인이 된 나의 벗 문동은 네 가지 뛰어난 것이 있었다. 시가 그 첫째요, 초사楚辭가 그 두 번째요, 초서가 그 세 번째며, 그림이 그 네

번째였다. 문동은 일찍이 이렇게 말하곤 했다. '세상에 나를 이해하는 자가 없는데 오직 소자첨만은 단번에 나의 묘처를 알아내었다.' 이미 그가 죽은 지 7년이 되었다. 그의 유작들을 보면서 이 시를 쓴다. 필과 그대는 모두 가버렸으니 지금 그 누가 신선한 시를 지어낼까? 놀리던 도끼만 부질없이 남아 문득 백아에게 조문을 보낸다.[254]

 벗 문동이 죽은 지 이미 14년이 지났는데 그의 유작을 여원균呂元鈞의 집에서 보게 되었다. 탄식을 하던 끝에 문득 다시 그를 기리어 쓴다. 청한淸寒하게 웃는 죽, 구부정한 고목, 주름진 바위, 이들은 유익한 세 벗이런가! 찬란하니 따를 만하고 드넓어 구애됨이 없네. 나는 이 사람이 그립다! 아아! 어찌 다시 볼 수 있으랴![255]

 문동은 13세 때 이미 박학하여 집안의 기대를 한 몸에 받았다. 27세 때는 마침 성도를 지키고 있던 문언박을 만났는데 문언박은 여가의 사람됨을 다음과 같이 호평하였다.

 여가는 흉금이 청정하고 속기가 없어 마치 맑은 구름 속의 가을달과 같아 진애塵埃가 다가가지 못하겠구나![256]

 문동의 청정한 사람됨은 비단 문언박의 말이 아니더라도 그의 시

254 蘇軾,『東坡題跋』卷5「書與可墨竹幷序」.「亡友文同有四絶. 詩一, 楚詞二, 草書三, 畵四. 與可嘗云, '世無知我者, 唯子瞻一見識吾妙處.' 旣沒七年, 睹其遺跡而作是詩. 筆與子皆逝, 詩今誰爲新? 空遺運斤質, 却弔斷絃人.」
255 위 책 卷5「與可畵竹木石贊幷引」.「友人文同旣沒十四年, 見其遺墨于呂元鈞之家. 蹉嘆之餘, 輒復贊之. 竹寒而笑, 木瘠而壽, 石醜而文, 是爲三益之友. 粲乎其可接, 邈乎其不可囿. 我懷斯人, 嗚呼! 其可復覿也!」
256『宋史』列傳 卷202「文苑5」.「與可襟韻灑落, 如晴雲秋月, 塵埃不到!」

를 통해서도 자연스럽게 느껴진다. 문동은 어린 시절부터 친구와 어울리지 아니하고 주로 혼자 자연에서 명상하고 거문고와 그림·서예·독서 등을 즐겼다. 부친은 아들의 총명함을 사랑하였고 앞으로 집안을 일으킬 동량이 될 것이라 하여 기대가 컸다고 한다.[257]

 과거에 급제한 시기는 1049년 그의 나이 32세 때인데, 그 당시 그는 전체 5등이라는 좋은 성적으로 진사과에 합격하였다. 그러나 그는 관직 의 요로를 스스로 거부하고 사천 지방 일대 공주·팽주·재주 등에서 관직을 보냈다.

 그는 일생동안 한마디로 맑은 물 둘러싼 대와 나무들 사이에 깊숙이 들어가 세속의 인연으로부터 벗어나 순수영혼을 닦다 간 전형적인 송대 사대부의 삶이다. 그가 초기에 지은 아래의 시에서 문동의 그와 같은 사람됨을 볼 수 있다.

> 들녘의 물길은 오래 된 굴속으로 쏟아져 들어
> 바위 기슭에 물길 굽이도는 소를 이루었네
> 떠도는 세속의 먼지는 들어올 길 없고
> 대와 나무들 잔물결 지는 맑은 물을 둘러싸고 있네
> 고요히 거닐면 더욱 즐길 만하니
> 깊숙이 들어가 세속의 인연으로부터 벗어나네
> 한기寒氣 어린 햇빛이 번뇌의 가슴을 비추니
> 정적 속의 풍경에 마음은 절로 원융무애해지네
> 마른 대나무에 물총새들 모여드는데
> 목을 빼고 숨어 있는 물고기들 살펴보네

257 위 책 참조.

이들을 대하고 있으니 차마 움직이지 못하고

서로 마주하며 자연과 나는 함께 선정에 드네[258]

 위의 시에서 "마른 대나무에 물총새들 모여드는데 목을 빼고 숨어 있는 물고기들 살피며", "이들을 대하고 있으니 차마 움직이지 못하고, 서로 마주하며 자연과 나는 함께 선정에 든다"고 하였으니 그는 자연과 인간의 융화, 천인합일을 꿈꾸는 사람이라고 할 수 있을 것이다. 그는 천성적으로 자연을 사랑하는 인물이었던 것이고 평생을 고향 주변에서 소관으로 지내기를 자처하였던 것이다. 다음의 시에서도 그의 인간됨을 느낄 수 있다.

높다란 솔가지 사이로 성근 달빛 새어드니

드리운 솔 그림자 땅 위의 그림인 듯

서성이며 그 아래에서 즐기니

오래도록 잠들지 못하겠네

바람결이 연못의 연꽃을 말아 올릴까 걱정하고

빗방울이 열매를 떨어뜨리진 않을까 염려하네

그 누가 나의 힘겨운 노래 들어주리

숲 가득 우는 저 베짱이[259]

 일생의 관로를 살펴보면 대체로 중앙에 있던 시간은 아주 짧았고

258 文同,『丹淵集』「東谷沿小澗, 樹木叢蔚中有圓潭, 愛之久坐, 書所見」. "野水瀉古穴, 石岸盤回湍. 飛塵不可入, 竹樹圍清漣. 靜往得勝玩, 深居逃俗緣. 寒光照煩襟, 景寂心自圓. 枯篁蹲碧禽, 垂頸窺沈鮮. 對之不敢動, 相望兩俱禪."
259 위 책「新晴山月」. "高松漏疏月, 落影如畫地. 徘徊愛其下, 及久不能寝. 怯風池荷捲, 病雨山果墜. 誰伴余苦吟? 滿林啼絡緯."

대부분의 생애를 고향 주위에서 작은 관직을 역임하며 보냈다. 소식은 일찍이 수도에서 관직생활 하는 것이 싫어 1년만에 고향 쪽으로 벼슬살이를 옮겨간 문동을 그리워하면서 글을 쓴 적이 있다.

> 여가가 이르는 곳에서 시는 그의 입에서, 대나무는 그의 손에서 나온다. 서울로 온 지 일년도 되지 않았는데 시골로 보내 달라고 간청하여 이제 시와 죽화는 모두 서쪽 지방에 있게 되었다. 하루라도 보지 않으면 생각나게 하는 사람, 그의 인상은 엄숙하면서도 차지만, 거칠고 조급함에 고요하게 대응하고 비루하고 야박한 이를 후하게 대하네. 이제는 서로 수 천리를 떨어져 있지만 그의 시와 그의 묵죽화는 얻어볼 수 있지. 하지만 고요하고 관대한 그를 만나볼 수는 없으니 이것이 나로 하여금 묵죽을 보고 탄식하게 하는 이유로다.[260]

그는 공명을 멀리하고 다만 대나무를 벗삼고 대나무로 불 때어 밥을 짓고 대나무를 그리며 대나무를 시로 노래하였던 것이다(『묵죽도墨竹圖』(도판28). 권력이나 공명에 대한 애착은 별로 보이지 않았던 것이다. 문동의 그림에 대하여 소식은 다음과 같이 적고 있다.

> 문동은 주로 묵죽화를 그렸는데 처음에는 스스로 그의 그림을 귀하게 여기지 않았었다. 사방에서 비단을 들고 와서 그림을 그려 달라 부탁하는 사람들로 문전성시를 이루었다. 문동은 이것을 혐오하여 비단을 땅바닥에 내 팽개치며 '나는 다음에 이것으로 버선이

260 蘇軾, 『蘇東坡集』 前集 卷32 「跋趙屼屛風文同竹」. "與可所至, 詩在口, 竹在手. 來京不及歲, 請郡還鄕. 而詩與竹皆西矣. 一日不見, 使人思之. 其面目嚴冷, 可使靜險躁, 厚鄙薄. 今相去數千里, 其詩可求, 其竹可乞, 其所以靜厚者不可致. 此予所以見竹而嘆也."

나 만들어 버릴 것이다'라고 말했다. 사대부들이 이 사실을 전해듣고 구실로 삼았다. 문동이 양주에서 외직을 지내다가 경사로 돌아왔을 때 나는 서주徐州에 있었다. 문동은 나에게 편지 한 통을 써서 부쳤는데 거기에는 이런 말이 씌어 있었다. '근자에 사대부들에게 이렇게 말해 두었소. 나의 묵죽화 일파가 근자에 팽성彭城에 살고 있으니 그곳으로 찾아가면 그림을 얻을 수 있을 것이라고. 버선감이 마땅히 당신에게 몰려들 것이오.'[261]

이로 보면 문동이 묵죽화를 그리는 특별한 목적은 없다. 다만 자기가 좋아서 하는 일일뿐이다. 그러나 주위 사람들이 값비싼 비단을 가져와 사례하며 그림을 그려주기를 청하게 되자 그림을 그리는 자신의 순수 욕구가 퇴색되었고, 이에 문동은 사람들로부터의 어떠한 악평도 개의치 않고 청탁을 거절해버린 것이다. 이것은 문동 자신이 대나무를 사랑하고 심지어 대나무와 혼융일체가 된 마음으로 살았기 때문이다. 문동에게 있어 대나무는 자기 자신이자 완성된 인격이다. 소철의 글 가운데 소철이 문동의 말을 인용한 일부분을 살펴보면 다음과 같다.

처음 내가 숭산의 남쪽에 은거하고 있을 때 긴 대숲 사이에 초가집을 엮고 살았다. 보고 듣는 것이 쓸쓸하기만 하여 내 마음에 운치를 느끼게 할 만한 것이 없었다. 아침에 대나무와 같이 노닐고 저녁에 대나무와 같이 벗이 되었다. 대나무 사이에서 먹고 마시며 대나무

261 위 책 「文同畵篔簹谷偃竹記」. "與可畵竹, 初不自貴重. 四方之人持縑素而請者, 足相蹂于其門. 與可厭之, 投諸地而罵曰, '吾將以爲韤!' 士大夫傳之, 以爲口實. 及與可自洋州還, 而余爲徐州, 與可以書遺余曰, '近語士大夫, 吾墨竹一派近在彭城, 可往求之.' 韤材當萃于子矣."

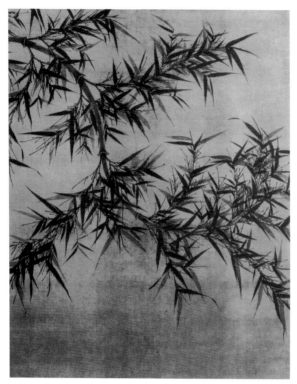

도판 28. 文同, 「墨竹圖」, 絹本水墨, 105.4×132.6, 臺北故宮博物院

그늘에서 누워서 쉰다. 그러므로 대나무의 변화의 이치를 살필 기
회가 많았다.[262]

위의 회고에서와 같이 문동은 아침부터 밤까지 대나무와 함께 노
닐고 대화하며 대나무 사이에서 쉬고 대나무 사이에서 먹고 마셨
다. 이것은 바로 대상과 나와의 혼융일체 정신을 의미하며, 이러한
사상이 하나의 예술형태로 탄생할 때 그 예술품은 감상가에게 가

262 위 책 「墨竹賦」. "始予隱乎崇山之陽, 廬乎脩竹之林, 視聽漠然, 無檠乎予心. 朝與竹
乎爲游, 暮與竹乎爲朋, 飮食乎竹間, 偃息乎竹陰, 觀竹之變也多矣."

공할 만한 감동을 주게 된다. 따라서 문동은 묵죽화를 그려서 특별히 이 그림을 안치할 건물까지 지어『묵군당墨君堂』이라 이름하여 자신의 서재로 사용하였다. 그리고 심지어 소식에게 이를 기념하는 글을 써달라고 부탁하였으니 대나무 사랑은 가히 타인의 추종을 불허하였다고 하겠다.

> 지금 문동이 묵화로써 대나무의 모습을 형상화하고 당堂을 지어 이를 거처하게 하였다. 그리고는 나에게 글을 지어 이의 덕성을 기리라고 재촉한다. 이러한 즉 문동은 이들을 진실로 환대하는 것이다. 문동의 사람됨은 단아하면서 조용하고 문체가 있으며 밝고 지혜롭고 충직하다. 선비들 가운데 수양이 깊고 고결하면서 해박하며 조석으로 탁마하고 마음을 고결하게 하여 문동에게 사귐을 구하는 사람들이 한 두 사람이 아니다. 그런데(문동은) 유독 이들을 이처럼 후하게 대하고 있는 것이다.[263]

문동의 죽에 대한 사랑은 그 무엇보다도 우선하였던 듯 싶다.

(2) 이론적 견해

앞에서 문동이 대나무를 사랑하여 시로 쓰고 그림으로 그린 것은 대상과 주관의 혼연일치 사상에 의거한 것임을 알 수 있었으며, 이

263 蘇軾, 『蘇東坡集』 前集 卷32 「墨君堂記」. "今與可又能以墨象君 여기서의 '君'은 모두 대나무를 의인화한 것이다.
之形容, 作堂以居君, 而屬予爲文, 以頌君德, 則與可之于君, 信厚矣. 與可之爲人也, 端靜而文, 明哲而忠, 士之修潔博習, 朝夕磨治洗濯, 以求交于與可者, 非一人也. 而獨厚君如此."

것이 또한 송대 사대부 정신의 하나임을 살펴보았다. 여기서는 문동의 예술사상에 관하여 살펴보고자 한다. 다음의 글에서 우선 그의 사물에 대한 투철한 관찰성의 일부를 살필 수 있다.

대나무가 처음 생겨날 때 그 크기는 일촌 정도의 싹에 불과할 따름이지만 마디와 잎사귀는 이미 갖추어져 있다. 매미의 배나 뱀의 비늘 모양의 어린 죽순에서 80척 높이의 칼집에서 뽑아낸 칼 같이 자라지만 그것은 태어나면서 갖추고 있었던 것이다. 요새 화가들은 마디 위에 마디를 그리고 잎 위에 잎을 포개어 그려내지만 이를 어찌 다시 대나무를 그린 것이라 하겠는가? 그러한 까닭에 대나무를 그리려면 반드시 먼저 가슴속에 대나무가 형상화되어 있는 상태에서 붓을 들고 완전한 관찰을 행해야 한다.[264]

대나무를 가슴속에 미리 형상화시킨다는 것은 무슨 말인가? 그것은 바로 대상과 자아와의 합일이다. 이와 같은 문동의 모습을 소식은 다음과 같이 기록하고 있다.

문동이 묵죽화를 그릴 때 대나무만 눈에 들어오고 주위의 사람들은 눈에 들어오지 않는다. 어찌 다만 주위 사람들만 의식하지 못하겠는가? 멍하니 자기 자신의 존재마저 잊어버리네. 그의 몸과 대나무가 하나가 되어 끝없이 청신함을 자아내고 있구나. 장자가 세상에 없으니 그 누가 이 응집된 정신의 정화를 알아주리?[265]

264 위 책 「文同畵筼簹谷偃竹記」, "竹之始生, 一寸之萌耳, 而節葉具焉. 自蜩腹蛇蚹, 以至于劍拔十尋者, 生而有之也. 今畵者乃節節而爲之, 葉葉而累之, 豈復有竹乎? 故畵竹 必先得成竹于胸中."
265 蘇軾, 『東坡題跋』卷5 「書晁補之所藏與可墨竹」. "與可畵墨竹時, 見竹不見人. 豈唯

여기서 소식이 장자가 세상에 없어 아쉽다는 말은『장자』『제물론齊物論』에서 장주莊周가 꿈에 나비가 되었는데 장주가 나비가 된 것인지 나비가 장주가 된 것인지 분별할 수 없는 합일의 경지, 즉 물화物化의 경지에 이르렀다는 고사를 말하는 것이다. 따라서 문동이 창작에서 가장 중시한 것은 바로 대상과 작가와의 혼연일체이다. 이것은 단지 그림 창작에만 한정된 말이 아니라 시와 그림 등 예술창작에 보편적으로 해당된다. 다음으로 문동은 구상과정을 중시하였는데 특히 그가 주목한 것은 '직각直覺'이라고 할 수 있다.

> 붓을 들고 한참을 응시하다가 화가가 그리고자 하는 대상을 보고 급히 몸을 일으켜 이 대상을 쫓아 붓을 휘둘러 단숨에 이루어내야 한다. 화가 자신이 본 대상을 뒤쫓아감을 비유하자면 토끼가 몸을 일으킬 때 매가 그것을 낚아채려 낙하하듯이 해야지 조금만 방심하여도 (깨달음은) 곧 사라져 버리고 만다.[266]

창작가가 대상과의 일치감을 느끼는 시간은 찰나刹那에 지나지 않는다. 따라서 예술창작에서의 직각은 한 순간에 사라져 버리고 만다. 인간의 의식은 1초에 60번 정도의 변화를 일으킨다는 사실이 실험에 의해 밝혀졌다고 한다. 따라서 예술형상은 토끼가 몸을 일으킬 때 매가 그것을 낚아채려 낙하하듯이 재빠른 속도로 잡아내야 하고, 조금만 방심하여도 그것은 달아나는 토끼처럼 의식 안에서

不見人? 嗒然遺其身. 其身與竹化, 無窮出淸新. 莊周世無有, 誰知此凝身?"
266 蘇軾,『蘇東坡集』前集 卷32「文同畵篔簹谷偃竹記」. "執筆熟視, 乃見其所欲畵者, 急起從之, 振筆直遂, 以追其所見, 如兎起鶻落, 少縱則逝矣."

곧 사라져 버리고 만다는 것이 문동이 강조하는 소위 순간의 직각
이다.

 마지막으로 문동은 예술창작이 인격수양의 과정이라고 생각하
였다. 일찍이 소식은 문동의 시·서·화에 대하여 이렇게 말한 적이
있다.

> 문동의 문장은 그 사람의 품덕의 쭉정이일 뿐이며, 문동의 시는 그
> 사람의 문장의 터럭일 뿐이다. 시로써 다 표현하지 못한 것이 넘쳐
> 서 서예가 되었고 서예가 변형되어 그림이 되었으니 모든 것이 시
> 의 한 부류이다. 그의 시와 문장을 좋아해 주는 자가 갈수록 적어지
> 고 있다. 그의 품덕을 좋아함이 그의 그림을 좋아하는 것만큼 되는
> 사람이 있을까? 슬프다.[267]

 소식의 말에 따르면 산문·시·그림·서예 등 모든 예술은 덕의 외표
일 뿐이다. 동파의 이 견해는 바로 구양수가 고문운동을 제창하면
서 모든 글은 도를 표현하는 것이어야 한다고 주장했던 것과 근본
적으로 상통하는 말이다. 소식은 시와 그림이 본질적으로 동일하다
는 의견을 제시하고 있지만, 한편으로 여전히 정통문학을 중국문화
의 정상으로 생각했던 전통적인 관점을 그대로 고수하고 있다. 그
리고 그의 마음에는 시와 그림이 윤리도덕적 교화작용을 한다는 선
진시대로부터의 인식이 여전히 내포되어 있음을 알 수 있다. 이러
한 소식의 생각은 바로 문동의 예술관과 상통한다.

267 蘇軾, 『東坡題跋』 卷5 「跋文同墨竹」. "與可之文, 其德之糟粕. 與可之詩, 其文之毫
末. 詩不能盡, 溢而爲書, 變而爲畵, 皆詩之餘. 其詩與文, 好者益寡. 有好其德如好其畵者
乎? 悲夫!"

옛날에 문동은 묵죽화를 그릴 때 좋은 비단이나 종이만 보이면 빠른 필치로 붓을 휘둘러 그렸는데 이는 그 자신도 자제할 수 없을 정도였다. 좌객들이 다투어 가져가도 문동은 또한 그다지 아까워하는 기색이 없었다. (그런데) 나중에는 사람들이 붓과 벼루를 준비하는 것만 보아도 곧장 피해서 가버렸다. 사람들은 아무리 청해도 일년이 지나도 그림을 얻을 수 없었다. 어떤 사람이 그 까닭을 물어보았더니 문동은 이렇게 대답했다. '제가 도를 배우고 있을 때는 도에 아직 이르지 못해 뜻에 거스르는 일이 있을 때 마음을 기탁할 곳이 없어서 한바탕 묵죽으로 풀어버린 것입니다. 그것(묵죽을 그리는 것)은 바로 병이었지요. 지금 제 병은 다 나았으니 어떻게 할까요?'[268]

'지금 그대는 푸른 소나무로 만든 숯을 갈고 토끼털을 운용하여, 화폭을 가늠하며 생사화폭生絲畵幅에 붓을 떨쳐 먹을 뿌려대어 잠깐 사이에 그림을 완성한다. 소슬대는 댓잎이 화면에 가득한데, 굽고 곧고 가로로 드러눕고 번화하고 섬세하고 낮고 높아 몰래 조물주의 숨은 생각을 훔쳐내어 아침나절의 살아있는 대나무의 뜻을 부여해준다. 그대가 어찌 진실로 도를 체득한 사람이 아니리오'문동이 이 말을 듣고 웃으며 말하였다. '무릇 내가 좋아하는 것은 도인지라 이 도를 대나무로 풀어버린 것이오.'[269]

268 蘇軾, 『蘇東坡集』 前集 卷32 「文同畵墨竹屛風贊」. "昔時與可墨竹, 見精縑良紙, 輒憤筆揮灑, 不能自己. 座客爭奪持去, 與可亦不甚惜. 後來見人設置筆硯, 卽逡巡辟去. 人就求索, 至終歲不可得. 或問其故, 與可曰, '吾乃自學道未至, 意有所不適而無所遣之, 故一發于墨竹, 是病也. 今吾病良已, 可若何?'"
269 위 책 「墨竹賦」. "'今子硏靑松之煤, 運脫兔之毫, 睥睨墙堵, 振灑繪綃, 須臾而成, 郁乎蕭騷, 曲直橫斜, 穠纖卑古. 竊造物之潛思, 賦生意于崇朝. 子豈誠有道者耶?' 與可聽

위의 두 예문 사이에는 약간의 모순이 내포되어 있다. 첫 번째 예 문에서 문동은 '도에 아직 이르지 못해 뜻에 거스르는 일이 있을 때 마음을 기탁할 곳이 없어서 한바탕 풀어버린 것이 바로 묵죽화라 고 하였고, 두 번째 예문에서는 자신이 좋아하는 것은 도인지라 이 도를 대나무에 기탁한 것이라고 하였기 때문이다. 즉 전자는 묵죽 화를 그리는 동기는 완성되지 못한 인간이 완성으로 나아가기 위 한 수단으로 그림을 그린다는 말이고, 후자는 구현된 도의 표상이 곧 그림이라는 의미로 이해할 수밖에 없기 때문이다. 그러나 두 문 장에서 공통으로 말하고자 하는 것은 바로 그림 창작이 인격완성을 추구하는 방편이며, 인격의 자아를 표현하는 수단이라는 뜻이므로 문동의 예술창작은 인격수양과의 관계가 밀접함을 알 수 있다.

3) 황정견의 선의와 시정화의

(1) 생애

황정견은 인종 경력 5년(1045) 강서 분녕에서 태어나 휘종 숭녕 4 년(1105) 귀양지 의주에서 61세로 생애를 마감하였다. 본명은 정 견이고 자는 산곡이다. 그는 소식(1036-1101)보다 9세 연하이니 문동(1018-1079)보다는 자그마치 27세 연하이다. 그는 학문적인 분위기가 짙은 가정에서 성장하였다. 일찍이 조부의 형제들 가운데

然而笑曰, '夫予之所好者, 道也. 放乎竹矣.'"

상당수가 진사에 올랐으며, 황정견의 아버지 황서黃庶(?-1058)는 하급관료를 지냈지만 진사 출신이었다.

그러나 황정견이 겨우 14세일 때 아버지가 돌아가시자 가세가 많이 기울어 15세의 나이에 외숙 이상(1027-1090)에게 의탁하여 그 아래서 성장하였다. 외숙 이상은 학문을 사랑하여 집안에 많은 장서를 소장하고 있었으며 황정견을 총애하여 물질적인 면 뿐 만 아니라 학문적으로도 상당한 도움을 주었다. 또한 황정견은 어린 시절부터 불교의 영향을 받았는데[270], 특히 외숙 이상이 젊은 시절 여산 오노봉 백석암이라는 암자에서 공부를 하였던 까닭에 황정견이 불교와 연관을 맺게 된 것은 이상의 영향도 적지 않았을 것으로 생각된다.

또한 만당과 오대 때 병란이 멈추지 않았던 중원 이북 지방과 비교할 때 황정견이 태어나 자란 강서 지방은 비교적 평온을 유지하였으므로 당시 많은 서민과 사대부가 몰려들었고,[271] 주위의 여산은 승려 혜원의 동림사가 있었던 유서 깊은 불교의 고장이며, 만당 이후 선종의 일파인 임제종, 조동종 등이 강서 지방에서 세력을 떨친 바 있으므로[272] 산곡이 불교와 관련이 많았던 데에는 지역적인 영향도 적지 않은 것이다.

외숙 이상李常외에 황정견의 학문세계에 도움을 준 사람을 꼽으라면 두 명의 장인을 거론할 수 있을 것이다, 황정견은 평생 동안 두

270 『苕溪漁隱叢話』後集 卷31.
271 鄭相泓, 『江西詩派와 禪學의 受容』, 박사학위논문, 성균관대학교 대학원, 1994, p.96.
272 당시 黃庭堅과 왕래가 많았던 승려로는 黃龍派의 二代祖師 晦堂祖心禪師(1025-1110), 死心禪師(1043-1114), 靈源惟淸禪師(?-1117) 등이 있다. 費海璣는 「黃庭堅九百歲頌」(『大陸雜誌』 卷17 第4期)에서 黃庭堅과 친하게 왕래한 인물 120여명 가운데 불교인이 31명이라고 설명하고 있다.

번의 결혼을 한 바 있는데, 첫 번째 결혼은 17세 되던 해에 학문적 소양이 풍부한 손각孫覺(1028-1090)의 딸과 맺은 인연이다. 그러나 불행히도 9년만 인 1070년 부인이 요절하는 아픔을 겪었다. 두 번째 결혼은 역시 학문을 좋아하는 사경초謝景初(1019-1084)라는 인물의 딸과 하였다. 두 명의 장인은 황정견의 품성을 좋아하여 그를 사위로 삼았기 때문에 사위를 학문적 벗이자 제자로 대하였다.

황정견이 진사에 급제한 뒤 정치적으로나 문학적으로 주위에 알려지지 않았을 무렵에도 이 두 명의 장인과 외숙은 그의 사람됨을 사랑하여 적극적인 지원을 아끼지 않았다. 황정견이 소식과 만날 수 있는 계기를 제공해 준 사람도 외숙 이상과 장인 손각이었다. 또 이 사람들은 공통적으로 시를 좋아하였고, 특히 당대 시인 가운데 두보를 좋아하여 황정견이 시를 공부할 때 두보의 시를 중시하는 계기를 제공하였다.

황정견은 23세(1067)에 진사에 3등으로 급제하여 이 해에 그는 처음으로 관직에 발을 들여놓았다. 그리고 신종 희령 5년(1072) 28세 되던 해에 북경국자감교수北京國子監敎授가 되어 관직을 지내던 기간 중에 소식과의 교유가 시작되었다. 그러나 이후 황정견의 생애는 그다지 순탄하지 않았다. 정치적으로 원풍元豊 2년(1079)부터 신구 양당의 싸움이 시작되었으며 이 해에 두 번째 아내 사씨마저 사별하였다. 신구 양당의 싸움에서 신법당이 승리하였으나 정치적으로 상당한 혼란을 야기하였으므로 소식은 여기에 이의를 제기하였다. 이에 따라 신법당은 소식을 조정을 비방하고 신법당에 반대하는 글을 썼다는 죄명으로 하옥시켰는데, 이 소용돌이 속에서 황정견은 이전에 소식과 교유하였다는 혐의를 받고 1080년

길주지사吉州知事로 좌천되었다. 임지로 향하는 도중 황정견은 서주 삼조산三祖山 산곡사山谷寺를 유람하고 그 곳의 풍광을 사랑하여 산곡도인이라 자호하였다.

이후 황정견의 생애 가운데 득의했던 시절로 볼 수 있는 기간은 원우 연간 잠시 구법당이 집권했던 시기 정도이다. 이 시기 그는 중앙에서 비서성교서랑秘書省校書郞(1085년 41세)·신종실록검토관神宗實錄檢討官 및 집현교리集賢校理(1086년 42세)·저작좌랑著作佐郞(1087년 43세) 정도의 관직을 보냈다. 그러나 당시 그는 소식·조보지(1053-1110)·장뢰張耒(1052-1112)·진관秦觀(1049-1110)·문인화가 이공린李公麟(1049-1106) 등과 교유하면서 다양한 문화 활동을 하였다.

그러나 이 시기가 지나면서 신법당이 득세하는 바람에 그가 쓴 『신종실록神宗實錄』은 역사를 왜곡했다는 죄명을 뒤집어쓰고 마침내 부주별가로 좌천되었다. 이어 검주黔州와 융주로 보내져 거주의 제한까지 받는 등 기나긴 유배와 좌천 생활이 이어진다. 특히 그가 유배를 간 부주·검주·융주 등은 모두 사천지방으로, 이 곳들은 중앙으로부터 멀리 떨어져 있을 뿐 아니라 지형적으로 험준하고 문화적으로 낙후한 지역이었다. 그는 정치적으로 특별한 활동을 한 적도 없고 신분적으로 지위가 높은 것도 아니었지만 소식 등의 구법당 세력과 가까이 지냈던 이유만으로 신법당 세력으로부터 끊임없이 시달림을 받아야 했다. 이후 그는 거듭되는 부침의 세월을 보내면서 강서의 변경에 있던 의주 땅에서 61세를 일기로 생애를 마쳤다. 이렇게 볼 때 그는 40대의 몇 년간을 제외하면 대부분의 세월을 정치적 갈등 속에서 희생만 요구 당했던 불운의 인물이었다. 그

리고 그러한 삶은 단지 황정견 한 사람의 특수한 사례가 아니라 다
수의 송대 사대부가 겪었던 인생 여정이었다.

(2) 시와 화에 관한 견해

남송의 등춘은 『화계』에서 황정견을 다음과 같이 평한 바 있다.

> 내가 일찍이 당송 양조兩朝의 명신名臣들의 문집을 취하여 도화의
> 기록을 남김없이 살펴보았기 때문에 여러 학자들의 감별력을 대략
> 알아볼 수 있었다. 이 가운데 황정견이 가장 엄정하였다.[273]

등춘의 말에 따르면 황정견의 예술관점이 소식이나 문동의 예술관
점보다 더 엄정하다는 말이다. 그런데 황정견이 말하는 회화와 시
에 관한 이론은 대부분 선종에서 유래되고 있다. 황정견은 일찍이
다음과 같이 말하였다.

> 나는 일찍이 그림을 잘 알지 못하였다. 그러나 참선을 하면서 무공
> 의 공을 알게 되었고 도를 배우면서 지극한 도는 번잡하지 아니함
> 을 알았다. 이렇게 되고서야 진정한 그림을 보고 교묘한 것과 졸렬
> 한 것을 구분할 수 있었고, 공이 있고 없음을 알 수 있게 되었으며,
> 묘오의 경지에 이르게 되었다. 그런데 어찌 보는 것이 단순하고 들

273 鄭椿, 『畵繼』 卷9 「論遠」. "予嘗取唐宋兩朝名臣文集, 凡圖畵記錄考究無遺, 故于群
公略能察其鑑別, 獨山谷最爲精嚴."

은 것이 적은 사람을 위하여 이것을 말해줄 수 있겠는가?[274]

이것은 참선이 회화를 보는 안목을 길러준다는 것이니 황정견의 그림 감상은 주로 선적 사유방식을 이용한 것임을 알 수 있게 한다. 황정견이 그림과 시를 어떠한 개념으로 정의하고 있는지는 다음 글에서 살펴볼 수 있다.

> 사물을 잘 관찰하여 내면에 지니고 있는 본질을 잘 관찰하였기 때문에 이처럼 정묘하게 그려낼 수 있는 것이다. 황정견은 이렇게 말하였다. '나는 그림을 잘 알지는 못하지만 내가 시를 짓는 것이 그림을 그리는 것과 같이 사물의 본질을 있는 그대로 헤아려내는 것임을 알겠다. 나의 일로써 미루어 짐작해 본다면 무릇 천하에서 화가 최백을 가장 잘 안다고 자부할 수 있는 사람은 나 밖에 없을 것이다.'[275]

위의 예문에서 황정견은 자신의 경험에 미루어 시 짓는 것이 화가들이 그림 그리는 것과 같은 일을 안다고 하였다. 그런데 여기에서 황정견은 시와 그림의 공통된 특성이 바로 사물의 의미를 헤아려 내는 것이라고 하였다. 이것은 바로 소식이 말한 "그림을 얘기할 때 형상의 닮음 여부를 가지고 논한다면 그 사람의 견식은 어린아이의 견식에 가깝다."는 말과 같은 의미이다. 다른 말로 표현하자면

274 黃庭堅, 『豫章黃先生文集』 卷27 「題趙佑公畵」. "予未嘗識畵, 然參禪而知無功之功, 學道而知至道不煩, 於是觀圖畵悉知其巧拙功楛, 造微入妙, 然此豈可爲短見寡聞者道哉?"
275 晁補之, 『鷄肋集』 「跋魯直所書崔白竹後贈漢擧」. "以觀物得其意審, 故能精若此, 魯直曰, '吾不能知畵, 而知吾事詩如畵. 欲命物之意審. 以吾事言之, 凡天下之名知白者, 莫我若也.'"

고정된 틀을 탈피할 것을 강조하는 것이며, 진정한 시와 그림이라면 의미를 탐구하는 시이거나 그림이어야 하며, 정해진 틀을 흉내내어서는 안 된다는 점을 말하고 있는 것이다. 즉 철저한 자기 체험과 자기 깨달음을 추구하는 것이다.

황정견은 일찍이 육평원陸平原의 그림을 평가하면서 창작대상을 관찰할 때는 철저하게 본질을 파악할 수 있는 정도까지 이르러야 하며, 작가의 성찰이 대상의 본질을 파악하는 데까지 이르는가의 여부는 창작자 스스로의 문제이지 배워서 얻어지는 것이 아니라고 하였다.

> 육평원의 그림은 그림자에서 윤곽을 취하긴 하였지만 마음속의 아름다운 느낌을 다 표현하진 못하고 있다. 재 속에서 불을 찾아보지만 (거기에는 이미) 불타오르던 평원平原의 실제 불길을 찾아낼 수는 없다. 그러므로 도를 알아내는 여부는 그 자신에게 달린 것이다. 물상을 관찰함에 반드시 그 본질의 파악에까지 이르러야 하는 것이다.[276]

황정견에 의하면 사물의 본질을 파악하는 것은 형상을 파악하는 것과 큰 차이가 있다. 위에서 황정견이 육평원의 그림이 그림자에서 형을 그렸다는 것은 무엇을 말하는 것인가? 생각건대 여기서 말하고 있는 그림자를 그렸다는 것은 본질을 파악하지 못하고 본질의 환영, 껍질만 그렸다는 말이다. 그것은 마치 불을 파악하고자 하면서 불을 찾지 못하고 잿더미만 뒤지다 그치는 어리석음과 같다. 사

276 黃庭堅,『豫章黃先生文集』卷27「跋東坡論畫」. "陸平原之圖形於影, 未盡捧心之妍, 察火於灰, 不睹燎原之實. 故閱道存乎其人, 觀物必造其質."

물의 본질을 파악하는 것은 작가 자신에게 달려있는 문제일 뿐이다. 그러므로 황정견은 예술창작이란 자기의 깨달음 없이는 불가능한 일이며 다른 사람이나 지식에 의해서 전수될 수 있는 성질이 아니라고 단언하였다.

> 마치 벌레가 나무를 갉아먹어 들어가듯 인식하지 못하는 사이에 글이 완성된다. 내가 보기에는 옛날 사람들의 그림 그리는 오묘한 방식도 이와 같았을 것 같다. 그러므로 나무를 깎아 바퀴를 만들던 윤편輪扁도 그 스스로는 이 일에 통달하였다 하나 이것을 그의 아들에게조차 전해줄 수는 없었다. 근자에 최백의 붓 놀림이 옛 사람들이 (인위적으로) 마음을 부리지 않는 경지까지 거의 다다랐다.[277]

황정견은 예술가의 체득을 윤편의 수레 만드는 일에 비유하여 설명하였는데 여기에서 그가 하고자 하는 말은 곧 각자의 체험은 각자만이 아는 것일 뿐 말이나 문자로 전해줄 수 없는 것임을 강조한 것이다. 또한 위에서 최백崔白의 예술경지는 "거의 옛 사람들이 마음을 부리지 않았던 경지까지 이르렀다(기도고인부용심처幾到古人不用心處)."고 하였는데 이것은 황정견이 말하는 예술의 최고 경지이다. 마음을 부리지 않는다는 것은 작가의 상상력이나 대상세계를 향하는 인식을 인위적으로 조작하지 않는다는 말이니 다른 말로 표현하자면 곧 심이 자연의 경지에 이름을 의미한다.

277 위 책 卷1「東坡墨戱賦」. "如蟲蝕木, 偶然成墨. 吾觀古人繪事妙處, 類多如此. 所以輪扁斲斤, 不能以敎其子. 近也崔白筆墨, 幾到古人不用心處."

동파거사는 붓과 종이를 가지고 유희하는 가운데, 깎아지른 산기슭에 마르고 기운 늙은 나무와 무리 지어 서있는 가는 대나무 그림을 그려내고 있다. 그의 필력은 바람과 안개 속에 인간의 자취가 없는 풍경 속에서 뿜어 나오고 있다. 그런데 이는 도인이나 가능한 경지이지 화공으로서는 불가능한 일이다. 마치 하나 하나가 인주로 찍혀 있듯이 서리 앉은 가지와 바람 속의 잎들의 형상이 이미 마음 속에 갖추어져 있었던 것이다.[278]

황정견의 이론은 결국 소식과 문동이 시와 그림에서 직각과 관조, 자기체험 등을 중시하던 것과 근본적으로 일치한다. 다만 황정견은 두 사람에 비해 방법론적 측면에서 상대적으로 선적 사유방법을 더 많이 이용하였다는 점이 약간의 차이라고 할 수 있다.

278 위 책. "東坡居士, 遊戲於管城子楮先生之間, 作枯槎壽木, 叢篠斷山, 筆力跌宕於風烟無人之境, 蓋道人之所易, 而畵工之所難, 如印印泥, 霜枝風葉, 先成於胸次者歟."

V. 선종과 시화의 결합의의 및 그 반영

 중국인은 어떤 사물을 마주하고 사유할 때, 그 사물을 전체 속에 존재하는 일부로 사고한다. 이는 하나의 사물을 다른 사물과의 시간적·공간적 관계 속에서 사고한다고 말할 수 있는 것이다. 송대 예술이론가의 관점도 이러한 측면에서 살펴볼 수 있다. 우리는 앞서 이들이 시와 그림을 동일한 관점에서 보고자 하였을 뿐만 아니라 시와 그림을 사회와 문화라는 전체 틀 속의 한 부분으로 생각하고 있음을 감지할 수 있었다.
 이것은 한편 윤리도덕과 교화의 도구로써 문학과 예술을 바라보던 유가의 예술사상, 그리고 명상과 관조를 중시하고 즉각적 깨달음을 강조하는 도가와 선사상이 예술이론상 상호융화되어 나타난 현상으로 볼 수 있는 것이다. 따라서 송대 예술이론가의 사유체계에서는 예술을 다른 영역과 구분하는데 주력하기보다는 예술을 다른 영역과 연계시키는 데에 주력하였다.
 그들에게 있어서 예술은 일반적인 사회의 사물, 즉 학문·생활·윤리가 연계된 '세계의 한 부분'으로 사유되며, 시와 그림 또한 문학과 예술로서의 특징만을 중시하기보다는 다른 것들과의 연계성을 더욱 중시하였다. 이렇게 볼 때 이들 예술관의 사상적 기초는 한마디로 '융화'이었다. 한마디로 이 시기 사유의 특징은 정치와 학문

뿐 아니라 예술의 영역에서까지 감정과 도덕을 융합시키고 이성과 감정을 구분하지 아니하며 세계와 나를 구분하지 않는 것이 특징이었다.

따라서 앞장에서 살펴본 소식·문동·황정견 등을 중심으로 삼고, 이 외의 기타 북송 시대 화가와 사대부들의 그림과 시에 대한 견해를 참고로 하여 그림과 시에 대한 이들의 견해에서 공통으로 나타나고 있는 사상적 특징을 이해하고 나아가 그것이 실제 회화작품에서는 어떻게 반영되고 있는지를 살펴보고자 한다.

1. 자연과의 합일

중국인들은 고대로부터 자연과학적 현상으로 파악할 수 있는 것까지 집요하다고 생각되리만큼 인문주의적 시각으로 파악하려는 경향이 있었다. 이들은 판이하게 서로 다른 범주로 구분되는 것조차 하나의 범주 안에 포괄하고자 하였는데. 자세히 살펴보면 그 분류의 근거는 언제나 인사에 있었다.[279] 이러한 경향은 바로 중국인들이 인간을 자연의 원리를 통하여 이해하려 했던 태도를 보여준다. 중국인의 이러한 사유방식은 고대 중국 문헌에서 흔히 발견된다.

먼저 새를 소재로 한 시를 예로 들어보자. 『시경詩經』『국풍國風』의 관저關雎를 설명한 한대漢代의 문헌에서는 다음과 같이 말하고 있다.

279 葛兆光 著, 鄭相弘 譯, 『禪宗과 中國文化』, 東文選, 1991, p.219.

관저는 현숙한 여인을 얻어 군자의 짝으로 삼음을 기뻐한 시이다. 현숙한 여인을 얻고자 걱정하고 있지만 여색을 지나치게 밝히지 아니하고 요조숙녀窈窕淑女를 갈구하지만 선을 해치는 마음은 없다. 이것이 관저의 뜻이다.[280]

이처럼 『모시서毛詩序』에서는 물수리 새가 울면서 짝을 찾는 자연현상을 군자와 요조 숙녀의 분별있는 사랑행동이나, 현명한 신하臣下를 쓰도록 왕에게 풍간諷諫하는 의미로 해석하고 있음을 볼 수 있다. 또 『논어』에서만 하더라도 자연현상과 관련된 부분이 54군데 나오는데, 이중 정치와 도덕의 측면에서 그 의의와 가치를 이끌어내지 않은 결론은 하나도 없고, 하나같이 자연적인 원인의 탐색은 시도하지 않았다. 이 외에도 물이나 산, 꽃이나 새 등 자연물을 보고 자연물로서의 속성을 파악하려하기 보다는 인간적 견지에서 파악하려는 경향이 매우 강하다.[281]

이처럼 인간 삶을 자연 현상을 통하여 파악하려는 경향이 심화되자 자연의 구조는 인간의 신체구조와 상호일치하며, 바람직한 인간사회의 구조는 자연구조를 법으로 삼아야 한다는 생각으로까지 확장되었다. 일찍이 『주역』에서는 천지의 구조는 인간의 신체구조와 상응하고 있다고 생각하였다.

하늘은 머리에 해당하며 땅은 배에 해당한다.[282]

280 『毛詩』. "關雎樂得淑女以配君子, 憂在進賢, 不淫其色, 哀窈窕, 思賢才, 而無傷善之心焉. 是關雎之義也."
281 위 책, p.219.
282 『周易』「說卦」. "乾爲首, 坤爲腹."

이러한 생각은 특히 한대漢代에 크게 유행하였으며 이 중 동중서 董仲舒가 가장 대표적인 인물이다. 다음에서 이를 확인할 수 있다.

> 경·상·벌·형은 각각 춘하추동과 상응하여 마치 부절을 합한 것과 같다. …하늘에는 사시가 있으므로 왕자에게는 사정이 있는 것이다. ……하늘과 인간이 동일하게 구유하고 있는 바이다.[283]

이 글에서 동중서는 왕자王者들은 자연의 법칙에 따라서 제도를 건립하였다고 하면서 국가제도의 가장 바람직한 형태는 자연의 운행질서를 모방하여 건립한 것이라고 주장하였다. 또한 갈홍葛洪(4세기 초)은 아예 국가의 형태와 인체의 구조는 동일한 관점에서 나온다고 생각하였다.

> 한 사람의 몸은 한 국가의 형상과 같다. 흉부와 복부의 위치는 궁궐과 관청에 해당하며 사지가 벌리고 있는 것은 국경에 해당한다. 뼈마디의 구분은 백관에 해당하며 정신은 군주에 해당하고 피는 백성에 해당한다.[284]

이와 같이 자연의 구조뿐 만 아니라 국가의 구조까지 인체 구조와 일대 일로 대응시켜 생각하는 사유방식은 중국역사의 초기에만 한시적으로 보이는 것이 아니라 이후 보다 심화된 중국인의 유기적

283 董仲舒, 『春秋繁露』 卷55. "慶賞罰刑, 與春夏秋冬, 以類相應也, 如合符. … 天有四時, 王有四政. … 天人所同有也."
284 葛洪, 『抱朴子』 「內篇」 卷18. "一人之身, 一國之象也. 胸腹之位, 猶宮室也. 四肢之列, 猶郊境也. 骨節之分, 猶百官也. 神猶君也. 血猶民也."

자연관 속에 혼재하는 양상을 보인다. 인간의 구조와 자연의 구조를 동일시할 만큼 자연을 친밀한 존재로 파악했기 때문에 사회가 혼란한 시절의 중국인은 자연을 더욱 친밀한 존재로 생각하였다. 역사적 혼란기에 많은 지식인들이 명산대천을 유랑하였는데 이 사람들이 명산을 유람할 때는 산의 고도나 온도에 따라 수목樹木의 분포를 조사한다거나 강물의 흐름이나 수온에 따라 어종魚種의 차이나 형태의 크기 및 특징을 분류해보려는 시도는 거의 전무할 정도로 관심조차 없었다. 이들이 관심을 가진 부분은 자연이 인간의 심성 수양에 도움이 된다는 점에만 집중되었다. 이렇게 볼 때 자연의 구조와 인간의 구조를 상응하는 구조로 이해한 사례이건, 자연을 명상과 수신을 위한 전범으로 생각한 사례이건 공통적으로 자연을 인간 중심으로 파악한 것은 분명하다.

 그런데 여기에는 어떤 한계가 있었다. 자연의 구조와 인간의 구조를 동일하게 파악하는 관점 속에는 엄밀하게 말하여 원리에 대한 고찰이 결여되어 있다. 이들은 다만 현상적 관찰과 경험의 축적을 통하여 자연과 인간은 유사한 구조를 가지고 있다고 판단하고 이러한 것들을 법칙화 하였을 뿐이다. 송대 철학사상과 예술사상은 바로 이러한 점에서 이전 시기와 분기점을 이루고 있다. 송인들은 천지만물과 인간 사이에 이러한 현상적 공통점이 나타나는 이유는 이 안에 어떤 공통의 원리가 흐르고 있으며, 이러한 원리에 의하여 우주가 진행되고 있다고 생각하였다. 그들은 이 원리에 대해서 깊이 생각하였는데 이것을 '성'이라고도 부르고 혹은 '이'라고도 하며 '도'라고도 하였다.

 일찍이 정호程顥는 "천지의 상도常道는 그 마음이 만물에 두루 펴

져 있으되 그 자체는 마음이 없다"[285]라고 하였다. 그는 개개 사물의
이는 각각에 따라 특성의 정해진 이를 가지고 있는 것이라고 보기
보다는 모든 사물에 흐르고 있는 대도에 포함되어 있고, 자연과 인
간은 근본적으로 동일한 본성을 지니고 있다고 생각하였다. 그러므
로 그는 "삼라만상은 모두 내 안에 갖추어져 있다."[286] 고 단언함으
로써 인간과 자연사물을 구분하여 인식하는 견해 자체를 비판적 시
각으로 보았다. 주희 또한 이와 같은 생각을 가지고 있었다. 아래는
주희와 한 질문자와의 문답이다.

> (어떤 사람이) 물었다. '마르고 시든 것들도 성을 가지고 있는가?
> 또 (그렇다면) 어떻게 그럴 수 있는가?' 주자가 대답하였다. '그들
> 또한 그들이 존재하는 순간부터 이러한 이치를 갖추고 있다. 그러
> 므로 천하에 처음부터 성을 가지지 않은 것은 아무 것도 없다고 하
> 는 것이다.'[287]

위에서 말하는 '마르고 시든 것들'이란 바로 생명력이 없는 물질을
말하는 것이니 돌멩이·공기·흙 따위를 가리키는 것이다. 위에서 주
희는 마르고 시든 것들이라 할지라도 동물이나 식물과 차이가 없으
며 세상 만물은 모두 공통의 성을 내포하고 있다고 하였다. 비록 그
가 말하는 성의 의미를 한마디로 규정하기는 어려운 감이 없지 않
으나 한가지 명확한 점은 주희가 우주 속에 펼쳐져 있는 삼라만상
을 하나의 이치로 파악하고 만물이 현상적으로 각각의 상이한 존재

285 『二程集』「河南程氏文集」卷3. "夫天地之常, 以其心普萬物而無心."
286 위 책 「河南程氏遺書」卷11. "萬物皆備於我矣"
287 『朱子全書』卷42. "問. '枯槁之物亦有性? 是如何?' 曰, '是他合下有此理. 故云天下
無性外之物.'"

임에도 불구하고 모든 물질은 공통의 품성을 가지고 있음을 말하였다는 점이다.

그러므로 주희와 정호의 사유체계에서는 근본적으로 생명체와 비생명체·형상적인 것과 비형상적인 것 사이의 구분이 없다. 이들은 우주속의 제존재를 구분하기보다는 오히려 동일한 이치로 파악하려는 경향을 가지고 있었기 때문이다. 그리고 이들은 이러한 이치를 설정하는데 있어 인간과 자연을 모두 참고하였다. 굳이 한마디로 표현하자면 자연의 이치를 통하여 인간 존재를 규정하는 한편, 인간의 이치를 통하여 자연의 이치를 추구하였다고 할 수 있을 것이다. 그러므로 대소와 귀천에 관계없이 삼라만상은 모두 하나의 이치를 공유共有하고 있으며 인간 또한 이러한 존재의 하나로 상정한 것이다.

송대의 예술론은 작가가 바로 이와 같은 우주의 보편 이치를 체화하여 작품으로 담아내는 것에 주목하고 있다. 그러므로 작품에서 중요한 것은 소재나 수단이 아니라 작가가 우주의 보편의 이치를 파악하여 작품 속에 투영해내는 것이라고 본다. 따라서 송대의 예술사유는 도학자나 선승들의 사유체계와 근본적으로 차이가 없다. 소식도 다음과 같이 말하고 있다.

> 만약 일정한 형태를 지닌 것이 잘못 그려졌다면 사람들은 이것을 알아내지만 일정한 이치에 부합되지 않는 그림을 보면 비록 그림을 잘 아는 자라 할지라도 모를 때가 있다. 이러한 까닭에 세상을 속여서 이름을 이으려는 사람은 반드시 일정한 형태가 없는 것에 기탁하여 그림을 그린다. …그 형상이 일정한 형태가 없는 사물은

정해진 형태가 없다는 것 때문에 더욱 그 이치를 표현하는데 주의
를 기울이지 않으면 안 되는 것이다. 세속의 화공은 어떤 경우 그
형상은 극진하게 표현할 수 있을지 모르지만 사물의 이치를 나타
냄에 있어서는 고상하고 초일한 선비가 아니라면 제대로 판별해내
기도 어려울 것이다.[288]

위의 글에서 소식은 사물에 '일정한 형태를 지닌 것'과 '일정한 형
태가 없는 것'이 있는데 진정한 예술가는 형태를 넘어 내면의 의미
를 파악할 수 있어야 하며, 이러한 일을 할 수 있는 사람은 오직 고
매한 인품을 가진 '초일超逸한 선비'가 아니라면 불가함을 강조하
고 있다. 이렇게 볼 때 소식이 예술에서 강조한 것은 예술대상의 가
시적 모습이 아니라 형상 너머에 존재하는 부변의 이치이다. 따라
서 소식이 보는 사물은 고정된 물체가 아니라 의미를 담고 있는 하
나의 생명이자 사물의 본질이며, 예술에서 중요한 것은 작가의 우
주 본질에 대한 자각이지 소재나 제재의 문제가 아니라고 보았던
것이다.

그러므로 소식은 일찍이 "그림을 얘기할 때 형상의 닮음의 여부를
가지고 논한다면 그 사람의 식견은 어린아이의 식견에 가깝다."고
말했던 것이다. 이것은 결국 그의 유기체적 자연관을 반영하는 것
이라고 간주할 수 있다. 그는 자연물에 일정한 형태가 있든 일정한
형태가 없든 모두 일정한 이치를 내포하고 있으며 진정한 예술가는
형태를 넘어 형태 안의 이치를 규명해내야 한다고 주장하였다. 따

288 蘇軾, 『蘇東坡集』前集 卷31 「淨因院畵記」. "常形之失, 人皆知之, 常理之不當, 雖
曉畵者有不知. 故凡可以欺世而取名者, 必托于無常形者也. … 以其形之無常, 是以其理
不可不勤也. 世之工人, 或能曲盡其形, 而至于其理, 非高人逸材, 不能辨."

라서 소식이 술을 마시며 초서를 쓰고 삼라만상을 받아들일 수 있
도록 마음을 비워두는 것이 훌륭한 시어를 만들어낼 수 있는 관건
임을 강조했던 이유는 예술가가 대상인 자연의 본질에 더욱 가까이
다가가서 본질을 제대로 파악하기 위하여 술이나 명상을 하나의 방
편으로 삼고자 한 것임을 알 수 있다.[289]

 문동의 예술관 또한 이와 유사한 견해를 반영하고 있다고 할 수 있
을 것이다. 소식이 문동의 말을 직접 인용한 "요새 화가들은 마디
위에 마디를 오리고 잎 위에 잎을 포개어 그려내지만 이를 어찌 대
나무를 그린 것이라 하겠는가?"[290]라는 말에서 소식이 대나무를 그
리면서 한 말과 의미상 대동소이함을 알 수 있을 것이다. 비록 실제
그림에서 문동은 소식과 달리 대나무의 잎과 마디를 하나하나 정밀
하게 묘사하여 대나무의 형상과 매우 유사하게 그렸지만, 문동의
대나무 그림의 취지는 마디를 그리지 않은 소식의 그림의 취지와
다를 바가 없는 것이다. 즉 문동 또한 자신의 대나무 그림에서 표현
하고자 한 것은 대나무라는 하나의 생명체의 본질이자 이치이지 단
순히 눈에 보이는 대나무의 형상이 아닌 것이다. 따라서 문동의 자
연관은 바로 앞에서 보았던 소식의 자연관과 근본적으로 상통한다
는 점을 확인할 수 있다. 그러므로 문동은 위의 인용문의 후반부에
서 자신이 그려보낸 "대나무는 비록 몇 척의 높이 밖에는 안되지만
척의 기세가 들어있다."[291]라고 말할 수 있었을 만큼, 어디까지나 대

289 위 책 卷2「送參寥師」. "詩語를 오묘하게 만들려면 마음을 비우고 고요히 하기를
주저하지 말라. 마음이 고요한 고로 삼라만상의 움직임을 받아들일 수 있으며 마음이
비어 있는 까닭에 삼라만상의 모습을 받아들일 수 있는 것이다(欲令詩語妙, 無厭空且
靜, 靜故了群動, 空故納萬境)."
290 蘇軾, 『蘇東坡集』前集 卷32「文同畵篔簹谷偃竹記」. "今畵者乃節節而爲之, 葉葉而
累之, 豈復有竹乎?"
291 蘇軾, 『蘇東坡集』前集 卷32「文同畵篔簹谷偃竹記」. "(文同)은 편지의 끝 부분에
다시 한 수의 시를 써 놓고 있었는데 그 대강은 이러하였다. '장차 (값비싼) 鵝溪絹에

나무의 살아있는 힘찬 기세를 그리려고 한 것이지 대나무의 실제의 모습을 그리려고 한 것은 아니다. 그런데 만약 자연물을 하나의 생명체로 파악하는 마음이 없었다면 이와 같은 방법은 단순한 감정이입의 방법에 지나지 않을 것이다.

이처럼 인간을 우주만물의 보편적 원리 속에 두고 파악하기 때문에 세상의 작은 미물에 이르기까지 삼라만상은 동일한 원리로 진행된다는 생각을 가졌고, 자연물과 인간은 삼라만상의 하나로써 자연스럽게 이러한 원칙에 적용될 수 있다고 보았다. 그러므로 송대 사람들은 동중서와 갈홍과 같은 우주관도 그들의 우주관속에 포함하였다. 예를 들어 1390년경 사상가 왕규는 인간의 신체구조와 천지의 구조가 상응하는 것으로 생각하였던 것이다. 자연의 운행질서와 인간사회의 질서가 서로 유사한 것으로 파악하는 이와 같은 시각은 중국에서 비교적 이른 시기부터 있어 왔다.

그러나 송대 이전까지 이러한 시각은 단순히 현상적 파악과 경험의 축적에 의하여 만들어진 생각일 뿐 그러한 시각을 갖게 된 근본적인 원리에 대한 체계는 거의 세워지지 못했다. 송대에는 인간을

만 척 높이의 겨울 대나무 가지를 끌어다 놓겠네.' 나는 文同에게 이렇게 답하였다. '만 척 높이의 대나무를 그리려면 비단 이백 오십 필이 필요할 걸세. 나는 선생이 그림 그리는 일에 싫증이 난 것을 알고 있으니 그저 그 비단이나 얻었으면 좋겠소' 여기에 대해서 文同은 답변을 할 수가 없었던지 이렇게 회신이 왔다. '내가 헛소리를 했소. 세상에 어찌 만 척 높이의 대나무가 있겠소?' 나는 이 때문에 實證을 가지고 시로써 답하였다. '세상에는 팔천 척 높이의 대나무도 있다오. 달이 기운 빈 뜰에는 대나무 그림자 길게 드리울 수 있으리니.' 이를 보고 文同이 웃으며 다음과 같이 대답해왔다. '그대의 변론은 그럴 듯한 변론이오. 하지만 진정 이백 오십 필의 비단이 있다면 나는 이를 팔아 땅을 사서 전원으로 돌아가 노년을 보내겠소.' 이로 인하여 文同은 그가 그린 篔簹谷의 굽은 대나무 그림을 내게 보내며 다음과 같이 알렸다. '이 대나무는 비록 몇 척의 높이 밖에 에는 안되지만 만 척의 기세가 들어 있다오.'(書尾復寫一詩, 其略曰 '擬將一段鵝溪絹, 掃取寒梢萬尺長.' 予謂與可 '竹長萬尺, 當用絹二百五十匹. 知公倦于筆 硯, 願得此絹而已.' 與可無以答, 則曰, '吾言妄矣. 世豈有萬尺竹哉?' 余因而實之, 答其詩 曰, 世間亦有千尋竹, 月落庭空影許長, 與可笑曰 '子辯則辯矣. 然二百五十匹絹, 吾將買田 而歸老焉.' 因以所畵篔簹谷偃竹遺予曰, '此竹數尺耳, 而有萬尺之勢.')"

포함하여 모든 우주 삼라만상의 생멸을 규명해내는 것에 주목하였는데, 이러한 이치는 자연과 인간을 동시에 성찰하는 것에 의해서 중도적 관점에서 형성된 것이다. 이들은 인간을 특별시하는 일 보다는 인간이 자연 속의 한 존재임을 말하고자 하였던 것이다. 그리고 그들은 모든 삼라만상을 통하여 보편의 이치를 발견할 수 있다고 믿었다. 이들은 자연을 인간적 측면에서 보았으므로 기계적 관점으로 자연을 파악하는 편협성을 피하려 하였고, 인간을 인간적 특성에 의하여 보기보다는 자연을 통하여 보는 방법을 통하여 인간을 넓은 안목에서 바라보고자 하였던 것이다. 따라서 예술의 핵심은 대상세계에서 그러한 보편의 이치를 파악해낼 수 있는 작가의 안목과 이러한 이치의 표현에 있었다. 이것은 대상과 자아와의 간격없는 만남이 없으면 불가능한 일이다. 그러므로 그들은 '격물치지格物致知, 물아일체物我一體'와 같은 경지를 부단히 강조하였던 것이다.

이들에게 있어서 중요한 것은 예술의 소재나 예술의 장르보다는 만물에 내재하는 공통의 이치를 어떻게 체계화하고 작품으로 표현해 내느냐하는 본질의 문제였다. 시와 그림을 하나의 원리로 이해하려는 사람들의 관점은 이러한 사상을 기초로 하고 있는 것이다.

이상과 같이 송대 예술사상 중에는 인간을 삼라만상의 자연물과 동일한 관점에서 생각하고 이성과 감성·예술과 학문·윤리 등을 통합적統合的 관점에서 사유하는 경향이 어느 시대보다 강했다. '시화일율관'은 이상과 같은 예술사상에서 심화되고 확산될 수 있었던 것이다.

2. 정묵관조

　송대 예술론에서 가장 강조되는 점은 아마 관조觀照를 꼽지 않을
까 생각될 정도로 많은 예술가와 이론가들이 시·그림·서예·음악 등
에서 관조를 거론하였다. 일찍이 곽희는 산수화론에서 화가는 마땅
히 관조가 중요하다고 누차 강조한 바 있다.

　　　옛 사람들이 '시는 형태 없는 그림이고, 그림은 형태 있는 시이다'
　　라고 하였는데, 이는 철인들이 이야기한 것으로 나도 이 말을 스승
　　으로 삼고 있다. 내가 한가한 날을 이용해서 진당 사이의 고체와 금
　　체 시들을 읽어보니 이 가운데 아름다운 시구들은 사람의 가슴속
　　에 품은 생각을 남김없이 말하여 눈앞의 모든 경물을 잘 표현하고
　　있었다. 그러나 잠시 고요한 곳에 편안한 마음으로 앉아 밝은 창 깨
　　끗한 책상 위에 한 가닥 향불을 피웠을 때 온갖 생각들이 사라지고
　　마음이 가라앉지 않는다면, 훌륭한 시구나 좋은 의취는 나오지 않
　　을 것이며 그으한 정회와 아름다운 정취도 떠오르지 않을 것이다.
　　회화의 주된 의취 또한 쉽게 얻어지는 것이겠는가?[292]

　위에서 곽희가 말하는 "고요한 곳에 편안한 마음으로 앉아 밝은 창
깨끗한 책상 위에 한 가닥 향불을 피우고 온갖 생각들을 가라앉힌
다"는 것은 바로 관조를 말한다. 관조는 자신을 둘러싼 갖가지 망상

292 郭熙, 『林泉高致』「山水訓」. "更如前人言, '詩是無形畵, 畵是有形詩.' 哲人多談此
言, 吾人所師. 余因暇日, 閱晉唐古今詩什, 其中佳句有道盡人腹中之事, 有 裝出目前之景,
然不因靜居燕坐, 明窓淨幾, 一炷爐香, 萬慮消沈. 則佳句好意亦看不出, 幽情美趣亦想不
成. 卽畵之主意, 亦豈易及乎?"

과 분별심을 지워버리는 과정인데 바로 참선과 유사하다.

　우리의 정신세계는 짧은 찰나에도 끊임없이 변화하며 분별의식과 무의식의 지배를 받게 된다. 만약 예술가가 예술작품을 구상할 때 선입견이나 무의식의 지배를 받는다면 예술대상이 제대로 받아들여질 리 없으므로 예술가 자신의 의식세계를 맑고 순일하게 하고자 하는 마음은 동서고금이 동일할 것이다. 이러한 상태를 추구하는 하나의 방편으로 송대 예술가와 이론가들은 선종의 선적 사유방법을 이용하여 끊임없는 명상을 시도하였다. 또 이와 같은 관조와 명상은 다만 작가에게만 요구되는 사항이 아니라 감상자에게도 요구되는 사항이었다. 따라서 곽희는 다만 예술창작자의 관조만 중시하지 않고 감상자가 훌륭하게 작품을 감상하기 위해서 관조는 필수적인 것이라고 생각하였다.

　　산수를 감상하는 데에도 또한 방법이 있다. 임천 즉 산수자연과 혼연일체가 된 마음으로 대한다면 그 가치가 높아질 것이지만, 교만하고 사치스런 태도로 산수를 대한다면 그 가치는 떨어질 수밖에 없다.[293]

　소식도 예술창작에서 관조의 역할을 매우 강조하였다. 그는 자신의 절친한 승려 참료參廖와 이공린(1049-1106)에게 각각 시와 그림의 구상에서 가장 핵심이 되는 사항은 관조라고 피력한 바 있다.

　　참으로 기이하여라. 승려 참료는 언덕의 우물에 자신을 비추어보

293 郭熙, 앞 책. "看山水亦有體, 以林泉之心臨之則價高, 以驕侈之目臨之則價低."

듯 하네. 원숙한 노인처럼 맑고 담담하니 그 누가 그에게서 강하고
사나운 성질 불러일으킬 수 있으리? 곰곰이 생각해보니 또한 그렇
지 아니하다. 진정한 기교는 환영이 아니다. 시어를 오묘하게 만들
려면 마음을 비우고 고요히 하기를 주저하지 말라. 마음이 고요한
고로 삼라만상의 움직임을 받아들일 수 있으며 마음이 비어있는
까닭에 삼라만상의 모습을 받아들일 수 있는 것이다.[294]

참료는 소식의 마지막 귀양지 해남도까지 찾아올 정도로 평생을
함께 한 지기이다. 소식은 참료에게 시와 불법이 서로 통하는 것이
라 하였다.[295] 그 이유는 참선이 사물에 대한 관조의 하나이기 때문
이다. "마음을 비우고 고요히 하기를 주저하지 말라"는 것은 대상
사물에 대한 일체의 선입견이나 무의식의 지배를 벗어날 것을 강조
하는 말이다. 이것은 일종의 선에 해당한다. 마음을 고요하게 비워
삼라만상의 실상을 그 자체로 받아들이는 것, 이것은 종교에서는
해탈이요, 예술창작에서는 작가와 대상의 혼연일체화이기 때문이
다. 따라서 남송의 엄우가 선을 가지고 시를 비유하고,[296] 명대의 막
시룡·동기창 등이 중국불교의 남종선과 북종선의 구분방식에 의거
하여 중국화를 남종화와 북종화로 나눈 것은 나름대로 이유가 있다
고 볼 수 있다.

어떤 사람이 말하였다. 용면거사龍眠居士 이백시李伯時의 그림
『산장도山莊圖』는 훗날 세속을 떠나 입산하는 사람들이 발길 가는

294 蘇軾,『蘇東坡集』卷8「送參廖師」. "頗怪浮居人, 視身如丘井. 頹然寄淡泊, 誰與發
豪猛? 細思乃不然, 眞巧非幻影. 欲令詩語妙, 無厭空且靜, 靜故了群動, 空故納萬境."
295 위 책. "詩法不相妨, 此語當更請."
296 嚴羽,『滄浪詩話』,「詩辯」참조.

대로 걸어가다 보면 저절로 길을 알 수 있게 그려져 있다고 한다. 꿈 꾼 세계를 보는 듯, 전생을 깨달았던 듯, 산중의 샘물과 돌과 초목을 보니 반드시 물어보지 않아도 그것들의 이름을 알 수 있을 듯하다. 산중의 나무꾼·어부·은둔자를 만나면 이름을 부르지 않아도 그 사람을 알 수 있을 듯하다. 이것이 어찌 억지로 기억하여 잊지 않은 것이랴? …용면거사가 산에 머무르며 하나의 사물에 얽매이는 일이 없었기 때문에 그의 정신과 만물이 서로 교감하여 그의 앎과 모든 기교가 서로 통하였기 때문이다.[297]

　용면거사는 당시 말 그림에 뛰어났던 이백시, 즉 이공린李公麟(1049-1106)으로 용면龍眠은 그의 호이며 안휘安徽 사람으로 소식 및 문동과 절친했던 문인화가이다. 일찍이 소식은 궁중에서 일할 때 틈틈이 문인화가들과 함께 그림을 그리고 그림을 평론하곤 하였는데 위의 기록은 바로 소식과 이백시가 함께 궁중에 근무하면서 친하게 지내던 때에 나온 것이다. 물론 후에 소식이 신법당에 의해 타격을 받게 되자 이백시는 자신도 연루될까 두려워 소식과 절교를 하게 된다.

　위에서 소식이 말하고자 하는 것은 "사물에 얽매임이 없으면 예술가의 정신과 만물이 교감한다"는 것이니 곽희의 "한 가닥 향불을 피우고 온갖 생각들이 사라지고 마음이 가라앉은"상태와 같다. 황정견도 송대 문인화가 가운데 예술창작 방법상에서 선종의 방법을 특히 중시한 사람이다. 그가 선종에 심취하게 된 이유는 선을 통하

297 蘇軾, 『東坡題跋』卷5「書李伯時山莊圖」. "或曰龍眠居士作山莊圖, 使後人入山者, 信足而行, 自得道路, 如見所夢, 如悟前世, 見山中泉石草木, 不問而知其名, 遇山中樵漁隱逸, 不名而識其人. 此豈强記不忘者乎? … 居士之在山也, 不留于一物, 故其神與萬物交, 其知與百工通."

여 스스로 깨달음을 체험하였기 때문이다.

> 황정견이 사심선사心禪師를 배알하고 대중과 함께 입실하였다. 선사가 눈을 치켜 뜨고 황정견에게 물었다. '나 사심은 죽었고 그대 학사學士도 죽어 화장하여 두 더미의 재가 되었으니 어디로 가면 서로 만나볼 수 있겠소?'황정견이 이 말에 응대하지 못하자 선사는 손을 내젓더니 나가버렸다. 황정견이 검남黔南으로 귀양갔을 때 홀연히 사심선사가 물었던 말이 선명해졌다. 황정견은 선사에게 편지를 써서 이렇게 말하였다. '지난날은 꿈에서조차 번뇌의 마음이 잡아끌어 길이 꿈에 취해 희미하게 그림자 속에 사는 것 같았습니다. 아마 의혹의 심정이 다 풀리지 못하고 목숨에 대한 애착이 다 끊어지질 못하였기 때문이었던 것 같습니다. 그러므로 백척간두百尺竿頭를 바라보기만 하고 물러나 버렸던 것이지요. 검남 땅으로 오는 도중 낮에 누워 쉬다가 깨치고 나니 문득 홀연히 관통하게 되었습니다.'[298]

실제로 황정견의 시가 검남으로 오고 난 뒤부터 '이전의 시체로부터 새롭게 바뀌어 그의 시는 조동종의 참선법과도 같아 오히려 현묘한 굴속으로 떨어진 것 같게 되었다는 평이 있는 것으로 보아 선사상은 그의 작품과 풍격을 변화시킬 정도로 깊은 영향을 미쳤음을 알 수 있다. 즉 황정견이 선에 의해 시를 짓는 방법을 시사 받았음

298 黃庭堅,『居士集』卷26. "旣謁死心禪師, 隨衆入室, 死心張目問曰, '死心死, 學士死, 燒作兩堆灰, 向何處相見?' 魯直不能對, 死心揮出. 及至黔, 忽明死心所問, 報以書曰, '往日夢苦心提撕, 長如雜夢, 依稀在光影中, 蓋疑情不盡, 命根不斷, 故望崖而退耳, 黔南途中, 晝臥醒來, 忽然廓爾.'"

을 알 수 있다.[299]

황정견은 시 창작에서 뿐 만 아니라 그림 창작에서 참선과 관조를 매우 중시하였다. 다음은 이에 대한 그의 언급이다.

> 무릇 오직 천재에 드는 사람들이라야 심법이 집착이 없어 붓과 마음의 기미가 일치하여 얼음이 녹아 물이 되는 듯하다. 그의 가슴속을 들여다보니 정해진 법식으로부터 벗어나 상하사방으로 영롱하게 빛나는구나.[300]

화가가 그림을 그리기 전에 우선 마음의 집착이 없어야 붓과 정신이 일치할 수 있다고 말하였는데 여기서 말하는 마음의 집착을 없앤다는 것은 다름 아닌 마음을 비우고 대상을 열린 마음으로 관조하는 것이다.

문동도 사물을 관조하고 참선하는 것을 생활화한 인물이다. 아래의 시는 바로 관조를 통하여 사물과 자아와의 혼융일체감을 느끼곤 했던 문동의 체험을 그대로 담고 있는 작품이라 할 수 있다.

> ……
> 한기어린 햇빛이 번뇌의 가슴을 비추니
> 정적속의 풍경에 마음은 절로 원융무애圓融無得해진다
> 마른 대나무에 취조들 모여드는데
> 목을 빼고 숨어있는 물고기들 살펴본다

299 田英淑,「北宋의 詩畵一律觀 硏究」, 박사학위논문, 연세대학교 대학원, 1997, p.149.
300 黃庭堅,『豫章黃先生文集』卷1「東坡墨戲賦」. "夫惟天才一群, 心法無執, 筆與心機, 釋氷爲水, 立之南榮, 視其胸中, 無有畦畛, 八面玲瓏者也."

이들을 대하고 있으니 차마 움직이지 못하고

자연과 나는 마주하여 함께 선정에 든다[301]

한편 이들의 '흉중성죽론胸中成竹論'이나 '일구일학론一丘一壑論'
또한 구상 과정에서의 관조 이론으로 생각할 수 있다. 왜냐하면 이
것들은 단순히 창작을 하기 전 작가가 대상을 확고하게 이미지화하
는 작업만을 뜻하는 것이 아니라 오히려 구상과정에서 정묵관조를
통하여 인성를 확장하는 것과 관련이 깊기 때문이다.

흉중성죽론이 소식의 글에 등장하지만 이것은 사실 문동의 말을
그대로 인용한 것이므로 문동의 견해로 보아야 한다. 일찍이 문동
은 소식에게 죽을 그리는 이치를 다음과 같이 설명하였다.

대나무를 그리려면 반드시 먼저 가슴속에 대나무가 형상화되어
있어야 한다.[302]

문동은 죽향에 살았기 때문에 위수 근처의 천 이랑의 대나무가 가
슴속에 있어 가슴속의 대나무를 때때로 그림으로 형상화하였다고
회고하였다.[303] '흉중성죽'은 창작대상에 대한 철저한 파악과 관찰
을 의미한다고 하기보다는 오랜 기간의 정묵관조를 통한 대상물의
심득을 의미하는 것이다. 황정견 또한 '흉중성죽'에 관하여 말하고
있는데 문동의 생각과 비슷하다고 할 수 있다.

301 蘇軾, 『蘇東坡集』 前集 卷14 「東谷沿小澗, 樹木叢蔚中有圓潭, 愛之久坐, 書所見」.
"······ 寒光照煩襟, 景寂心自圓, 枯筇蹲碧禽, 垂頸窺沈鮮, 對之不敢動, 相望兩俱禪."
302 위 책 卷32 「文同畵篔簹谷偃竹記」. "畵竹必先得成竹于胸中."
303 위 책. "渭濱千畝在胸中."

먼저 가슴속에 죽의 형상이 갖추어져 있으면 죽의 뿌리에서 가지 까지 가슴속에 넘쳐난다. 흉중에 먼저 완전한 죽의 형상이 갖추어 져 있으면 필묵이 표현대상인 죽과 혼연일체가 된다.[304]

일찍이 그림을 보는 안목이 뛰어났던 동유 또한 그릴 대상물을 성 공적으로 형상화하기 위해서는 다음과 같은 과정이 필요하다고 역 설하였다.

(대상물의 관찰이) 마음속에 쌓이게 되어 오래되면 (생각이 스스 로) 변화되어 확고해져서 흩어지지 아니하며 사물과 자아의 분별 이 없어진다. 이렇게 되면 뜻이 커서 구애되지 않으며 빼어난 생각 이 흉중에 서리게 되어 드러나지 않는 것이 없게 된다.[305]

황정견은 죽 대신 '일구일학'즉 산수자연을 흔히 말하였는데, 이것 의 본질적 의미는 문동의 '흉중성죽'과 큰 차이가 없다고 하겠다.

어떤 사람이 말하였다. 이 일곱 명의 사람들은 모두 시인이었기 때 문에 이들의 필법이 구학을 제대로 그려내지 못한 것 아닌가요? 나 는 이렇게 말했다. '일구일학은 그 사람의 가슴속에 갖추어져 있어 야 하는 것이지 붓끝에서 얻을 수 있는 것이겠는가?'[306]

304 黃庭堅, 『山谷題跋』 卷9 「題楊道孚畵竹」. "有先竹於胸中, 則本末暢茂, 有成竹於胸中, 則筆墨與物俱化."
305 董逌, 『廣川畵跋』 卷6 「書李成畵後」. "積好在心, 久則化之, 凝念不釋, 與物忘, 則磊落奇特蟠於胸中, 不得遁而藏也."
306 黃庭堅, 『山谷題跋』 卷3 「題七弟子畵」. "或謂七人者皆詩人, 此筆乃少丘壑耶? 山谷曰, '一丘一壑自須其人胸次有之, 但筆間耶可得?'"

위에서 황정견은 '일구일학'은 단순히 창작대상의 완벽한 이미지화를 의미하는 것뿐만 아니가 어떤 고요하고 텅 빈 정신적 순화 상태를 의미한다고 보고 있다. 즉 먼저 가슴속이 순화되어 있으면 창작 대상은 작가의 가슴속에서 자연스럽게 이미지화 된다는 뜻이다. 황정견이 "흉중에 본래부터 구학이 들어 있어 풍상에 서린 노목을 그렸구나."[307]라고 한 것도 관조를 통한 내면의식의 함양을 의미하는 것이다.

이렇게 볼 때 이들의 작품 구상론은 작가의 정신순화 과정을 중시하여 집중적으로 거론하고 있음을 볼 수 있다. 또 정신의 도야를 통하여 천지자연과 부합하는 인성본연의 경계에 이르는 길만이 성공적인 예술창작과 감상을 가능하게 한다고 생각하였음을 볼 수 있다.

3. 직각체험

송대에 예술을 논한 대부분의 사람들은 시와 그림의 구상문제를 거론할 때 관조를 말한 후에는 반드시 직각을 말하였다. 관조는 직각의 터전을 닦는 것이며 직각은 관조가 선행되지 않고서는 이루어지지 않는다. 작품 구상에서 관조가 앞 단계라면 관조의 결과로 얻을 수 있는 것이 사물을 그대로 바라볼 수 있는 능력 곧 직각력直覺力이다. 이것은 마치 선종에서 순간적으로 깨침을 얻는 돈오와 유사한 체험이다. 선종에서의 각오는 어떠한 인위적 사유나 규범

307 黃庭堅, 『內集』 卷9 「題子瞻枯木」. "胸中原自有丘壑, 故作老木蟠風霜."

도 필요치 않는 한 인간 개체의 완전한 자각이며 직관적直觀的 체득이다.

> 한 사람이 산 정상에 있는데 몸이 빠져나갈 길이 없다. 한 사람이 네거리에 있는데 역시 향하는 곳이 없다. 어디가 앞이고 어디가 뒤인가?[308]

위의 말은 무엇을 의미하는가? 인간이 이 세상 속에 처해 있는 것을 비유한 말이다. 어떤 사람이 서 있는 곳은 동서남북, 상하사방의 개념으로 가릴 수 있는 것이 아니라는 말이니, 본래 시와 비·아와 물·과거와 현재가 본디부터 하나여서 구별이 없고 단지 구별은 인간의 관념속에서만 있을 뿐이라는 것이다. 따라서 선의 각오覺悟는 어떤 한 순간에 자신과 우주 사이에 아무런 간격이 없어져 시공·인과·과거·미래·현재 등의 얽힌 개념이 홀연히 깨어지는 것이다. 이러한 생사와 우주의 이해방식에서는 이성이니 감성이니 하는 분별은 철저히 배제된다. 이것은 일체의 사물과 아, 타자와 아의 한계를 초월하여 아와 대상이 하나로 융합되어, 모든 이성적 인식들이 철저히 버려진 그런 상태로 어느 순간에 홀연히 무의식의 해방과 승화가 일어나는 것이다. 이와 같이 직각은 일체의 논리적이고 이지적인 사유과정을 배제한다. 왜냐하면 주관적인 사유과정을 거치게 되면 대상과 작가가 하나로 융화되는 것을 방해하기 때문이다. 직각의 방법은 종교뿐 아니라 예술창작에서 유용하게 이용될 수 있는 방법이다.

308 『鎭州臨濟慧照禪師語錄』 卷4. "一人在高峰頂上, 無出身之路, 一人在十字街頭, 亦無向背, 哪個在前, 哪個在後?"

그러나 예술가들이 지향하는 직각은 종교나 사상에서의 직각과는 다르다. 종교나 철학은 예술을 통해 표현될 수 있지만 그것은 엄밀한 의미에서의 철학, 다시 말해서 말로써 소통될 수 있는 것이 아니기 때문이다. 철리시의 만족스럽지 못한 몇 가지 시도들에서 보다시피 예술이 종교나 이념적 교리에 봉사하게 하려면 예술은 자신을 부인하고 배반하지 않을 수 없는 것이다. 왜냐하면 한편으로 예술은 더 이상 그 자체의 목적을 갖지 않을 것이기 때문이고, 다른 한편으로 결국 예술은 자신이 그 해석자라는 논리적인 의미로 환원되기 때문이다.

송대에 나온 시론 가운데 선과 시의 관련성을 제기한 사람들은 모두 시 창작에서 깨달음을 강조하였다. 송대 강서시파의 일원이었던 여본중呂本中은 다음과 같이 말하였다.

> 깨달음으로 들어가는 이치는 바로 공부와 부지런함에 달려 있을
> 뿐이다. 예컨대 장장사는 공손대랑의 칼춤을 보고 필법을 돈오하
> 였다고 한다. 장장사와 같은 사람은 오로지 이 일에 뜻을 두고 있
> 으면서 일찍이 가슴속에서 잠시도 잊은 적이 없었던 것이다. 그
> 러므로 어떤 일에 접하여 체득하게 되고 마침내 신묘한 깨달음으
> 로 나아갈 수 있었던 것이다. 설사 다른 사람들은 칼춤을 보았다
> 고 한들 무슨 의미가 있었겠는가? 글 쓰고 책 읽는 일만 그런 것
> 이 아니다.[309]

309 呂本中,『苕溪漁隱叢話』前集 卷49「與曾吉甫論詩第一帖」, "悟入之理, 正在工夫勤惰間耳, 如張長史見公孫大郎舞劍, 頓悟筆法, 如張者, 專意此事, 未嘗少忘胸中, 故能遇事有得, 遂造神妙, 使他人觀劍舞, 有何干涉? 非獨作文學書而然也."

위에서 여본중은 필법·작문·공부와 같은 인간의 창의적 작업은 머리로 배울 수 있는 것이 아니고 자기체험, 즉 스스로의 터득이 아니면 불가능하다고 말하고 있다. 여기에는 '장좌부와長坐不臥'·'십년면벽十年面壁'의 참선과 마찬가지로 자신과의 싸움을 통한 스스로의 깨달음이 관건이 된다는 말이다. 그러므로 일찍이 구양수는 예술가가 스스로의 자각없이 타인의 방법을 흉내내어 창작하는 행위는 비천한 종복의 행위라고까지 단언한 바 있다.

> 서예를 배우려면 마땅히 스스로 일가의 필체를 이룰 일이다. 다른 사람을 모방하는 것을 일러 노서라고 한다.[310]

따라서 구양수는 아무리 갖추기 어려운 재주라 할지라도 창의적 정신이 요구되지 않는 일은 예술이 아니며 단순한 기예에 불과하다고 보았다. 즉 일정 행위에 대한 주체의 자각이 없다면 어떠한 창작 행위라도 단순한 모방 이상의 의미는 존재하지 않으며 노예의 글에 불과함을 지적한 것이다.

송대 범온范溫도 『잠계시면潛溪詩眠』에서 류종원柳宗元(773-819)의 시를 평하여 문학에도 선가의 오문과 같은 것이 있으며, 문학의 오문에도 선가에서와 같이 수천 수백의 서로 다른 종류가 있다고 하였다. 또 모름지기 스스로 말의 의미를 직접 돌이켜보아야 오문으로 들어가는 것인데 이는 마치 옛 사람들이 문장을 배울 때 먼저 깨달음을 얻은 후에야 비로소 다른 문장에서도 통달할 수 있는 이치와 같은 것이라고 하였다. 다음은 소식이 문동의 말을 기록해둔

310 歐陽修, 『筆說』「學書自成家說」. "學書當自成一家之體, 其模倣他人, 謂之奴書."

것인데 이 글을 통하여 문동의 생각을 살펴볼 수 있다.

> 문동이 이렇게 말한 적이 있다. '나는 초서를 배운지 수십 년이 지나도록 끝내 옛 사람들이 전한 필법을 터득하지 못하고 있었다. 나중에 길 위에서 싸우고 있는 뱀의 형상을 보고 나서 마침내 초서의 오묘한 필법을 터득하게 되었다. 그래서 장전張顚과 회소懷素도 각각 나름대로 깨침을 얻게된 계기가 있고 나서야 나중에 그러한 경지에 이르게 되었음을 알게 되었다.'311

 여기에서 문동은 초서를 배우기 시작한지 10년만에 가졌던 깨달음의 체험을 말하고 있다. 그가 "길 위에서 싸우고 있는 뱀의 형상을 보고, 마침내 초서의 오묘한 필법을 터득하게 되었다"고 한 말은 바로 앞에서 본 구양수의 언급과 맥락을 같이 하고 있다. 즉 문동이 10여 년간의 노력을 통하여 필법을 깨닫게 된 과정은 구양수가 예술가 스스로의 자각없이 타인의 방법을 흉내내는 행위는 비천한 종복의 행위에 불과하다고 한 것과 같다. 훌륭한 기교라고 해도 그 기교는 어디까지나 별다른 재주가 아니라 다만 그 행위에 익숙해졌기 때문에 가능한 것일 뿐이라고 말한 것과 같다고 하겠다.
 이와 같이 송대에는 예술을 논하는 사람들이 예술과 선을 연관지어 생각하는 풍조가 성행하였다. 이에 따라 시를 선적 사유방식과 유사한 방법으로 배울 것을 주장하였던 것이다.

> 시를 배울 때에는 마땅히 처음 선을 배우듯 해야 한다. 아직 깨닫

311 蘇軾, 『東坡題跋』 卷5「跋文同論草書後」. "與可云, '余學草書幾十年, 終未得古人用筆相傳之法, 後因見道上鬪蛇, 遂得其妙. 乃知顚素之各有所悟, 然後之于此耳.'"

지 못했을 땐 또한 두루 두루 여러 것을 참고하여야 한다. 하루아침에 정법면正法眠을 깨닫는 날엔 붓 가는 대로 집어내면 모두 좋은 시가 될 것이다.[312]

시를 배울 때에는 온통 선을 배우듯 해야 한다. 멍석 깔고 세월을 헤아리지 말고 꾸준히 명상하라. 일단 스스로 이치를 터득하는 날엔 무심코 손만 대어도 모두 초월의 시경에 도달해 있을 것이다.[313]

시와 선을 연결하여 말한 사람들은 대부분 황정견의 영향을 받은 사람들이다. 위에서 예로 든 한구韓駒와 오가吳可도 모두 강서파의 일원이다.

참선에서 직각은 이성이나 지성의 작용을 정지시키고 일체의 사념을 없앤 후에 사물과 자아가 즉각적으로 대응하여 순간적으로 일종의 정신적 승화가 일어나는 현상이라고 한다.[314] 따라서 직각은 평소에 피나는 명상과 관조가 선행되어야 하며 일단 직각이 떠오르면 순간의 틈을 보이지 말고 바로 낚아챌 것을 강조한다.

소식은 일찍이 화가 손지미孫知微와 문동이 그림을 그리는 장면을 각각 다음과 같이 말하고 있다.

처음에 손지미는 대자사大慈寺 수녕원壽寧院 벽에 호수의 여울물과 수석을 그리려고 하였으나 구상을 하느라 한 해를 넘겼음에도

312 韓駒,「贈趙伯魚詩」."學詩當如初學禪, 未悟且遍參諸方. 一朝悟罷正法眼, 信手拈出皆成章."
313 吳可,『詩人玉屑』「學詩詩」."學詩渾似學參禪, 竹榻蒲團不計年, 直待自家都了得, 等閒拈出便超然."
314 李澤厚 著, 權瑚 譯,『華夏美學』, 서울, 동문선, 1990, p.232.

끝내 붓을 잡으려 하지 않았다. 그러던 중 하루는 황급히 대자사로 들어가 필묵을 찾는데 몹시 급한 모습이었다. 소매 자락을 날림이 바람과도 같이 잠깐 사이에 그림을 완성하였다.[315]

 위에서 화가 손지미는 대자사 수녕원의 벽화를 그리기 위하여 한 해 이상의 세월을 '정묵관조靜黙觀照'하며 정진하였다. 어느 날 한 순간 홀연히 깨달음이 왔을 때 마침내 창작에 들어갔다. 그러나 그 깨달음의 순간은 너무도 짧다. 따라서 그것은 신속함과 긴박감을 요구하는 것이다. 황정견과 같은 강서시파의 일원인 진사도陳師道(1053-1102)는 시를 지을 때 언제나 높은 곳에 올라 영감이 떠오르면 급히 집으로 돌아와 이불을 뒤집어쓰고 시를 완성했다고 하는 우스개 일화가 전한다. 그런데 이렇게 이불을 뒤집어쓰고 시를 짓는 이유는 주위의 사물이 집중을 방해할까 염려하였기 때문이다. 그의 행위가 지나친 감이 없지는 않으나 시를 지을 때 순간의 직각을 낚아채기 위하여 애쓰던 옛 시인의 모습을 상상해 볼 수 있다.
 이처럼 예술창작에서 순간적 직각을 중시하던 사례는 이 외에도 송대 진조陳造(12세기 후반-13세기 초 활동)의 『강호장옹집江湖長翁集』에서도 볼 수 있다.

 오래 생각하여 말없이 알게 되어서 한 번 뛰어난 생각을 얻게 되면 곧장 붓을 움직여 토끼가 뛰고 송골매가 낙하하듯이 하면 기가 왕성해지고 정신이 갖추어진다.[316]

315 蘇軾, 『東坡題跋』 卷8 「書蒲永昇畵後」. "始知微欲于大慈寺壽寧院碧作湖灘水石四堵, 營度經歲, 終不肯下筆. 一日倉皇入寺, 索筆墨甚急, 奮袂如風, 須臾而成."
316 陳造, 『江湖長翁集』. "熟想而黙識, 一得佳思, 極運筆墨, 兎起鶻落, 則氣旺而神完矣."

송대의 예술을 논한 사람 중 다수가 예술구상에서 '정묵관조'와 '직각체험直覺體驗'의 방식을 운용하여 예술적 상상력을 펼치고 의미를 기탁할 물상을 찾았다. 그러므로 이들의 의식은 동에서 서로 하늘에서 땅으로 일정함도 없고 다함도 없었다. 그래서 우리들이 중국의 시화를 보면 분명하게 보이지 않는 것도 보이며 분명하게 들리지 않는 것도 들리며 분명히 함께 일어날 수 없는 모순된 사건들이 한꺼번에 일어나기도 한다. 시간과 공간의 한계, 각종 감각기관의 한계는 더 이상 존재하지 않고 혼돈의 덩어리가 되어 교차한다.[317] 이것은 근본적으로 인간만을 특수한 존재로 분리하여 생각하는 것이 아니라 우주 내의 삼라만상의 보편적 원칙 속에서 인간 존재를 규정하는 것이다. 감성과 이성을 구분하지 않고, 예술활동과 다른 정신 영역의 활동을 하나의 원리로 포용하는 사상적 특징 위에서만 성립 가능한 발상인 것이다.

4. 화원의 시정화의 추구와 수묵의 절정

1) 화원의 시의 추구

'시정화의'의 추구는 소식을 대표로 하는 문인화가들이 제창한 것이지만 이 현상은 당시 지배적인 권위를 지니고 있던 궁정화원宮廷

317 葛兆光, 앞 책, p.259.

畵院 중심의 원체화파院體畵派에서도 나타나고 있었다. 송은 개국 초부터 문치를 숭상하여 중국 전근대사에 있어서 문화가 가장 발달 하였던 시기다. 위로는 황제 자신이나 고급관료들은 물론이고 아래 로는 각급 관리들이나 일반 사대부들에 이르기까지 당대보다 더욱 방대하고 문화적 교양을 갖춘 하나의 계층을 형성하고 있었다. 회 화예술에서 시의의 추구는 본질적으로는 이 계층이 태평성세속에 서 발전하게된 심미취향과 부합하는 것이다.

 이와 같은 시의의 추구는 당시 화원의 과거제도에서도 쉽게 발견 되는데 즉 화원을 선발할 때 시구를 시제로 출제하여 그림으로 그 리게 하는 방법의 고시를 실시하였다. 그 예를 살펴보면 다음과 같 은 것들이 있다.

> 『들판의 흐르는 강물 아무도 건너는 이 없고, 외로운 배 한 척 온 종일 걸쳐 있네』와 같은 시제試題를 가지고 응시자 가운데 두 사 람 이상이 대체로 빈배가 강 언덕에 매어 있고, 해오라기가 뱃머리 에 서 있으며, 까마귀가 배 지붕 위에 깃을 트는 장면을 그렸다. 그 러나 급제자 한 사람은 그렇지 않았다. 뱃사람 혼자 선미船尾에 누 워 피리부는 것을 그렸는데, 그 뜻은 뱃사람이 없음을 뜻하는 것이 아니라 행인이 없음을 나타내는 것으로 오히려 뱃사람의 한가함을 더욱 돋보이게 하고 있다.[318]

 『난산장고사亂山藏古寺』의 시제에서 급제자의 그림은 황량한 산

318 鄧椿, 『畵繼』 卷1. "野水無人渡, 孤舟盡日橫". 自第二人以下, 多繫空舟岸側, 拳鷺 於舷間, 或棲鴉於蓬背, 獨魁則不然, 畵一舟人, 臥於舟尾, 橫一孤苗. 其意以爲非無舟人, 止無行人耳, 且以見舟子之甚閒也."

을 화폭 가득히 채우고 깃대만 보이게 그려 숨은 뜻(장의)을 잘 드러냈다. 다른 사람들은 탑첨塔尖이나 시문鴟吻을 나타내고 전당殿堂을 보이게 그렸으나 장의藏意는 드러내지 못했다.[319]

『죽쇄교변매주가竹鎖橋邊賣酒家(대나무로 가려진 다리 옆의 술 파는 집)』의 시제에서는 대부분의 사람들이 주가에만 신경을 썼으나 오직 급제자 한 사람만이 다리 턱 대숲 옆에 '주酒'자 깃발을 세워 술집이 가려진 '쇄鎖'자의 의의를 잘 드러냈다.[320]

이처럼 시의를 정확히 파악하여 소소疏疏·담박淡泊한 서정적 분위기를 함축시켜 그림으로 드러냈다. 또한『답화귀거마제향踏花歸去馬蹄香(꽃을 밟고 가는 말발굽 아래에서 꽃향기 풍기네)』라는 시제에서 합격자는 달리는 말의 발굽을 향하여 한 무리의 벌 나비들이 따르는 것을 그려 '향香'자를 묘사하였다.[321]

『연한 가지 끝에 붉은 꽃 한 송이 피어 있네, 사람을 감동케 하는 봄빛은 많아야 좋은 것이 아닐세』라는 시제에서는 꽃나무가 빽빽하고 봄의 정경이 무르익게 그린 사람이 있었으나 입선하지 못하고, 정자의 난간에 미인이 입술에 연지를 바르면서 서 있고 곁에는 버드나무가 드리워지게 그렸는데 이것이 입선되었다.[322]

319 위 책. "亂山藏古寺", 魁則畵荒山滿幅, 上出幡竿, 以見藏意, 餘人乃露塔尖或鴟吻, 往往有見展堂者, 則無復藏意."
320『南宋畵院錄』. "竹鎖橋邊賣酒家", 衆皆向酒家上著工夫, 惟魁但於橋頭竹外桂一酒帘, 上喜其得鎖字意."
321『佩文齋書畵譜』第1冊. "踏花歸去馬蹄香. 中魁者畵一群蜂蝶, 追逐馳馬之馬蹄, 以描寫香字."
322 兪劍方,『中國繪畵史』, 臺北, 商務印書館, 1968, p.167. "嫩綠枝頭一點紅, 惱人春色不在多", 其時畵手花樹茂密, 以描寫盛春光景者, 然不入選, 惟一人畵危亭, 美人依欄

이처럼 한결같이 화면에 시의를 표현하기를 요구하고 있다. 중국의 시는 자연형상의 배후에 숨겨진 함축의 미를 그 특징으로 하고 있는데, 이것이 바로 말로 다 드러내지 않는 언외言外의 경지이며, 그림에서는 이 언외의 경지를 상외의 경지로 드러내고자 하였다. 따라서 산수화의 화면을 어떻게 하면 함축적이고 정확하고 적절하게 이 점에 도달할 수 있게 하는가가 중심적인 과제가 되었다. 이에 화가들은 부단히 추구하고 사색하였던 것이다. 화면에서의 시의의 추구는 중국 산수화의 의식적이고 중요한 요구사항이었다.[323]

이러한 경향은 이미 북송 후기부터 형성되기 시작하였으며, 남송의 원체화파에 이르러서는 그 절정을 이루었다. 만약 마원·하규 그 밖의 남송 시대의 다른 화가의 작품들을 대하게 된다면 우리는 거기서 이러한 특색이 확연히 드러나고 있음을 발견할 수 있게 된다. 이 작품들 대부분이 어떤 특정한 화의를 전달함에 있어서 북송시대 산수화보다 훨씬 더 의식적이고 선명하게 드러나고 있는 것이다. 앞에서 이미 살펴본 범관의 『한강조설』(도판1) 이외에 마원의 『한강독조』(도판29) 역시 유종원의 시 『강설』에서 드러나는 시의를 표출하고 있음이 역력하다.

마원의 아들 마린馬麟은 시정화의의 표출이 그의 부보다도 더욱 농후하였다. 그의 작품 『석양산수도』는 비록 화면은 작지만 석양의 무한하고 아름다운 의경을 표출함에 있어서 보는 이로 하여금 마치 그 정경에 들어가 있는 듯한 느낌을 받게 한다. 먼 산의 군봉群峰은 몇 번의 붓놀림으로 가볍게 처리하고 순간의 붓질로 붉게 물들인

干而立, 口脂點紅, 傍有綠柳相映, 遂入選."
323 李澤厚, 『美的歷程』, 北京, 文物出版社, 1981, p.176.

황혼의 표현 그리고 수면 위에 몇 쌍의 제비가 물을 차고 나르는 모습 등은 석양의 창망滄茫함과 저녁노을이 사방에 드리워지고 있음을 더욱 돋보이게 하고 있다. 이 작품은 왕유의 시의를 표현한 것으로 화면 상단에는 송의 영종황제가 제한 "산은 가을빛을 한껏 머금고, 제비는 서서히 석양 저편으로 날아가네(산함추색근, 연도석양지)"라고 쓰여있다.

또 다른 작품『방청우제도』(도판30)는 다음과 같은 소식의 시를 표현한 것이다.

> 대나무 사이 복사꽃 두 세 가지 피어있고
> 봄 강물 따뜻함 오리가 먼저 아네
> 쑥부쟁이 땅 위에 가득하고 갈대 싹 뾰족뾰족
> 이 때가 바로 복어가 오를 때일세[324]

그림의 아래 부분에 한 무리의 오리 떼가 줄지어 가고 강 언덕에는 갈대 싹이 가득하여 소식의 시의가 분명하게 드러나고 있다. 이 그림은 마린의 작품 중에서도 극정품이며 이른 봄 지기가 상승하여 생긴 조습한 상황을 잘 표현하고 있다. 또 오리 떼가 진을 치고 움직이는 꾸불꾸불한 동태에서 특별한 정치를 더해 주고 있다. 그밖에 『병촉야유도秉燭夜遊圖』(도판31)역시 소식의 『해당시海棠詩』를 표현한 것이다.

> 동풍은 한들한들 멀리서 넘쳐 나고

324 蘇軾,「惠崇小景」. "竹外桃花三兩枝, 春江水暖鴨先知, 蔞蒿滿地蘆芽知, 正是河豚欲上時."

향기로운 구름 몽롱한 하늘에서 달은 회랑을 비친다

밤이 깊어 꽃이 잠들 까 걱정되어

촛불을 높이 밝혀 붉은 단장을 비친다[325]

『황귤록도黃橘綠圖』(도판32)는 소식의 시의 "한 해가 다 가고 있는데, 그대는 어찌 기록하겠는가? 때는 등자가 노랗고 귤이 푸른 초겨울일세."[326]를 표현한 작품이다.

마원과 마린보다 좀 뒤에 활동한 하규는 가장 원대한 시야를 지닌 화원화가이다. 그의 『계산청원도』(도판33)는 강산에 부는 바람이 범선을 가로막고 있는 무한한 정경을 묘사하고 있는데 필의 운용이 예리하며 묵색에 기운이 어려있다. 근경·중경·원경의 명확한 구성, 정밀하게 교차하는 경물들, 또 정교하면서도 암시적으로 묘사된 미묘한 바위와 나뭇잎 등에서 송대 산수화의 특징을 잘 보여주는 작품이다.[327] 이는 하규의 필생의 가작으로 왕유의 작품에서 비롯된 수묵창경파水墨蒼勁派 화법의 최고결정이라고 하겠다.

하규의 또 다른 걸작 『산수십이경山水十二景』(도판34)은 원래 강촌의 풍경을 아침부터 저녁까지 12단락으로 나누어 표현한 것이나 현재는 『요산서안遙山書雁』, 『연촌귀도煙村歸渡』, 『어적청유漁笛淸幽』, 『어제만박漁堤晚泊』의 4단락만이 남아있다. 이들 명제에서 말해주고 있듯이 먼 산 너머로 날아가는 기러기들 안개 자욱한 마을로 돌아오는 나룻배, 맑고 고적한 어부의 피리소리, 배들이 정박해 있는 저녁의 안개 낀 강기슭 등, 강남 수향水鄕의 시정화의를 표출

325 蘇軾,「海棠詩」. "東風嫋嫋泛崇光, 秀霧空濛月轉廊, 只恐夜深在睡去, 故燒高燭照紅妝."
326 "一年好景君須記, 正是橙黃橘綠時."
327 楊新 외 5인 著, 정형민 譯, 『중국회화사삼천년』, 학고재, 1999, p.133.

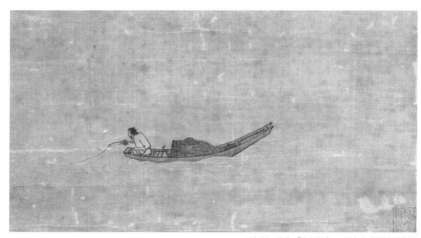

함에 있어서 작가는 감필법을 써서 시의를 더욱 농축시키고 화면을
단순화하여 핵심적인 요소만을 함축해서 드러내고 있다. 보는 이로
하여금 처음에는 모호한 감정을 주고 있으나 음미할수록 작가 본래
의 표현의 의의를 느낄 수 있게 하고 있다.

『요산서안遙山書雁』의 일단을 보면 화면상에 다만 몇 가닥의 선을
교차시켜 원산을 표현하고 있는데 이는 평지가 다한 곳의 산의 윤
곽선에 지나지 않으며 그 산허리 위에는 한 무리의 기러기 떼들이
날아가고 있다. 이러한 정경은 보는 이로 하여금 가을이 깊었음을
쉽게 떠올리고 있으며 계절의 변화, 철새의 떠나감 등을 통해서 공
령空靈하고 유연悠然한 감정을 불러일으키고 있다.

 이는 남송 회화의 최고의 정수로써 북송 범관의 『계산행여도』(도
판22)와 곽희의 『조춘도』(도판35)에서 보여지는 것과 같이 화면을
산으로 가득 메운 사실적인 묘사와는 대비되며, 남송회화의 특징인
사의적 표현, 즉 시정화의를 잘 드러내고 있다고 하겠다. 남송의 회
화는 아주 정교하고 세밀하며 단순하게 선택된 유한한 장면과 대상

과 구도 속에서 시정화의를 충실히 전달하고 있으며, 이는 자연을 객관적이고 전체적으로 파악하여 웅혼한 기상을 화면 가득히 채우는 북송시대의 산수화와는 그 성격이 매우 다르다. 이에 대해 이택후李澤厚는 다음과 같이 말하고 있다.

> 북송 시대의 의경에 비하여 제재·대상·장면·화면이 작아지게 되었다. 어느 한쪽 모서리로 치우친 바위 모습, 반쯤 잘려 그려진 나뭇가지도 모두 중요한 내용으로 화면에서 아주 커다란 역할을 하고 있다. 아주 작은 부분에 대한 묘사는 오히려 더욱 정교하고 세밀해지게 되었다. 의식적인 서정시의敍情詩意 역시 농후하고 선명해졌다.[328]

마원과 하규의 『잔산잉수殘山剩水』는 지극히 선택된 화면경영으로 이루어졌고 나무·돌·산봉우리 등 요로한 몇 번의 붓놀림 등으로 하여 북송의 범관의 작품 속에 나타나는 창망하고 농후한 우주와는 다르다. 이는 바로 문인의 창밖에 펼쳐지는 한 폭의 시의소경으로 이러한 풍경은 철학상의 시간과 공간이 아니며 또한 료활遼濶한 강산과 천하가 아니라 시의를 십분 상징하는 것이다.

화면에 시의가 넘쳐흐르고 또한 객관사물을 묘사하는 과정에서 붓놀림이 갈수록 간략해지고 세련되어 지면서 공백(여백)이 출현되었다. 동양회화 중에서 사람들이 찬탄하는 공백은 이처럼 일찍이 성숙되어 나타났다. 이 공백은 우리가 알고 있는 허로서, 허는 절대로 빈 것이 아니라 실과 상호관계를 가지고 있는 것이다. 남송 산수화

328 李澤厚, 『美的歷程』, p.176.

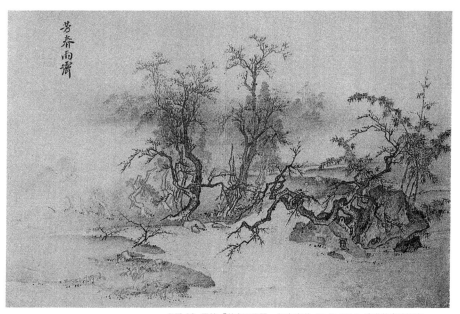

도판 30. 馬麟,「芳春雨霽圖」, 絹本淡彩, 41.6×27.5, 臺北故宮博物院

도판 31.
馬麟,「秉燭夜遊圖」,
絹本淡彩, 執扇式,
臺北故宮博物院

의 이 같은 허실虛實관계는 지극히 선택된 화면의 구성상에서 자연스럽게 이루어졌으며, 또한 지리적 환경의 측면에서 살펴본다면 중

도판 32. 馬麟,「橙黃橘綠圖」, 絹本設彩, 24.2×24.9, 臺北故宮博物院

국의 문화중심이 강남으로 이전되면서 산수화 역시 그 대상이 고
봉준령高峰峻嶺의 험준한 산악에서 지세가 낮은 수향택국水鄕澤國
의 강남으로 전이轉移되어 산수화의 무게중심이 산으로부터 수로
옮겨졌다. 물은 아주 유순하고 변화가 있으며 또한 아취雅趣가 있
는 무형의 물체로 시각상에 강과 하늘이 같은 색으로 보이고 물빛
이 하늘과 맞닿아 찬찬하므로 화면상에서는 쉽게 공백으로 이루어

도판 33. 夏珪, 「溪山淸遠圖」, 紙本水墨, 889.1×46.5, 臺北故宮博物院

졌다.

산수화의 제재가 산에서 수로 전이되면서 나타난 또 하나의 현상은 바로 수묵화 발전의 아주 자극적인 작용이다. 강남의 안개와 그윽하고 수려한 풍경은 수와 묵의 어우러짐이 아주 적합하고 충분히 발휘할 수 있는 조건이 되었다. 마원의 『산경춘행』(도판36)과 하규의 『계산청원』(도판33) 그리고 이외의 그림에서도 조금도 의심할 여지가 없이 수묵을 융합시킨 선염의 효과가 화면상에 무르익어 있다. 구름의 교융, 미만하게 움직이는 물안개, 아물거리는 빛의 유동, 이 모두가 남송 원체화파가 이루어낸 그 특유의 시의적 화면이라고 하겠다.

당시 이론적 체계는 문인들이 세우고 이를 제창했지만 그것은 오히려 그들과 대립관계에 있던 원체화파의 작품에서 더욱 두드러지게 나타났다. 즉 당시 화단의 중요한 추세는 소식을 대표로 하는 문인의 수묵화가 그려졌다고는 하나 여전히 주류를 이루는 것은 궁정화원 중심의 원체회화였다. 이처럼 원체화는 그들의 입장과는 대립적이라고 할 수 있는 문인화의 사상을 깊이 받아들였던 것이다.

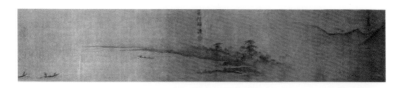
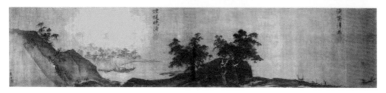

도판 34. 夏珪, 「山水十二景」, 紙本水墨, 230.8×28, Nelson-Atkins Museum of Art

2) 선화와 수묵화의 절정

선종은 산수화 전통이 시작된 때부터 북송 말기에 문인화와 그 이론이 출현하기까지 매우 중요한 역할을 하였다. 그러나 주제를 제외하면 그림에서 선적 요소를 명확하게 지적하기 어려우며, 순수하게 선적 회화양식이라고 말할 수 있는 것이 과연 있는지조차 의문시되어 왔다.[329] 그러나 이러한 의문은 남송 말기 활짝 핀 선화에서 풀어주고 있다.

송대 선화의 연원은 오대 관휴貫休(832-912)에서 찾아진다. 그는 승려로 속성은 강이고 자는 덕은德隱, 관휴는 법명法名이다. 촉왕蜀王 왕건王建은 그에게 선월대사禪月大師라는 호를 내렸다. 관휴는 시·서·화에 두루 뛰어나 이들 예술분야에서 업적을 쌓아 명성을 얻은 최초의 승려화가 중의 한 사람이 되었다.

그의 작품 『십육나한도十六羅漢圖』(도판37)는 괴로움으로 일그러진 기괴한 얼굴들을 통해 나한의 깊은 정신수양을 암시하는 것보다 더 많은 의미를 부여하고 있는 듯하다. 우리가 일반적으로 생각할

329 楊新 外 5인, 앞 책, p.133.

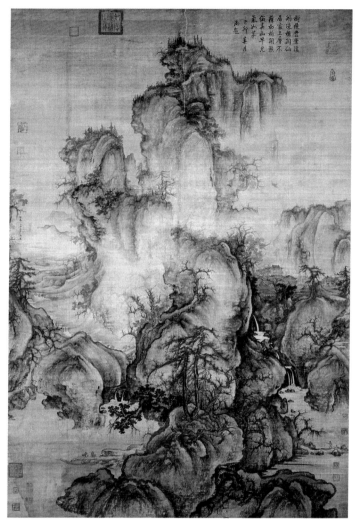

도판 35.
郭熙, 「早春圖」, 絹本設彩, 108×158.3, 臺北故宮博物院

때 당연히 초탈하고 신성한 모습이어야 나한에게 세속적인 성격을
부여함으로써 보는 이로 하여금 기괴한 느낌을 가지게 하고 있다.
그처럼 튀어나온 눈, 늘어진 눈썹, 헤벌어진 입과 맨발의 모습은 현
세의 보통사람의 표정으로 가득 차 있다. 이는 바로 '평상심시도平

常心是道'를 그대로 표현한 것으로 당시 심산에서 시정으로 내려온 선승의 모습이라 하겠다.

남송시대 양해梁楷의 『석가출산도釋迦出山圖』(도판38)나 석각의 『이조조심도二祖調心圖』(도판39)는 이미 오대 이전 당대 도석화道釋畵에서 나타나는 장엄하고 엄숙한 모습을 버리고 해학적諧謔的이고 평이한 보통사람의 성격으로 대체되어 나타나고 있다. 양해는 남송 화원의 대조에 오른 화원화가 출신으로 화원의 직위에서 물러난 후에 서호 주변의 선사에 기거하면서 많은 선승들과 교유하였다. 이 시기부터 그의 작품에서 더욱 더 생략되고 거친 『이백행음도李白行吟圖』(도판40), 『육조절죽도』(도판41), 『발묵선인도潑墨仙人圖』(도판42) 등과 같은 멸필의 인물화가 나타난다.

양해와 동시대의 작가 목계牧溪 역시 직업화가였던 것으로 보이며 [330] 그 스스로 촉승蜀僧이라 말하고 있다. 그의 작품 『관음觀音·학鶴·원猿』(도판43) 양해의 『석가출산도』와 유사한 유형의 작품이다. 『어촌석조도漁村夕照圖』(도판44)는 소상팔경瀟湘八景의 하나로 앞에서 설명한 하규의 『산수십이경』을 연상시키고 있는데, 묵색을 위주로 한 감필화법으로써 강산에 어린 기운을 화면으로 드러내고 있다. 시정화의를 표출함에 있어서 외적 경계가 내심의 예술활동으로 바뀌고 있음을 보여주고 있는데 이는 미술사 변천의 중요한 의의를 가지고 있다.

직관의 사고를 통해서 얻은 돈오의 순간을 마치 전광석화처럼 번뜩이는 본능적인 민첩함으로 순간에 강산을 표현함에 있어서 자연스럽고 간결하며 함축된 내심의 강산으로 드러내 놓고 있는 것이

330 위 책, p.136.

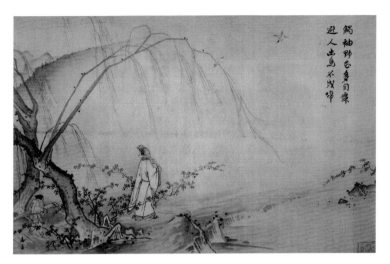

도판 36. 馬遠, 「山徑春行」, 冊頁絹本, 27.4×43.1, 臺北故宮博物院

다. 또한 거기에서는 담박하고 청원하며 그윽하고 한가하며 그리고 말로는 표현할 수 없는 선적 깨달음의 상태에까지 이르는 듯하다. 이와 유사한 내용의 작품으로 선승화가 옥간의 『산시청람도』(도판 45)가 있는데 이 역시 소상팔경 가운데 하나이며, 당말 장조 등의 행위적인 작가들처럼 종이 위에 먹을 문지르고 뿌린 다음 몇 번의 붓질로 화면을 구성하고 있는데, 그 붓 자국의 흔적은 자연스럽게 해 질 녘 귀가하는 선승의 모습 혹은, 산사·안개 등으로 드러나고 있다. 즉 무정형으로부터 형상이 드러나 일체화하고 있음은 공空으로부터 명시되는 선적 체험과 예술창작의 유사성을 보여주고 있는 것이다.[331]

이상에서 살펴본 양해·목계·옥간 등은 남송 회화에 있어서 마원·하규 이외의 또 다른 부류의 작가들로서 그들은 아주 생기 발랄하

331 마이클 설리반 著, 김기주 역, 『中國의 山水畵』, 文藝出版社, 1994, p.130.

게 화면에 우연성과 자유성을 표출함으로써 수묵화표현의 극치를
이룬 화파라 하겠다.[332] 이는 바로 형호가 장조의 '수훈묵장水暈墨
章'에 대하여 말한 "필묵이 정묘하고 생각이 진실되어 높이 뛰어나
며 채색을 귀하게 여기지 않는다(필필적미筆畢積微, 진사탁연眞思
卓然, 부귀오채富貴五彩)."는 내용이 이들에 이르러 활짝 꽃을 피웠
다고 할 수 있다.

송대에 이르러 당대 회화의 번화하고 화려한 색채는 사라지고 수
묵의 공령한 운치가 그 자리를 대신하고 있는데 이는 하루아침에
혹은 몇몇 작가의 의지로 이루어진 것이 아니라 당말 오대에 완만
히 발생하여 발전과정을 거쳐 이루어진 것이다. 즉 선종의 출현과

332 蔣勳,『美的深沈思』, 臺北, 雄獅出版社, 1986, p.94.

도판 37. ×貫休,「十六羅漢圖」, 絹本設彩, 45×90, 日本東京宮內廳

함께 나타난 수묵화가 선종의 흥성과 더불어 그 절정을 이룬 것이라 하겠다. 선종의 혁명은 중국 회화의 형식과 기법을 완전히 바꾸어 놓았으며 또한 중국 사대부의 심미의식을 심원한 정관의 선적 경계로 변화시켜 놓음으로서, 그들이 추구하는 내심의 평정과 청정하고 담박한 바를 현실생활에 드러나게 하였다. 당대의 급박하고 소용돌이치던 격류를 고요하고 명징한 담수로 바꾸어 놓은 것이다. 그들의 이러한 감정을 시나 그림으로 표출하고자 함에 있어서 그들은 선종의 자연스러움과 간결성簡潔性, 함축미含蓄美 있는 표현방식을 받아들였던 것이다.[333]

 그들이 표현하고자 하는 예술내용, 즉 '고요하고 담박함(소조담박蕭條淡泊)'에 대해 소식은 '그림으로 표현하기 어려운 뜻(난화지의)'이라고 하였다. 이와 같이 표현하기 어려운 내용을 더구나 자연스럽고 간결하며 함축미 있게 표현하기 위한 예술형식이 요구되었는데, 그들은 수묵의 특징을 발견하고 이를 발현함으로써 그 해결을 볼 수 있었던 것이다. '색즉시공色卽是空'을 화면으로 끌어들임으로써 작품상에서 공령한 운치를 드러내고 있으며, 수묵의 농담과 기이하고 암시적인 형태를 통하여 형상 자체가 주는 구체적 의미를 감소시키고 대신 그들의 이상을 의탁하는 수단으로 활용한 것이다. 그러므로 우리는 그들의 '묵'에서 풍부한 색채를 볼 수 있으며 고목 가운데서 생기를, 공백에서 무한한 가능성을 읽을 수 있는 것이다.

333 葛兆光, 『禪宗與中國文化』, p.189.

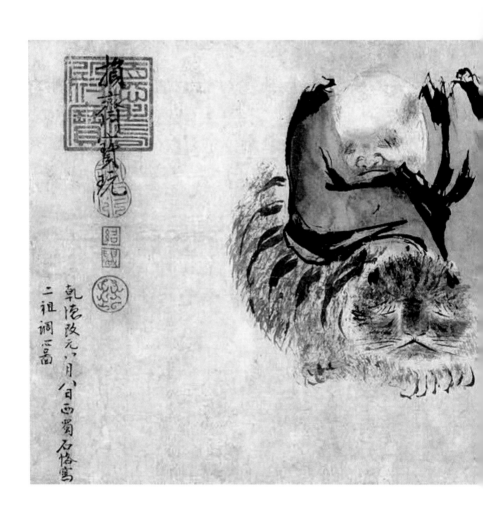

도판 39.
石恪,「二祖調心圖」, 紙本水墨,
64.2×35.5, 東京國立博物館

도판 38.
梁楷, 「釋迦出山圖」,
絹本設彩, 51.9×117.6,
日本東京國立博物館

도판 40. 梁楷, 「李白行吟圖」, 紙本
水墨, 31.8×81.0, 東京國立博物館

도판 41. 梁楷, 「六祖截竹圖」, 紙本
水墨, 31.8×74.2, 東京國立博物館

도판 42. 梁楷, 「潑墨仙人圖」, 冊頁紙本, 27.7×48.7, 臺北故宮博物院

도판 43. 牧溪, 「鶴·觀音·猿」, 絹本水墨, 173.9×98.8, 日本東京大德寺

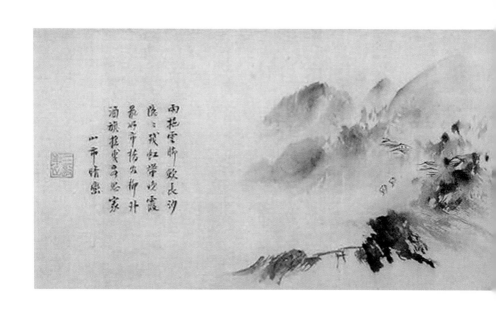

도판 44.
牧谿,「漁村夕照圖」, 紙本水墨, 높이33, 東京根津美術館

도판 45.
玉澗, 「山市晴嵐圖」, 紙本水墨,
83.3×33.3, 東京文化財保護委員會

VI. 나가는 말

이상에서 살펴본 바와 같이 수묵화의 형성과정속에서 적지 않은 사실들이 우리로 하여금 선종의 영향에 관심을 가지지 않을 수 없게 하고 있다.

중국에서 선종의 출현은 당대 중기 혜능의 파격적인 종교혁명을 거치면서 비롯된 것이다. 혜능의 혁명은 '청정심시불淸淨心是佛'·'즉심즉불'·'자재해탈自在解脫' 등의 선적 이론을 확립시켜 마음과 부처에 대한 집착을 제거하였다. '돈오견성頓悟見性'의 수행방법을 설정함으로서 번잡하고 형식에 치우친 금욕고행적禁慾苦行的 수행방식을 개조하여 배고프면 밥 먹고 졸리면 잠자는 등의 일상적인 생활에서 안심을 찾는 생활실천의 불교로 변형시켰다. 그리고 또한 세간을 떠나지 않는 '자성자도自性自度'의 해탈론으로 불조의 구원을 갈망하는 피동적인 존재인 인간을 부처와 동등하게 제고시켰던 것이다.

그러한 변화는 단지 불교의 종교의식과 교리 수행방법 등의 종교적 내부의 변혁뿐만 아니라 외래문화 수용에 인색했던 중국문화에 새로운 변혁을 가져오게 하였다. 이렇게 출현한 선종을 문인사대부들이 받아들임으로써 선종의 명성과 세력을 제고시키게 되고 또 한편으로 그들이 주도하는 문학과 예술을 새롭게 이해하도록 하였다.

선종은 중생과 부처를 대등한 관계로 놓았고, 사람들을 초자연·초현실적인 경계로 끌어들이지 않았으며, 모든 사람에게 자아초월의 기회를 평등하게 부여하였던 것이다. 따라서 이에 호응한 사대부들은 현실생활에 만족하고 대자연에 순응하며 물욕없이 한가히 즐기려 하였다. 사물에 대한 인식은 직관에 의해 체험하고 직감을 통해 파악하는 간결하고 명쾌한 돈오와 자아해탈에서 이루어졌다. 그들은 선의 맑고 고요한 사색과 명상을 생활에서 융합하려 하였으며, 거기서 얻어지는 심미적 정서를 시와 그림을 통해 토로하였던 것이다. 결국 그것은 시·화·선을 하나로 융합하여『문인화』라는 새로운 형식의 회화예술을 출현시키게 되었던 것이다.

그렇다면 선종과 예술은 어떠한 관계를 가지고 있기에 이러한 결과를 얻을 수 있었으며 또한 선종이 수묵화 형성에 미친 영향은 무엇인가? 이에 대하여 지금까지 명확한 정의도 없었다. 그렇다고 여기서 분명하게 정의할 수 있는 문제도 아니다. 다만 우리는 앞에서 선종의 본질적 의미를 이해하고 선적 사유방식과 미적인식 및 문인 사대부들의 심미의식의 관계를 가지고 이 문제에 대하여 약간의 분석을 하였다. 그 결과는 다음과 같이 요약 정리할 수 있을 것이다.

문인사대부들이 예술창작에 선종의 사유방식을 받아들임으로써 중국의 문학과 예술은 날이 갈수록 사물의 외재적 표현보다 내재적 이치를 깨달아 표현하려는 경향이 강해졌다. 그들이 추구하는 것은 내심의 평정과 청정하고 담백한 현실생활이었으므로 예술창작의 목적 역시 자연과의 합일을 통하여 자연 그대로의 담담하고 그윽하며 한적한 정경을 표출하는데 있었다. 이처럼 자연스럽고 담담한 감정과 그윽하고 한유한 정경을 그림으로 그린 것이 바로『문

인화』이다. 거기에는 작가 내심에서 한 순간에 나타나는 감정과 감각이 응축되어 있으므로 그 표현에 있어서 부수적인 것은 생략하고 핵심적인 요소만을 취하는 방법을 택하였다. 그들의 구상과 구도는 함축되어 의경으로 나타났으며, 이때 화면에 드러난 형상은 단순한 자연의 모방이 아니라 그 스스로 존재하는 것이었다. 즉 화가의 몰입의 경지에서 드러나는 또 다른 새로운 산수였던 것이다. 당시의 인물화나 화조화 등의 표현은 세밀한 필치와 채색을 중시하고 있었는데 이러한 표현방법은 문인사대부들의 심미정취와 느낌을 표현하기에는 적합하지 못하였다. 그러한 이유로 그들은 수묵의 특성을 발견해내게 되었던 것이다.

수묵은 그 자체가 단조롭고 미묘한 변화를 나타낼 수 있었는데 객관대상의 처리에 있어서 약간은 감추고 약간은 드러나게 함으로써 오묘한 느낌을 갖게 하였다. 즉 수묵은 사람의 감정을 드러나게 할 뿐 만 아니라 모호하고 애매하게 만드는 특징을 가지고 있었던 것이다. 이러한 수묵의 특징은 그들이 표현하고자 했던 고요하고 적막하고 담담한 심정인 '물아양망'이나 '무념무상'의 청정한 본심과 같은 심미정취의 감정을 드러내는데 있어서 아주 적합한 수단과 방법이 되었던 것이다. 그래서 문인화는 수묵화로 집약될 수 있었던 것이다.

이것에서 본다면 선종이 수묵화의 형성과 발전에 도움을 주었던 것은 확실하다. 선종의 사유방식을 받아들인 문인사대부들은 깊은 사색과 명상속에서 일반적인 논리의 단계를 버리고 완전히 자신의 내심의 체험과 직관에 의존하여 일체를 파악하고 새로운 관점을 얻어 시와 그림으로 표현했던 것이다. 그러므로 중국의 회화로 하여

금 더욱 많은 상상을 갖게 하였고 자오를 두드러지게 하였으며 수묵표현의 역할을 증가시켜 세밀한 묘사로부터 벗어나 자유로운 의경을 표현하게 하였다.

 이러한 경향은 송대에 이르러 선종의 흥성과 함께 그 절정을 이루었는데 당대의 선이 일상생활 속에서 숨쉬고 있었다면 송대의 선은 시의 정신을 떠나 존재할 수 없었다. 즉 언어는 비록 내면의 신비한 체험을 전달할 수는 없지만 적어도 마음의 활동이 진여로 이어지는 교량의 역할은 할 수 있다고 생각하였으며, 바로 이 교량의 역할을 시로 보았던 것이다. 그러나 시만으로는 한계를 느껴 그림으로도 표현함으로써 시·화·선은 아주 자연스럽게 하나로 융합되었던 것이다. 그러므로 송대에 이룩된 문인화론은 '시화일률'혹은 '시정화의'의 표출로 집약되었던 것이다.

 '시정화의'를 표출함에 있어 문인사대부들은 그들이 받아들인 선종의 정묵관조와 직관의 태도를 통해서 창작구상을 하였으며, 마치 돈오의 순간처럼 본능적인 민첩함으로 순간에 진행함으로써 화면에는 자연스럽고 간결하며 함축된 내심의 『산수』가 드러났던 것이다. 그리고 거기에는 언어문자로 표현할 수 없는 선적 깨달음의 상태까지 이르고자 하는 그들의 이상과 바램이 숨어있던 것이다.

 문인화의 이론적 체계는 문인들이 세우고 제창했지만 그것은 오히려 화원화가와 선승화가들의 작품에서 더욱 두드러지게 나타났다. 이는 당시 소식을 대표로 하는 문인들이 수묵화를 그렸다고 하나 표현기량이 화원의 직업화가들처럼 뛰어나지 못했으므로 그들의 높은 심미의식을 화면으로 드러내기에는 한계가 있었기 때문이라고 볼 수도 있다. 당시 화단은 문인들에 의해 문인화론이 형성되

고 있었지만 여전히 궁정화원 중심의 원체화가 주류를 이루고 있었는데 이처럼 주류문화(main culture)를 이끄는 화원화가들이 당시로써는 차류문화(sub culture)라고 할 수 있는 문인화의 사상적 영향을 깊이 받아들임으로써 그들에 의해 문인화의 양식과 형식의 기틀이 마련되었던 것이다.

우리는 여기서 예술은 항상 그 시대의 환경을 뛰어 넘을 수는 없으며 또한 서로 다른 것들의 상호 자극과 교류에 의해 변화·발전하며 새로움을 창출해가고 있음을 발견할 수 있다. 시·화·선이 하나로 융합되어 나타난 문인화 형성의 의의도 바로 여기서 찾을 수 있다 하겠다.

선종에서는 우리의 본성이 바로 부처이며, 그 본성을 떠나 부처가 따로 있는 것이 아니라고 하였다. 우리가 본래 가지고 있는 청정심·평상심이 바로 『도』라는 것이다. 그러면서 "스스로 진실되고 곧은 마음으로 도를 배운다면 한번 듣고 순간에 깨달아 진여본성을 볼 수 있으며 이는 본래 청정한 자심 가운데 있는 본성을 돈오하는 것"이라고 강조하였다. 수묵화의 창작 역시 청정하고 담박한 자기 마음의 표현으로 거기에는 허위나 과장이 존재하지 않으며, 진실한 자기생명 의지의 실현이자 자아완성을 위한 수단이었던 것이다. 그러므로 수묵화는 깨달음을 위한 미의 표현이자 깨달음의 예술에서부터 비롯되고 있다고 말할 수 있다.

참고문헌

1. 고문헌 및 문집

『景德傳灯錄』.

景淳, 『詩評』.

嵇康, 『答難養生論』.

郭若虛, 『圖畵見聞誌』.

郭熙, 『林泉高致』.

皎然, 『評論』.

『舊唐書』.

歐陽修. 『鑑畵』

歐陽修, 『歐陽文忠公文集』.

歐陽修, 『試筆』.

歐陽修, 『醉翁亭記』.

歐陽修, 『筆說』, 『老子』.

董其昌, 『容台集』.

董其昌, 『畵說』.

董其昌, 『畵旨』.

董逌, 『廣川畵跋』.

董仲舒, 『春秋繁露』.

鄧春, 『畵繼』.

柳宗元, 『柳宗元集』.

文同, 『丹淵集』.

『文獻通考』.

米芾, 『畵史』.

百丈懷海, 『指月錄』.

符載, 『觀張員外畵松石序』.

普濟, 『五燈會元』.

『四部叢刊』.

石濤, 『苦瓜和尙畵語錄』.

石濤, 『畵譜』.

善卿, 『祖庭事苑』.

『禪林僧寶傳』.

善昭, 『碧巖集』.

『宣和畵譜』.

聖祖敕, 『佩文齋書畵譜』.

蘇軾, 『經進東坡文集事略』.

蘇軾, 『東坡題拔』.

蘇軾, 『蘇東坡集』.

蘇軾, 『淨因院畵記』.

蘇轍, 『鸞聲集』.

『宋高僧傳』.

『宋史』.

『新唐書』.

神秀, 『觀心論』.

神秀, 『大乘五方便』.

神秀, 『楞伽師資記』.

『神會語錄』.

沈括, 『夢溪筆談』.

岳珂, 『桯史』.

楊家駱, 『藝術叢論』.

呂本中, 『苕溪漁隱叢話』.

永明延壽, 『宗鏡錄』.

王逵, 『蠡海集』.

王維, 『山水訣』.

王維, 『王摩詰全集箋注』.

王維, 『王右丞集』.

王昌齡, 『詩格』.

元布陵, 『大正藏』.

兪崑,『中國畵論類編』.

劉道醇,『五代名畵補遺』.

劉勰,『文心雕龍』.

『二程集』.

張彦遠,『歷代名畵記』.

『莊子』.

『全唐詩』.

晁補之,『鷄肋集』.

宗杲,『正法眼藏』.

朱景玄,『唐朝名畵錄』.

『周易』.

朱熹,『朱子語錄』.

朱熹,『朱子全書』.

楚圓,『汾陽無德禪師語錄』.

韓愈,『詩人玉屑』.

荊浩,『筆法記』.

慧能,『壇經』.

慧洪,『林間錄』.

『畵史叢書』.

圓悟克勤,『碧巖錄』.

黃賓虹·鄧實,『美術叢書』.

黃庭堅,『豫章黃先生文集』.

黃休復,『益州名畵錄』.

2. 문헌

1) 국내

葛兆光 著, 鄭相泓 譯, 『禪宗과 中國文化』, 東文選, 1991.

葛兆光, 鄭相泓 역, 『道敎와 中國文化』, 東文選, 1991.

權德周, 『中國美術思想에 대한 硏究』, 서울, 淑大出版部, 1982.

金鍾太, 『東洋畵論』, 서울, 일지사, 1978.

마이클 설리반 著, 김기주 譯, 『中國의 山水畵』, 文藝出版社, 1994.

마이클 설리반 著, 김경자·김기주 譯, 『중국미술사』, 지식산업사, 1981.

鈴木大拙 著, 趙碧山 譯, 『禪佛敎入門』, 서울, 弘法院, 1991.

柳田聖山 著, 안영길·추만호 譯, 『禪의 思想과 歷史』, 민족사, 1989.

楊新 외 5인 著, 정형민 譯, 『중국회화사삼천년』, 학고재, 1999.

嚴羽 著, 郭紹虞 교석, 김해명·이우정 옮김, 『滄浪詩話』, 서울, 소명, 2001.

E. 프롬 외 2인, 金鎔貞 譯, 『禪과 精神分析』, 서울, 原音社, 1992.

吳台錫, 『黃庭堅詩硏究』, 大邱, 慶北大學出版部, 1991.

유승국, 『東洋哲學硏究』, 東方學術硏究員, 1983.

윤재근, 『東洋의 美學』, 도서출판 둥지, 1993.

李澤厚 著, 權瑚 譯, 『華夏美學』, 서울, 동문선, 1990.

鄭性本, 『禪의 歷史와 思想』, 불교시대사, 2000.

지순임, 『山水畵의 理解』, 서울, 一志社, 1993.

陳允吉 著, 一指 옮김, 『中國文學과 禪』, 서울, 민족사, 1992.

車柱環, 『中國詩論』, 서울大學校 出版部, 1989.

馮友蘭 著, 정인재 譯, 『中國哲學史』, 서울, 1986.

洪修平 著, 金鎭戊 譯, 『禪學과 玄學』, 서울, 운주사, 1999.

吳台錫, 『黃庭堅詩硏究』, 大邱, 慶北大學出版部, 1991.

2) 국외

干民外, 『中國審美意識的探討』, 北京, 中國戲劇, 1984.

葛路, 『中國古代繪畵理論發展史』, 上海, 上海人民出版社, 1983.

葛兆光, 『禪宗與中國文化』, 上海, 上海人民出版社, 1988.

葛兆光, 『道敎與中國文化』, 上海, 上海人民出版社, 1988.

古宮美術館 編, 『中國美術全集』, 北京, 文物出版社. 1988.

高輝陽, 『馬遠繪畵之硏究』, 臺北, 文史哲出版社, 1967.

郭紹虞 主編, 『中國歷代文論選』, 上海, 上海古籍出版社, 1986.

郭紹虞 主編, 『中國文學批評史』, 臺北, 盤庚出版社, 民國67.

郭因, 『中國繪畵美學史稿』, 北京, 人民美術出版社, 1981.

郭因, 『中國古典繪畵美學中的形神論』, 合肥, 安徽人民出版社, 1982.

吉林博物院 編, 『吳門畵派硏究』, 北京, 紫禁城出版社, 1993.

勞思光, 『中國哲學史』, 臺北, 三民書局, 民國70.

唐君毅, 『中國哲學原論』, 臺北, 學生書局, 1986.

戴麗珠, 『詩與畵』, 臺北, 聯經出版公司, 民國67.

童書業, 『童書業美術論集』, 上海, 上海古籍出版社, 1989.

董欣賓·鄭奇, 『六法生態論』, 江蘇, 江蘇美術出版社, 1990.

杜松柏, 『禪學與唐宋詩學』, 臺北, 黎明文化事業公司, 民國65.

滕固, 『唐宋繪畵史』, 北京, 新華書店, 1958.

羅光, 『中國哲學思想史』, 臺北, 學生書局, 1985.

馬采, 『中國美學思想漫話』, 上海, 上海人民美術出版社, 1988.

敏澤, 『形象, 意象, 情感』, 河北, 河北敎育出版社, 1988.

敏澤, 『中國美學思想史』, 濟南, 齊魯書社, 1989.

潘伯鷹 選注, 『黃庭堅詩選』, 上海, 上海古籍出版社, 1957.

潘天壽, 『中國繪畵史』, 上海, 中華書籍, 1988.

方向, 『論中國人物畵』, 臺北, 黎明文化事業公司, 民國66.

薄松年, 『馬遠』, 臺北, 錦繡出版社, 1995.

傅抱石, 『中國繪畵理論』, 臺北, 華正書局, 1977.

北京大哲學系美學硏究室編, 『中國美學史資料選編』, 北京, 中華書局, 1981.

林木,『明淸文人畵新潮』, 北京, 上海人民美術出版社, 1993.

四部叢刊初編,『豫章黃先生文集』, 臺北, 商務印書館, 1967.

四川大學校 中文係,『蘇軾資料彙編』, 四川, 中華書局, 1994.

謝桃坊,『蘇軾詩研究』, 成都, 巴蜀出版社, 1987.

謝稚柳,『水墨畵』, 香港, 中華書局, 1973.

徐邦達,『吳道子和他的畵派』, 朝花美術出版社, 1959.

徐復觀,『中國藝術精神』, 臺北, 學生書局, 1969.

徐復觀,『中國文學論集』, 臺北, 學生書局, 民國71.

蘇軾,『蘇東坡全集』, 臺北, 世界書局, 1974.

蘇軾, 孔凡禮 點校,『蘇軾文集』, 北京, 中華書局, 1986.

孫祖白,『米芾米友仁』, 上海, 上海人民美術出版社, 1982.

孫昌武,『唐代文學與佛教』, 西安, 陝西人民出版社, 1985.

孫昌武,『佛敎與中國文學』, 上海, 上海人民出版社, 1988.

顔中其,『蘇軾論文藝』, 北京, 北京文藝出版社, 1985.

楊大年 編著,『中國歷代畵論采英』, 河南, 河南人民出版社, 1984.

楊家駱,『宋人題跋』, 臺北, 臺灣世界書局, 1974.

楊新,『楊新美術文集』, 北京, 紫禁城出版社, 1994.

余紹宋,『書畵書錄解題』, 臺北, 中華書局, 1968.

葉朗,『中國美學史大綱』, 上海人民出版社, 1985.

伍蠡甫,『中國畵論硏究』, 北京, 北京大學出版社, 1983.

溫肇桐,『中國繪畵批評史略』, 天津, 天津人民出版社, 1982.

王大鵬 等 編選,『中國歷代詩話選』, 長沙, 岳麓書社, 1985.

王伯敏,『中國美術通史』第4卷, 山東, 山東敎育出版社, 1987.

王秀雄,『美術與敎育』, 臺灣, 臺北市立美術館, 民國79.

王雲五 主編,『山谷詩注』, 臺北, 商務印書館.

王維,『王右丞箋註集』四部叢刊, 臺北, 商務印書館.

禹克坤,『中國詩歌的審美境界』, 北京, 中國廣播電視出版社, 1992.

袁濟喜,『六朝美學』, 北京, 北京大學出版社, 1989.

袁行霈,『中國詩歌藝術硏究』, 北京, 北京大學出版社, 1987.

郁沅,『中國古典美學初編』, 湖北, 長江文藝出版社, 1986.

魏慶之,『詩人玉屑』, 臺北, 世界書局, 1980.

魏道儒,『宋代禪宗文化』, 鄭州, 中州古籍出版社, 1993.

游信利,『蘇東坡的文學理論』, 臺北, 學生書局, 民國76.

兪劍方,『中國繪畵史』, 臺北, 商務印書館, 1968.

兪崑·溫肇桐 등,『顧愷之硏究資料』, 上海, 上海人民美術出版社, 1962.

劉國盈,『唐代古文運動論稿』, 西安, 陝西人民出版社, 1984.

劉大杰,『中國文學發展史』, 臺北, 文匯堂, 民國74.

劉大悲,『禪與藝術』, 臺北, 天華出版社, 1982.

劉紹瑾,『莊子與中國美學』, 廣東, 廣東高等敎育出版社, 1989.

劉海粟,『中國繪畵上的六法論』, 臺北, 齊雲出版社, 1976.

李霖燦,『中國美術史稿』, 臺北, 雄獅圖書公司, 1987.

李德仁,『徐渭』, 長春, 吉林美術出版社, 1997.

李栖,『兩宋題畵詩論』, 臺北, 學生書局, 民國83.

李元貞,『黃山谷的詩與詩論』, 臺北, 臺灣師範大文史叢刊, 民國61.

李澤厚,『美的歷程』, 北京, 文物出版社, 1981.

李澤厚·劉綱紀,『中國美學史』 第1卷, 中國社會科學出版社, 1984.

林同華,『中國美學史論集』, 江蘇, 江蘇人民出版社, 1984.

林木,『論文人畵』, 上海, 上海人民美術出版社, 1987.

林語堂,『蘇東坡傳』, 上海, 新華書店, 1989.

張國慶,『中國美學要題新論』, 北京, 中國社會科學出版社, 1994.

蔣勳,『美的深沈思』, 臺北, 雄獅出版社, 1986.

張伯偉,『禪與詩學』, 浙江人民出版社, 1992.

張安治,『中國畵與畵論』, 上海人民出版社, 1986.

張晨,『中國詩畵與中國文華』, 沈陽, 遼寧敎育出版社, 1993.

莊申,『王維硏究』, 香港, 萬有圖書公司, 1971.

張毅,『宋代文學思想史』, 北京, 中華書局, 1992.

錢穆,『中國思想史』, 臺灣, 學生書局, 民國66.

鄭橋彬,『有聲詩與無聲畵』, 上海, 上海社會科學院出版社, 1993.

鄭文惠,『詩情畵意』, 臺北, 東大圖書股分有限公司, 1995

鄭昹,『中國畵學全史』, 臺北, 中華書局, 1973.

宗白華,『藝境』, 北京, 北京大學出版社, 1987.

周裕鍇,『文字禪與宋代詩學』,『國際宋代文化研討會論文集』, 成都, 1991

周振甫·吳調公 等,『宋詩大觀』, 香港, 商務印書館, 1988.

中國社會科學院文學研究所,『中國文學史』, 北京, 人民文學出版社, 1987

曾景初,『中國詩畫』, 北京, 國際文化出版公司, 1989.

曾棗莊,『蘇軾文藝思想』, 成都, 四川文藝出版社, 1987.

陳芳妹,『戴進研究』, 臺北, 國立故宮博物院, 民國77.

陳滯冬,『中國書畫與文人意識』, 長春, 吉林教育出版社, 1992.

陳永正 選注,『黃庭堅詩選』, 香港, 三聯書店, 1980.

陳傳席,『中國山水畫史』, 江蘇, 江蘇美術出版社, 1988.

陳鐘凡,『兩宋思想述評』, 北京, 東方出版社, 1996.

蔡秋來,『宋代繪畫藝術成就之研究』, 文史哲出版社, 1966.

詹前裕,『中國水墨畫』, 藝術圖書公司, 1985.

馮滬祥,『中國古代美學思想』, 臺北, 臺灣學生書局, 1990.

皮朝綱,『中國古代文藝美學概要』, 成都, 四川省社會科學院出版社, 1986

何增鸞, 劉泰焰 選注,『文同詩選』, 四川, 四川文藝出版社, 1985.

邢立宏,『揚州畫派研究』, 天津, 天津人民美術出版社, 1999.

黃景進,『嚴羽及其詩論研究』, 臺北, 文史哲出版社, 民國75.

黃公渚 選注,『黃山谷詩』, 臺北, 商務印書館, 1968.

黃庭堅 撰, 任淵·史容·史季溫 注,『山谷詩注』, 臺北, 商務印書館, 1968.

黃庭堅 撰, 任淵·史容·史季溫 注,『山谷全集』, 臺北, 中華書局, 1970.

大西克禮,『東洋的藝術精神』, 東京, 弘文堂, 1988.

島田修二郎,『中國繪畫史研究』, 中央公論美術出版, 平成5.

鈴木敬,『中國繪畫史』, 東京, 吉川弘文館, 1981.

鈴木敬,『明代繪畫史研究·浙派』, 木耳社, 1968.

米澤嘉圃,『中國繪畫史研究 山水畫論』, 三陽社, 1972.

福永光司 著, 吉川幸次郎·小川環樹 監修,『藝術論集』, 東京, 朝日新聞 社, 1971.

長廣敏雄,『六朝時代美術の研究』, 東京, 美術出版社, 1979.

田中豊藏,『中國美術の研究』, 東京, 二玄社, 1964.

中田勇次郎,『文人畫論集』, 東京, 中央公論社. 1982.

中村茂夫, 『中國畵論の展開』, 京都, 中山文華堂, 1965.

倉田淳之助 譯註, 『黃山谷』, 東京, 岩波書店, 1963.

下店靜市, 『支那繪畵史硏究』, 東京, 富山房, 昭和68.

Arnold Hauser, The Philosophy of Art History(London, 1959).

George Santayana, The sence of Beauty(New York, The Modern Library, 1955).

James F. Cahill, Chinese Painting, 11th-14th centuries (Crown Publishers, New York, 1960).

Jung, Carl G, Psychology and literature: An Introduction to literary criticism(New York: Capricorn Books, 1972).

Susan Bush·ShihHsio-yen, Early Chinese Texts on Painting (Harvard University Press, 1978).

Susan Bush, The Chinese Literati on Painting(Harvard University Press, 1978).

Susan Bush·Christian Murck, Theorys of the Arts in China(1983).

Thomas Munro, Oriental Aesthetics(The Press of Western Reserve University Cleveland, 1965).

3. 논문

1) 국내

金大烈, 『審美敎育과 宗敎』, 『宗敎敎育學硏究』 第3卷, 서울, 한국종교교육학회, 1997.

金大烈, 『東洋繪畵의 詩와 畵에 關한 硏究』, 『文化史學』 第10號, 韓國文化史學會, 1998.

金大烈, 『文人畵 樣式의 形成에 關한 小考』, 『文化史學』 第12-13合集, 1999.

金大烈, 『禪宗과 文人畵에 대하여』, 『宗敎敎育硏究』 第8卷, 서울, 한국종교교육학회, 1999.

文明淑, 『宋初詩革新運動硏究』, 『中國語文論叢』 第2集, 1989.

石守謙, 『中國文人畵究竟是什麼?』, 『美術史論壇』 第4號, 韓國美術硏究所, 1996.

吳台錫, 『蘇黃關係論』, 『中國語文學』 第7集, 1984.

吳台錫, 『北宋詩壇略論』, 『中國語文學』 第16集, 1989.

이병한, 『시와 그림』, 『노성최완식선생송수논문집』, 노성최완식선생송수논문집 간행위원회, 1991.

이영주, 『中國詩와 詩論』, 『中國文學理論硏究會編』, 현암사. 1993.

田英淑, 『北宋의 詩畵一律觀 硏究』, 박사학위논문, 연세대학교 대학원, 1997.

鄭相泓, 『江西詩派와 禪學의 受容』, 박사학위논문, 성균관대학교 대학원, 1994.

陳英嬉, 『北宋古文家들에 대한 小考』, 『中國語文學』 第15集, 1988.

車相轅, 『唐宋兩朝의 詩論』, 『學術院論文集』 第8集, 1969.

2) 국외

嘉川, 『中國佛敎與美學』, 『文藝硏究』 1993年 1期.

葛路, 『魏晉南北朝籍藝術美』, 『美學講演集』, 北京, 北京師範大學出版社, 1981.

郭因,『中國古典繪畫美學思想從萌芽到形成』,『中國古代美術史研究』, 上海, 復旦大學出版社, 1983.

金丹元,『論禪意與唐詩中的意境之構成』,『文藝研究』1992年 5期.

金丹元,『以佛學禪見釋'意境'』,『云南民族學院學報』1991年 1期.

陶林,『王維的禪宗審美觀及其山水詩的空靈風格』,『浙江師範學院學報』1984年 3期.

杜松柏,『司空圖·嚴羽之以禪論詩及其影向』,『禪學與唐宋詩學』, 臺灣黎明文化事業有限公司, 1979.

杜松柏,『由禪學論詩之批評』,『禪學與唐宋詩學』, 臺灣黎明文化事業有限公司, 1979.

杜松柏,『禪家宗派與江西詩派』,『禪門開悟詩二百首』, 中國社會科學出版社, 1993.

滕固,『關於院體畫和文人畫之史的考察』,『近代美術論集』(何懷碩 編), 臺北, 藝術家, 1991.

馬國柱,『禪'悟'與審美直覺』,『遼寧教育學院學報』1989年 4其.

穆益勤,『明初繪畫與'院體'·'浙派'』,『中國美術全集』6, 文物出版社, 1993.

繆家福,『禪境意象與審美意象』,『文藝研究』1986年 5期.

敏澤,『禪的流行與美的內向』,『中國美學思想史』第3卷, 齊魯書社, 1989.

福光永司,『中國的藝術哲學: 詩書畫禪一體化』,『湖北師範學院學報』1987年 3期.

傅抱石,『論顧愷之之荊浩之山水畫史問題』,『東方雜誌』 第32卷 19號, 上海, 商務印書館, 1935.

傅熹年,『南宋時期的繪畫藝術』,『中國美術全集』4, 文物出版社, 1996.

謝稚柳,『范寬的畫派及其他』,『藝林叢錄』4, 商務印書館香港分館, 1973.

常青,『禪宗'頓悟'與藝術靈感』,『西部學刊』1990年 3期.

徐潛,『漫論禪的頓悟和詩的直覺』,『長春師院學報』1989年 2期.

薛泳年,『揚州八怪與海派的繪畫藝術』,『中國美術全集』11, 上海人民出版社, 1988.

薛泳年,『論揚州八怪藝術之新變』,『中國繪畫史研究論文集』, 上海書畫出版社, 1992.

嚴北溟,『論佛教的美學思想』,『复旦學報』1981年 3期.

呂孝龍,『妙悟與趣味:禪宗美學思想評析』,『云南師範大學學報』1991年 1期.

吳功正,『禪宗美學結拘體-直覺性美學』,『社會科學家』1986年 6期.

王宏建,『試論宗炳籍美學思想』,『美學論叢』5, 長沙, 湖南人民出版社, 1983.

牛枝慧,『東方藝術美學體系中的'禪'』,『文藝研究』1988年 1期.

于清一 等,『論禪宗與中國傳統美學』,『遼寧廣播電視大學學報』1986年 2期.

劉剛紀,『略論中國古代美學四大思潮』,『美學與哲學』, 湖北人民出版社, 1986.

兪劍華,『中國山水畫的南北宗論』,『近代美術論集』, 臺北, 藝術家.

劉文剛,『禪學·詩學·美學(評『滄浪詩話』的'以禪喩詩')』,『遼寧師範大學學報』1985年 3期.

劉石,『佛禪思想與蘇軾文學理論』,『天府新論』1989年 2期.

李顯卿,『王維禪宗美學思想略論』,『錦州師範學院學報』1992年 1期.

李慧,『佛教與中國藝術精神』,『南都學刊』1993年 1期.

陳衡恪,『文人畫價值』,『近代美術論集』(何懷碩 編), 臺北, 藝術家. 1991.

張思珂,『論畫家之南北宗』,『金陵學報』6卷 2期, 南京, 金陵女子文理學院, 1936.

張士楚,『禪與文藝的直接性』,『上海藝術家』1990年 5期.

張錫坤,『'靜默的觀照'析:禪宗美學札記之一』,『烟台大學學報』1993年 1期.

蔣述卓,『論佛教的美學思想』,『云南社會科學』1990年 2期.

蔣述卓,『佛教境界說與中國藝術意境理論』,『中國社會科學』1991年 2期.

蔣述卓,『古代詩論中的以禪論詩』,『廣西師範大學學報』1992年 3期.

錢正坤,『禪宗與藝術』,『美術研究』1986年 3期.

程林輝,『佛教與美學』,『青海社會科學』1989年 1期.

周述成,『論'悟'及其特徵-禪體驗和審美體驗之異同』,『四川大學學報』1993年 2期.

周述成,『禪宗之體悟與審美體悟』,『文藝研究』1993年 3期.

陳德禮,『虛實相生, 無盡處皆成妙境』,『中國文藝思想史論叢』第3輯, 北京, 北京大學出版社, 1988.

陳望衡,『禪宗與中國美學』,『東方叢刊』, 1992.

陳榮波,『禪與詩』,『佛教與東方藝術』, 吉林, 吉林教育出版社, 1989.

陳英姬,『蘇軾政治生涯與文學的關係』, 博士學位論文, 臺灣大學校, 民國 78.

湯貴仁,『唐代僧人詩和唐代佛教世俗化』,『佛教東方藝術』吉林, 吉林教育出版社, 1989.

湯炳能, 『蘇軾的繪畫形神觀』, 『美術論集』第3輯, 北京, 人民美術出版社, 1984.

皮朝綱·董運庭, 『六祖"革命"與中國美學傳統的完形』, 『四川大學學報』 1989年 4期.

皮朝綱·董運庭, 『'不得其心, 而逐其迹'-禪與藝術在觀念上的衝突』, 『學術月刊』 1990年 6期.

皮朝綱·董運庭, 『'詩禪一致, 等無差別'-禪與藝術在觀念上的融合』, 『天府新論』 1991年 1期.

皮朝綱·董運庭, 『'見山是山, 見水是水'-禪與生命感受的充分誕生』, 『云南師範大 學學報』1991年 1期.

皮朝綱, 『論'悟'-中國古典美學札記』, 『美學新潮』第1期, 1985.

皮朝綱, 『近年禪宗美學思想研究概述』, 『教育導報』1989.

皮朝綱, 『慧能, 『壇經』與中國美學』, 『四川師範大學學報』1989年 1期.

皮朝綱, 『禪宗美學漫議』, 『四川師範大學學報』增刊 第6期, 1992.

皮朝綱, 『馬祖道-洪州禪宗學及其在禪宗美學思想史上的意義』, 『四川師範大學學 報』1993年 2期.

皮朝綱, 『石頭宗, 『參同契』與禪宗美學』, 『青海民族學院學報』, 第1993年 3期.

皮朝綱, 『云門三句與禪宗美學』, 『四川師範大學學報』增刊 第7期. 1993.

皮朝綱, 『潙仰宗風, 圓相意蘊與禪宗美學』, 『西北師範大學學報』第1994 年 1期.

皮朝綱, 『臨濟禪法, 無位真人與禪宗美學』, 『四川師範大學學報』1994年 2期.

皮朝綱, 『曹洞家風, 偏正回互與禪宗美學』, 『川北教育學院學報』1994年 1期.

何明, 『嚴羽美學理論思惟與禪宗之關系』, 『云南民族學院學報』第1992年 3期.

韓林德, 『老子美學初探』, 『美學研究』, 北京, 社會科學文獻出版社, 1988.

韓林德, 『禪宗與中國美學』, 『中國審美意識的探討』, 寶文堂書店, 1989.

黃宗廣·郭濟龍, 『禪藝相通芻議』, 『新鄉師專學報』1992年 1期.

黃河, 『宋代詩論中的以禪喩詩漫議』, 『畢僑大學學報』1989年 2期.

中川憲一, 『元時代の繪畫』, 『中國の美術』3, 淡交社, 昭和57.

中田勇次郎, 『明代の畫論』, 『文人畫粹編』4, 中央公論社, 昭和61.

何惠鑑, 『元代文人畫序說』, 『文人畫粹編』3, 中央公論社, 昭和57.

Alexander Soper, Early Chinese Landscape Painting(1941).

Aschwin Lippe, Kung Hsein and the Nanking School(1956).

J.Silbergeld, Chinese Painting Style(1982).

Michael Sullivan, The Birth of Landscape Painting in China(1962).

Michael Sullivan, Symbols of Eternity: The Art of Landscape Painting in China(1979).

Michael Sullivan, Chinese Landscape Painting: The Sui and Tang Dynasties(1980).

Richard Barnhart, Wintry Forests, Old Trees: Some Landscape Themes in Chinese Painting(1972).

Richard Edwards, The Field of Stones: A Study of the Art of Shen Chou(1962).

Sherman Lee, Chinese Landscape Painting(1954).

Susan Bush, The Chinese Literati on Painting-Su Shih(1037-1101) to Tung Chi-Chang(1555-1636)(Harvard University, 1971).

Thomas Lawton, Chinese Figure Painting(1973).

도판목록

圖版27 傳 蘇軾,「枯木竹石圖」, 手卷 높이23.4, 北京故宮博物院
圖版28 文同,「墨竹圖」, 絹本水墨, 105.4×132.6, 臺北故宮博物院
圖版29 馬遠,「寒江獨釣」, 日本東京國立博物館
圖版30 馬麟,「芳青雨霽圖」, 絹本淡彩, 41.6×27.5, 臺北故宮博物院
圖版31 馬麟,「秉燭夜遊圖」, 絹本淡彩, 執扇式, 臺北故宮博物院
圖版32 馬麟,「橙黃橘綠圖」, 絹本設彩, 24.2×24.9, 臺北故宮博物院
圖版33 夏珪,「溪山清遠圖」, 紙本水墨, 889.1×46.5, 臺北故宮博物院
圖版34 夏珪,「山水十二景」, 紙本水墨, 230.8×28, Nelson-Atkins Museum of Art
圖版35 郭熙,「早春圖」, 絹本設彩, 108×158.3, 臺北故宮博物院
圖版36 馬遠,「山徑春行」, 冊頁絹本, 27.4×43.1, 臺北故宮博物院
圖版37 貫休,「十六羅漢圖」, 絹本設彩, 45×90, 日本東京宮內廳
圖版38 梁楷,「釋迦出山圖」, 絹本設彩, 51.9×117.6, 日本東京國立博物館
圖版39 石恪,「二祖調心圖」, 紙本水墨, 64.2×35.5, 東京國立博物館
圖版40 梁楷,「李白行吟圖」, 紙本水墨, 31.8×81.0, 東京國立博物館
圖版41 梁楷,「六祖截竹圖」, 紙本水墨, 31.8×74.2, 東京國立博物館
圖版42 梁楷,「潑墨仙人圖」, 冊頁紙本, 27.7×48.7, 臺北故宮博物院
圖版43 牧溪,「鶴·觀音·猿」, 絹本水墨, 173.9×98.8, 日本東京大德寺
圖版44 牧谿,「漁村夕照圖」, 紙本水墨, 높이33, 東京根津美術館
圖版45 玉潤,「山市晴嵐圖」, 紙本水墨, 83.3×33.3, 東京文化財保護委員會